明清硬木家具
文房遺珍

黎嘉能 著

商務印書館

黎嘉能

一九七五年畢業於香港大學醫學院，後再獲香港大學頒授醫學博士及科學博士。曾任香港大學醫學院內科系主任及腎臟科講座教授，以及香港內科醫學院院長，並任英國劍橋大學基督聖體學院訪問院士。因腎臟學研究，獲頒亞洲太平洋腎臟病學會金凱德、史密斯金章和出任羅斯俾利講座講者，專注腎臟醫學研究，已在國際醫學期刊內刊登逾六百篇醫學文獻或書章，包括《新英倫醫學雜誌》、《刺針》及《自然雜誌》等。

黎嘉能是有品位的收藏家和鑒賞家，對中國傳統文化有深刻的理解與把握。本著作是他在人文藝術範疇內的首次嘗試，期望讓讀者感受一剎那明清文士的生活藝術風采。

明式家具既是一個藝術概念，也是一個實體，一般是指我國明代中後期至清代早期（約公元十五至十七世紀）所生產的優質家具，以花梨木、紫檀木、雞翅木、紅木、鐵力木、楠木、榆木等為主要用材。由於製作年代主要在明代，故稱「明式」，古斯塔夫・艾克（Gustav Ecke）教授評價明式家具「謎一般的完美」。它是在宋代、元代家具基礎上發展起來的，並在工藝、造型、材料、結構上都有重大突破、改進和創新。

明式家具　簡約空靈
明清文房　精巧典雅

「明式家具」重在一個「式」字，就是一種獨特的風格。這種風格勃興於明中葉嘉靖、隆慶、萬曆時期，發展至清初康熙、雍正時期，經歷了萌芽、璀璨與式微的過程。明式家具風行於江南地區，使用者多為文人階層與士人羣體，因而其浸潤着一種特殊的人文意趣與審美情志。家具製作講求線條的美感、造型的洗練、結構的堅實和設計的實用性。明式家具之顯赫的地位，體現在木質用材與工法巧做。明式家具所採用的木材，多為珍貴細木（硬木）。細木木質為明式家具之骨幹，機巧和準確的榫卯結構塑造成明式家具之靈魂，促使明式家具達到我國古代家具史上的高峰，西方現代家具設計也受明式家具影響。

明式家具被譽為中華文明所留下令人矚目的物質遺產，也是東方藝術形式的突出代表。自上世紀七十年代開始，這類家具逐漸受到私人收藏者、海內外博物館及東西方藝術史學界的推崇，在世界各地的拍賣場上亦是眾人追逐的焦點。在近年中國藝術古玩市場上，明式家具的收藏明顯受世人注目，明式家具和書畫、陶瓷、青銅器及玉器，成為中國藝術古玩五大收藏品類別。

我對明式家具的興趣始於 1987 年左右。那時一位朋友買了一張雞翅木的炕桌，花紋十分美麗，大家觀賞讚嘆不已，後來他才發覺炕桌是舊料新造。當時我細讀王世襄先生的《明式家具珍賞》及《明式家具研究》兩本著作，對這方面的興趣有增無減。1989 年從劍橋大學回港後，因為臨牀和實驗工作上的壓力，我希望找一些興趣調

劑工作的煩惱，所以每星期六下午，有空閒時間的話，我都會去荷李活道和摩囉街逛逛，久而久之，也認識了不少買賣古董家具的行家，開始明瞭他們怎樣從北京或江浙找尋貨源來香港。也漸漸開始了解各種家具的造型、工具功用和風格。和其他古玩收藏人士一樣，我初時都不懂真偽，收藏一些不合規格的物品。經過不短的時間，才深深體會到經驗的可貴和不同層次的藝術修養，鑽研一門古董藝術，窮一生只可以初窺門徑。

這本書收錄筆者選出三十年內收藏的一百六十二種明式家具文房用品（有些種類是一件以上），收藏方針是盡量收集不同範疇的家具文物，希望充分反映明清文人當時的生活情趣。同類的文物，盡量收藏有代表性的。當然明式家具文房價格高昂，作為一個大學科研人員，只能盡力在個人能力範圍內收藏，比起世界上知名博物館或資深收藏家的藏品，力有未逮。筆者堅信在一生中，可能會遇到很多美好的收藏品，但只要用心好好把握住其中一些有代表性的就足夠。彷如佛陀說：「弱水三千，只取一瓢」。

筆者家中讀書的小房間名為「知不足書室」，因為筆者深知個人學術文化水平有限。這批明清硬木家具文物也稱為「知不足書室藏品」，此因藏品雖然有闊度和多樣性，但知深度不足。「學然後知不足，教然後知困」出自《禮記‧學記》，清代藏書家鮑廷博不惜巨金求購宋元書籍，築室收藏，鮑氏的書齋名稱「知不足齋」。乾隆間開四庫館，鮑氏所刊印的《知不足齋叢書》，全收輯在《四庫全書》內。清嘉慶皇帝毓慶宮後殿「味餘書室」內御題「知不足齋」，沿用鮑氏書齋名號。

筆者在這三十年的個人業餘收藏歷程中，領略欣賞明式家具文房收藏，曾經過三個不同階段。第一階段是讚嘆明式家具清雅脫俗的風格，用素練又精確的幾何化線條構成家具的主體脈絡，以曲線和直線創造連貫性的穿插連結，及線條彎曲、立方比例的合理施用，構建起明式家具空靈簡約的獨特風格。第二階段是驚訝明式家具的卓越工法、榫卯準確機巧、結構簡練。第三階段是探索每件藏品背

後的人文故事，使用者與設計者的思想境界與精神追求。筆者體驗到愉快的收藏旅程需要「四種心」和「四種力」。四心是耐心、細心、信心和平常心。收藏各種文物需要時間和耐心，分辨真偽需要知識和細心，決定買進收藏需要諮詢和信心，收藏得失需要有平常心。收藏知識需要努力，多看藝術展品需要勤力，在發掘出深藏不露的珍品需要眼力，追求收藏精美完整需要高難度的實力（財力）。後者對保持一顆平常心是十分重要的。

　　筆者希望這本書能給讀者描繪出晚明清初時代，文人脫俗雅致的生活情趣。明式家具是中國人對世界的完美想象，簡潔空靈，線條素練，舉重若輕，凝聚着中國人在人生哲學、於視覺藝術與日常起居之間透出一種從容的風度，達成一種「寧古無時，寧樸無巧，寧儉無俗」的境界。明清文人雅集聚會時，舉行賞琴、燃香、品茶、棋弈、寫作、臨帖、校書、翻經、觀畫等系列文化活動，最能體現文人士大夫「閒雅好古」富有美感的生活方式。文人對文房四寶的喜好和高水平的要求，是明代書齋室內陳設和生活品味的最大特色。他們追求脫俗雅致的生活、閒情與逸致、風流與倜儻、風骨與氣韻、溫柔和雋永，注意每一個生活細節的藝術，執着所使用器物的每一個細節。但求消磨閒散時光，獲得美的享受、心靈的舒暢，把文人閒賞生活提升到一門藝術的層次。這種藝術特性使明式家具文房，相較與其他風格家具文房的意境更為幽婉，耐品味、啟思量，具有超越時空的雋永魅力。

黎嘉能

二零二二

知不足書室

目錄

茶具類

筆筒類

明清硬木家具
文房知識

一

中國古代家具

席子是中國最古老、最原始的家具，最早由樹葉編織而成，後來大多由蘆葦、竹篾編成。古人常席地而坐，足見席子的應用是很廣泛的。牀，是席子以後最早出現的家具。

秦漢之前，中國古代家具是牀，牀極矮，古人讀書、寫字、飲食、睡覺幾乎都在牀上進行。《孔雀東南飛》：「阿母得聞之，槌牀便大怒。」詩中的「牀」指的是坐具。與這種矮牀配合用的家具有几、案、屏風等，還有一種矮榻常與牀並用，故有「牀榻」之稱。南北朝以前古人席地而坐，家具極矮，跟日本、朝鮮傳統家具相似。

考古學家發現夏商時期的家具有青銅家具（如青銅俎）、石質家具（如石俎）和漆木鑲嵌家具（如漆木抬盤）。漆木鑲嵌蚌殼裝飾，開後世漆木螺鈿嵌家具之先河。

春秋戰國時期家具，以楚式漆木家具為典型代表，形成中國漆木家具體系的主要源頭。楚式家具品類繁多：各式的楚國俎、精美絕倫的楚式漆案、漆几及具有特色的楚式小座屏

等。楚式家具有絢麗無比的色彩，浪漫神奇的圖案，以龍鳳雲鳥紋主題，充滿着濃厚的巫術觀念。楚式家具作為一種工藝美術的早期形式，其簡練的造型對後世家具影響深遠。

漢朝時期，中國封建社會進入到第一個鼎盛時期，整個漢朝家具工藝有了長足的發展。漢代漆木家具傑出的裝飾，使得漢代漆木家具光亮照人，精美絕倫。此外，還有各種玉製家具、竹製家具和陶質家具等，並形成了供席地起居、完整組合形式的家具系列。可視為中國低矮型家具的代表時期。新品種的家具包括獨坐板枰（小坐具）、鏡台、不同品種的几，也是桌子的雛形。榻屏是屏與榻相結合的新家具，有別於傳統的箱笥、漢代出現的廚和櫃，榻屏用來貯藏較貴重的物品。

三國、魏晉南北朝，在中國古代家具發展史上是一個重要的過渡時期，上承兩漢，下啟隋唐。這個時期出現了漸高家具，在壁畫上出現最早的椅凳形象，臥類家具亦漸漸變高，但從總體而言，低矮家具仍佔主導地位。西域傳

入的胡牀促使了高型和中原原有的低矮家具融合；用作睡眠的牀逐漸增高，可垂足坐於牀沿。

中國古代家具形制變化，主要圍繞席地而坐和垂足坐兩種方式的變化，出現了低型和高型兩大家具系列。隋唐是中國封建社會鼎盛的時期，家具製作在繼承和吸引過去和外來文化藝術基礎上，進入到一個新的歷史階段。唐代家具在工藝製作上和裝飾意匠上追求清新自由的格調，從而使得唐代家具製作的藝術風格，擺脫了商周、漢、六朝以來的古拙特色，取而代之是華麗潤妍、豐滿端莊的風格。桌子逐漸增多，並廣泛運用到生活的各個方面，在魏晉南北朝出現的菩薩坐具（如腰鼓形座墩），到了唐代更為精美和流行，而且形式明顯增多。

從三國的胡牀上設靠背演變而來的逍遙椅，逐漸出現在世俗的社會。很多學者根據五代南唐畫家顧閎中的繪畫作品《韓熙載夜宴圖》認為高型垂足坐的家具在唐代成為主流，繪圖中一共出現過六把高座木造的靠背椅子、玄色木桌子四張和三件屏風。近年，專家通過對《韓熙載夜宴圖》（故宮博物院藏本）中椅子、桌子、屏風等進行仔細觀察研究後，發現此畫中的一切家具都與南宋的家具形貌異常相似。畫中桌子的婉約纖秀結構，跟宋朝的畫中桌子也一樣風格。很像北宋趙佶《聽琴圖》、南宋《女孝經圖》、宋《蕉陰擊球圖》等宋畫中細描的桌子。桌腿間近於桌面處的細木子裝飾，腿與桌面間有玲瓏的榫子聯結和裝潢，是明確的宋朝特性。所以現存的《韓熙載夜宴圖》有可能不是五代時南唐畫家顧閎中的真跡，只是一幅宋代的臨摹仿品。此外，故宮博物院館藏也有表現五代生活的《琉璃堂人物圖》、《重屏會棋圖》等傳世名畫，畫中的家具都是因應當時席地而坐生活習慣，而呈現出「矮足矮坐」的特色，而且都沒有纖細這類氣質。跟《韓熙載夜宴圖》中的椅子和桌子等高坐家具，很不相同。因此五代時期家具工藝風格在繼承唐代家具風格的基礎上，不斷向前發展。這時期家具是高低家具共存，向高型家具普及的一個特定過渡時期。家具功能區別日趨明顯，一改盛唐家具圓潤富麗的風格而趨於簡樸。

宋代，高座家具已經普及到一般普通家庭，出現如高足牀、高几、巾架等高型家具。同時，出現許多新品種如太師椅、抽屜廚等。宋代家具簡潔雋秀、成熟普及，不論各種家具都以樸質的造型取勝，很少有繁縟的裝飾，最多在局部畫龍點睛，如裝飾線腳上，對家具腳部稍加點綴。

《清明上河圖》可給我們一個真實的宋代家具紀錄依據。《清明上河圖》最早的版本是北宋畫家張擇端所作，描繪北宋京城汴梁及汴河兩岸的繁華和熱鬧的景象，以及優美的自然風光。作品以長卷形式，採用散點透視的構圖法，將繁雜的景物納入統一而富於變化的畫卷中，畫中主要分開兩部分，一部分是農村，另一部分是市集。畫中約有八百人、牲畜六十多匹、船隻二十八艘、房屋樓宇三十多棟、車二十輛、轎八頂、樹木一百七十多棵，往來衣着不同，神情各異，栩栩如生，其間還穿插各種活動，注重情節，構圖疏密有致。

從《清明上河圖》中，宋代家具發展有四種主要形式。

（一）簡單樸素的普通桌凳組合

《清明上河圖》中可以看出汴河兩岸的酒館裏，會佈置一些簡單樸素的普通凳子和桌子的組合，以滿足客人用餐的需要。桌子通常是有方正、有狹長，凳子通常是有長、有短。而簡潔素雅的宋代家具正是最符合宋代的審美思想。桌面和凳面大部分都是比較厚實的，而且桌腿和凳腿也是大部分比較粗的，看起來框架構造十分簡單，家具的風格也是很樸素。這時的榫卯結構也逐漸向成熟發展，在這些普通的桌凳上也出現了一些簡單樸素的牙頭、牙條、帳子等部件。

（二）實用方便的特殊桌凳

在虹橋上兩邊貨攤的流動商販，隨身攜帶着一些支架似的零件，邊走邊販賣商品。他們帶着這些靈活家具，構造也是有別於上述的普通家具，例如其中有一個圓形交足的桌子，桌子的周邊是突起的，桌腿是交叉也稱為交足，下部還設有橫向足座用來加強穩定性和牢固性。這樣的桌子對於小商販來說，是最方便不過的了。

（三）靈巧精緻的文人交椅

文人士大夫平時用的家具是交椅，交椅與宋代的胡牀很相似，也就是我們俗稱馬扎的家具，只是交椅比胡牀多了高型的靠背。交椅具有輕捷便利的特點，可以摺疊也可以攜帶。畫面中也出現交椅有橫向的靠背和出頭的搭腦，椅子有扶手。

（四）端莊文雅的靠背椅

靠背椅是宋代典型的代表，沒有扶手，造型也是十分的簡潔大方，符合宋代當時的審美思想，簡單樸素。宋代靠背椅發展的豐富多彩，分為兩種，一種是直搭腦靠背椅，還有一種是曲搭腦靠背椅，搭腦的形式一般都為出頭的，而且靠背也有橫向和縱向的，比較常用就是直搭腦縱向靠背的椅子。

《清明上河圖》中描繪了大量的家具，而靠背椅的數量少之又少，那時普通桌凳還是比較流行，而高型家具的體系並不是很完整，還是在新舊交替的過渡階段，垂足而坐的起居方式還不太成熟。據孟元老《東京夢華錄》記載，北宋時期的高型家具確實沒有得到完全的成熟發展，直到南宋時期才真正的發展成熟，不管是高型家具的形制還是質量，才得到完備。南宋時期才確定了中國人最終垂足而坐的起居方式。

元代是中國蒙古族建立的封建政權。追求豪華的享受，反映在家具造型上，形體厚重，雕飾繁縟華麗，具有雄偉、豪放、華美的藝術風格。而且風格迥異，牀榻尺寸較大，馬蹄足開始在坐具出現。接下而來，就是燦爛的明式家具。

二

明式家具

明代家具，是專指在明朝年代製作的家具，「明代家具」是個時間概念，而「明式家具」則是個藝術概念，兩者有着本質區別。後者一般是指中國明代至清代早期（約十五至十七世紀）所生產的優質家具，以花梨木、紫檀木、雞翅木、紅木、鐵力木、楠木、榆木等為主要用材。由於製作年代主要在明代，故稱「明式」。它是在宋代、元代家具基礎上發展起來的，並在工藝、造型、材料、結構上都有重大突破、改進和創新。明式家具一直被譽為中國古代家具史上的高峰，在世界家具史上也獨樹一幟，自成體系，具有顯赫的地位，西方現代家具設計也受明式家具影響。明式家具造型淳樸、大方，結構簡練，突出木材天然紋理，不添加繁瑣裝飾，注重實用和美觀。選用黃花梨木、紫檀木和雞翅木等貴重硬木製作的文房用品和家具，尤為珍貴和富藝術性。

中國高座家具發展從五代開始，經過兩宋包括遼金，到了明初，由於恢復經濟的措施，使社會經濟得以復蘇，社會生產得到發展。手工業也比元代有了較大的進步。在經濟繁榮、工藝進步的興盛國勢之中，城市的園林和宅第建設，也逐漸興旺。宮廷貴族、富商巨賈們的新府第，需要大量的家具以充其內。明中以前，家具以中國本土出產的木料為材，大部分是軟木，較為貴重的軟木製作的家具，多上漆保護。隆慶年間，明政府調整政策，允許民間赴海外通商，史稱隆慶開關。海禁的解除為中外貿易與交流打開了一個全新的局面，海禁的開放促使商品經濟得到發展，造成城市的繁榮及資本主義的萌芽等社會因素。南洋地區深色硬木木材的流入，也是促進明代細木家具這個品種發展的一個條件。

在明代的隆慶、萬曆兩朝，除普遍的情況仍是漆木家具以外，社會上開始崇尚硬木家具。家具的形式、技法，透過嚴謹的選材，用（黃）花梨、紫檀、鐵力等硬木製成，呈現天然木料之優美紋理的光潤色澤，所以不論在嚴謹選材、造形、色彩等技術條件，均按用家特定的需求而進行構思和催化，藝術造詣也達到登峰造極

的地步，成為藝術的精品。明式家具融入了倫理、道德的觀念和宗教的信仰習俗，蘊含了豐富的精神層次內涵，是明代生活方式的生動寫照。這時期的家具保有文人質樸的簡約清爽，也含優美的線條、勻稱的比例及氣質高貴等特質，是當時思想和觀念物化的結果。

高雅簡練的明式家具形成背景如下：

(一) 精良工匠

在明初時期，行政制度改善了的官營勞動者的工奴身分，非服役時期的工匠可以自由地從事手工藝職業，促進了當時生產力的發展，使社會、經濟迅速地繁榮起來。

(二) 明代家具的興起與園林建築的蓬勃發展

明朝時期為拓展外貿，擴大中外交往及促進手工業交易發展，鄭和下西洋七次遠至亞非三十多個國家，選用硬木製作家具，改善了家具需求品類的多樣化。優良的選料考究流露天然之美，明式家具在造型上，講求物盡其用和簡潔，強調家具形體線條優美、明快、清新。通體輪廓講求方中有圓，圓中有方，整體線條一氣呵成，在細微處有適宜的曲折變化。明式家具注重委婉含蓄，乾淨簡樸之曲線，若有若無，若虛若實，給人留下廣闊的想像空間，體現了虛無空靈的禪意。明式家具在選材時追求天然美，凡紋理清晰、美觀的「美材」，總是被放在家具的顯著部位，並常呈對稱狀，巧妙地運用木材天生的色澤和紋理之美，不做過多的雕琢，只在局部作小面積的雕飾，返璞歸真，是明代的風範。

(三) 文人的參與

新的科舉制度推動了大批文人熱衷「四書」、「五經」，由於經濟發達及對藝術的喜好且具深厚涵養，成就文人獨特的審美特色，促使明式家具風格的形成。在明代有一些文人也熱衷於家具工藝的研究和家具審美的探求。他們玩賞、收藏、著書和參與設計家具之風，蔚然興起於文化圈內，這些文人的投入，無疑對於明代家具風格的成熟，起到一定作用。文人參與設計，極具意匠美。明式家具的設計者大多是文化氣息甚濃的文人雅士，由他們設計出家具圖樣後，再交由出色的木工製作而成。在家具設計之時，設計者往往會將自己的奇思妙想融於設計之中，使家具造型優美、穩重、簡樸，各組件的比例講求實用與審美一致，裝飾講究少而精，淡而雅。

(四) 榫卯結構工藝

明式家具的結構源於建築學的樑架結構，橫者為樑，豎者為架，結構嚴謹，用材合理，絕無多餘與浪費。各部件間採用榫卯連線，膠黏輔助牢固，結構簡單、合理，連線牢固，極具工巧美，顯示出高超的製作工藝。

(五) 屋內套房的產生

明代晚期，室內陳設方式出現了屋內套房的設置，因而產生了許多整套式的家具，促成技藝得以發揚光大。

（六）技藝專書的貢獻

在工藝技術的傳授和交流，有宋應星的專門著作《天工開物》和明萬曆年間的增編本《魯班經匠家鏡》，內容都是手工業方面的著述，是當時匠師們的指南手冊，從而注重自然科學和工藝技術的研究。

（七）漆工專書的貢獻

漆藝家黃成將前人髹飾過程所累積的經驗，加上自己對漆的體驗記錄下來，成為《髹飾錄》，為中國唯一保存的古代漆工專著。

明式家具的品類和功能全面，按使用功能大致分為七大類：

坐臥類：凳、墩、椅等

承具類：几、桌、案等

臥具類：牀、榻等

庋具類：盒、匣、奩、箱、櫃、櫥等

架具類：面盆架、鏡架、衣架等

屏具類：硯屏 、炕屏等

文房茶具類：提盒、鏡架等

王世襄先生把明式家具風格特點歸納為十六品，分別為：

簡練、純樸、厚拙、凝重、

雄偉、圓渾、沉穆、穠華、

文綺、妍秀、勁挺、柔婉、

空靈、玲瓏、典雅、清新。

明式家具是家具文化風格的代表，特點是造型優美，選材考究，結構簡單，裝飾精微，雕飾精美，散發出傳統文化的精神、氣質、神韻。

三

明清家具流派

在 1985 年王世襄先生出版《明式家具珍賞》一書之前，明式家具的藝術價值鮮為人知。當時英國倫敦維多利亞博物館和阿爾伯特博物館是中國以外，最大的明式家具收藏地方。遠東館館長柯律格（Craig Clunas）教授在他的《中國家具》一書，仔細分析和介紹博物館中所藏的明清家具，發現大多數家具作坊的位置是在江浙一帶，沿京杭運河至北京。清初社會比較富庶穩定，上層社會要求大量高級家具，所以作坊大多是圍繞三個富庶地區：一是以蘇州為中心的長江下游一帶，二是廣州附近，三是北京京畿。

今天中外明式家具研究界已取得共識，蘇式（亦稱蘇作，蘇州製作）、廣式（亦稱廣作，廣州製作）及京式（亦稱京作，北京製作）各代表不同獨特地方的風格特點，是明式家具的三大流派。

蘇式家具

蘇式家具的形成和發展，與當時社會經濟文化的發展是分不開的。明清時期，有「天堂」美譽的蘇州，是中國江南地區經濟發展的中心。清代孫嘉淦《南遊記》寫道：「閶門內外，居貨山積，行人水流，列肆招牌，渾若雲錦，語其繁華，都門不逮」。明代張瀚《松窗夢語—百工紀》記載：「江南之侈，尤莫過於三吳。……吳制器而美，以為非美弗珍也。……四方貴吳，而吳益工於器」。文獻中所謂「三吳」，指蘇州、吳州和長洲，合稱三吳，並以蘇州為首。所謂「制器」，自然包括家具製作。明清時期，蘇州地區園林密布，秀甲天下，明清時期蘇州城鄉共有園辦二百多處，為全國之首，其中不少為文人所構築。這些文人士大夫追求高逸脱俗的意境，寄情山水花草，對蘇式家具產生潛移默化的影響。

蘇式特徵和風格有五點：

（一）格調大方、素潔文雅

沒有繁雜的雕刻、鑲嵌，即便是雕刻、鑲嵌也很古樸，富有傳統特色。蘇式家具中雕刻也大多用小塊堆嵌，整版大面積雕刻的極為少見，常見的鑲嵌材料多為玉石、象牙、羅甸和

各種顏色的彩石。

（二）結構整體、線條流暢

蘇式家具製作時採用一木連作，上下貫通，不如清代家具各部件呈分離狀。具體說來，蘇式家具的大器物多採用包鑲手法，廣作稱貼皮，即用雜木為骨架，外面黏貼硬木薄板。這種包鑲作法，雖然費時費力，技術要求也較高，其目的是為了節省材料，製作桌、椅、凳等家具時，還常在暗處摻雜其它雜木，這種情況多表現在器物裏面的穿帶用料上。

（三）比例尺寸合度

明代蘇式家具的空間尺寸，都經過反覆推敲，大小適度，達到增一分則長，減一分則短的地步。

（四）圓潤

所謂「明圓清方」，不論是部件斷面，局部圖案，還是整體造型，都呈圓渾柔潤狀態，給人一種自然的美感。

（五）精於造材

蘇式家具的主要用料是黃花梨、紫檀木、鐵力木、雞翅木、癭木等優質硬木。由於這些木材質地堅硬、色澤自然、紋理優美，工匠們為了充分展示這些天然的木色，一改宋元重漆善描的工藝，改為不上油漆，打磨上蠟，將木質的天然美表現到最佳程度。這是蘇式家具最明顯的特點之一。

受地理條件影響，在明代蘇南地區的硬質木材來之不易，因此蘇派工匠們在家具製作上，用材精打細算，蘇式家具做到了「惜木如金」的境界。蘇式家具既要造型優美，又要省料的作法，使家具產生了俊秀的風格，這是在客觀條件下主觀追求的結果。明末清初蘇式工匠精心善用木料，巧妙套用，甚至連很小的木片都派上了用場，不論是大件器具或是小件器具，無不精心琢磨，保持美觀，使之天衣無縫，其近乎鬼斧神工的工藝技巧，令人嘆為觀止。黃花梨木材堅硬，色澤自然，紋理優美，是明代蘇式家具的首選材料。

蘇式家具經明朝的輝煌之後，到了雍正、乾隆兩朝，隨着社會經濟的發展，與社會風氣和清統治者心理的變化，家具的造型和裝飾急速向富麗、繁縟與華而不實的方向轉變。況且黃花梨材料也已漸漸用竭，蘇式家具改用紅木，能進入宮廷與宦官之家的木器越來越少。在這種情況之下，蘇式家具逐漸失去主導地位，被後來居上的廣式家具所超越。

廣式家具

廣州於其獨特的地理位置，自古以來是中國海外貿易的重要港口，是與東南亞及阿拉伯等海外各國進行貿易往來的主要門戶。明代中葉以後，大批西方傳教士通過澳門進入廣州，再進入中國內地，他們以傳播歐洲先進科學文化為手段傳播天主教，中西文化因而得以在新的歷史背景下，大規模地吸收和融合。廣州由

於是東南亞各國優質木材進口的主要港埠和通道，所以原料充足，加上經濟不斷發展，雍乾開始，清統治者崇尚一種絢麗、繁縟、豪華、富貴之氣，於是產生了獨特的清代家具，而廣式家具是清代家具的主要代表。當時，廣式家具在追求豪華、優美的效果時，用料毫不吝惜，尺寸隨意加大放寬，以顯示雄渾與穩重。清康熙著名戲劇家李漁在遊歷廣東後說：「予游粵東，見市廛所列之器，半屬花梨、紫檀，製法之佳，可謂窮工極巧。」

廣式家具受歐洲巴羅克式和洛可可式的藝術風格影響，推崇豪華而瑰麗的裝飾工藝。清初廣州城內西洋建築風格的商館、洋行，如雨後春筍般出現，中西貿易興盛，西方國家的商品源源不斷輸入中國市場。受到這種風氣影響，不少廣式家具在造型、結構和裝飾上更多模仿西方式樣，如造型上多呈束腰狀，腿足部注重精雕細刻，尤其是裝飾圖案，追求華麗、豪華，其中有一部分直接取材於當時甚為流行的西式紋樣，如西番蓮，特點是花紋線條流暢，變化無窮，可以根據不同器形而隨意延伸。它多以一朵花或幾朵花為中心，向四圍伸展枝葉，且大多上下左右對稱。每一件高檔的廣式雕刻家具，各種雕刻手法都運用得淋漓盡致。廣式家具更注重鑲嵌，將鑲嵌發揮到更高層次。鑲嵌的材料形形色色，通常有大理石、玉石、寶石、琺瑯、陶瓷、螺鈿、金屬、黃楊木、象牙、琥珀、玻璃和油畫等。

廣式家具的製作特點是，用料粗壯，造型厚重，為講求木性一致，大多用一木製成；用料清一色，用同一種木材製作一件家具，內外一致，各種木料互不摻用。跟蘇式家具一樣，廣式家具不上漆，使木質的天然美完全表現，一目了然。

京式家具

所謂京式家具，泛指北京地區清代上層社會家具的流派，一般公認以清朝宮廷作坊如造辦處、御用監在京製造的家具為代表，以紫檀、黃花梨和紅木等幾種硬木家具為主。京式家具線條挺拔，曲宜相映，力求簡練，質樸明快，故此造型嚴謹安定，典雅秀麗，結合材料選擇、工藝製造、使用功能、裝飾手法各方面自成一家。

明朝滅亡後，故宮家具曾遭到嚴重損毀，清廷大修皇宮，大造皇家園林和避暑山莊、圓明園等。竭盡財力，追求榮華富貴室內陳設，致使清初的家具需求量大大增加。清初時，清廷的家具主要來源是向產地採辦，康熙年間還是沿明朝舊制從蘇州地區採辦；雍正後，新興的廣式家具得到統治者青睞，蘇式家具的地位改換以廣式家具為主宰了。最早的京式家具，實際上是蘇廣兩地進貢的精品家具。數量巨大，僅乾隆三十六年有兩江、兩廣、江寧、兩淮等九處向宮內進貢達一百五十件之多。

清初皇室偏愛廣式家具的豪華和氣派，為滿足皇室生活需要，雍正開始在造辦處專門設立了製造家具的機構，有木作與廣木作，專門承擔木工家具活計。北京故宮中現存相當數

量的雍正、乾隆時期的家具，皆出自造辦處木作之手。在清雍正年間，羅元、林彬等多位廣東名匠還被召入宮中為宮廷製作廣式家具。同時，造辦處又從蘇、廣兩地招募許多技藝高超的能工巧匠，專事木作。在清代，造辦處為皇宮製作的高檔家具成千累萬。《養心殿造辦處各作活計清檔》是研究清代宮廷家具的第一手資料，經查考，僅雍正元年至雍正十四年短短的十多年期間，造辦處製作的桌、椅、凳、櫃、架、几、屏風、牀榻就在千種以上，如鑲金紫檀桌、鑲銀紫檀桌、玻璃面鑲銀花梨木桌、黑漆描金靠背椅、紫漆彩繪鑲斑竹炕几等等，工藝之精良，式樣之繁多，裝飾之豪華，達到無以復加的程度，可謂窮奢極侈，乾隆年間則更有過之而無不及。

因宮廷造辦處財力、物力雄厚，製作家具不惜工本和用料，裝飾力求豪華，鑲嵌金、銀、玉、象牙、琺瑯、百寶鑲嵌等珍貴材料，使京式家具「皇氣」十足，形成了氣派豪華及與各種工藝品相結合的顯著特點。宮廷裏的京派家具，風格大體介於蘇式與廣式之間，用料較廣式要小，與蘇式較相仿，但較明代家具寬大，局部尺寸也隨之加大，家具雕刻裝飾的範圍更是隨之增加，其造型呈雄渾、穩重、繁縟與華麗的風格。

從紋飾上看，京式家具與蘇、廣不同，獨具風格。它將商代青銅器和漢代石刻藝術吸收到家具上，將青銅文化與石刻文化融化到家具藝術，這是京派家具的獨特風格。這些不同形態的紋飾，文靜典雅，古色古香。常用的紋飾有夔龍、夔鳳、螭虎紋、蟠紋、螭紋、獸面紋、雷紋、蟬紋與勾卷紋等。京式家具過度追求豪華和裝飾，相對淡化實用功能，使家具成為一種純粹的擺設品，其藝術的影響與成就不如蘇、廣兩派。

四

明式家具珍貴硬木

明式家具用的珍貴硬木通常是指黃花梨、紫檀和雞翅木。中國在漢唐時代已有紫檀和黃花梨的記錄，因為木材稀少珍貴，只作裝飾、香料或醫藥用途，並不用來製作家具。有關以紫檀木打造器物的記載卻是始於唐代。孟浩然《涼州詞》詩云：「渾成紫檀金屑文，作得琵琶聲入雲。胡地迢迢三萬里，那堪馬上送明君。異方之樂令人悲，羌笛胡笳不用吹。坐看今夜關山月，思殺邊城遊俠兒。」另外李宣古《杜司空席上賦》：「紅燈初上月輪高，照見堂前萬朵桃。觱栗調清銀象管，琵琶聲亮紫檀槽。」王仁裕《荊南席上詠胡琴妓二首》：「紅妝齊抱紫檀槽，一抹朱弦四十條。」時至今日，日本宮內廳正倉院收藏的國寶，是遣唐使從中國帶回來的一件唐代螺鈿紫檀五弦琵琶和一張木畫紫檀棋局。此棋局周身貼紫檀木片，嵌以牙罫線，縱橫各十九道，邊側四格裝飾有胡服騎射，及靈鹿、駱駝等動物，形象生動，雕刻精細，充滿了濃重的西域風情。

明朝中葉嘉靖之前，家具所用材料也就只能就地取材，甚具地方特色，取之不盡，用之不竭。北方常用的有松、榆、杏、楊、柏、櫸和核桃木。它們被製作成家具後，多塗深棕色或桔黃色，外罩桐油或上漆。南方常用的有柞木、香樟、香榧、南榆、龍眼和鐵力木；西南方有珍貴的楠木。

元代的海外貿易十分發達。政府管理海外貿易的機構叫市舶司。在泉州、慶元、上海、澉浦、溫州、廣州、杭州設立了七個市舶司，管理海外貿易並收稅。外國商船運來貨物，十分取一；出口船隻，由官船給本錢，所獲得之利潤官取七分，經營者得三分。國際貿易的範圍，東到高麗、日本，南到印度和南洋各國，西達中亞、波斯、翰羅思以及阿拉伯各國、地中海東部，直到非洲東海岸。出口的商品有金貨、銀貨、銅貨、鐵貨、絲綢、陶瓷器等等中國特產；進口的貨物有珠寶、香料、木材、珍獸野物等。元朝的貴族、官吏多經營海外貿易。許多舶來品甚至進入了元朝宮廷，除了犀角、象牙、珍珠、寶石、香料等所謂的專供皇室貴族，也有

一部分是手工業產品所需的珍貴原料，這其中不能不談到元世祖近臣亦黑迷失及其進獻給元代宮廷的珍貴木材紫檀木。元代皇宮中不僅有以紫檀木為構架棟材建造的紫檀殿，元代禁宮大內的一些家具器用陳設等，也都採用紫檀木製成。涵蓋面包括紫檀寶座、紫檀畫軸以及雕飾紫檀福海龍紋的鹵薄儀仗等。元代宮廷內，紫檀器用家具的記載見於元末文人陶宗儀的《南村輟耕錄》一書，該書記載元朝大內延春閣的寢殿之內，就設有紫檀御榻。「寢殿楠木御，東夾紫檀御榻。」

明初中國與海外貿易比元代大大減少，洪武年間，朱元璋為防沿海軍閥餘黨與海盜滋擾，下令實施自元朝開始的海禁政策。早期海禁的主要對象是商業，即商禁，禁止中國人赴海外經商，也限制外國商人到中國進行貿易，進貢除外。明永樂年間，雖然有鄭和下西洋的壯舉，但是放開的只是朝貢貿易，民間私人仍然不准出海。嘉靖年間的海禁政策高度強化，而後隨着倭寇之患，海禁政策越加嚴格。《大明律》對海外貿易有很嚴厲的規定，明代將「片板不許下海」的海禁制度實行了一百九十三年之久。明穆宗即位後（1566 年），為平息倭患，不得不放鬆海禁，開放福建漳州的月港，是為「隆慶開海」。

明代萬曆年間開放了海禁，東南亞的大量高檔木材進入中國，從此紫檀木黃花梨家具，乃至所有的硬木家具開始正式走進富戶豪門。對上述結論有三條佐證：

（一）明代萬曆前的史書中只有關於硬木的記載，而沒有硬木家具的記載。其中所提到的紫檀，並不稱之為木料，而是名曰檀香、絳香，強調的是其作為香料的價值。在萬曆以前，僅進口少量的紫檀，用作香料和藥材。

（二）明代晚期吳允嘉《天水冰山錄》中，記載了明嘉靖四十一年（1563 年）抄沒嚴嵩家產之時，所獲全部物品的類別和數量。在總共八千多件家具中，沒有一件硬木家具，自然也就沒有紫檀家具，大都是漆、嵌、螺鈿家具。僅有的兩條有關硬木的記載是：在雜項類中有花梨首飾盒十二個，烏木箸九千多雙。作為有權總攬全部貢品的內閣首輔，嚴嵩也未有硬木家具，僅收藏小件硬木製品，可見當時的民間以至皇宮都沒有使用硬木家具。據了解，整個明代早中期的宮廷中，主要使用的是柴木製作的漆家具。

（三）明後期范濂《雲間據目抄》的書中，記載着作者的一番感慨，說在他年輕的時候，從沒有聽說過有硬木家具。但從隆慶萬曆以來，風氣為之一變，家家都要擺一張硬木家具，甚至捕快家中也要擺一件硬木家具。「細木家具如書桌，禪椅之類，予少年時曾不一見。民間止用銀杏金漆方桌。自莫廷韓（莫是龍）與顧宋兩家公子，用細木數件，亦從吳門購之。隆萬以來，雖奴隸快甲之家，皆用細器。而微小木匠，爭列肆於郡治中，即嫁妝雜器，俱屬之矣。紈綺豪奢，又以欅木不足貴，凡牀櫥几桌，皆用花梨、癭木、相思木與黃楊，極其貴巧，動費萬錢，亦俗之一靡也。」

自明代晚期隆慶萬曆至清初康熙一百五十年內，明式硬木家具開始嶄露頭角，清朝中期以後，優質硬木材料也已漸漸用竭，明式硬木家具

開始越來越少，變成絕響。

黃花梨

黃花梨古時叫花梨或花櫚，花梨原稱「花黎」，史籍宋・趙汝適《諸蕃志》、明・顧岕《海槎余錄》、明・黃省曾《西洋朝貢典錄》及清・張慶長《黎岐紀聞》中均用「花黎木」。在明代以前，主要是作為藥用，在很多藥典當中，如《本草綱目》、《本草拾遺》，都有黃花梨的記載。它的主要特性是去濕、消毒、消腫、降壓、明目清心、通竅等，也叫做「降壓木」，在《本草綱目》中叫做「降香」。黃花梨藥用部分主要指其樹幹和根部的心材部分。該藥材氣味芳香，味稍苦，燒之香氣濃烈並有油流出，加水研磨，藥液可治療各種疼痛，也可磨粉外敷，止痛止血。以其心材入藥，有香氣，主治風濕、腰痛、吐血、心胃氣痛、高血壓等症，又可製作定香劑，是著名香科。

中國自唐代就已用花梨木製作器物。唐代陳藏器《本草拾遺》就有「櫚木出安南及南海，用作牀几，似紫檀而色赤，性堅好」的記載。明代《格古要論》提到：「花梨木出男（南海）番（禺）、廣東，紫紅色，與降真香相似，亦有香。其花有鬼面者可愛，花粗而色淡者低。廣人多以作茶酒盞。」

從明代開始，黃花梨與中國的家具製作結合，產生了明式家具藝術。崇尚黃花梨主要原因有四：

（一）農耕文明是最重視崇拜太陽和土地的顏色，因為這是最能代表豐收的顏色，黃花梨的紅黃色為漢族人所喜愛的。

（二）明代崇尚火，就像清代尚水、崇水，水主黑，火主紅。明代的皇帝姓朱，朱也為火，為紅。所以明代五行尚火，喜愛黃花梨這種紅黃色的木材。

（三）黃花梨的花紋、色澤、油潤、質密等天然質感，深符文人審美情趣。使得它是極簡造型的家具最為合適的搭配木材，和極簡造型的明式家具有相得益彰的效果。明代房子沒有玻璃窗、透光度低，黃花梨的亮澤顏色、材質表現出的魅力，使室內有和暖舒暢感覺。

（四）黃花梨木的木性極為穩定，不管寒暑都不變形、不開裂、不彎曲，有一定的韌性，適合作各種異形家具，如三彎腿，其彎曲度很大，惟黃花梨木才能製作，其他木材較難勝任。

黃花梨木色彩鮮艷，紋理清晰美觀，中國廣東有此樹種，但數量不多，大批用料主要靠進口。據《博物要覽》記載：「花梨產交（即交趾，今越南）廣（即廣東、廣西）溪澗，一名花櫚樹，葉如梨而無實，木色紅紫而肌理細膩，可作器具、桌、椅、文房諸器。」《廣州志》云：「花櫚色紫紅，微香，其紋有若鬼面，亦類狸斑，又名和『花狸』。老者紋拳曲，嫩者紋直，其節花圓暈如錢，大小相錯者佳。」《瓊州志》云：「花梨木產崖州、昌化、陵水。」明代黃省曾《西洋朝貢典錄》載：「花梨木有兩種，一為花櫚木，喬木，產於我國南方各地。一為海南檀，落葉喬木，產於南海諸地，二者均可作高級家具。」書中還指出，海南檀木質比花櫚木更堅細，可為雕刻用。

明清時黃花梨的主要產地是海南島，到清中葉以後自然資源已近枯竭，已無天然林。製家具只可用堅硬的心材，黃花梨的心材的成長相當緩慢，十年內的樹幾乎看不到有心材，隨着樹木的生長，心材慢慢變大，要到能做器具的樹，基本上要四、五十年以上。明清時黃花梨的主要產地在海南島黎山，當地土著是黎族人。明‧顧岕《海槎余錄》說明「花黎木——皆產於黎山中，取之必由黎人」。花黎木生長在海南黎母山及其周圍，通常黃花黎原木一般伐後，黎族人並不急於外運。黃花黎的心材利用蟲蝕及潮化過程處理，新伐材濕重，外運極為困難。黃花黎邊材部分較大，所佔份量也大，砍削起來十分困難。

其淡黃色無氣味的軟質部分，最受白蟻的青睞，白蟻會在很短的時期內將邊材部分咬蝕，當遇到有辛辣芳香而又堅硬的心材部分時自然地停止了咬蝕，可用的黃花黎心材部分就這樣保留下來。《廣東新語‧卷二十四‧蟲語‧白蟻》:「廣多白蟻，以卑淫而生，凡物皆食。雖金、銀至堅亦食，惟不能食鐵力木與欓木耳。然金、銀雖食，以其渣滓煎之，復為金銀，金銀之性不變也。性不變則質也不變。鐵力，金之木也。木中有金，金為木質，故也不能損」。蟲蝕過程有可能是五年，也有可能是十年或二十年。黎族人也可能忘記了自己所採伐的黃花黎置於何處，這樣黃花黎在蟲蝕過程中或之後，就總是置於山地裸露於自然環境之中。由於海南島特有的雨熱同季、旱涼同期季節的不斷變換，黃花黎伐材直接經過反覆多次的乾熱、潮化，心材部分顏色趨於加深、醇厚而一致，油質及芳香物質浸潤全身，使其玉質感更加鮮明。筆者曾在三藩市一古玩店見一明代黃花梨供桌，碳測年紀錄是十四至十五世紀，證明黎族人對黃花黎的心材的漫長處理方法。

明清時期考究的木器家具都選黃花梨製造，其紋有若鬼面，亦類狸斑，又名花狸。老者紋拳曲，嫩者紋直，其節花圓暈如錢，大小相錯者佳，紋理或隱或現，色澤不靜不喧，被視作上乘佳品，備受明清匠人寵愛。明式家具用紫檀木做的數量較少。黃金時期的明式家具，黃花梨是最主要的木材。

黃花梨是明式家具的主要用材，但由於過度砍伐，在乾隆年間資源基本枯竭，民間多用其製作筆筒等小件器物，很少出現大件黃花梨家具。今天黃花梨天然資源已近枯竭，人工種植的木材比較細小，越南黃花梨的花紋比不上海南品種漂亮。2015 年，在上海藝術品「國之瑰寶」拍賣會上，一根海南黃花梨原木以四千二百五十六萬的天價成交。原木尺寸長三點三米，斷面最大直徑零點六八米、重量四百三十五公斤。2018 年海南海口市人民公園兩棵已枯死的黃花梨樹經過網上拍賣後，最終以一千四百二十八點二萬人民幣成交，令人咋舌。

紫檀

中國古代認識和使用紫檀木始於東漢末期，晉‧崔豹《古今注》有記載，時稱「紫檀木，出扶南，色紫，亦謂之紫檀」。紫檀，別名青龍木、黃柏木、薔薇木、花櫚木、羽葉檀、黑骨

柴。豆科，紫檀屬喬木，是世界名貴木材之一，主要產於南洋羣島的熱帶地區，其次是交趾。中國廣東、廣西也產紫檀木，但數量不多。印度的小葉紫檀，又稱雞血紫檀，是目前所知最珍貴的木材，是紫檀木中最高級的。

明人曹昭在《新增格古要論》中記述紫檀這種木材：「紫檀木出交趾、廣西、湖廣，性堅好，新者色紅，舊者色紫，有蟹爪紋，新者以水濕浸之，色能染物，作冠子最妙。」紫檀木在中國生長不多，這種木材生長緩慢，非數百年不能成材，成材大料極難得到，而且木質堅硬、緻密，適於雕刻各種精美的花紋，紋理纖細浮動，變化無窮，尤其是它的色調深沉，顯得穩重大方而美觀，故被視為木中極品，有「一寸紫檀一寸金」的説法。最大的紫檀木直徑僅為二十公分左右，其珍貴程度可想而知。一般紫檀直徑通常為十五厘米左右，樹幹扭曲少有平直，空洞極多，故始有「十檀九空」之説，出材率為百份之十五左右，就是一百斤只能用十五斤，還有一些長的、空的、歪的、扭的、斜的，總之很難做成家具。邊材黃褐白色，心材橙紅黃色有黑色花紋，有非常細密的波痕紋，木質裏含有豐富的橙黃色素，比重一比一以上，纖維組織呈波浪狀結構。管孔內細密彎曲極像牛毛，故有「牛毛紋紫檀」之稱。

到了明代，紫檀木為皇家所重視，開始大規模採伐。由於紫檀木數量稀少，很快將國內檀木採光，隨後即派官吏赴南洋採辦，此後遂成定例，一直延續到明朝滅亡。御用監甚至設置了專門的機構，多次前往南洋羣島採辦紫檀，紫檀

的應用進一步得到擴大，大量的紫檀被製作成宮廷用品。明史記載：「御用監、掌印太監一員、里外監把總二員、典薄、掌司、寫字、監工無定員。凡御前所用圍屏、牀榻諸木器及紫檀、象牙、烏木、螺甸諸玩器，皆造辦之。」所採辦的木料並非都為現用，很多儲存備用，所以故宮內明式家具用紫檀木做的數量較少。當然紫檀家具的製作成本是相當高的，比如崇禎皇帝的袁貴妃，曾經令人製作一件紫檀紗櫥，一共花費了七百金（楊士聰《玉堂薈記》）。這種採辦，在一定程度上帶有掠奪性質，因此，南洋羣島所產佳木幾乎被採伐殆盡，其中尤以紫檀木為最。凡可以成器物者，全部被捆載而去。截止到明末清初，全世界所產紫檀木的絕大部分都匯集到中國，分儲於廣州和北京。根據明萬曆年間的《工部廠庫須知》記載：「廣東布政司每年應解……花梨木十段、紫榆木十段……送御用監交收」。根據清代的《清稗類鈔》記載：「紫榆有赤、白二種，白者別名粉，赤者與紫檀相似，出廣東，性堅，新者色紅，舊者色紫」。清代所用紫檀木料主要為明代所採，雖然清代也曾由南洋採辦過新料，但大多粗不盈握，節屈不直，這是由於紫檀木生長緩慢，非數百年不能成材。明代採伐過量，清時尚未復生，來源枯竭。

在中國家具發展史上，真正大規模使用紫檀木做家具是在清代。清代紫檀家具傳世比明代的多很多，主要原因是清代宮廷對紫檀實行壟斷制度，使紫檀原材完全歸清初宮廷所用。再加上清廷對紫檀的極力推崇，從而造就了清代紫檀家具的輝煌，以及紫檀加工技術的成熟。

清代宮廷崇尚紫檀主要原因有四：

（一）清代五行尚水、崇水，水主黑，所以清代喜愛紫檀這種紫黑色的木材。

（二）清代康熙年間，宮中就已使用西洋玻璃鏡和玻璃窗，並於康熙五十二年在宮中設立了專燒玻璃製品的工廠。乾隆時期，宮廷建築上已漸次普及了玻璃窗，這使宮廷居室內光照條件有改善。明亮的室內環境，使得紫檀細膩優美、微妙多姿的奇特質感得以顯現，這就極大地增加了紫檀家具的審美層次和耐看度。這也無疑是清代紫檀家具在宮中盛行的重要原因。

（三）清代工藝美術品的製作水平有空前的發展，品種豐富，色彩斑斕，極需紫檀這種色黑質細的高貴木材做底襯來協調色彩。作為底襯和邊框材料，紫檀黑潤和細膩的色質可以與任何瓷器、金屬器、玉石、珠寶、羽毛、絲綢等材料相協調。清初三代，發展到頂峰極致的彩色釉瓷器，有深沉莊重的紫檀家具襯托，效果更是絕佳。

（四）北方民族喜繁縟而避簡素，紫檀木質紋理細膩，木質上可做出極端細緻入微、精巧絕倫的雕刻，能給人富貴非凡的震撼力和感染力，使宮廷家具彰顯出華麗尊貴的氣質，這一點極適合滿族皇室的審美要求。

清初皇室偏愛紫檀家具的豪華和氣派，為滿足皇室生活需要，雍正開始在造辦處專門設立了製造家具的機構。僅雍正元年至雍正十四年短短的十多年期間，造辦處製作的桌、椅、凳、櫃、架、几、屏風、牀榻就在千種以上。能用紫檀木做家具絕非一般人所能為，只有掌握着傾國之財的皇家方可為之，因此，選用紫檀家具，也是封建統治者宣威顯貴的一種手段，是政治統治的需要。

乾隆年間則更有過之而無不及，工藝之精良，式樣之繁多，裝飾之豪華，可謂窮奢極侈，最後，乾隆晚年用盡明末以來宮中所藏的紫檀木材。當時清皇室定期在海外搜購紫檀，如《養心殿造辦處各作活計清檔》記載：「乾隆十一年八月二十六日，司庫白世秀為備用成造活計看得外邊有紫檀木三千餘斤，每斤價銀二錢一分，請欲買下，以備陸續應用等語，啟怡親王回明內大臣海望，准其買用，欽此。」又如《宮中進單》載：「乾隆二十一年十月二十二日，長蘆鹽政官著進：紫檀木一百根，長一丈四至一丈四、五尺不等。」

紫檀色彩呈紫黑色，製作紫檀家具多利用其自然特點，採用光素手法。紫檀木質堅硬，紋理纖細浮動，變化無窮，尤其是它的色調深沉，顯得穩重大方而美觀。如雕花過多，掩蓋了木質本身的紋理與色彩，為匠人所不取。雍乾開始，紫檀成為硬木家具主流，期間雕飾也從簡潔風格轉為精巧繁蕪。但道光年間，宮中紫檀材料也已告罄，只可以紅木（酸枝）替代。

雞翅木

雞翅木的獨特與顯著之處便在於它的木紋，宛若雞翅羽毛般璀璨。雞翅木經過打磨拋光之後，很像鐵力木，但是它沒有棕眼（表面密麻似桔子皮樣小孔）。因此，它既有鐵力木行雲

流水的紋理，又有非常細膩、光澤的表面，適合做精緻典雅的宮廷家具，配上黃楊、象牙，以它的灰色和木紋做襯底，極具裝飾效果。

其實雞翅木的新老之稱，是為了迎合人們好古的心理，材優者名為「老雞翅木」，粗劣者為「新雞翅木」。老雞翅木纖維柔韌，能勝任一般雕刻，凡明代雞翅木家具以及清早期的部分家具都使用這種雞翅木。明·曹昭《格古要論》：「鸂鶒木出西番，其木一半紫褐色，內有蟹爪紋，一半純黑色，如烏木。有距者價高。西番作駱駝鼻中絞子，不染肥膩。常見有做刀靶，不見其大者」。清·屈大均《廣東新語·海南文木》：「有曰雞翅木，白質黑章如雞翅，絕不生蟲」。明清時期雞翅木海外進口和國內自產都有。新雞翅木仍是清代產品，清中期至清晚期，老雞翅木告罄，改用新雞翅木。新雞翅木顏色略重，呈棕色，紋理中顏色略黃，體重較重。新雞翅木纖維粗糙，韌性好，不易雕刻。《廣東新語·海南文木》還記錄了「相思木」：「有曰相思木，似槐似鐵梨，性甚耐土，大者斜鋸之，有細花雲，近皮數寸無之。有黃紫之分，亦曰雞翅木……以文似也。」這種兼有「雞翅木」之名的相思木，王世襄先生疑其為「老雞翅木」。相思木因種子就是紅豆，又稱為「紅豆木」。

雞翅木家具在明清家具中比例很少，但個性十分突出。它風格迥異，既不像黃花梨家具文人化傾向那樣明顯，也沒有紫檀家具那樣沉穆雍容。雞翅木家具周旋於文人與商賈之間，迎合高雅與低俗，適應社會各個階層的需求。

古人用雞翅木做家具，追求的是表現紋理，而不是表現工匠的雕工技巧。

據圓明園造辦處《活計檔》中記載雞翅木是一種特別珍貴和難得的木材，這種木材在明代的用量較少。在圓明園所用木材中雞翅木的用量比紫檀、黃花梨還要少。雞翅木家具在明清時期是非常名貴的，它給人的感覺是富有裝飾味，淡雅清新。近年這種木材在亞洲、非洲熱帶雨林中產量比較大，售價不高，連帶古代雞翅木家具的售價也被拉下來了。

五

明清時代硬木家具價值

在這章節，我們嘗試探討明清硬木家具的價值。在明清時代，硬木家具不是古董，而是富貴人家的時髦家具。硬木是從海外進口的舶來品，經中原的匠人細心製作，產生這些高檔的硬木家具。當時木材價格高昂，所以這些時髦家具的價值亦不菲。我們研究明清硬木家具的價值，可從三方面入手：一、當時的生活指數，最方便是反映民生消費的米價；二、當時的官員及普通百姓的收入；三、當時硬木家具的造價或買賣價格。

一、當時的生活指數

早在明初，白銀是沒有貨幣地位的，因為這個時候的法定貨幣是銅錢，金銀不得作為貨幣進行交易。後來發行紙幣大明寶鈔，政府為了推行紙幣，禁用銅錢。而大明寶鈔逐漸貶值，加上一些地方賦稅按照白銀折算，所以白銀逐漸嶄露頭角。正統年間實行「米麥折銀之令」，白銀地位上漲。天順年間，政府取消禁用白銀之法，白銀地位再一次上升，與錢鈔並行。隆慶元年頒布的法令「令買賣貨物，值銀一錢以上者，銀錢兼使；一錢以下者，止許用錢」。銀錢兼使一直運行到清代咸豐年間，清政府才發行了銀票（官票）以及錢票（大清寶鈔）。清初一兩金可換十兩銀，或可換十貫，或一萬文銅錢。

黃仁宇先生在其著作《中國大歷史》中，基本以黃金的價格作為基準來換算：

1 兩黃金 = 10 兩白銀 = 人民幣 2000 元

1 兩白銀 = 1000 文錢 = 人民幣 200 元

另外綜合歷史學者的研究，古代銀子與今天人民幣的對應關係是：

盛唐時期，一兩銀子價值人民幣 2000 至4000 元；

北宋中期，一兩銀子價值人民幣 1000 至1800 元；

明中期，一兩銀子價值人民幣 600 至800 元；

清中晚期，一兩銀子價值人民幣 150 至

220 元。

清中晚期大量外國白銀的輸入，使到中國銀子的貶值。

明清時期，一石米等於十斗，相等於三百七十七市斤或九十四公斤。乾隆年間，一兩白銀可購一百七十市斤大米。根據清代查慎行《南齋日記》、清代錢泳《履園叢話》和彭信威教授《中國貨幣史》記載，明代清米價表如下：

年號	每公石清米價格（銀兩）
洪武（1368 年至 1398 年）	0.461
建文（1399 年至 1402 年）	——
永樂（1403 年至 1424 年）	0.285
洪熙（1425 年）	——
宣德（1426 年至 1435 年）	0.291
正統（1436 年至 1449 年）	0.254
景泰（1450 年至 1457 年）	0.413
天順（1457 年至 1464 年）	0.256
成化（1465 年至 1487 年）	0.441
弘治（1488 年至 1505 年）	0.518
正德（1506 年至 1521 年）	0.475
嘉靖（1522 年至 1566 年）	0.584
隆慶（1567 年至 1572 年）	0.591
萬曆（1573 年至 1620 年）	0.638
泰昌（1620 年至 1620 年）	0.638
天啟（1621 年至 1627 年）	0.927
崇禎（1628 年至 1644 年）	1.159
康熙（1662 年至 1722 年）	0.7-1.7
乾隆嘉慶（1736 年至 1821 年）	1.0-1.2

二、當時的官員及普通百姓的收入

清初文官的俸祿標準是依據明代萬曆《大明會典》制定的低薪制，《大清會典・卷十八・文職官之俸》：「一品歲支銀一百八十兩，二品一百五十兩，三品一百三十兩，四品一百零五兩，五品八十兩，六品六十兩，七品四十五兩，八品四十兩，正九品三十三兩有奇，從九品、未入流三十一兩有奇。」知縣「每月支俸三兩」。導致很多官員在雍正朝以前根本食不裹腹，所以必須從百姓身上剝削。順治年間一度實行柴薪銀，後因財政緊張取消，因此在康熙末年幾乎是無官不貪。清朝官員薪俸偏低，而設立名目巧取火耗銀錢，雍正帝在本俸之外，設置了養廉銀的制度，至乾隆是時又有補充調整，實際成為一種附加的俸祿，數額大大高於正俸十倍，甚至百倍。

明清時代普通百姓的收入比官員低很多，所以遇有天災，民間作亂屢次發生。明朝一兩銀子是一千文，大致相當於如今五百元人民幣。在明代，一個平民一年的生活只要一兩半銀子就夠了，所以戚繼光的士兵軍餉一日只有三分銀子，一月不足一兩。根據學者戴逸著作《十八世紀的中國與世界・農民卷》記錄的數據：乾隆時期中等農戶，年收入約三十二兩銀子。清代農民收入，短工每日五十至七十文，每月一千五百至二千一百文；長工每年十兩銀。普通佃農收入是每年九兩銀。乾隆時一兩銀子合一千文銅錢，嘉慶時一兩銀子合一千二百文銅錢。清代二百多年農業生產水平基本持平，因

據《大清會典》載官員收入：

官銜	俸銀（兩）	祿米（斛）	養廉銀（兩）	近年人民幣（元）
總督	180	180	16000	400 萬
巡撫	155	155	13000	325 萬
知府	105	105	3700	93 萬
知州	80	80	2400	60 萬
知縣	45	45	1200	30 萬

此清代農民的收入也變化很小。

以上清代普通百姓的收入，曹雪芹著作《紅樓夢》給我們一個引證。《紅樓夢》第三十八回，史湘雲得力於薛寶釵的幫助，在大觀園設下兩桌螃蟹宴。這場宴席的花費，二進賈府的劉姥姥給了算筆賬，「這樣螃蟹，今年就值五分一斤，十斤五錢，五五二兩五，三五一十五，再搭上酒菜，一共倒有二十多兩銀子，阿彌陀佛！這一頓的錢夠我們莊家人過一年了。」清代物價的通貨膨脹已比明中後期高，明代著作《金瓶梅》中最豐盛的一席家宴，是第十六回，西門慶出錢替結拜兄弟應伯爵過生日，在應家擺下酒席，十兄弟暢飲一日，還叫了兩個「小優兒」彈唱助興，連同賞小優兒的錢，總共五兩四錢銀子。

三、當時硬木家具的造價或買賣價格

明代楊士聰《玉堂薈記》記載崇禎皇帝，命人為寵愛的袁貴妃製作一件紫檀紗櫥，一共花費了七百金，就是七百兩白銀。明後期紫檀家具的製作成本是相當高昂的，崇禎皇帝本人是一個很節儉的皇帝，這件紫檀紗櫥時髦家具、相等於四位一品大官的年俸或五百個平民一年的生活費。近年中國一線城市國民年入約六萬元人民幣，這件崇禎年間紫檀紗櫥時髦家具造價在今天折合三千萬元。

清初大量入口海外珍貴硬木，時髦家具造價比明後期低少許，我們可以從犯官抄家記錄得知硬木家具價格，引證的是李煦抄家記錄。李煦是隨滿清入關的漢人，他是曹雪芹的舅父，江寧織造曹寅是其妹夫。李煦和曹寅的母親都是康熙皇帝的乳娘，所以李、曹二人都是康熙的親信，在任蘇州織造達三十年之久。其管理的蘇州織造負責為皇宮中皇帝以及百官製作服裝。李煦、曹寅以及杭州織造孫文成三人，都不斷向康熙呈遞密折，奏報江南地方上的情形。當時沒有報紙，康熙主要從這些奏摺中得知各地實情。自李煦出任蘇州織造後，康熙帝五次南巡，為報答皇恩，李煦、曹寅精心籌備，隆重恭迎，沿途設建康熙帝喜歡的宏偉建築。但籌

備康熙南巡花費大量庫銀，致使蘇州、江寧兩地虧空很大，其中僅李煦虧空達五十餘萬兩銀，埋下了敗落的隱患。後江南虧空暴露，康熙深知其中情由，一面私下諭令李、曹設法補空，一面在眾臣面前為他們設法開脫，並任李煦兼管巡鹽務，以利於補完虧空。康熙五十六年，李煦才補完虧空。李、曹兩家與康熙第八子胤禩有姻親關係，兩家與八王府來往一直很密切。康熙駕崩後，雍正即複查李煦虧空達五十餘萬兩銀，下旨查抄李煦家產。

雍正五年，據辦理內務府大臣事務和碩莊親王允祿、內務府大臣噶達渾及李延禧、署理內務府大臣事務、御前頭等侍衛來保的奏本，除奉旨將李煦所住之房二百三十六間賞給年羹堯之外，「年羹堯欲取之緞子、瓷碗、盤子、琺瑯鼎、樽、如意、火盆、衣服、紫檀木梨木牀、椅子、杌凳、桌子等物，均按折價給銀。」而大將軍不欲之物，「其餘房屋、地產、人口、馬騾等，均交由該地方折價出賣。」由此可知，雍正賞年羹堯所得，應分兩筆帳目，一筆為不費而取之財：皇帝親賜的房產，另一筆，為他購買的李煦家原有之陳設的各項支出匯總。

第一筆賬目計算起來較為容易，李煦房產如清單所列：

草場衚衕瓦房二百二十五間、遊廊十一件，折銀八千零九十四兩；阮府衚衕瓦房十六間，折銀三百四十三兩；暢春園太平庄瓦房四十二間、馬廠房八間，折銀一千六百一十四兩；房山縣丁府新莊有瓦房二百一十間、偏廈子二十八間、馬廠房二間、土房十一間，折銀

二千四百一十五兩。

另一筆賬略為複雜，按照雍正帝與內務府奏銷檔所列條目，計算如下：

之一：綢緞類，共計四百七十兩。

之二：瓷碗、盤子類，共計八十九兩九錢四分。

之三：琺瑯鼎、樽、如意、火盆類，共計一百一十四兩。 列單如下：紫檀木座子琺瑯大鼎一個，折銀三十兩；紫檀木座子琺瑯樽一個，折銀二十兩；琺瑯如意一個，折銀八兩；紫檀木架琺瑯火盆一個，折銀十六兩；紫檀木座子古銅鼎一個，折銀二十兩；紫檀木座子古銅大花瓶一個，折銀十兩；花梨木架子古銅鐸一個，折銀十兩。

之四：衣服類，共計一百一十餘兩。

之七：紫檀木梨木牀、椅子、杌凳、桌子等類，共計一千零二十餘兩。 列單如下：紫檀木架子牀一個，折銀五十兩；紫檀木方桌三個，折銀九兩；紫檀木椅子兩把，折銀四十八兩；鐵梨木杌凳兩個，折銀二兩四錢；舊鐵梨木小書格子一對，折銀二兩；花梨木豎櫃兩對，折銀五十兩；花梨木小牀五個，折銀六十兩；花梨木八仙高桌八個，折銀三十二兩；花梨木椅子十五把，折銀三十兩；花梨木小高桌一個，折銀一兩五錢；花梨木箭椿兩個，折銀一兩；花梨木鏡架兩個，折銀八錢；鸂鷘木長高桌兩個，折

銀十二兩；鐵梨木小案一個，折銀六兩；鐵梨木長高桌一個，折銀六兩；鐵梨木案一個，折銀十六兩；欅木小琴桌一個，折銀一兩；欅木長高桌一個，折銀四兩；欅木椅子六把，折銀四兩八錢。另有楠木、松心木、樟木、篾竹、斑竹、藤花、黑漆、金漆、紅油的各種行牀、炕屏、抽屜桌、書箱等，折銀均在一至四兩左右。

之八：京奴僕尚有八十二口，其價錢大致為：一男一女加一未成年小兒（或再加一個嬰兒），折銀五十兩。

年羹堯遠在西安行軍，接管這二百多間房屋，如果另置家具，亦為麻煩事。他直接買下李煦家中原有之家具，就簡單多了。明清時期，犯官抄家單據折價很大，因為家產交由該地方折價出賣時，主持官員就可以壓低價格當舊物收購，中飽私囊。這次雍正重賞年羹堯，折價更低，實則半買半送，所以這張些家具的真實價格，應該是十倍折銀以上。

這張單子上的家具，應是康熙朝上一個比較典型的富有官員家中常見之物，種類繁多，目不暇給。據《南齋日記》記載：康熙八年，蘇州一名家織女工每天可掙五十餘文，大致可以養活一家四口。估計當時康熙朝一張紫檀木架子牀造價五百兩白銀以上。這件清初年間紫檀架子牀，造價在今天折合二百萬元。

用另一個角度來看，清代錢詠《履園叢話》載：「本朝順治初，良田不過二三兩（每畝）。康熙年間，長至四五兩不等。雍正年間，仍復順治初價值。」至乾隆年間，以鄭板橋的書畫潤格來

做一下市場參照。「大幅六兩，中幅四兩……」六兩可不算是小數了。

這些考證清楚說明硬木家具的價值。在明清時代，硬木家具是當時富貴人家的時髦家具，這些高檔的硬木家具造價高昂，價值不菲，為時人所追捧。

六

晚明的家具文房欣賞指南

明朝初年是一個物質比較匱乏的時代，在洪武及永樂兩朝名臣解縉的一份家書中，說盡了當時官員們生活的窘迫：「每月關米七石，其餘每石折鈔共七千貫，稻草亦甚貴。時時雖有賞賜，隨得隨用，又作些人情，又置些書，盡皆是虛花用了。衣服、靴帽、假象食之類，所費不貲」。雖然國家可以興土木、下西洋、遷都、出征，只是國富民窮。即如皇室、官員們，也不能算得富有。

明成祖時一名官員鄒緝曾說：「今山東、河南、山西、陝西諸處，人民飢荒，水旱相仍，至剝樹皮、掘草根、簸稗子以為食。而官無儲蓄，不能賑濟。老幼流移，顛踣道路，賣妻鬻子，以求苟活。」據《明實錄》統計，明永樂一朝，是中國歷史上賑濟最多的時段，鄒緝此處所說的北方各地，則顯然是並無賑濟之地。明成祖時，長子朱高熾（後為明仁宗）為太子，留守南京監國，經常因為手頭拮据，不得不取給於城中富戶。那時候新科進士們看榜就宴，都是徒步，未見有乘車馬者。直到仁宗之後的宣德年間，進京趕考的舉子，才隻見有乘驢者。官員尚且如此，民間生活困苦更可想而知。

五十年後，民間生活有所改善化，鄉紳和社會上層富人開始追求豐富物質的生活。成化年間史學家王錡在《寓圃雜記》中這樣記載當時的江南：「閭簷輻輳，萬瓦甃鱗，城隅濠股，亭館布列，略無隙地……水巷中，光彩耀目，遊山之舫，載妓之舟，魚貫於綠波朱閣之間；絲竹謳舞，與市聲相雜。」隨着明代中晚期商品經濟的發展，帶來人們物質生活水平的提高，商品的製作更加精良，種類更加繁多，流通更加快捷。到了晚明時奢靡流風自上而下，很快便影響到整個社會，從官員到士人都在追求奢華生活，明末散文家張岱給自己寫墓志銘形容當時：「好精舍，好美婢，好孌童，好鮮衣，好美食，好駿馬，好華燈，好煙火，好梨園，好鼓吹，好古董，好花鳥，兼以茶淫橘虐，書蠹詩魔。」

晚明時代，人們的政治價值觀發生了變化。當時部分士大夫不以君主之是非為是非，

而以天下之是非為是非的政治觀念，不乏對於傳統體制及專制君主主義的批判，帶有明顯反傳統與反君主專制的思想。至萬曆中葉以後，社會輿論對於時政的批評，已經普遍至街頭說書程度。士大夫是對古代官僚人文精英知識分子的統稱，科舉制度是其形成的制度保證。在權力結構層面上，他們是國家政治的直接參與者；在民間生活中，他們又是文化藝術的創造和傳承者。

明中葉以後，因宦官當權，官員相結，東林諸黨之爭，部分文人對科舉的失望，加上晚明的文人對於刻板的儒學道德教化的反抗，促成文人分三方面發展。一、是推進了人文主義的萌芽，強調實踐，知行合一，尋找儒家本質，注重理性形而上學形式。二、是放蕩形骸，擁護和追求世俗的聲色犬馬生活。三、是悠閒隱居生活，遠離官場是非之地。文人雅集聚會時，賞琴、燃香、品茶、棋奕、寫作、臨帖、校書、翻經、觀畫等系列文化活動，最能體現文人士大夫「閒雅好古」富有美感的生活方式。

晚明時代，作為士大夫階層陶冶性情的園林藝術，形成江南私家園林，文人對文房四寶的喜好和高水平的要求，文人甚至參與家具的設計和製作，是明代書齋室內陳設和生活品味的最大特色。他們追求的是脫俗雅致的生活，閒情與逸致，風流與倜儻，風骨與氣韻，溫柔和雋永，注意每一個生活細節的藝術化，執着使用的器物之每一個細節。但求消磨閒散時光，獲得美的享受，心靈的舒暢，把文人閒賞生活提升到一門藝術的層次。

唐宋的文人士大夫恥於言「利」，恥於言「經濟之學」；相反明代的文人士大夫思考現實問題，卻不以言「利」為恥，有相當一部分文人士大夫重視經濟工商，經世致用之學在明末清初成為一種主流的、主導的思潮。消費文明的發展使得明代的文人，在其物質生活的領域更加豪華奢靡，同時也伴隨着精神領域的世俗化。明代文人生活的「世俗化」傾向，並不意味着生活的「庸俗化」，而是意味着文人士大夫的追求從「存天理，滅人慾」的道德理想的超越，逐漸轉為日常生活趣味的經營。從國家命運和道德情操的激情中，轉為「平淡雋永」，實在、細微、閒情的生活的追求。明代文人士大夫追求的藝術化的生活從審美的品味上追求「清雅」、「脫俗」，從心靈上追求「自由」、「性靈」，這些都促成了這個時期，文人士大夫在藝術和工藝美術領域的創造力。

晚明圖書出版業非常繁榮，代表市民階層的通俗文學十分暢銷。文人士大夫自己出版的小說、筆記、遊記、雜記、戲劇和生活實錄種類繁多。下列四書是明代最詳盡的生活閒賞鑒賞指南：明初曹昭《格古要論》，繼之高濂《遵生八箋》、屠隆《考槃餘事》與文震亨《長物志》。

曹昭《格古要論》

《格古要論》是中國現存最早的文物鑒定專著，成書於明朝洪武二十年，明曹昭撰，收錄入《四庫全書》。曹昭字明仲，江蘇松江（今上海）人。全書共三卷十三論，上卷為古銅器、

古畫、古墨跡、古碑法帖四論；中卷為古琴、古硯、珍奇（包括玉器、瑪瑙、珍珠、犀角、象牙等）、金鐵四論；下卷為古窯器、古漆器、錦綺、異木、異石五論。《四庫全書》評價此書的意義：「凡分十三門，其銅器、古畫、墨跡、古琴、碑帖、古硯、窯器七門，古人所已論，珍奇、金鐵、漆器、綺綉、異木、異石六門，則自昭始創也。賞鑒器玩略具於斯。」另評「其於古今名玩器具真贋優劣之解，皆能剖析纖微。又諳悉典故，一切源流本末，無不厘然，故其書頗為賞鑒家所重。」

《格古要論》是明代存世最早的一部論述文物鑒賞專著，涉及文物概述、名玩優劣、作偽手法和真偽鑒別。宋代以來的金石學、古物、書畫收藏之風甚盛，《格古要論》的分類框架，是在宋代以來古物的分類基礎之上建立起來的，它也承襲了宋代一些關於古物著錄的書籍。其中比較明顯的是南宋趙希鵠撰《洞天清錄》，該書內容分為古琴辨、古硯辨、古鐘鼎彝器辨、怪石辨、研屏辨、筆格辨、水滴翰墨真跡辨、古今石刻辨、古今紙花印色辨、古畫辨。《格古要論》中的許多觀點受到後人推崇，而且其撰寫體例也被後人所沿用，為類鑒別古物真偽和價值的專著，同時，《格古要論》也開啟了明代士人執着於文房清玩的新風潮。

高濂《遵生八箋》

《遵生八箋》為明朝文人高濂所著，萬曆十九年初刊，收錄入《四庫全書》。為養生專著，包含山川逸遊、花鳥蟲魚、琴樂書畫、筆墨紙硯、文物鑒賞等。高濂，字深甫，當過明代的禮官，擅長詩文字畫和各種古董收藏、鑒定，還是一位大藏書家。但是他知名後世，主要在於戲曲和養生。高濂的傳奇劇本有著名的《玉簪記》、《節孝記》，養生即是《遵生八箋》。

《遵生八箋》全書分八目共二十卷，計有：清修妙論箋：摘錄名言確論二百五十餘則；四時調攝箋：分春、夏、秋、冬四卷；起居安樂箋：由《恬適自足條》、《居室安處條》、《晨昏怡養條》、《溪山逸遊條》、《賓朋交接條》等組成；延年卻病箋：有《修養五臟坐功法》、《治百病坐功法》、《八段錦導引法》等；飲饌服食箋：收錄三千種飲食和日常保健藥方；燕間清賞箋：寓養生於賞鑒清玩，陶冶性情。其中有〈瓶花三說〉即「瓶花之宜」、「瓶花之忌」與「瓶花之法」，是世界上最早的插花藝術論著；靈秘丹藥箋：收錄醫藥方劑百餘種；塵外遐舉箋：收錄塵外高隱百人，力求「心無所營，物無容擾……養壽怡生」。

在「起居安樂箋」內，記載琴棋書畫、筆墨紙硯、文物鑒賞等廣博的知識。內容包括內府舊方造香之法並圖，郊遊用的提爐提盒的內部詳細圖示，茶具十六種，種種詳解用途，非常講究。高濂論歷代碑帖，精於各種古玩，包括字畫、藏書、筆墨紙硯、文房擺件、瓷器、玉器，五花八門，《遵生八箋》都有論述。高濂對於藏書、鑒書、購書之道，有較多富有實踐價值的見解。他把藏書列為「生平第一要事」。

屠隆《考槃餘事》

《考槃餘事》四卷，是明代屠隆的一部關於生活藝術的著作，為一本筆記式的文房清供談，成書於萬曆十八年，後收錄入《四庫全書》。屠隆，原名屠儴，字長卿、緯真，號赤水。嘉靖二十二年生於鄞縣，萬曆五年進士及第，出任潁上知縣，七年調任青浦縣令。據《明史》載，屠隆為政期間「時招名士飲酒賦詩，遊九峰、三泖，以仙令自許，然於吏事不廢，士民皆愛戴之」。萬曆十年，升任禮部儀制司主事。然而，兩年後由於刑部主事俞顯卿挾仇誣陷其淫縱，因此罷官。屠隆自此放廢生涯，懷才不遇而離羣索居，以詩書自娛，潛心著述。這位大才子愛好佛道兩家，尤喜參禪禮佛。他原是一個傲骨風流的士子，中晚年則儼然一位卜居幽壑的隱士。因此，他的這本筆記式的文房清供談，便命名為《考槃餘事》，意為這是一位窺破大千的隱士所做的多餘的事。「考槃」這個詞，來自《詩經·衛風》的名篇《考槃》。清代史學家錢大昕評論此書：「評書論畫、滌硯修琴、相鶴觀魚、焚香試茗，几案之珍、巾舄之列，靡不曲盡其妙」，把文人書齋之雅玩文具娓娓道來，是研究晚明文人生活的重要典籍。

《考槃餘事》分四卷，首卷介紹書版、碑帖，次卷品評紙、墨、筆、硯、畫、琴，末兩卷則記載和收錄香、茶、爐、瓶及起居、盆玩文房等器用服飾。全書名目細瑣，有時不成體系，大量筆墨着重記敍書、帖、畫以及筆墨琴香茶。寫家具和文具的部分，是在命名為「香」的卷三之中，共寫了包括筆格、研山、筆牀、筆洗、水注、水丞、研匣、鎮紙、壓尺，以及衣匣、疊桌、提盒、短榻、禪椅、隱几、坐墩等在內的五十餘件文具和家具。

由於是直寫文房器物，但文筆生動靈巧且意味雋永，如錢大昕所言，「靡不曲盡其妙」。例如寫文具中的筆筒則曰：「湘竹為之，以紫檀、烏木，稜口鑲坐為雅，餘不入品。」筆筒必須是湘竹的，紫檀烏木作為稜口和鑲座的是為雅物。再寫短榻：「高九寸，方圓四尺六寸，三面靠背，後背少高如傍。置之佛堂，書齋閒處，可以坐禪習靜，共僧道談玄，甚便斜倚，又曰彌勒榻。」很顯然，這張短榻有三面靠背，即是羅漢牀。

《考槃餘事》分十五箋包括書箋、帖箋、畫箋、紙箋、墨箋、筆箋、琴箋、香箋、茶箋、盆玩箋、魚鶴箋、山齋箋、起居器服箋、文房器具箋和遊具箋。

文震亨《長物志》

《長物志》，明朝文震亨著，成書於天啟元年，共十二卷，收入《四庫全書》。文震亨，字啟美，江蘇蘇州人。他是明代大書畫家文徵明的曾孫，天啟間選為貢生，任中書舍人，武英殿給事。曾任職於南明，遭到阮大鋮、馬士英等排擠，辭官退隱。清軍攻佔蘇州後，明亡殉節死。家富藏書，長於詩文會畫，善園林設計，著有《長物志》、《香草詩選》、《儀老園記》、《金門錄》及《文生小草》等。

《長物志》全書十二卷，直接有關園藝的有室廬、花木、水石、禽魚、蔬果五志，另外七志書畫、几榻、器具、衣飾、舟車、位置、香茗亦與園林有間接的關係。《長物志》注重「制具尚用」，是崇尚自然、順應自然、返璞歸真的藝術設思想，講究居室園林經營位置，體現晚明文人厚質無文的一種獨立人格和精神追求。體現了「古」、「雅」、「真」、「宜」等審美標準。例如他主張室廬要「蕭疏雅潔」，「寧古無時，寧朴無巧，寧儉無俗」。他強調琴要「歷年既久，漆光退盡」，「點如古木」。「琴軫、犀角、象牙者雅」。這些都反映了他不片面追求材料價值，而追求優雅古樸美感的審美觀。文震亨在《長物志》中提出，環境營造中的「三忘」境界，即「令居之者忘老，寓之者忘歸，游之者忘倦」。所謂「三忘」境界，概括起來，其實傳達出傳統士大夫文人雅士，對於理想的人居環境的一種美好憧憬。

文震亨寫几榻，可與屠隆的觀點比較。「古人制几榻，雖長短廣狹不齊，置之齋室，必古雅可愛，又坐臥依憑，無不便適。燕衍之暇，以之展經史，閱書畫，陳鼎彝，羅餚核，施枕簟，何施不可。今人制作，徒取雕繪文飾，以悅俗眼，而古制蕩然，令人慨嘆實深」。他又說「几榻俱不宜多置，但取古制狹邊書幾一，置於中，上設筆硯、香合、熏爐之屬，俱小而雅。別設石小几一，以置茗甌茶具；小榻一，以供偃臥跌坐。不必掛畫，或置古奇石」。

文震亨作為「明四家」之一，他前半生亦是一種「燕閒清賞」式的閒居生活，可以體會到其「古」、「雅」、「真」、「宜」的審美標準。他提倡回復自然，「雖由人作，宛自天開」的天然和諧之美。「隨方制象，各有所宜」是文震亨在設計上提出的一個總的原則。文氏對制宜工藝造物觀的提倡，也是對返樸歸真的造物意境的追求。

七
明代的家具文房構造製作指南

北宋定都汴京，百餘年間，大興土木，宮殿、衙署、廟宇、園囿的建造此起彼伏，造型精美豪華，負責工程的大小官吏貪污成風，致使國庫無法應付浩大的開支。因而，建築的各種設計標準、規範和有關材料、施工定額、指標急待制定，以明確房屋建築的等級制度、建築的藝術形式，及確立嚴格的料例功限，以杜防貪污盜竊。

哲宗元祐六年，為防止工程中的各種弊端，詔李誡作監第一次編成《營造法式》，此書是李誡參考兩浙工匠喻皓《木經》的基礎上編成的。是北宋官方頒布的一部建築設計、施工的規範書，亦是中國古代最完整的建築技術書籍。李誡的《營造法式》全書三十四卷，反映十一至十二世紀期間中國處於世界之先的建築科學技術水平。相似的官方頒布建築設計和施工的規範書，到五百年之後，才有清代允禮等纂修的武英殿刻本《工程做法》，記載清初京城內各項建築工程的具體規範。共分木作工料、石作工料、瓦作工料、土作工料、油作工料、畫作工料、

裱作工料等八類，各項做活標準、做法、計工、用料及物料價格、工價等均予開列說明。

明中晚時期圖書出版業非常繁榮，小說、筆記、遊記、雜記、戲劇和生活實錄種類繁多。下列五書分別描繪明代工藝、建築、生活閒賞鑒賞品的製作，特別在家具文房款式和製造，可供參考。

午榮《魯班經匠家鏡》

《魯班經匠家鏡》分三卷，明萬曆年間刊行，由三個官員負責編寫。「匠家鏡」意為營造房屋和生活用家具的指南。現存較古老的版本為故宮藏明萬曆三十四年（1606 年）匯賢齋刻本。這書的彙編（總編輯）是午榮，職位是北京提督工部御匠司司正；章嚴負責專技方面的編寫整理，職位是北京工部局匠所的把總（所長）；周言負責最後的校正，職位是南京工部遞匠司的司承（司長）。

《魯班經》托魯班之名，傳魯班木作之藝與

木作之道，是木匠的經書，也是研究中國傳統建築和家具的必讀書。此書也是中國僅存的一部民間木工的營造專著，是研究明代民間建築及明式木器家具的重要資料。王世襄先生對這書的評價是「它是現今僅存的、出於工匠之手、圖文兼備、有關木工的一部古籍……是有關古代家具僅存的一份重要材料，對明代家具研究者來說，更是一部必讀之書。」

卷一敍述了各種房屋建造法，到涼亭水閣式止。前文後圖，以圖釋文，文中多為韻文口訣。卷二全面介紹了建築、畜欄、家具、日用器物的做法和尺寸，從倉廠式開始，至圍棋盤式止，內容詳實，亦為前文後圖。本卷中家具一項共涉及古典家具制式三十四種，是關於中國家具較早的文字圖形記錄，準確地記載了製作家具的原料及構件的尺寸。所述家具包括杌子、板凳、交椅、八仙桌、琴桌、衣箱、衣櫃、大牀、涼牀、藤牀、衣架、面盆架、座屏、圍屏等，因此《魯班經匠家鏡》可視為明式家具的經典之作。卷三記載建造各類房屋的吉凶圖式七十二例，版面為上圖下文，文字說明多為陰陽五行、吉凶風水對蓋房造屋的影響。附錄的內容大多與房屋營造的迷信活動有關。

此書是研究明代民間建築重要參考，房屋建造方法是繼承李誡的《營造法式》房屋營造技術和施工規範，加上行幫的規矩、制度以至儀式，建造房舍的工序及選擇吉日的方法。書中文字淺白，附工序口訣，薄薄一冊，有文有圖，對工匠而言有很大實用價值，遠勝《營造法式》那樣的卷帙浩繁煌煌巨著。關於家具，書中插圖線條流暢，真實地描繪了各種家具的形狀。文字記錄了明代工匠敍述家具造法，成套而又一定程序的語言，開列了多種家具名稱及其常規尺寸，說明家具部位、構件、線腳、雕飾及工藝造法的名稱和術語，提出了用材選料的要求，繪畫當時木工操作情況及木工工具。此書的增編年代正值明式家具的製作有高度成就之時，當時繪製、雕刻圖式者也有相當高的水平，因此比較真實地描繪了各種家具的形狀，是研究明式木器家具的重要資料。

王圻、王思義《三才圖會》

《三才圖會》又名《三才圖說》，是由明代藏書家王圻及其子王思義撰寫的百科式圖錄類書。此書出版於明萬曆三十七年，共一百零四卷。

據《周禮正義》卷七十四：「三才，天地之人道」。所以，「三才」，應該是指「人」和人化的「天」和「地」。該書內容上自天文，下至地理，中及人物，分天文、地理、人物、時令、宮室、器用、身體、衣服、人事、儀制、珍寶、文史、鳥獸、草木等十四門。每門之下分卷，條記事物，取材廣泛，所記事物，先有繪圖，後有論說，圖文並茂，相為印證。此書彙集諸家書中有關天地諸物圖像，「圖繪以勒之於先，論話以綴之於後」對每一事物皆配有圖像，然後加以說明。圖不清晰者可藉助文字表達，文字無法說清者可以圖作參考，圖與文互為印證。所配插圖偏重通俗性和實用性。而當中一些地圖是改

編自西洋傳教士帶來的國外地圖，所以《三才圖會》被譽為明朝繪圖類書的佼佼者；為形象地了解和研究明代的宮室、器用、服制和儀仗制度等提供了大量資料。

黃成《髹飾錄》

《髹飾錄》是明朝隆慶年間，新安漆工黃成寫成的專著，此書為中國古代唯一留存至今的漆器工藝著作。初稿文字極為簡略，天啟年間，嘉興西塘漆工楊明為原書逐條加註，並作序言。之後此書在中國失傳，而以手抄本形式流傳於日本，二十世紀初才傳回中國。

黃成，字大成，是明朝隆慶年間新安的漆工。高濂《遵生八箋》中記載他擅長製作剔紅，楊明加註的《髹飾錄》之序中稱讚他為「一時名匠」。黃成把前人髹飾過程所累積的經驗，加上自己對漆的體驗記錄下來成書，《髹飾錄》為中國唯一保存的古代漆工專著。楊明，字清仲，籍貫嘉興西塘，其他生平完全不詳。西塘在元明兩朝漆器業十分發達，曾出過張成、楊茂等著名漆工。中國是第一個使用大漆髹塗器物工藝的文明，明代是漆器裝飾工藝集大成的時代，各種裝飾空前豐富，楊明讚許為「千文萬華，紛然不可勝識」，這成為《髹飾錄》得以成書的時代背景。牛津大學藝術史系柯律格 (Craig Clunas) 教授認為《髹飾錄》不單是一本寫給工匠，指導生產施工規範著作，也是寫給社會精英的奢侈品消費指南，內容中的四時、五行、道、法等敘述被文人精英階層廣泛接受。

《髹飾錄》分為「乾」、「坤」兩集。乾集分兩篇，分別敍述漆藝的工具、材料和製作法則。坤集分十八篇，分門別類地介紹各種具體的漆器工藝。乾集尤其貫穿着陰陽、四時、五行等中國古代宇宙論思維。漆藝工具和材料被比擬為自然萬物，如「春媚」為漆畫筆，「夏養」是刻刀，「秋氣」比喻為帚筆和絲綿球，「冬藏」代表濕漆桶和甕。又有大量內容取意自經子諸典籍，如上下集命名為「乾」、「坤」，意出《周易》「成象之謂乾，效法之謂坤」。沈從文猜測，乾集可能來自已失傳的五代朱遵度《漆經》。

宋應星《天工開物》

《天工開物》初刊於明崇禎十年，是中國古代一部綜合性的科學技術著作，有人也稱它是一部百科全書式的著作。宋應星原本是一介考生，五試不第，遂不再應試。曾經旅遊大江南北，實地考察，注重實學，宋應星在任分宜縣教諭期間，將他平時所調查研究的農業和手工業方面的技術整理成書出版。《天工開物》記載了明朝中葉以前中國古代的各項技術。全書分為上中下三篇十八卷。並附有過百幅插圖，描繪了一百三十多項生產技術和工具的名稱、形狀及工序。

《天工開物》所繪家具，如書本身一樣，只記錄關乎國計民生的工業技藝，實用居第一位。明式家具從古至今無論皇宮大內、達官顯貴府邸，或在民間都能看到它們的存在。從簡到繁，從基本的使用到集使用與陳設為一體，都以不

同的形態，展示出恰到好處的特色。書中配圖真實地反映了當時百行百業，人們工作與生活的生產勞作場景和使用的家具，是我們研究明代家具的寶貴資料。

書中出現的坐具種類繁多，有束腰杌凳、無束腰杌凳、四面平杌凳及圓凳、鼓墩等；椅子有燈掛椅及四齣頭官帽椅；桌案，依照其用途歸納為承具，包括桌子、几和案，桌類有無束腰與有束腰兩種造法。

李漁《閒情偶寄》

《閒情偶寄》是清代李漁的名著，被譽為「中國名士八大奇著」之首。其餘的是 (二) 沈復《浮生六記》、(三) 洪邁《容齋隨筆》、(四) 余懷《板橋雜記》、(五) 江盈科《雪濤小說》、(六) 張岱的《陶庵夢憶西湖夢尋》、(七) 劉侗《帝京景物略》和 (八) 黃圖珌《看山閣閒筆》。《閒情偶寄》全書八部，它共包括詞曲部、演習部、聲容部、居室部、器玩部、飲饌部、種植部、頤養部等八個部分，被譽為古代生活藝術大全。家具篇歸納在器玩部，分類為几案、椅杌、牀帳、櫥櫃、箱籠、篋笥、骨董、爐瓶、屏軸、茶具、酒具、碗碟、燈燭和箋簡。

李漁一生跨明清兩代，飽受戰亂之苦。中年家道中落，靠賣詩文和帶領家庭劇團到處演戲維持生計。一生著述頗豐，《閒情偶寄》的撰寫大約始於康熙六年，分幾次刊刻，最後成全本。康熙十年翼聖堂刻為十六卷單行本發行，後又收入翼聖堂本《笠翁一家言全集》。雍正

八年芥子園主人重新編輯出版《笠翁一家言全集》，將十六卷本《閒情偶寄》併為六卷，標為《笠翁偶集》。1935 年，林語堂英文版《吾國與吾民》給該書以極高的評價，認為該書是「中國人生活藝術的指南」。

八

明清文人書齋擺設

這章淺談明清文人書齋擺設。書房古稱書齋，是文人雅士專門閱讀、自修或工作的房間，一間書房，便是文人最私人和重要的歸所。文人的書齋，並不在於藏書，而在於表現淡泊心自靜，悠然人且怡的追求和自我人生境界。書齋收藏筆墨紙硯、琴棋書畫，在這個小室中實現了古代文人「忘形放懷」的生活旨趣和精神追求。文人書房的陳設布置，一是要「靜」，二是要「雅」，三是收藏「別緻」。

書齋建造在明清時期最為繁盛，古人大多喜歡用齋、堂、屋、居、室、庵、館、軒、園等來命名。歷史上有名的書齋有唐·白居易的「書樓」、唐劉禹錫的「陋室」、唐杜甫的「浣花草堂」、宋司馬光的「書堂」、宋陸游的「老學庵」、明張岱的「不二齋」、明歸有光的「項脊軒」、清李漁的「芥子園」和清蒲松齡的「聊齋」等。

各式各樣的明代家具文房擺設，都大量出現在明代繪圖小說中的插圖。在《金瓶梅詞話》、《牡丹亭還魂記》、《琵琶記》、《烈女傳》、《西廂記》、《忠義水滸傳》繪圖小說中，都真實地描繪了當時明代室內陳設，可供參考對照。從一些明清名畫，可感受古代書房雅舍的氣息，例如明焦竑《養正圖解：李太白匹配金錢記》，明文徵明《真賞齋圖卷》、明仇英《東林圖卷》。最有代表性的清代文人書齋擺設，是清姚文瀚名畫《弘曆是一是二圖軸》，清楚描畫出中乾隆皇帝為寶親王時的書房格局。最深入的研究著作是朱家溍先生的《明清室內陳設》。

明代書齋擺設

對於古代文人來說，書房是日常消遣大部分時光的地方，所以在規劃、設計、佈置方面都特別用心。明清家具擁有一套比較固定的組合模式，這種配套組合定式，為空間陳設提供了規範與便利。通過對家具組合的選用和放置，以完成整個書齋的陳設佈局。室內空間不宜高深，要有平闊的庭院，以便讀書時光線明亮。由於對書房中讀書寫字所需要的光線有要求，書

房都位於朝南方向，以便更好地通風透氣，吸收陽光。

筆者先節錄幾段明代文人的觀點：

沈津（正德嘉靖名醫）為《長物志》序說：「几榻有變，器具有式，位置有定，貴其精而便，簡而裁，巧而自然也。」

高濂（萬曆名士）在《遵生八箋・起居安樂箋》裏對書齋陳設作非常細緻的描述：「書齋中長桌一，古硯一，舊古銅水注一，舊窯筆格一，斑竹筆筒一，舊窯筆洗一，湖斗一，水中垂一，銅石鎮紙一。左置榻牀一，榻下滾腳凳一，牀頭小几一，銅花尊以清目，或哥窯定瓶一，花時則插花盈瓶，以集香氣，閑時置蒲石於上，上置古收朝露。或置鼎爐一，如吳中雲林几式最佳。壁間懸畫一，書室中畫惟二品，山水為上，花木次，鳥獸人物不與也。上奉烏斯藏佛一，或倭漆龕，或花梨木龕居之。否則用小石盆一，几置爐一，花瓶一，匙箸瓶一，香盒一。壁間當可處懸壁瓶，四時插花，坐列吳興筍凳六，禪椅一，拂塵、搔背、棕帚各一。竹鐵如意一。」

他又列舉了書架上陳設的書籍和法帖。「此皆山人適志備覽，書室中所當置者。畫卷舊人山水、人物、花鳥，或名賢墨跡，各若干軸，用以充架。齋中永日據席，無事擾心，閱此自樂，逍遙余歲，以終天年。此真受用，清福無虛，高齋者得觀此妙。」

文震亨（明末官員、文徵明曾孫）的《長物志》對書齋家具陳設、書房清玩擺設等，描述極為詳盡。他在卷七《器具》中，列入眾多的文房用具，計有硯、筆、墨、紙、筆格、筆牀、筆屏、筆筒、筆船、筆洗、筆掭、水中丞、水注、糊斗、蠟斗、鎮紙、壓尺、秘閣、貝光、裁刀、剪刀、書燈、印章、文具等，這些都是直接的文房用具。此外，還編入不少文房清玩的器物，例如香爐、袖爐、手爐、香筒、如意、數珠、扇墜、鏡鈎、缽、琴、劍等。另外在卷三《水石》、卷五《書畫》、卷六《几榻》、卷十二《香茗》中，還記載了大量的文房清玩，例如靈壁石、崑山石、太湖石、粉本、宋刻絲、畫匣、書桌、屏、架、几、沉香、茶爐、茶盞等。

書房中櫃架類的家具分架和櫥兩種，有門為櫥，無門為架。書架由橫板分隔空間，用來放置書卷，或展示古董、文玩等其它物件。書櫥則具有「櫃」的功能，常用來存放一些不常用的物品，明代文震亨在《長物志》卷六中提到：「小櫥以有座者為雅，四足者差俗……經櫥用朱漆，式稍方，以經冊多長耳。」

在明人筆記中，記載張岱（明末史學家）在紹興城內造梅花書屋，號不二齋。書屋內設臥榻，對面砌石台，插太湖石數峰。內植花草樹木，大牡丹三株，花出牆上；梅骨古勁，歲寒而花，滇茶數莖，窗外修竹。不二齋內，圖書四壁，充棟連牀，鼎彝尊罍，不稱而具。明代著名萬曆藏書家胡應麟，其藏書之室稱「二酉山房」，書房之中，除藏書外，只有一榻、一几、一博山、一筆、一硯、一丹鉛之缶而已。書房雅致生活，每當深夜，坐榻隱几，焚香展卷，就筆於硯，取丹鉛而雠之，倦則鼓琴以抒其思。

由此可見，文人書齋的布置，並不像普通民居一樣講究上下尊卑的陳設禮儀，而是通過合

理的布局體現一種簡潔、清雅和隨心所欲的生活環境。

明代書齋外的環境營造

書齋外的環境要極富詩情畫意，清雅寧靜。明代文人筆記裏對於住宅的要求是：「市聲不入耳，俗不至門。客至共坐，青山當戶，流水在左，輒談世事，便當以大白浮之。」

接近自然，遠離塵囂是文人書齋的韻致。李日華（正德嘉靖戲曲家）在《紫桃軒雜綴》中描述書齋的理想環境是：「在溪山紆曲處擇書屋，結構只三間，上加層樓，以觀雲物。四旁修竹百竿，以招清風；南面長松一株，可掛明月。老梅寒蹇，低枝入窗，芳草緁苔，周於砌下。東屋置道、釋二家之書，西房置儒家典籍。中橫几榻之外，雜置法書名繪。朝夕白飯、魚羹、名酒、精茗。一健丁守關，拒絕俗客往來。」

高濂在《遵生八箋》中描述書齋外的環境：「書齋宜明靜，不可太敞。明淨可爽心神，宏敞則傷目力。窗外四壁，薜蘿滿牆，中列松檜盆景，或建蘭一二，繞砌種以翠芸草令遍，茂則青蔥鬱然。旁置洗硯池一，更設盆池，近窗處，蓄金鯽五七頭，以觀天機活潑。」

計成（萬曆造園家）在他的《園冶‧書房基》中對書齋的建造有具體的要求：「書房之基，立於園林者，無拘內外，擇偏僻處，隨便通園，令遊人莫知有此。內構齋館房室，借外景，自然幽雅，深得山林之趣。如另築，先相基形：方、圓、長、扁、廣、闊、曲、狹，勢如前廳堂基，

余半間中，自然深奧。或樓或屋，或廊或榭，按基形式，臨機應變而立。」

書齋的整體環境要「靜」，也講求風水。李漁（明末清初戲曲家）的名著《閒情偶寄》提出「屋以面南為正向。然不可必得，則面北者宜虛其後，以受南薰；面東者虛右，面西者虛左，亦猶是也。如東、西、北皆無餘地，則開窗借天以補之。牖之大者，可低小門二扇；穴之高者，可敵低窗二扇，不可不知也」。他注重通透：「向陽一帶三間書室，側面又是兩間廂房。這書室庭戶虛敞，窗格明亮，正中掛一幅名人山水，供一個古銅香爐，爐內香煙馨郁。左邊設一張湘妃竹榻，右邊架上堆滿若干圖書。沿窗一隻几上，擺列文房四寶。庭中種植許多花木，鋪設得十分清雅。這所在乃是縣官休沐之處。」他更要講究文雅：「在溪山紆曲處擇書屋，結構只三間，上加層樓，以觀雲物。四旁修竹百竿，以招清風；南面長松一株，可掛明月。老梅寒蹇，低枝入窗，芳草緁苔，周於砌下。東屋置道、釋二家之書，西房置儒家典籍。中橫几榻之外，雜置法書名繪。朝夕白飯、魚羹、名酒、精茗。一健丁守關，拒絕俗客往來」。

明代書齋的家具器玩陳設

明清文人士大夫的書房裏的陳設極為講究，通常由木製家具、文書工具和文玩器物三部分組成。這其中又屬木製家具最能代表文人氣質有几、桌、椅、屏帷等。書齋中佔地面積最大的便是書案或書桌，案桌上擺放硯屏及文

房四寶，桌案的背後是一把靠背椅，再往後就是書架、書櫃等家具，最簡單的書房家具佈局演繹着高低錯落的不均衡之美。

除筆硯文具、書籍外，擺放前代法書名帖及一些古董時玩，更具特色，處處體現出文人對書齋佈置簡而不繁，「清雅」二字的追求。在書齋除了筆、墨、紙、硯外，還有許多輔助書寫工具，如印泥、筆筒、墨匣、筆簾、筆架、筆擱、卷缸等，以及文竹、蘭花、碗蓮等植物裝飾，方寸之間盡顯素雅之境。

古人書齋內，後部隱蔽處常另設休憩空間，羅漢牀（榻）、炕桌（案）、棋盤等家具組成休憩空間。「文房諸藝，琴為首藝」琴歷來是文人的鍾愛之物。撫琴可以怡情，書齋中設琴幾坐凳，配以香幾置爐焚香。焚香、點茶、掛畫和插花早在五世紀就已普遍流行，到了唐宋同稱「四藝」。古人讀書最講究平心靜氣，「焚香除妄念」，北宋黃庭堅的《香之十德》推崇：「感格鬼神，清淨身心，能拂污穢，能覺睡眠，靜中成友，久藏不朽，常用無礙」。書房除了「書齋」之名外，還有「芸窗」和「芸館」也是書房的別名。而「芸窗」和「芸館」，則緣於古人書齋熏染的香料：芸。唐蕭項《贈翁承贊漆林書堂詩》：「卻對芸窗勤苦處，舉頭全是錦為衣」。金代馮延登《洮石硯》詩：「芸窗盡日無人到，坐看玄雲吐翠微」。書齋內放置不同形制的焚香用香器、除了香爐外，還有熏球、香筒、香插、香盤、香盒、香夾、香鏟、香匙、香囊等配套器具等。茶具和插花器皿也是書齋的陳設。

清初書齋擺設

清初文人書齋擺設襲承明人規範，還有幾種特色，書房常設置花几。作為室內陳設中一種美化環境的家具，花几一般成對出現，擺設在廳堂的四角或廳堂條案的兩邊，多用於放置盆花、瓶花或是盆景。書房常擺設奇石，古人稱作石玩或玩石，明清文人大多愛石，並「與石為伍」。佛像供於案頭，雅趣紛呈。清中葉以後，自鳴鐘也是書齋的擺設。

從曹雪芹《紅樓夢》中的描摹，讀者可以感受富貴家庭書齋擺設上的盡善盡美，每一個細節中都顯現出經典和優雅。《紅樓夢》第四十回「探春素喜闊朗，這三間屋子並不曾隔斷。當地放着一張花梨大理石大案，案上磊着各種名人法帖，並數十方寶硯，各色筆筒，筆海內插的筆如樹林一般……左邊紫檀架上放着一個大觀窯的大盤，盤內盛着數十個嬌黃玲瓏大佛手。右邊洋漆架上懸着一個白玉比目磬，旁邊掛着小錘。」

清中葉後書齋擺設

讀者可細讀朱家溍先生《明清室內陳設》附錄〈介祉堂的室內陳設〉。介祉堂是朱先生祖上在北京的故居，這所第宅在乾隆年繪製的《京城全圖》上面已經存在，書中詳盡描寫清中葉後官宦大宅內的書齋擺設。

九
明清家具流失和衰落

1566 年明穆宗即位後，放鬆海禁，讓東南亞的大量高檔木材進入中國，從此明式硬木家具續漸進入黃金成熟時期。雖然明朝於 1644 年滅亡，滿清入關後，清代初期，延續的是明代家具的樸素典雅的風格。所以明式硬木家具的風格和製作，一直維持到康熙中期約 1685 年。嚴格説來，典型的明式硬木家具流行了一百二十年左右。中國經歷康熙、雍正、乾隆三代一百餘年相對穩定和國富民強的統治，開始建立自身滿清文化的風格。康熙中期以後，到雍正、乾隆時期，滿清貴族為追求富貴享受，大量興建皇家園林。其中，皇帝為顯示正統地位並表現自己「才華橫溢」，對皇家家具形制、用料、尺寸、裝飾內容、擺放位置都要過問。工匠在家具上造型、雕飾竭力顯示所謂的皇家威儀，一味講究用料厚重，尺度宏大，雕飾繁複，以便自己揮霍享受，同時顯示自己的正統與英明；一改明朝簡潔雅致的韻味。

清式家具有很多創新的品種和樣式，造型更是變化無窮。在一類家具其基本結構的基礎上，工匠們就造出了數不清的式樣變體，即便是每一單件家具的設計也十分注重造型的變化。清式家具在形式上還常見仿竹、仿藤、仿青銅，甚至仿假山石的木製家具；反過來，也有竹製、藤製、石製的仿木質家具。結構上，清式家具也往往是匠心獨運，妙趣橫生，例如最有代表性的百寶箱，小巧玲瓏，箱中有盒，盒中有匣，匣中有屜，屜藏暗倉，隱約曲折。抽屜和櫃門的關閉亦有訣竅，非仔細觀察而不得其解。

清式家具的確立階段是在清盛世時期，就是康熙中，經雍正、乾隆至嘉慶初。這段時間是清代社會政治的穩定期，社會經濟的發達期，這個時期的家具生產，也隨着社會發展，而呈興旺、發達的局面。家具生產不僅數量多，而且形成特殊、有別於前代的特點，或叫它風格。清式家具風格有以下兩項特點：

(一) 造型上渾厚莊重

這時期的家具一改前代的挺秀，而為渾厚和莊重。突出為用料寬綽，尺寸加大，體態豐

碩。清代椅、桌、案、凳等家具，僅看粗壯的腿子，便可知其特色。

（二）裝飾繁瑣華麗

清式家具特點是裝飾，求多、求滿、求富貴、求華麗。多種材料並用，多種工藝結合，甚而在一件家具上，雕、嵌、描金多種手法，多種材料如玉石、螺鈿、象牙、黃楊木、癭木、瓷板、雲石、琺瑯並用。此時家具，常見通體裝飾，沒有空白，達到空前的富麗和輝煌，但往往忽視使用功能。清代家具經歷了近三百年的歷史，從繼承、演變、發展，以至形成為自己的獨立風格，這當然有它特殊的背景與經歷，乃至獨立存在的特色。裝飾繁縟且多意喻吉祥，創作手段匯集雕、嵌、繪、漆等高超技藝，是清代家具形成的獨有風格。

比較明式和清式硬木家具的造型特點，可用十六字作總結：「明圓清方，明簡清繁；明朝尚意，清代重形」。

蘇作明式家具經明朝中晚期的輝煌之後，到了康熙中葉、雍正、乾隆三朝，蘇作明式家具已經失去主導地位。有兩主要原因，一是明式家具的主要用材黃花梨，由於過度砍伐，在乾隆年間大型黃花梨材料資源基本用竭，更重要的原因是清統治者心理的變化，家具的造型和裝飾急速向富麗、繁縟與華而不實的方向轉變。清初皇室偏愛紫檀家具的豪華和氣派，雍正開始在造辦處專門設立了製造家具的機構。

僅雍正元年至雍正十四年短短的十多年期間，造辦處製作的桌、椅、凳、櫃、架、几、

屏風、牀榻就在千種以上。乾隆年間則更有過之而無不及，工藝之精良，式樣之繁多，裝飾之豪華，可謂窮奢極侈。雖然清皇室定期在海外搜購紫檀，不過最後，乾隆晚年用盡明末以來宮中所藏和清代所購的紫檀木材。道光年間，宮中所餘下的紫檀材料也已告罄，只可以紅木（酸枝）替代。所以清末所建頤和園內的家具，絕大多數是以紅木製作，園裏的部分家具，接受外來影響最為明顯，與故宮完全不同。

道光年間，中國經歷了鴉片戰爭的歷史劫難，咸豐時太平天國起義，戰爭蔓延江南、兩廣、京杭運河兩岸，內憂外患，此後社會經濟日漸衰微。至同治、光緒時，社會經濟每況愈下。同時，由於外國資本主義經濟及文化的輸入，使得中國原本是自給自足的封建經濟發生了變化，外來文化也隨之滲入中國領土。這時期的家具風格，也不例外的受到影響，有所變化。這種情形，作為經濟口岸的廣東最突出，廣作家具明顯地接受了法國建築和法國家具上的洛可可影響。追求曲線美，過多裝飾，甚至堆砌。木材也不求高貴，作工也比較粗糙。

雍正、乾隆兩朝開始，蘇式家具轉化從官宦向平民市場出售，為了能更適應市場經濟的需求，不得不吸取廣式家具的工藝，於是便形成了清代蘇式家具的新面孔，人們習慣上稱為「廣式蘇作」。這種廣式蘇作的家具，參照廣式家具的品種與式樣，但仍按照蘇式製作工藝生產；或在繼續沿襲傳統做法的基礎上，在裝飾手法和花紋圖案上不同程度地仿效廣式和京式，並明顯帶有外來文化的傾向。由於蘇式家具的豐

富而歷史悠久的文化內涵，它依舊保持了典雅而俊秀的風格，搏得一般人家，尤其是文人的厚愛。

另一方面，海派家具是晚清和民國時期在上海地區流行的民用家具，其製作雖仍遵循清代以來民間傳統家具的製造方法，但受西方文化的影響，又直接借鑒西方家具的各種造型和款式，形成中西合璧的獨特風格。它是中西家具交融的混血兒。海式家具造材多取紅木，如用紅木製作案桌，桌腳的部位嵌上小塊楠木，使木質紋理更富變幻，此外桌沿上刻劃方頭紋、雙龍戲珠圖案，增加其傳統特色。

在北京，到了嘉慶、道光年間清宮造辦處也進入停滯階段，繼而走下坡路，造辦處的活計日漸減少，並走向衰退，從此許多工匠流落於民間。清末民初，在北京城東南角的龍鬚溝、金魚池附近的曉市大街（又稱東大市），是北京有名的夜市。在曉市附近有一座供奉木匠的祖師爺魯班的廟宇，香火甚盛，人稱魯班館。其周圍幾條胡同裏，有大大小小三十五家木器作坊和店舖，集中了北京大批木匠師傅。其中有許多能工巧匠，是清宮造辦處走向衰退後，流散於民間的工匠師傅。其中一位流落到此的造辦處王木匠，約在清同治初年（1862 年），在東大市開辦了一個小作坊，取名龍順，不但為宮廷繼續製作、修理硬木家具，還將宮廷風格的硬木家具融於民間，開榆木擦漆家具之先河；後改龍順為「龍順成」。

值得注意是黃花梨或紫檀製造的大件家具，在乾隆之後已經式微，成為絕響。但黃花梨

或紫檀製造的文房用品，如盒子、箱子和筆筒等小件器物，一直延續到晚清時期。

明清硬木家具流失和破壞是從清中晚開始，第一階段是咸豐時太平天國起義，戰爭蔓延全國最富庶的地區，木製建築和家具最易受戰火破壞。蘇杭和南京，戰火尤其激烈，財物破壞程度全國稱冠。第二階段是光緒時，八國聯軍入侵，攻佔北京，火燒圓明園，清宮和京城文物包括家具受到嚴重的搶掠和破壞，很多重要文物在這時期被搶奪流出中國。第三階段是晚清和民國初年，傳統的明清硬木家具已經不受國人重視，但西方舶來家具或國產仿西式家具就大行其道。明清硬木家具的價值大降，往往賤賣給平民家庭。同時，歐美在中國的商人和外交官員，對明清硬木家具讚嘆不絕，紛紛收購回歐美。第四階段是在日偽佔據北平時期，北平古玩界很是熱鬧，因沒了國民政府的監管，國外各類古玩商、冒險家、考古學家雲集於此。日本人以軍隊駐紮的便利條件，大量搜集文物古玩，包括紫檀家具，運回日本。同時不少清朝宗室遺臣將家中文物賤賣，以此謀生的古玩商和社會閒雜人士，或倒買倒賣、發大財的比比皆是。第五階段是抗日勝利至國共內戰結束期間，因為政局動蕩，大量中國文物運離中國。五十到六十年代，也有西方外交官員收購明清硬木家具回國。

二十世紀四十年代，古斯塔夫·艾克（Gustav Ecke）教授在日寇佔領下的北平，出版了第一部介紹中國古典家具著作《明代黃花梨家具圖考》，在學術界產生了很大影響，重新使人

們開始意識到我們祖先留下的這份物質文化遺產的重要性。書中的圖片所反映出來的中國古代工匠的技藝，令國內外不少專家學者嘆為觀止。艾克是德國人，具有深厚的歐洲傳統藝術及建築藝術修養，以及淵博的歐洲文學哲理。他心胸開豁，接受前衛的美術思潮，鑒別能力敏銳，對人性與美學密切關係尤為重視。1923 年廈門大學創校，艾克應聘來華任教。1925 年清華大學創校，轉來北平任教，隨後又到北平輔仁大學任該校西洋文學史系教授。居京後，與梁思成、劉敦楨教授等研究磋磨，艾克為「中國營造學社」創社會員之一。

1937 年日本侵華戰爭爆發，北平淪陷，經濟傾頹，家具木器業破產。幸有楊耀先生協助，艾克將自己收藏的家具拆散解剖，嚴格測量，將節點構造按比例繪出，啟發明代家具榫卯斗拼之關係，立本模範，可為家具製造業所仿效，使如此精巧的細木工技術得以傳世。艾克的開拓性研究，弘揚中國傳統工藝之精華，他的貢獻是不可磨滅的。1944 年初版用英文寫作《明代黃花梨家具圖考》，雖然印刷紙張及印刷技術人員奇缺，他排除萬難，印出二百本。全書收錄明清家具實物一百二十二件，測繪圖紙三十餘張，其中艾克擁有二十五件，其餘全部收藏家都是在北平的歐美商人、醫生、教師和外交官員，唯一兩件是北京論古齋和一個日本人所藏。艾克1948 年隨輔仁大學遷校離開中國，1949 年被受聘於美國檀香山美術館，任東方藝術部主任，兼任美國夏威夷大學教授東亞美術史。艾克帶到夏威夷的家具，後來組成檀香山美術館的東方藏品。《明代黃花梨家具圖考》的中文譯本於1991 年北京出版。總策劃陳增弼教授在序說：「經過精選入書的這批精美明清家具有的已於解放前流失國外，有的毀於十年浩劫，尚在國內已不多了。」

在 1949 年後，解放前流失國外的明清硬木家具陸續流入歐美收藏家手中或博物館裏，除了英國倫敦維多利亞和亞爾拔博物館外，美國波士頓、三藩市、芝加哥、明尼阿波利斯、費城和克利夫蘭博物館都藏有明清硬木家具。抗戰勝利後，由於新式家具出現，北京的家具作坊生意下降。1956 年，三十五家作坊參加了公私合營，改稱北京硬木家具廠，集中力量生產「京作」硬木家具。新中國成立後，人們對明清硬木家具並不重視。除了在故宮或文物單位外，以前官宦大宅的珍貴明清硬木家具，紛紛賤賣，散落尋常人姓家中。有些捐出的硬木家具，儲藏在北京硬木家具廠倉庫。王世襄先生的《明式家具珍賞》中，有部分明清家具來自北京硬木家具廠。1985 年前，當時中國內地根本沒有古典家具市場，內地的古玩商們也不清楚明清古典家具在國際上的價格，後來明清古典家具卻漸漸為人所追捧。

十
明清家具文房的選購

近年古玩市場上，明式家具的收藏漸受世人注目。繼書畫、陶瓷、青銅器、玉器之後，家具已成為第五大收藏品，形成一股古典家具的收藏熱。民國古玩收藏家趙汝珍，在他的專著《古玩指南》中，對木器的篇幅，只是寥寥四頁，簡介各種木材質料。然而明清古典家具的藝術和歷史價值，不僅受中國人所珍視，在世界家具藝術中也獨樹一幟，深受歐美人士重視。在二十世紀八九十年代，重要或大型明清家具珍藏拍賣多在紐約或倫敦舉行，這與發現中國古典家具藝術價值並爭相收藏，是在國外開始有莫大關係。早於清末民國初期，外國使節及駐華商人和傳教士，已陸續收購明清家具出國。二十世紀四十年代，第二次明清家具大量離開中國；最後一輪的經典家具外流，是在七十年代文革之後，大批珍貴文物因「破舊立新」，而遭受破壞或偷運出國。

王世襄先生認真研究明式家具，始於 1950 年初擔任故宮博物院研究員時，他讀到艾克所著的《中國花梨家具圖考》，在驚嘆之餘，立下趕超的志向。經歷時代變遷，收藏得失皆有，研究斷斷續續，但是他樂此不疲，遇有銘心美器，不惜傾囊以求，困境中甚至以櫃為榻，興趣始終不減。經過近四十年的不懈努力，王世襄先生搜集的明式家具已達七十九件。他擁有的明式家具的數量和價值，堪稱海內外最出色的明式家具收藏。到 1985 年王世襄先生著作《明式家具珍賞》出版後，亞洲特別是港台地區的明清家具收藏家，驚嘆不已，隨即大量港台收藏家湧入中國內地搜覓明清家具。當時中國內地根本沒有古典家具市場，內地的古玩商們也不清楚古典家具在國際上的價格。

1950 年開始，中國政府對文物出口有嚴格的控制，科學化地甄別木材的級別與研究，有助於對木質文物，特別是古典家具的保護和修復。木質文物的定級，按 1960 年 7 月 12 日文化部及對外貿易部《關於文物出口鑒定標準的幾點意見》規定，「一切黃花梨、紫檀、烏木、老雞翅木所製家具不論年代一律不准出口；其他材質的家具如屏風、插屏、掛屏、匾對、座

燈、掛燈、壁燈，凡 1795 年以前的一律不准出口；1795 年以前的髹漆、描金及各種木雕不論大小、質地也禁止出口。」出口明清硬木家具需要文物辦的批准和交稅，但港台收藏家開出的價碼，極大地激發了內地家具商的熱情；致使明清家具的價格暴漲。在古董家具靜靜外流的高潮中，感受到了明清家具的藝術魅力，中國內地的收藏家也開始了古典家具的收藏。在香港，收藏明清硬木家具的最大難處是地方和價格。明清家具一般比現代家具碩大，在寸金尺土的香港，收藏比較困難，唯一可喜的是這些家具往往可以日常使用，容易與現代家居擺設融為一體。

初入門的收藏家可從哪些門徑選購可靠的明清家具文房？門徑大概有四個：拍賣會、古董商、國外古玩市場和內地古玩市場。在 1990 年以前，紐約和倫敦的主要拍賣會如佳士得、蘇富比和邦瀚斯（Bonhams）都展出明清家具文房，來源是居華歐美人士以前由中國收購的明清家具。當中有典雅家具精品，亦有晚清仿明家具，水準參差不齊。最大問題是早期從中國運出的家具，如需要維修保養時，外國工匠對榫卯結構認識不足，亦沒有原來木材替換，當時只有倫敦 Chris Cooke 的工作坊能維修保養明式家具榫卯，這些明清硬木家具當時相對其他中國古玩文物也價值不菲。1990 年後，明清硬木家具也漸漸在中國香港的國際拍賣會出現。2000 年後，明清硬木家具在中國內地和歐美國際拍賣市場受人注目，仍然價格高企，多受中外收藏家追捧。因為是公開拍賣，有時買價可以高出拍賣行

的估價數倍以上，所費金錢往往超出預算。

從古董商手上購買明清硬木家具，有時比拍賣行還要可靠。有些古董商是專門選購出售明清硬木家具，他們在這一方面的知識和經驗，往往比拍賣行更有深度更到家。歐美著名的古董商包括紐約的安思遠（Robert Hatfield Ellsworth）、Ming Furniture 和 J. J. Lally；英國的 Eskenazi、Nicholas Grindley 和 MD FLACKS。其中 J. J. Lally 專注文房四寶，Nicholas Grindley 和 MD FLACKS 對明清硬木家具和文房器物，都有全面的認識；Nicholas Grindley 對家具和文房器物研究，更是十分深入。這些歐美著名古董商的貨源一部分來自五六十年代，由中國流出海外的明清家具文房器物，小部分是他們從中國內地直接購買，大部分是經中國香港的古董商購入。所以在 1970 至 2000 年間，大部分流出的明清硬木家具和文房器物，都以中國香港為集散地。歐美及亞洲收藏家的藏品，大部分直接或間接來自香港的古董商。

王世襄先生著作《明式家具珍賞》出版後，立刻引起港台收藏家大量湧入內地搜覓明清家具。港台收藏家開出的價碼，激發了內地家具商深入到江、晉、冀、陝等省的城鄉，到每一間舊宅老屋內搜尋，以極低的價格搬走黃花梨、紅木、烏木、雞翅木等明清家具，從而使明清家具的價格暴漲了十至百倍。在古董家具外流的高潮中，國內的收藏家也開始了古典家具的收藏。2000 年後，中國經濟起飛，明清硬木家具在中國內地備受重視，已經很少運到香港，在民間僅可找到的多被內地收藏家所收

購，這幾年間內地的收藏家陸續在香港及海外回購藝術品。

《明式家具珍賞》出版前，收藏明清家具文房器物在港台亞洲各地是一項冷門的玩意。但香港兩位古董前輩自七十年代後期，已在中國內地收購明清家具文房器物並運到香港，當時家具買賣是很低調的。因為明式硬木家具在歐美有一個很好的市場，香港古董商往往傾向國外買家，其中一位著名古董商黑洪祿先生的東泰公司，把明清家具直銷歐美，供應紐約安思遠（Robert Hatfield Ellsworth）的美術館；另一位上環摩羅上街的古董商簡氏，是當時少數本地硬木文房家具收藏家的供應源頭。兩位都有家屬朋友在內地幫忙搜覓明清家具。到 1980 年初，其他古董商如嘉木堂、恆藝館（王就穩）、何祥、陳勝記等，先後增加香港硬木古董家具市場的多元化和藝術性。其中王就穩、何祥和黑洪祿先生都有自己的維修工場，致使當時的收藏家可以看清楚家具的榫卯，比較復修前後，一目了然。初時，香港西洋人開設的美術館（如 Artfield），有少量優質的硬木文房家具出售，很快高質素的硬木文房家具已經不易染指。

明後清初時，蘇式家具製成後，主要靠運河北上，運至北京通縣，上貢到朝廷皇宮或讓達官顯貴、財主商賈購置。再後來，工匠們也可以隨路出買家具，沿運河一帶散落了不少明式的黃花梨家具。大運河屬漕運，漕運就是官運，運價奇高，所以當一件黃花梨家具運到北京時，行情就很高，特別是有題款的木器，差不多要白銀百兩；當時一座小四合院，也只不過這個價錢。事隔數百年後的今天，當世界刮起收藏黃花梨家具旋風時，在中國許多古家具販子就是沿着當年這條運輸線，從民間尋覓黃花梨家具。

八十年代，香港古董商在中國內地的古家具中介人就農耕秋收後，開始在江浙沿運河北上一帶農村間搜覓明清家具。很多明清家具已經散落平民百姓家中，為日常用物。曾經見過黃花梨硬木面方凳用作切肉砧板，凳面刀痕纍纍。仿如唐劉禹錫《烏衣巷》詩中：「舊時王謝堂前燕，飛入尋常百姓家」，令人惋惜。中介人將資料相片送給香港古董商議價，價錢議好後，中介人將家具買下，等香港古董商攜帶現款往內地交收，然後運返香港。運返香港有兩個問題：一是家具體積，二是稅款。中國內地一向以來，嚴禁名貴硬木家具出口，循正途批文出口，一對黃花梨圈椅，往往抽稅十萬元以上。當家具運到香港或境外出售時，成本價格已可能推高二至三倍。所以在八十年代，古玩商人多會在內地購貨，然後將家具化整為零，分拆為木條木板，用舊木料形式運往香港。在常人眼中，這些破舊硬木家具木材是沒經濟或藝術價值的，但經過巧手匠師細心修理打磨，整件家具就會散發出高貴典雅的風華。所以八十年代初期的香港收藏家議價購買古董家具時，往往看不見整件家具，當買下整套木料，議定價錢後，古董商才開始打磨修理。

文房用具跟明清硬木家具不同，在 2000 年前互聯網絡不發達時，悠閒地在內地古玩市場逛逛，帶點運氣，滄海遺珠的文房用具不時唾

手可得。不少文房用具是用木紋華麗的硬木製成，偶然更有精巧的雕刻或文人的題字，最常見的是筆筒和盒子；幸運的話，可以碰見古代文人的琴棋書畫用品。內地大城市都有古玩市場，最吸引和多姿多采當要數北京，因為明清兩朝定都北京，文物最為豐富。八九十年代，北京城內最有趣的是潘家園附近的勁松古玩市場。潘家園位於朝陽西南部，解放前只是北京城外一個小小的村落，當時被稱為潘家窯。晚清年間在護城河東邊有不少磚窯瓦場，潘家窯是其中的一家，因窯主姓潘，於是窯場以窯主的姓氏而得。據說最多時有二三百人在該處幹活，以後在潘家窯場附近形成村落，便依窯場之名，得地名潘家窯。到了民國後期，這一帶的土被用得差不多了，只留下許多大水坑和窪地，再取土燒磚很是困難，於是潘家窯暫時關閉，不久便遷到了房山一帶。

1960 年代以後，水坑和窪地被逐漸填平，並開始建設居民區，幾年的時間就出現了一大片居民區，並以「潘家窯」之名而稱。但沒有多久，人們就覺得不雅，因為老北京人通常將妓院叫「窯子」，所以就改為「潘家園」。後來市場經濟開始發展起來，潘家園一帶的居民，開始在閒置空地上自發擺上舊貨攤，慢慢的北京、天津、河北乃至內蒙、東北等地的小商小販也在該處聚集，把周圍幾塊空地都發展成為舊貨市場。舊貨市場早期的攤位，擺的是自行車座、自行車車把、縫紉機頭、小竹椅和少量字畫。短短幾年時間，便發展成為全國最大的古玩舊貨集散地，各種古舊物品、工藝品、收藏品、衣服、書籍、裝飾品、家具在潘家園陳列展覽，吸引着大批淘寶者和遊客。

1987 年，文革時期查抄的古董、瓷器、字畫等物品被退賠發放，舊貨市場上開始有了古物買賣。勁松是潘家園附近的一個小區，當時蓋起了一排排小平房私地和地攤，出租給中國最早一批個體古玩商戶經營。到 1992 年，潘家園、勁松的舊貨市場已經發展成為全國最大的古玩舊貨集散地，吸引着大批淘寶者和遊客，名聲遠揚國內外。當時中國的古玩市場才剛要起步，國際上卻已經掀起了古玩珍藏熱，國外的珍藏家們紛至沓來，搶購中國有價值的藝術品，到中國內地淘貨的港澳藏家帶動了內地藝術品市場的繁榮。

勁松市場主要買的是古玩、舊瓷和舊字畫，來源是北京和附近河北、山東、山西三省民間藏品。初時潘家園勁松的舊貨市場也有「鬼市」之稱，北京郊外有不少遼金元明代古墓，農民在田野工作時，不時掘出陪葬古物，大多是陶瓷金銀器。天明時份，農民攜物到勁松古玩店求售。最初，勁松古玩店有不少清代的紫檀文房小件，個體古玩商戶向客人證明木料真偽，常常在器物底部攢取木屑，溶在小杯白酒內，讓紫色素釋出。這跟明人曹昭記述「紫檀木材，新者以水濕浸之，色能染物」，同一原理。但筆者用醫療酒精試紙，更快得到相同結論。通常購買硬木文房小件後，古玩店會貼上「京文檢」貼紙，方便海關出口檢查，發票大多寫上紅木製品，方便出口。八九十年代，全部用現金支付。2000 年後，滄海遺珠的文房用具，已是鳳

毛麟角。

　　海外最有趣的中國古玩市場在倫敦、巴黎和三藩市，運氣和眼光是很重要的。2018年蘇富比在香港拍賣一件百寶嵌黃花梨小盤子，物主用一英鎊從倫敦波多貝羅古玩市場（Portobello Road Market）買入，多年後以十六萬英鎊賣出。在現代互聯網絡發達時代，這神話可能往事只能回味。

十一

明清家具文房年份的斷代

自明穆宗即位後放鬆海禁，明式硬木家具續漸進入黃金成熟時期。七十八年後明朝滅亡；清初延續的是明代家具的風格，一直維持到康熙中期。嚴格來說，典型的明式硬木家具流行了一百二十年左右。中國經歷康熙、雍正、乾隆三代一百餘年穩定的統治，開始建立自身滿清文化的風格，繼而確定清式硬木家具的典範。所以明清硬木家具的黃金時代，在十六世紀中至十九世紀中，歷經三百年。

與其他中國古玩文物如瓷器、書畫，甚至青銅器不同，家具年份基本上是沒有文字紀錄，偶然家具底部有作坊的名稱，但時間、地方、年份不可考證。在世唯一明清硬木家具的年份紀錄是古斯塔夫·艾克的著作《明代黃花梨家具圖考》內第 66 例，北京論古齋收藏的一張雞翅木翹頭案，頂板底面上刻有「崇禎庚辰仲冬製於康署」。另一種器物斷代的方法是傳承有序，年代可考。最好的例證是王世襄先生收藏的明紫檀插肩榫大畫案，這件紫檀畫案有完整的傳承記錄，歷史上有不間斷的記載，正面的陰刻文賦清楚地記錄

了王世襄先生之前的上一手主人如獲至寶的心情，題識刻在丁未年（1907 年），落款是西園溥侗。愛新覺羅溥侗，字後齋，號西園，是著名的民國初年北京四大公子之一，他是末代宣統皇帝溥儀的族兄。跟硬木家具相反，明清硬木文房物器，不少清楚有作者和年份，如本書的第 105 例、126 例、130 例、131 例和 136 例。

所以斷證明清硬木家具的年代和真偽，要仔仔細細分析以下的風格特點：

（一）風格

明式硬木家具造型簡練，以線為主。家具各個局部的比例，及裝飾與整體形態的比例，都極為勻稱而協調。其各個部件的線條，均呈挺拔秀麗之勢。剛柔相濟，線條挺而不僵，柔而不弱，表現出簡練、質樸、典雅、大方之美。明代家具的卯榫結構，極富有科學性。不用釘子少用膠，不受自然條件潮濕或乾燥的影響，製作上採用攢邊等作法。在跨度較大的局部之間，鑲以牙板、

牙條、券口、圈口、矮老、霸王根、羅鍋根、卡子花等等，既美觀，又加強了牢固性。明代家具的裝飾手法，決不貪多堆砌，也不曲意雕琢，而是根據整體要求，作恰如其分的局部裝飾。明式家具紋飾題材最突出的特點，是大量採用帶有吉祥寓意的主題，如方勝、盤長、萬字、如意、雲頭、龜背、曲尺、連環等紋，與清式家具相比，紋飾題材的寓意大多比較雅逸。

清式硬木家具造型渾厚莊重，創出新品種和新結構的家具，如摺疊式書桌、炕格及炕書架等。在裝飾上也有新的創意，如黑光漆面嵌螺鈿、婆羅漆面、掐絲琺瑯等。另外用福字、壽字、流雲等描畫在束腰上，也是清雍正時的一種新手法。冰裂紋、回形紋和幾何紋等雕飾都是清初開始流行的。雍乾時期的家具用料寬綽，尺寸加大，體態豐碩；裝飾上求多、求滿、富貴、華麗。清式家具以雕繪滿眼絢爛華麗見長，其紋飾圖案也相應地體現着這種美學風格。清代家具紋飾圖案的題材在明代的基礎上進一步發展拓寬，植物、動物、風景、人物，無所不有，十分豐富，常見通體裝飾，沒有空白，達到空前的富麗和輝煌。

吉祥圖案在這一時期亦非常流行，顯得有些世俗化。宮廷貴族的家具則多用「祥雲捧日」、「雙龍戲珠」、「洪福齊天」等，晚清的家具裝飾花紋多以各類物品的名稱拼湊成吉祥語，如「鹿鶴同春」、「年年有餘」、「早生貴子」、「五蝠（福）臨門」等。清初之際，西方文化藝術逐漸傳入中國，雍正以後，仿西洋紋樣的風氣大盛，而雕刻西式紋樣，通常是一種形似牡丹的西番蓮紋，

西番蓮紋在西方紋樣中的地位特殊，就好像是中國的牡丹紋，代表着富貴、華麗、豐茂。西番蓮本為西洋傳入的一種花卉，匍地而生，花朵如中國的牡丹，有人稱西洋蓮或西洋菊。花色淡雅，自春至秋相繼不絕，春間將藤壓地，自生根，隔年鑿斷分栽。根據這些特點，多以其形態作纏枝花紋，又極適合做家具裝飾。經過長久時間的融匯吸收，西番蓮紋與中國的蝙蝠、雲龍等吉祥題材相融合，在清代被廣泛應用於各類家具和室內陳設之上。

（二）木材

明代家具的木材紋理自然優美，呈現出羽毛獸面等朦朧形象，令人有不盡的遐想。充分利用木材的紋理優勢，發揮硬木材料本身的自然美，這是明代硬木家具的又一突出特點。明代硬木家具用材，多數為黃花梨，紫檀比例偏少。這些高級硬木，都具有色調和紋理的自然美。工匠們在製作時，除了精工細作外，同時表面不加漆飾，不作大面積裝飾，充分發揮、充分利用木材本身的色調、紋理的特長，成為自己特有的審美趣味，形成自己的獨特風格。為了保護木材，明代黃花梨家具的底板，先糊上一層麻質織物，再塗上一層漆灰。現代巧匠復修明代硬木家具時，必盡量保存完整漆灰；後做的仿明家具，並沒有這處理步驟。明代家具的木材資源比較豐富，選料和木材紋理配搭十分講究，對裝椅子上的背板、花紋相同，盡量從一株木頭取料。同樣，明代高級家具櫃子的一對門，花紋也是對稱的。如果正

面對開木門和立櫃，兩側獨板花紋雷同，四塊板取自一材，就非常難得。這些特點是原裝明代硬木家具的考證。相反，紫檀家具的底板，是不會糊上麻質織物或漆灰的。

另外，我們可以從選材、線腳、雕刻、鑲嵌等裝飾手法上來判斷真偽。明代大量採用硬木製成家具，更是充分利用了它的美麗花紋。在不少家具珍品中，可以看到最好的材料，通常用在家具最顯著的部位，例如面心板、門心板、抽屜面及靠背板等部位，都是用美材來取得裝飾效果。

古典家具採用生漆、燙蠟，以含高蠟的蜜蜂蠟為宜，然後擦蠟打光，使家具表面光亮潔淨，邊角光滑。雕刻工藝精良，有創意，選用石料有抽象風格，線條優雅，乾燥充分，不怕裂。近代仿製明清家具多用油漆代替，接口有鋸痕，批量生產，新石料，線條繁複，易裂易變形，用釘和膠黏合。明清時期的古家具非常沉重，而新家具則較輕，只要搬動一下就大約知曉。

嗅覺於鑒賞家具最大的幫助，是可判斷木材的含水率是否達標。明清硬木家具，經過近三百年的歲月，聞起來清清爽爽，帶有淡淡的木香。通過嗅覺還可以分辨木材的材質，黃花梨的清香、紫檀木的香中帶辣、酸枝木的又酸又辣，行家可憑嗅覺以分辨出來的。

（三）包漿

包漿是古玩行業專業術語，指文物表面由於長時間氧化形成的氧化層。包漿其實就是光澤，專指古物器物經過長年久月之後，在表面上形成

這樣一層自然的光澤。不止木器，瓷器、木器、玉器、銅器、牙雕、書畫碑拓等紙絹製品都有包漿。說簡單點，包漿就是歲月留在文玩上的留痕。這層包漿是由於把玩者長時間精心照顧文玩，而逐漸形成具有琥珀質感表面皮殼。包漿既然承載歲月，年代越久的東西，包漿越厚。紫檀、黃花梨、雞翅木等一些高檔木材，本身有些油性，但是只有經過人們長期接觸和把玩、擦拭才能形成。這是自然和人類結合產物。它是在悠悠歲月中因為灰塵、汗水，把玩者的手漬，經久的摩挲，甚至空氣中射線的穿越，層層積澱，逐漸形成的表面皮殼。它滑熟可喜，幽光沉靜，告訴人們這件東西有了年份，顯露出一種溫存的舊氣。那恰恰是與剛出爐的新貨那種刺目的「賊光」，浮躁的色調，乾澀的肌理相對照的。

包漿對硬木文玩的顏色也會有比較大的改變，特別是木質類。以紫檀為例，經過盤玩的紫檀，顏色會從最初的鮮紅慢慢變成深紅或者紫紅色。包漿對於光澤和溫潤感是相輔相成的，一般是不會出現光澤度很高但是顏色卻很淺，或者顏色已經很深，但是光澤度又很低的情況。天然的包漿，用蠟打擦所產生的浮光，它更精光深邃，這就是藏家們所說的「包漿亮」，用電筒照射可以看到溫和自然的反光澤度。老年份的硬木、木質已經堅硬收縮，一開始摸上去很滑，但可透過觸覺感受層層疊疊的年輪，一種類似皮殼般的質感。

（四）復修功藝

大部分明清硬木家具，經過近三百年的歲

月，都會有不同程度的磨損或破壞，除了在故宮或特殊文物中心如王府外。流落在民間的明清硬木家具，往往因保存不善，構件殘破缺損嚴重，所以在五六十年代運出中國的硬木家具，都要經巧手工匠復修。對於復修的方法，收藏家分兩方意見，大部分收藏家將硬木家具的表面細細打磨修理，然後擦蠟打光，使家具表面光亮潔淨，讓木材自然優美示人。小部分收藏家將硬木家具原來木料清潔後，不再打磨修理擦蠟，底外上下以原木示人，各有所好。

復修其中的一個難題是軟屜的處理，軟屜是椅、凳、牀、榻等類傳世硬木家具其中的一個彈性結構體，由木、藤、棕、絲線等組合而成，多施於椅凳面、牀榻面及靠背處，明式家具中較為多見。與硬屜相比，軟屜具有舒適柔軟的優點，但較易損壞。傳世久遠的珍貴家具，有軟屜十之八九已損毀。由於中國內地製作軟屜的匠師，稱為細藤工，近幾十年來日臻缺乏，所以古代珍貴家具上的軟屜很多被改成硬屜。硬屜是個攢邊裝板的硬性構件，原是廣式家具和徽式家具的傳統做法，有較好的工藝基礎。在中國香港處理復修軟屜的問題和中國內地有些不一樣，細藤席的製作供應沒有那麼缺乏，復修軟屜難度較少。最有趣的是，八十年代明清硬木家具還沒有在亞洲華語地區受重視前，從香港賣往歐美收藏家的頂級明清硬木家具，因歐美收藏家不習慣坐軟屜，而應歐美收藏家要求椅凳換上硬屜，木板面貼上一張舊藤席。所以從歐美回流的頂級明清硬木家具，不少有這種攢邊裝板貼席的結構，成為來源傳承的記錄；

如本書的第四例、五例和九例。

（五）真偽後仿

根據故宮博物院統計，現存故宮有一萬件各式家具，明式黃花梨家具佔三百件左右。如此推論，在中國現存原來明式黃花梨家具，應該是五六千件以下，所以明式黃花梨家具作偽的例子並不少見，分辨真偽應注意以下的要點。

明代工匠對家具的尺寸大小十分認真，製作家具的原料及構件的尺寸，都根據《魯班經匠家鏡》的標準作依範。家具如椅、凳、牀、榻、案、桌等的深度和闊度可因原料木材有所變更，但家具的高度是十分固定的。因為椅、凳、案、桌等高度都互相關連。桌案通常高度為八十五厘米，椅座通常高度為五十至五十二厘米。如果高度不夠，要驗查腿足，經過近二三百年的歲月，家具放在青磚地面上受潮、風化磨損程度最厲害。很多時改高為低，以平衡四腿足不同的長度，腿足的自然風化磨損程度也是年份歲月的證據。

工匠也會利用硬木家具的材種不易分辨的特點，以較差木材製作的家具，混充較好木材製作的家具。中國古代傳統家具的製作材料，如紫檀、黃花梨、雞翅木，如遇上述種種特殊條件，就更易冒充了。此外，即使自然色澤與高檔木料不一致，投機商也會肆意改變本色，冒充高檔家具。最常見是紅木刷成黑色，以冒充紫檀，白酸枝木冒充黃花梨、鐵力冒充雞翅木。

許多古代家具往往因保存不善，構件殘破

缺損嚴重，極難按原樣修復，於是就有人大搞移花接木，移植非同類品種的殘餘結構，湊成一件難以歸屬，不倫不類的古代家具。上述作偽手法，也見於把架子牀改成羅漢牀。架子牀因上部的構件較多，且可拆卸，故在傳世中容易散失不全。家具商常用截去立柱後的架子牀座，三面配上架子牀的牀圍子，仿製成羅漢牀出售。之所以要利用常見古代家具品種改製成罕見品種，是因為「罕見」是古代家具價值的重要體現。因此，不少家具商把傳世較多，且不太值錢的半桌、大方桌、小方桌等，紛紛改製成較為罕見的抽屜桌、條案、圍棋桌。也有清晚期家具作坊用不能修復家具的舊木料，拼湊改製屜桌或聯二櫃；但小心驗查屜桌或櫃內木料，都可以察覺改裝家具的舊卯榫。

商人也會把完整的古代家具拆改成多件，以牟取高額利潤。具體做法是，將一件古代家具拆散後，依構件原樣仿製成一件或多件，然後把新舊部件混合，組裝成各含部分舊構件的兩件或更多件原式家具。最常見的實例是把一把椅子改成一對椅子，甚至拼湊出四件為堂，詭稱都是舊物修復。所以遇有一對家具的木紋很不相同，木材的包漿不統一，有半數以上構件是後配的，就應考慮是否屬於這種情況。

蘇式家具工匠可在普通木材製成的家具表面「帖皮子」，亦即包鑲家具，偽裝成硬木家具。包鑲家具的拼縫處，處處以上色和填嵌來修飾，做工精細者，外觀幾可亂真。有懷疑時，要小心驗查木料裏外木紋是否相同，有沒有太多的拼縫處，隨時考慮帖皮子的可能性。

十二

明清家具上的祥瑞圖案 —— 龍紋

明式硬木家具可分兩類：一是素身，二是帶雕刻裝飾圖案。明代家具的裝飾手法，決不貪多堆砌，也不曲意雕琢，而是根據整體要求，作恰如其分的局部裝飾。與清代家具相比，紋飾題材的寓意大多比較雅逸。清式硬木家具裝飾上求多、求滿、富貴、華麗，以雕繪滿眼絢爛華麗見長，其紋飾圖案也相應地體現着這種風格；吉祥或祥瑞圖案在清代非常流行，顯得有些世俗化。

祥瑞文化是在唐代武則天時期正式形成的，當時和尚白雲子著書《稽瑞》，把瑞分為五等：第一等是佳瑞，是最高等級的祥瑞，如龍、麒麟、鳳凰、烏龜及白虎等神獸。第二等是大瑞，泛指各種自然現象，如山水、海水、日、月、星辰及雲等。第三等是上瑞，泛指各種動物，凡是白毛、紅毛、蒼毛和黑毛的動物都是瑞。第四等是中瑞，泛指各種飛禽，凡是白毛、紅毛、蒼毛、黑毛的飛禽都是瑞，五彩飛禽也是瑞，如孔雀。第五等是下瑞，泛指各種植物，如靈芝、人參等各種草藥；道教中，草藥又分為上中下三等，上藥養性，中藥養命，下藥治病。雍正時期，祥瑞更加豐富，玉製品、古董和佛前的法器也屬於祥瑞。

龍是五靈之一，也是十二生肖之一，是中華文化的圖騰和象徵。中國古史傳說的五帝：黃帝、顓頊、帝嚳、帝堯、帝舜等，無一不與龍有關係和糾葛。商周的統治者把龍紋畫在旗幟和衣服上，《商頌・玄鳥》：「龍旂十乘，大糦是承。」秦漢以後逐漸用於比喻君王，駕崩稱「龍御上賓」，所居者龍庭，臥者龍牀，座者龍椅，穿者龍袍，所以用龍紋裝飾的器物往往為帝王專用。明清時期作為高貴象徵的龍，其圖案和內涵幾乎被皇室壟斷，成了統治者權力和地位的象徵，龍紋雕飾也成了明清家具中最具代表性的裝飾圖案之一。螭龍紋在明式家具中廣泛流行，高比例地存在，有雕飾明式家具，螭龍紋佔多成。清早期明式家具上，在平面空間較大的擋板、圍板、牙頭、牙板、背板上，雕有螭龍紋者，幾乎都是子母螭龍團案，分別有雙龍、三龍、四龍、五龍，甚至更多。龍紋是明清家具中歷史悠久，且寓意深遠的紋飾之一。

為甚麼明清民間家具可以用龍紋雕飾？為甚麼使用龍紋不會越禮逾制，犯皇權之忌？明朝皇帝、皇后、皇太后及皇貴妃使用的特殊圖案稱為「龍紋」。永樂時期，皇帝身邊親近的宦官侍臣開始穿蟒衣，他們會穿帶有「蟒紋」的曳撒隨侍於皇帝左右。在宮廷皇室之外，各級品官完全可以使用蟒紋官服。清朝《欽定大清會典・卷四十七》：「蟒袍，親王、郡王，通繡九蟒。貝勒以下至文武三品官、郡君額駙、奉國將軍、一等侍衛，皆九蟒四爪。文武四五六品官、奉恩將軍、縣君額駙、二等侍衛以下，八蟒四爪。文武七八九品、未入流官，五蟒四爪。」表明低官階的小吏可以穿「五蟒四爪」的像龍紋衣飾。所以龍紋是在若干專有的條件下，才成為至高皇權的象徵。

在中國傳統文化中，蟒，又稱為王蛇，它像龍而不是龍，是僅次於龍的高貴的動物。事實上蟒在外形上幾乎與龍無異，而唯一的差別，就是龍是五爪，而蟒是四爪。所以蟒衣又稱為象龍之服，當時使用蟒紋不存在僭越之虞。一般蟒紋在宮廷以外的瓷器、玉器、銅器等各種工藝品，以及建築經常出現，形式豐富多樣，不拘一格。歲月荏苒，幾百年後的今人，龍蟒已經混為一談，約定俗成，一概名之龍紋。這最後一章是淺談各種龍紋雕飾，用實物圖片來闡明龍紋的歲月變化。

中國華夏龍的種類

（一）虺

虺是一種早期的龍，像蛇，常在水中，是龍的幼年期。「虺五百年化為蛟，蛟千年化為龍」，偶然出現在西周末期的青銅器裝飾上。

（二）虯

虯是成長中的龍，還沒有生出角的小龍稱為虯龍，還有的把盤曲的龍稱為虯龍，唐代詩人杜牧在《題青雲說》詩中就有「虯蟠千仞劇羊腸」之句。

（三）螭

螭是龍屬的蛇狀神怪之物，是一種沒有角的早期龍，三國曹魏張揖《廣雅》集裏就有「無角曰螭龍」的記述。蟠螭有兩種解釋，一種是指黃色的無角龍，另一種是指雌性的龍，在《漢書・司馬相如傳》中就有「赤螭，雌龍也」的注釋。春秋至秦漢之際，青銅器、玉雕、銅鏡或建築上，常用蟠螭的形狀作裝飾，其形式有單螭、雙螭、三螭、五螭乃至羣螭多種；或作銜牌狀，或作穿環狀，或作卷書狀。此外，還有博古螭、環身螭等各種變化。

（四）蛟

蛟泛指能發洪水的有鱗的龍。北宋彭乘《墨客揮犀・卷三》：「蛟之狀如蛇，其首如虎，長者至數丈，多居於溪潭石穴下，聲如牛鳴。倘蛟看見岸邊或溪谷之行人，即以口中之腥涎繞之，使人墜水，即於腋下吮其血，直至血盡方止。岸人和舟人常遭其患。」南朝宋劉義慶《世說新語》中有周處除三害的故事，他入水三天三夜斬蛟而回。據南朝梁任昉《述異記》記述：「蛟千年化為

龍，龍五百年為角龍。」角龍便是龍中之老者了。

（五）應龍

有翼的龍稱為應龍。據《述異記》中記述：「龍五百年為角龍，千年為應龍。」應龍稱得上是龍中之精，故長出了翼。相傳應龍是上古時期黃帝的神龍，又名為黃龍，它曾奉黃帝之令討伐過蚩尤，並殺了蚩尤而成為功臣。應龍的特徵是生雙翅，鱗身脊棘，頭大而長，吻尖，鼻、目、耳皆小，眼眶大，眉弓高，牙齒利，前額突起，頸細腹大，尾尖長，四肢強壯。在戰國的玉雕，漢代的石刻、帛畫和漆器上，常出現應龍的形象。

（六）火龍

火龍是以火懾勢的龍，全身有紫火纏繞。

（七）蟠龍

蟠龍指蟄伏在地而未升天之龍，龍的形狀作盤曲環繞。在中國古代建築中，一般把裝飾盤繞在樑柱上和天花板上的龍，均習慣稱為蟠龍。

（八）青龍

青龍為「四靈」或「四神」之一，又稱為蒼龍。中國古代的天文學家將天上的若干星星分為二十八個區，即二十八星宿，龍表示東方，青色，因此稱為「東宮青龍」。

（九）魚化龍

魚化龍是一種龍頭魚身的龍，亦是一種「龍魚互變」的形式，這種造型早在商代晚期便在玉雕中出現。西漢劉向所著《說苑》中就有「昔日白龍下清冷之淵，化為魚」的記載，魏晉佚名《長安謠》說的「東海大魚化為龍」和民間流傳的鯉魚跳過龍門，不同地講述了龍魚互變的關係。

（十）夔龍

夔龍是中國古代傳說中的一種奇異動物，似龍而僅有一足。漢代許慎《說文解字》記述：「夔，神魅也，如龍，一足。」在青銅器上，凡是表現一隻足的類似龍的形象，都稱之為夔或夔龍。

中國歷代龍圖騰的形象

戰國《爾雅》是辭書之祖，始見錄於《漢書·藝文志》，但關於龍的形象卻未提及。南宋人羅願為《爾雅》所作的補充《爾雅翼》中，解釋龍的形象「角似鹿、頭似駝、眼似兔、項似蛇、腹似蜃、鱗似魚、爪似鷹、掌似虎、耳似牛。」這就是為大家所熟知的中國龍的形象：美角似麟鹿，迆身似蛇蟒，披鱗似魚，健爪似鷹隼的神奇動物。東漢許慎《說文解字·卷十一下·魚部》稱為「鱗蟲之長，能幽能明，能細能巨，能短能長，春分而登天，秋分能潛淵。」

從歷代的石刻、繪畫、玉器、青銅器和陶瓷文物考究，龍的形象是經歷了圖騰崇拜、神靈崇拜、龍神崇拜，與佛教那伽龍崇拜相結合，分階段發展。西漢的龍身體細長，似蛇形，身尾不分，末尾有鰭。頭部似鱷魚，整體較瘦長。有的

角似牛角，前端略帶弧形。上下顎等長，上下唇分別向上下翻捲。龍翼分有和無兩種，足部分為獸足和鷹足兩種，三趾。出土的西漢玉龍佩，如雲如鈎、盤桓捲曲、簡潔有力（圖一）。東漢龍體粗壯，似虎形，身尾分明，角似牛角。南北朝至隋時，龍體細長，似虎形，身尾分明，頸和背上出現焰環、鳥翅形龍翼尚存。四肢上飄，有長的獸毛。唐宋時期，體粗壯豐滿，回復到蛇體，脊背至尾都有鱗。宋代時尾上則有一圈鰭，吸取了獅子形象的特點，圓而豐滿，開始腦後有鬣。

明朝洪武時期，龍紋的造型基本上保持着元代龍紋的形狀，其特徵概括為頭小、頸細、身體細長、少毛髮、三四爪。永樂、宣德時期，龍形變得形體高大粗壯，威武兇猛。那時，龍首較元代的大，上顎比下顎長而高高突起，有張口和閉嘴之分。張口的伸舌（早期較長如戟狀，後期略短微微上翹），閉嘴的上唇似如意狀，鼻的兩側有對稱的長曲鬚，下顎多有兩束或三束的疏鬚，頭毛是一束束的疏毛，前期髮少，後期的髮多。雙眼的形狀猶如戴上圓框眼鏡一樣，嘴唇上翹，額頭略平，五爪張開如風車狀（圖二），通常在瓷器上。頭上的鬃毛整把豎起，略往前飄，肢肘處的關節毛亦呈平行的飄帶狀，都是永宣時期的龍紋樣式。到了成化、弘治、正德年間，龍形表現出一副性情溫順的神態。常見的一種閉嘴龍，多在花間、蓮池、海水、彩雲中出現。除了閉嘴龍，也有少量張口龍（圖三）。而嘉靖、隆慶、萬曆年間，龍紋則以行龍為多。有雙龍相對的（圖四），有張牙舞爪的，有兩龍爭珠（圖五）、回首而望的，也有龍鳳對舞的。在工藝上，雕工比

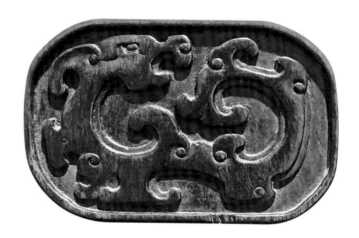

圖一、靠背板開光浮雕漢螭龍玉佩紋。

較簡單，把龍鱗和龍爪作線條式簡化。

概括起來，明代龍紋的造型特徵大致是可見眼鏡形眼（正面雙目），平額頭，獸或鷹足爪及鬃毛成束飄揚等。明晚期時，仍以游龍居多，龍的頭部略圓，鬃毛成蓬，有上衝之勢。這時的龍型上顎端肌肉高高突起，呈如意狀，形如豬嘴，人稱豬嘴龍（圖六）。

清代龍紋的主要特徵是龍頭飽滿寬闊，且多處有隆起，形象拙重蒼老。頭上雙角，龍的角分叉成山字形，毛髮濃密，向腦後紛披，巨顎，顎下鬚作髭狀，鼻部多為如意頭形，或如獅鼻、蛇身、鱗紋、四隻巨爪。乾隆時期，龍的眉毛朝下，而且龍尾加長。嘉慶之前的龍紋圖案雕刻非常細緻，無論眼鼻毛髮均精雕細刻，一絲不苟，龍身鱗片都無一疏忽。顯得華貴精巧，富麗堂皇。

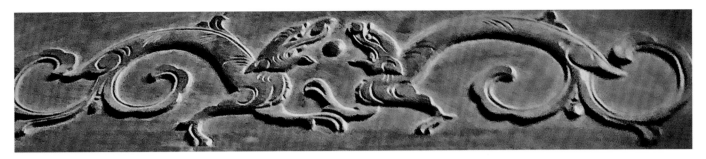

圖二、黃花梨屏架（黑洪祿先生藏品）。

圖三、黃花梨有束腰展腿式雙龍紋半桌，壺門式牙條陽刻浮雕角龍（本書藏品 29）。

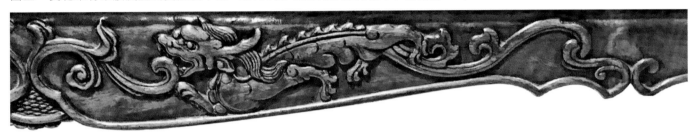

圖四、黃花梨螭龍紋三彎腿炕几，壺門牙子浮雕雙向角龍捲草紋（本書藏品 24）。

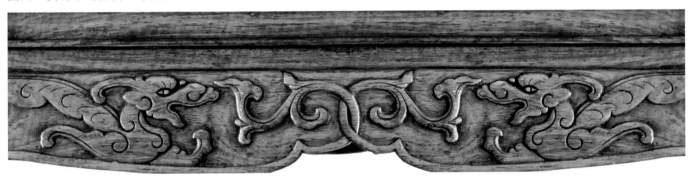

圖五、黃花梨攢靠背清供梅花紋圈椅一對，券口牙子浮雕二龍爭珠（本書藏品 13）。

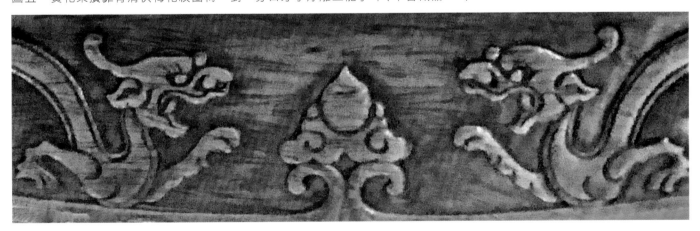

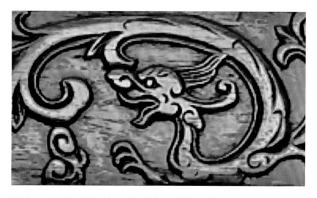

圖六、黃花梨雕花鳥紋小箱一對，龍型上顎端突起呈
如意狀（本書藏品69）。

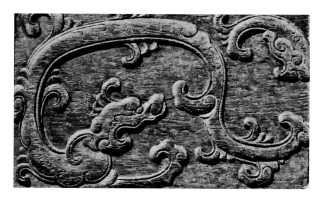

圖八、紫檀小櫃浮雕花板（筆者藏品）。

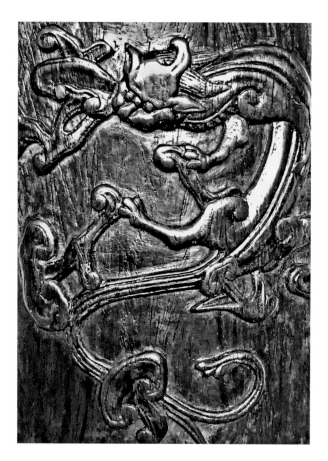

圖七、黃花梨葵瓣式三龍採靈芝筆筒（本書藏品
138）。

圖九、黃花梨屏風透雕花板（筆者藏品）。

明清家具上龍紋飾圖案

（一）正龍：

龍頭為正面，龍身盤繞成一團（圖七）。

（二）昇龍：

龍頭側臉向上，龍身及尾在下稱昇龍。

（三）降龍：

龍頭側臉向下，龍身及尾在上稱降龍。

（四）蒼龍教子：

龍身盤曲纏繞，有一老龍在上，一或二小龍在寓意教子升天（圖八）。

（五）子母螭龍：

圖案分別有雙龍、三龍、四龍、五龍，甚至更多，螭龍形象大小相雜。第一種式樣是大螭龍小螭龍相互面對，大螭或小螭，或是大小螭共同張嘴相向，螭龍呈大嘴形象。這種大嘴螭龍成為明式家具中獨有形態，明代一般稱這種大小螭龍組合的構圖為子母螭（圖九），這種螭龍面部形象類虎似貓，取俯視角度，為趴臥之態。

（六）行龍：龍頭前裝火珠，身尾隨後，四爪作行走狀，亦稱趕珠龍。

（七）戲水龍：龍身盤曲不規則，並伴有海水。

（八）穿雲龍：龍身伴有雲紋。

（九）戲珠龍：中間一火龍，二龍相對嬉戲，有云紋為飾，亦稱「二龍戲珠」。

蒼龍教子和子母螭龍是明式家具獨有圖案裝飾，展現了一個家庭的成員及其關係。大螭龍對小螭龍的教育、教訓的表情神態，構成形象的基本要素，怒張的「大嘴」成為「教子」特徵，這和科舉制度有關連。寓意為蒼龍教子、教子朝天、教子成龍，間接反映了科舉選士制度打開了知識分子向上流動的渠道，圖案營造家庭勵學氛圍，勉人讀書，教子讀書，高榜題名，光宗耀祖。

螭龍形象的逐漸變化

螭龍紋形適合用於裝飾，特點是可方可圓，長短皆宜。從明晚期到清早期，它們的造型逐漸被選用作為主流圖案。清早期的螭龍紋在明式家具風格基礎上，再作形態的變改。原本「趴式、正面、雙目、閉嘴」的形象一改為為「側身、單目、張嘴」的形象，由繁變簡，由寫實變為寫意、抽象化、符號化、幾何化紋飾，螭龍身體由走獸形，逐漸演變為龍蛇形，進而草葉化，再為拐子紋化，形成豐富多彩的圖案。我們來分析一些常見的螭龍紋造型變奏。

（一）曲龍式／團龍式

螭作側面，曲體如蛇，肩胛消失，前肢尚存或退化，後肢消失，蛇身圈起。團龍特色是身尾後蜷，盤旋過頭，它們多用作靠背板、擋板上等

圓形和方形開光中的裝飾圖案。

（二）草龍式

最顯著特點為螭龍爪部變成捲草狀，身尾蔓卷，如一團翻動的草葉，圖案多繁複富麗，浪漫寫意（圖十）。

（三）單草葉式

這個特殊圖案設計，螭龍身體抽象為一個單獨的草葉狀，螭首大嘴賁張尤為明顯，螭龍的頭、身、尾、爪最後蛻化為至為簡單的二彎形圖案。這種形態多數出現在椅類的獨板靠背上，匠師在極小的空間中，要表現對稱的雙螭龍紋，只好將螭體縮小簡化為一勾草葉，以相對突出「張嘴」螭首。突出重點和主體，簡化螭身後的單草葉式螭龍紋造型，圖案化程度很高（圖十一）。再發展一步，龍頭的大嘴簡化為近卷草形，口眼在頭上消失，對稱的螭龍紋近乎正反向組合的草葉紋（圖十二）。

（四）多草葉組合式組合

特點是螭龍頭部與草葉狀圖案化螭身連接，螭龍身體由多個草葉紋呈正向、反向多重組合，拼接漸漸變小的草葉紋。正首型、回首型，有游動狀，有行走狀，四肢蕩然無存，由較小的草葉紋代替（圖十三）。

（五）創意異變式

清代螭龍紋也有更恣意創變的無規律可循的新圖案。螭龍紋演化成更繁複或更簡單的抽像圖案，個性強，少見重複者（圖十四）。

（六）走獸式螭龍紋

清早期出現的新紋飾，其頭部如螭龍，身上飾獸毛紋，四腿立起或奔跑，呈獸爪而非獸蹄狀，分叉捲曲狀尾巴（圖十五）。

（七）拐子龍紋

拐子龍紋是清代的代表螭龍紋，螭龍紋身體乃至頭部成為方鉤狀，身體由圓曲形成為方形。部分螭首頭頂、額下、吻部、腦後均連接英文字母「L」形鉤狀紋，但螭龍頭部鼻部和下頜成方形線條，故稱拐子紋。可跟迴紋與拐子紋組合互相呼映，拐子紋更加便於圖案縱橫佈局，伸縮自如，清中期後成為家具上的主流紋飾（圖十六）。

（八）螭尾紋

最後，明式家具牙板雕刻左右張嘴相向的兩條大螭龍之間，規律性地存在卷草形紋樣，一如大螭龍的分叉捲曲狀尾端，這種卷草形代表小螭龍，又稱螭尾紋（圖十七）。

這最後一章我們淺談了明式家具最有代表性的圖案——龍紋雕飾，明式家具圖案包含濃厚的觀念及象徵意義。螭龍紋在明式家具上廣泛流行，堪稱明式家具紋飾之冠。從晚明到清中期，龍紋圖案由繁變簡，由實變意，再演進為抽象、符號、幾何紋飾，形成豐富多彩的藝術圖案。

圖十、黃花梨螭龍紋三彎腿炕几，牙條鏟地浮雕雙向螭龍捲草紋（本書藏品 24）。

圖十三、黃花梨屏風透雕花板（筆者藏品）。

圖十一、黃花梨雙螭紋玫瑰椅一對，靠背板中部浮雕抵尾雙螭，翻成雲紋（本書藏品 3）。

圖十四、黃花梨雙螭回紋帶托泥炕桌，鏤空牙子雕刻創意性螭龍（本書藏品 30）。

圖十二、黃花梨攢靠背清供梅花紋圈椅一對，獨板靠背上部浮雕開光，中央雕如意頭形，內刻草葉式螭龍紋（本書藏品 13）。

圖十五、黃花梨屏風透雕花板，分叉捲曲狀尾巴（筆者藏品）。

圖十六、紫檀小櫃浮雕花板（筆者藏品）。

圖十七、黃花梨螭龍紋三彎腿炕几，牙子雕刻象徵小螭龍的卷草紋（本書藏品 24）。

知不足書室
藏品選

椅類

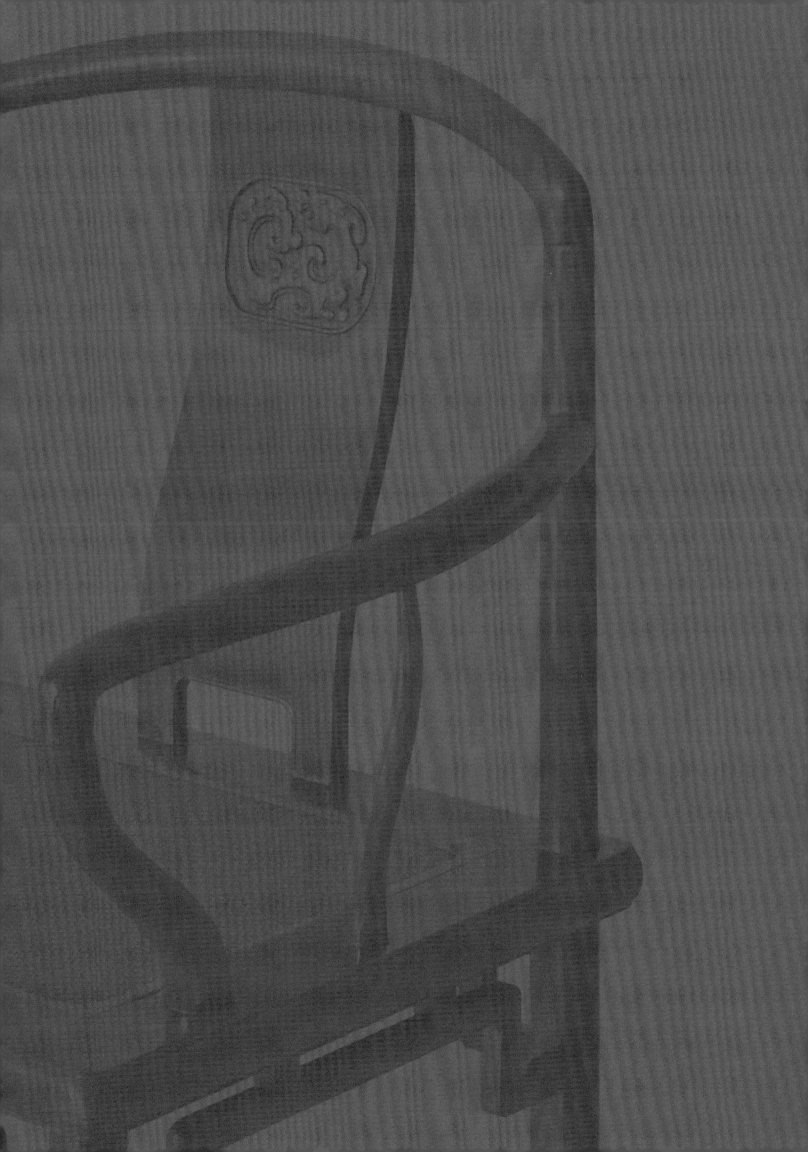

黃花梨
矮南官帽
靠背椅

南官帽椅可分為高背或矮背式兩類,而選擇矮背式南官帽椅時,也要與明朝文徵明曾孫文震亨的尚古品味一致,據其著作《長物志》評論,「一般而言,椅子要矮而非過高,要寬而非過窄。」這類型的矮背式南官帽椅存世實例仍然不少。

這張黃花梨靠背南官帽椅圓材造,搭腦彎弧形較大,搭腦兩端以挖煙袋鍋榫連接後腿上截,穿過椅盤成為腿足,一木連造。三彎弧形的圓材扶手飄肩出榫,納入後腿上截,前端以挖煙袋鍋榫與前腿鵝脖連接。扶手中間支以三彎形上細下大的圓材聯幫棍,納入扶手下與椅盤抹頭的臼窩。鵝脖退後,另木安裝,不與前足連做。扶手後部甚高,形成接近圖椅的特殊造型。三彎厚靠背板嵌入搭腦下方及椅後大邊的榫口,上段方形浮雕開光,內刻漢螭龍玉佩紋,靠背板下部為亮腳,沿邊起線。椅盤為標準格角榫攢邊,四框內緣踩邊打眼造軟屜。冰盤微起混面,抹頭見透榫,座面下四邊施方材羅鍋棖加矮老。前方腿足間施踏腳棖,下有一素牙子,左右兩側及後方各安一根底面削平橢圓形管腳棖。腳踏與後方腳棖,分別和左右兩面腳棖裝在兩個不同的高度上,整體結合成如箱櫃般結實。

這具矮背式帶高扶手的黃花梨南官帽椅並不多見。款式跟本椅很相像的矮背式帶高扶手黃花梨南官帽椅例子,有頤和園的藏品(見王世襄先生著作《明式家具研究》)和葉承耀醫生的藏品。

搭腦彎弧形較大,搭腦兩端以挖煙袋鍋榫連接後腿上截,穿過椅盤成為腿足,一木連造。

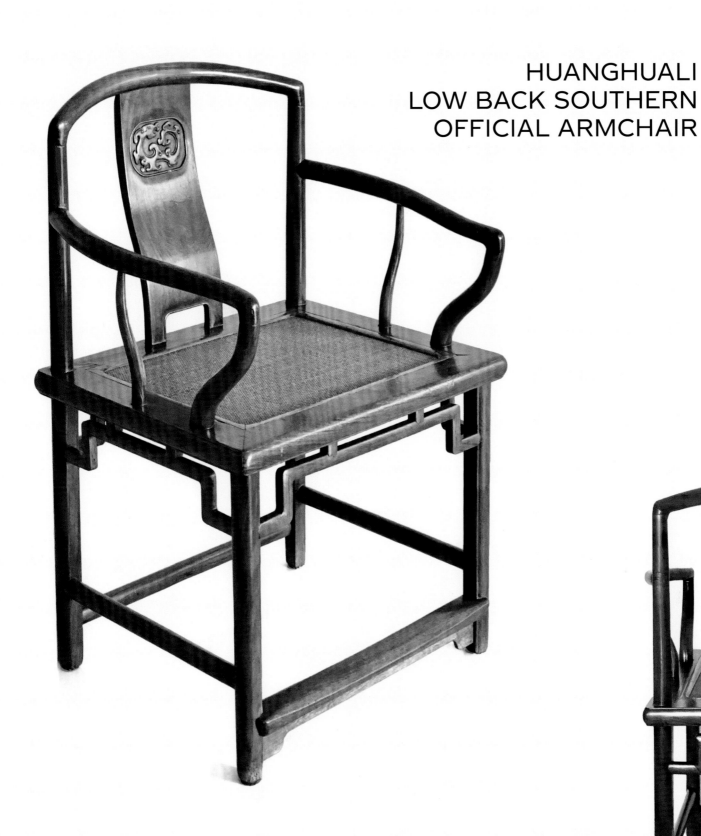

HUANGHUALI
LOW BACK SOUTHERN
OFFICIAL ARMCHAIR

年份：十七至十八世紀，清初期

尺寸：長 45 厘米 x 寬 54 厘米 x 高 88 厘米

來源：香港研木得益（黑國強）2004 年

黃花梨
四出頭
官帽椅

官帽椅起源於魏晉,在西魏時期敦煌石窟的壁畫上就已出現這種椅子的形象。到了五代時期,南唐畫家王齊翰《勘書圖》中所描繪的人物座椅已和明式官帽椅造型基本一致。明代中後期,有一大批文人熱衷於玩賞、收藏,並身體力行參與家具的設計。官帽椅優雅簡潔的造型十分符合文人雅士所追求的簡約、自然和幽雅的理想。由於海外硬木材料源源不斷地輸入,使這種框架式造型的椅子,有了優良的原料保證,最終使官帽椅成為明式家具的典型代表。

按形制和適用地域,官帽椅可分為主要用於北方的四出頭官帽椅,以及主要用於南方的南官帽椅。四出頭官帽椅指一種椅背搭腦的兩端,和兩個扶手都探出頭的椅子,即民間木工傳統的稱謂。從大俗到大雅,後來已成為該類椅具的標準稱呼。也有稱扶手出頭,搭腦不出頭的為「兩出頭」,也是民間叫法。這種椅子的式樣和古代官員所戴的帽子相似,因而得名。四出頭官帽椅又被稱為「北官」,此種形式的椅具形成於宋元時期,較早的「北官」是大同華嚴寺所藏的金代閻德源墓出土四出頭扶手椅,其造型說明四出頭官帽椅的雛形已經形成。

四出頭是典型明式椅具,當年是身份的象徵。四出頭官帽椅的基本形制是椅的搭腦和扶手均出頭。早期其搭腦、扶手及聯幫棍均是直材,聯幫棍上細下粗,鵝頸稍彎。後經過發展,產生了使用彎材的官帽椅,同樣是四出頭,其格調和觀感也有分別。

這一張四出頭官帽椅屬於典型的明式家具,造型簡練,法度嚴謹,比例適中;看似平淡,卻盡含機巧。線條曲直相間,方中帶圓。如搭腦的處理,委婉柔和,不露線角,卻體面分明。四出頭的造型,剛柔並濟,乾淨俐落。同時,這把椅子選料充分運用了黃花梨材質的優點,木質

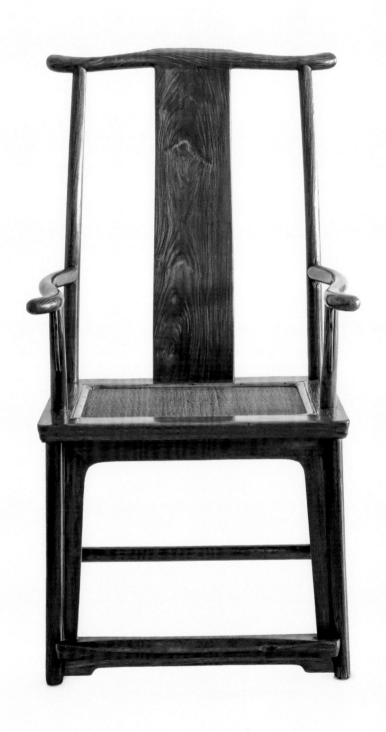

年份：十六至十七世紀，明中後期

尺寸：長 47 厘米 x 寬 57 厘米 x 高 113 厘米

來源：香港研木得益（黑洪祿及黑國強）2003 年

硬潤，紋理生動而多變，顏色不靜不喧，樹木年輪層次分明，充分顯現木材的久遠年份及風化程度。年輪看起來層層疊疊，淺深雙間，但觸摸下卻光滑無比。未打磨前像柴木椅一張，打磨後色澤溫潤，紋理華麗。

全椅圓材為主，三彎搭腦弧度有力，兩端往後上翹，中成枕形。後腿上截出榫納入搭腦，下穿椅與後腿一木連造。三彎素面靠背板嵌入搭腦下方與椅盤後框，三彎弧形的扶手以飄肩榫跟後腿上截與鵝脖接合，鵝脖大弧彎形向內插入椅盤抹頭；扶手與鵝脖交接處各嵌入小角牙。椅盤格角攢邊，四框內緣踩邊打眼造軟屜，下有一根托帶支承。抹頭可見透榫，邊抹冰盤沿上舒下斂，自中上部內縮至底壓窄平邊線。前腿上端出雙榫納入椅盤邊框，座面下安素面券口牙子，上齊頭碰椅盤下方，兩側嵌入腿足。左右兩面及後方則為素面耳形牙條，腿足間施腳踏及橢圓管腳棖，腳帳下安牙子。

這高靠背四出頭官帽椅選材考究，體形適中。後腿上段、扶手與鵝脖彎弧線條流暢，搭腦兩端翹頭和收尾圓潤，搭腦枕部與上翹的兩端作大拱形，加上靠背板的大彎弧度，使整件家具的輪廓鮮明，線條流暢，充滿動力。

這種素身高型四出頭官帽椅，樸實簡練，線條優美，是明中後期家具的榜樣。這種款式的四出頭官帽椅存世實例不多，黑洪祿先生和伍嘉恩女士藏有一件；洪氏也藏有一對，一樣款式，椅身比現例稍高（參考《洪氏所藏木器百圖》）。

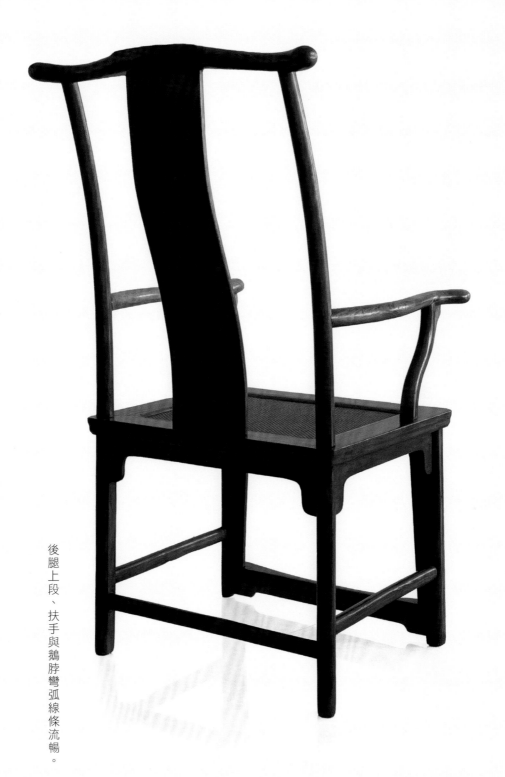

後腿上段、扶手與鵝脖彎弧線條流暢。

黃花梨
雙螭紋
玫瑰椅
一對

　　玫瑰椅是中國傳統家具之一，屬於明代扶手椅中常見的形式。在清代，玫瑰椅是北方的叫法，在江浙地區則通稱「文椅」。其特點是靠背、扶手和椅面垂直相交，尺寸不大，用材較細，故予人一種輕便靈巧的感覺。王世襄先生在《明式家具研究》中強調玫瑰椅的形制是直接上承宋式的。追溯起源，是參考了宋代流行的一種扶手與靠背平齊的扶手椅，並加以改進而成的。扶手與靠背平齊的椅子在宋畫中一再出現，只需把兩側的扶手降低一些，其大貌就很像明代廣泛流行的玫瑰椅。為了輕便使用，小型的椅子不需要有腳根，而扶手的下降，更是合理的改進，免得把坐者的兩肘架得過高，以致感到不舒適。

　　宋代直搭腦扶手椅中，有一種基本可納入玫瑰椅範疇，但又與明清玫瑰椅在形制上有所不同的椅子，其圖像可見於宋佚名《孟母教子圖》、《佛像》、《十八學士圖》、《佛像》，及南宋佚名《淨土五祖圖》、《博古圖》等畫中，但至今未見實物出土。其特點是靠背高度低矮，多與扶手齊平，可稱其為「平齊式扶手椅」。它屬於一種過渡形式，可視為明清玫瑰椅的前身。

　　這種宋代平齊式扶手椅的前身，在唐代稱「折背樣」，這一說法較早見於唐末李匡文《資暇錄》記載：「近者繩牀（指椅子），皆短其倚衡，曰『折背樣』。言高不過背之半，倚必將仰，脊不遑縱。亦由中貴人創意也。蓋防至尊（帝王）賜坐，雖居私第，不敢傲逸其體，常習恭敬之儀。士人家不窮其意，往往取樣而制，不亦乖乎！」「短其倚衡」即指椅背低矮，「折背樣」中的「折背」言其椅背高度相當於普通椅子高度的一半。玫瑰椅（折背樣）的結構簡練，主要體現的是功能性的結構，構件多細瘦有力，幾乎將框架式結構精簡到了無法再減的程度，故而沒有材料與工藝上的浪費，南宋馬遠《西園雅集圖》、南宋佚名《商

山四皓會昌九老圖》及《南唐文會圖》等畫中的玫瑰椅均十分凝練，全以結構為主，甚至沒有牙頭、牙條、牙板的加固與裝飾。

從傳世實物的數量來看，玫瑰椅在明代極為流行，在明清畫本中可以看到玫瑰椅往往放在桌案的兩邊，對面而設；或不用桌案，雙雙並列，或不規則的斜對着，擺法靈活多變。這種明代扶手椅的後背與扶手高低相差不分，比一般椅子的後背低，靠窗台陳設使用時不致高出窗沿，造型別緻。常見的式樣是在靠背和扶手內部裝券口牙條，與牙條端口相連的橫棖下又安短柱或結子花。也有在靠背上作透雕，式樣較多，別具一格。是明式家具常見的一種椅子式樣。

玫瑰椅分為七個種類，分別是：獨板圍子玫瑰椅、直櫺圈子玫瑰椅、冰綻紋圍子玫瑰椅、券口靠背玫瑰椅、雕花靠背玫瑰椅、攢靠背玫瑰椅及通體透雕靠背玫瑰椅。

這對玫瑰椅屬券口靠背式，圓材搭腦兩端以暗挖煙袋鍋榫連接後腿上截，穿過椅盤成為後腿足，一木連造。圓材扶手後端飄肩出榫納入後腿上截，前端以挖煙袋鍋榫與前腿鵝脖連接。靠背由兩根立柱作框，背板加橫棖打槽裝板，上部長方形開光，中部浮雕抵尾雙螭，翻成雲紋，下部為雲紋亮腳。兩邊扶手下亦裝相似棖子和矮老，扶手與棖子鑲嵌壽字浮雕。棖子下有矮老與座面相接。椅盤為標準格角榫攢邊，邊抹冰盤沿起混面至底壓窄平線，四框內緣踩邊打眼造軟屜，現裝舊軟席面。座面下裝替木牙條，腿間安步步高趕棖。

成對的明式黃花梨椅組傳世品相對不多，故宮博物院藏有一對黃花梨雙螭紋玫瑰椅，款式跟此對一樣。不同之處是沒有扶手與棖子間的壽字浮雕，椅盤鑲硬板心，收錄於胡德生著《故宮明式家具圖典》（北京：紫禁城出版社，2011年），例39。

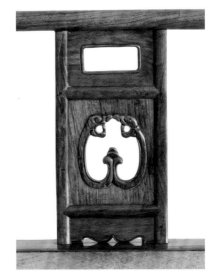

中部浮雕抵尾雙螭，翻成雲紋。

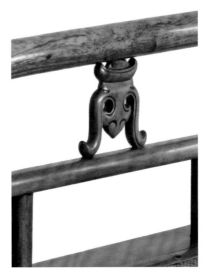

扶手與棖子鑲嵌壽字浮雕。

年份：十七至十八世紀，清初期
尺寸：長 45 厘米 x 寬 59 厘米 x 高 85 厘米
來源：香港恒藝 2005 年

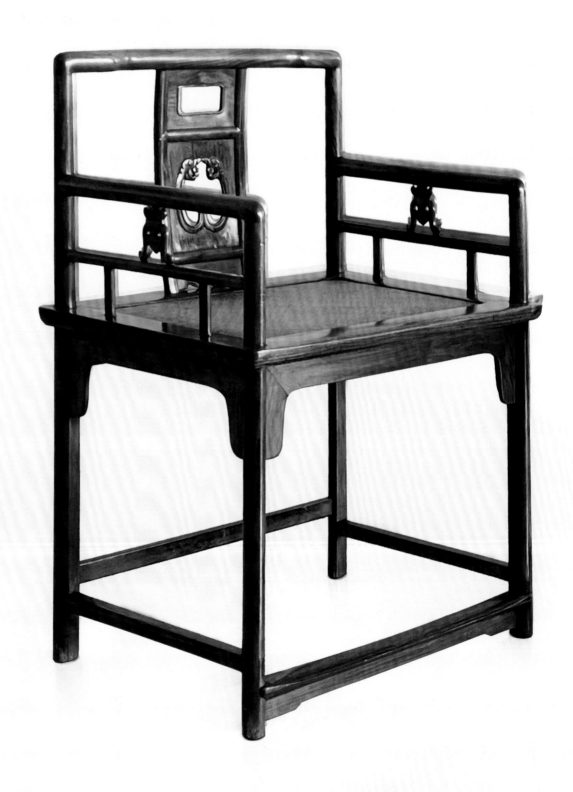

A PAIR OF
ROSE CHAIRS WITH DRAGONS
AND LONGEVITY INSERTS

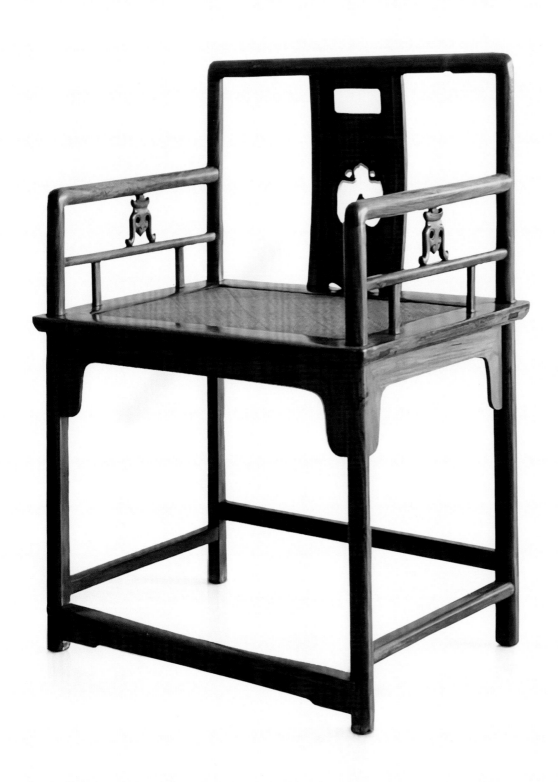

黃花梨
攢靠背
燈掛椅
一對

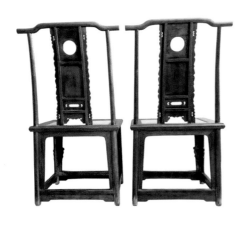

靠背攢框鑲板，框內依次為圓形開光、影木板、梭子開光及壺門牙板。

燈掛椅是靠背椅的一種款式，此椅最上端的搭腦兩端向外挑出，形成優美而又富有情趣的弓形，因其造型似南方掛在灶壁上用以承托油燈燈盞的竹製燈掛而得名。燈掛椅是明代最為普及的椅子樣式。

燈掛椅是一種歷史很悠久的漢族椅式家具，燈掛椅最早出現於五代，敦煌唐代壁畫和五代《韓熙載夜宴圖》中均有燈掛椅的形象。宋元時期更為流行，宋金墓葬壁畫中最為常見的一桌二椅「開芳宴」陳設，便是燈掛椅配一方桌。明清時期，這種陳設在一般家庭仍很常見，桌後通常還配一翹頭案或架几案。

從一些古代繪畫和木刻插圖中可以看到，明代使用燈掛椅往往加搭椅披，雅緻的椅披為簡單的燈掛椅增加了文人氣息，符合明代對家具的審美要求。高聳的椅背將華美的錦緞突出地展示出來，即使不加椅披，露出天然紋理或有雕刻的背板也很耐看。

燈掛椅工藝與官帽椅相同，只是沒有扶手，造型簡潔，多圓腿，正面座框置門券口牙板，以增其根逐漸增高。中間靠背多呈三彎形，搭腦的中間一般多做成凸起的枕狀，兩端如牛角形內彎，猶如挑燈的燈桿；椅子整體由下向上略呈收勢，視覺效果穩定挺拔。明代燈掛椅的基本特點是，圓腿居多，搭腦向兩側挑出，整體簡潔，只做局部裝飾。有的在背板上嵌一小塊玉、嵌石、嵌木，或是雕一簡練的圖案。座面下大多用牙條或券口予以裝飾。四邊的根子有單根有雙根，有的用「步步高」式，落地根下一般都用牙條。兩後腿有側腳和收分。

選材用料上，民間的燈掛椅多用櫸木和榆木，而達官顯貴則多用黃花梨、紫檀及雞翅木等；在工藝上彩漆和攢竹等做法盡皆有之。燈掛椅在輕巧靈活，使用方便這點上非常突出，加上不需佔很大面積，和一般桌案配置

A PAIR OF
YOKE BACK SIDE CHAIR

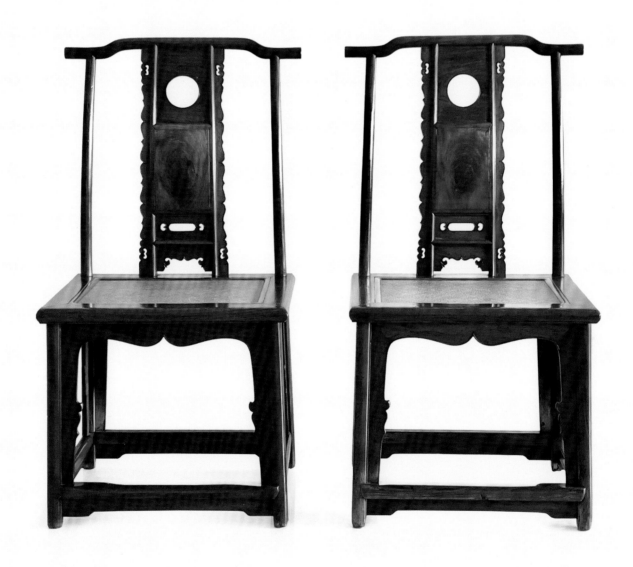

年份：十六至十七世紀，明中後期

尺寸：長 42.5 厘米 x 寬 53.5 厘米 x 高 103 厘米

來源：葉承耀醫生、紐約佳士得 2002 年 9 月

出版：伍嘉恩《楮檀室夢旅：攻玉山房藏明式黃花梨家具展覽》

（香港：香港中文大學文物館，1991 年），頁 40-41。

或單獨陳放都不覺單調,這也是能夠很快普及的原因。入清以後,燈掛椅很快減少,因為清代沒有搭掛椅披的習俗。尤其是清乾隆以後,注重簡潔淡雅的燈掛椅,逐漸退出崇尚華麗的清式家具的舞台。

這一對黃花梨燈掛椅選材完美,造型整體感覺是挺拔向上,簡潔清秀。椅背後傾,搭腦突起,兩端下沉後長出腿柱。靠背攢框鑲板,框內依次為圓形開光、影木板、梭子開光及壺門牙板。框外側是曲齒牙邊。座面四角攢邊框,裁口鑲席心,混面邊沿,座面下四邊皆為壺門式牙子。腿下為齊頭碰棖子,管腳根構成的方框內安裝券口素牙板。腿子下端較上部闊出許多,帶有明顯的側腳收分,這是明代家居造型的特點,可以說是明代家具的代表作。

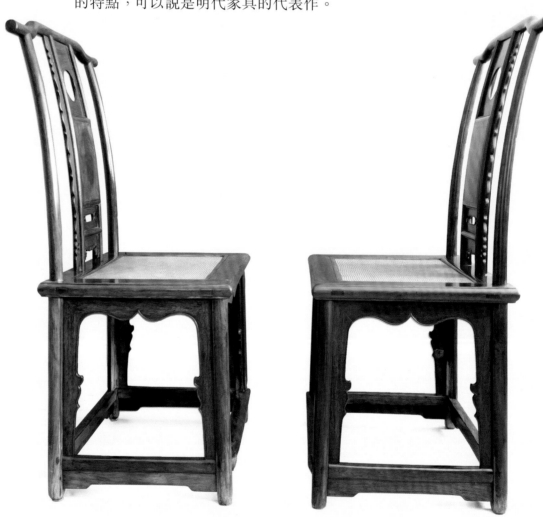

這一對黃花梨燈掛椅選材完美,簡潔清秀。

黃花梨
六角
南官帽椅
一對

六方形椅，六足，是南官帽椅中的變體。相較於玫瑰椅，六角官帽椅的型更為變化多端。這種椅式因設計精巧，在明代大行其道，明代木刻版畫和繪畫雖有六角官帽椅的記錄，但至今得以保存之例極少。故宮博物院藏品《十二美人圖》於康熙年間作，原藏於雍王府，其中一張描繪宮中女子端坐於一湘妃竹製之六角官帽椅，賞看置於黑漆描金案上的古玩。其椅設計亦如本品般，椅背及扶手下方均設有疏背直櫺。

這對六角南官帽椅設計精巧，在結構上借鑒了竹製品的堅韌特性，營造一種清逸脫俗的感覺。除了包含典型官帽椅型式外，更換上對稱線條柔美的六足。微微外撇的後腿上截和鵝脖穿過椅座，一順而下組成了六條椅腿中的四條。略向外撇的後背和扶手，使椅座顯得寬敞，讓由細長構件組成的座基顯得寬大而平穩。椅背及扶手下方均設有疏背直櫺。座面以下，腿足外面起瓜棱線，座面邊抹用雙混面壓邊線，管腳悵用劈料造，讓整件椅子取得視覺上的統一。

椅子下部的落地棖和趕棖均設在同樣高度，以仿竹的裹腿作法做成。一般來說，木椅的落地棖和趕棖應當高低錯落以適榫卯結構。但此硬木椅子模仿竹製品特有的裹腿作，故椅子下部的棖子是同等高度，並包附於椅腿上。這種設計也用在了椅腿間的券口牙子上。這對六角南官帽椅，全用黃花梨木製，唯券口牙子由烏木製成，用對比明顯的烏木和黃花梨木，來模仿不同種類不同色澤的竹子。

傳世黃花梨六角南官帽椅非常稀少，帶疏背直櫺款式已知的有另外五對。在德國科隆的東亞藝術博物館有對類似的椅子，券口牙子也由烏木做成。劉柱柏醫生和洪氏 (參考《洪氏所藏木器百圖》) 各有一對黃花梨六角

疏背直欞式南官帽椅，全部券口牙子用黃花梨木製。抗戰時期，艾克於其著作《中國花梨家具圖考》收錄一對洛克豪收藏六角南官帽椅。一對侶明室藏品中刊載於 *Ming: l'Age d'Or du Mobilier Chinois*（巴黎，2003 年，頁 102，圖版 22 號）同樣具有直欞及六角椅座設計。另外，還有一對同樣具有直欞及中間加飾雙圈卡子花的紫檀六角官帽椅，則刊載於 *Chinese Classic Furniture: Selections from Hong Kong & London Gallery*, Hong Kong（2001 至 2002 年，頁 42，編號 12）。此外，王世襄先生曾藏有一張黃花梨靠背且呈弧形六角南官帽椅。

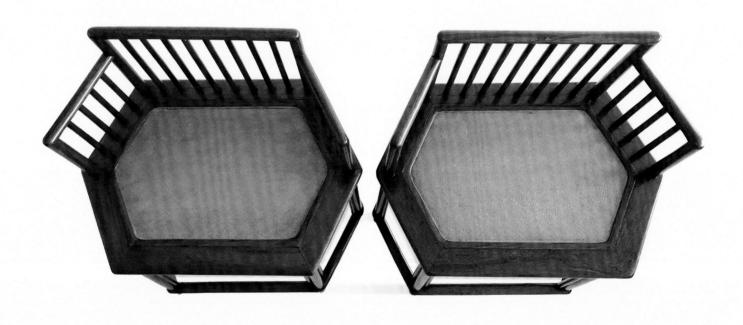

座面邊抹用雙混面壓邊線，管腳悵用劈料造，整件椅子視覺上統一。

A PAIR OF HEXAGONAL LOW BACK ARMCHAIR

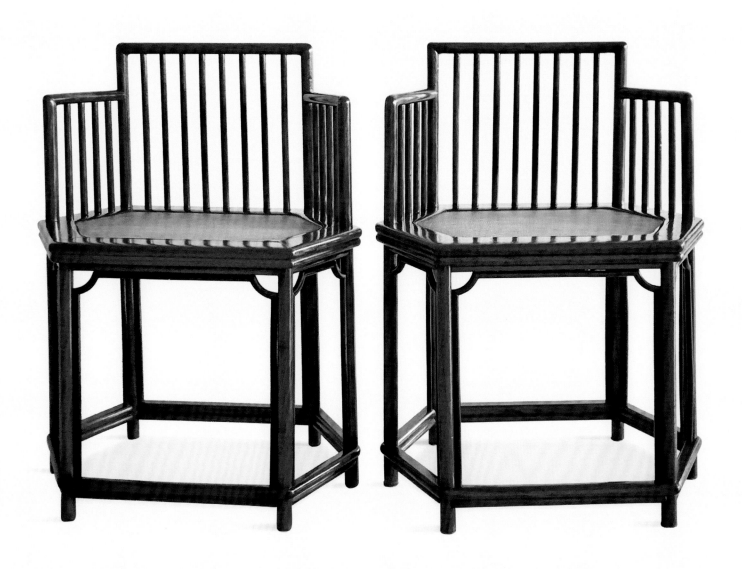

年份：十七至十八世紀，清初期

尺寸：長 42 厘米 x 寬 62 厘米 x 高 84 厘米

來源：香港黑洪祿、倫敦蘇富比 2015 年

黃花梨
南官帽椅

南官帽椅弧度根據人體脊椎曲線設計，靠上去感覺非常舒服。

搭腦與直交的棖子，相接處嵌入狹長銅頁加固。

南官帽椅是明式家具的代表作之一，主要特點是搭腦和扶手兩端不出頭而向下彎扣其直交的棖子，拐角圓潤，流露出優雅圓渾的感覺。它採用「挖煙袋鍋」式的榫卯製作工藝，處理出平整、流暢的效果。看似樸素，其實極為考究，有些造型碩壯穩重，亦可纖秀靈巧，清雅別緻。在宋元期間的畫作上，可見到這類形椅子的早期證據。這些圖像也明確地表明了早期靠背板使用攢框裝板數段的製法，而典型的裝板花色有小塊的紋木片、石片、雕刻裝飾片或圖紋彩繪片。

南官帽椅是四出頭官帽椅的一種改良，一般被認為出現在明末。它的尺寸基本和四出頭官帽椅一致，此外，南官帽椅的正中靠背常用厚材開出一彎或三形彎板，弧度根據人體脊椎曲線設計而成的，靠上去感覺非常舒服。通常南官帽椅造型簡潔，結構的點和線，木材的肌理和色彩，構成了其造型審美的基本元素。雖然其椅面、腿等下部結構都是以直線為主，但上部椅背、搭腦、扶手乃至豎棖、鵝脖都充滿了靈動的氣息，端莊靈巧、樸素清雅。不論古今，不管在廳堂還是在書房，南官帽椅都能夠為環境營造出從容祥和的寧靜感覺。

南官帽椅可分為高背或矮背式兩類，高背式者最為舒適，在選擇一把高背南官帽椅子時，搭腦的舒適性是最主要的考量因素。

這張黃花梨南官帽椅子的搭腦彎弧有勁，中部削成枕形。後腿穿過椅盤以挖煙袋鍋榫連接搭腦，上下皆圓材但呈現優美的曲度，搭腦與直交的棖子上端間打槽嵌入小角牙，角牙起燈草線。素面一彎厚靠背板嵌入搭腦下方及椅後大邊的樽口，比一般較闊，達二十厘米。三彎弧形的扶手後端出榫接入後腿上截，中間支以三彎形上細下大的圓材聯幫棍，前端與鵝脖也以挖烟袋鍋榫連接，

鵝脖向下延伸穿過椅盤，一木連造，成為前腿足，同樣上下皆圓材。鵝脖與前腿桱子上端間打槽嵌入小角牙，角牙起燈草線，角牙有加強結構穩固作用。椅盤格角攢邊，抹頭見透榫，四框內緣踩邊打眼造軟屜。下有一根托帶支承，冰盤沿線腳上舒下斂底壓窄邊線。椅盤座面椅盤下安券口素面直牙子，周起燈草線。上齊頭碰椅盤下，兩側嵌入腿足，底端出榫納入踏腳根。左右兩面及後方安素面短牙條。前腿間下施一作肩牙子作腳踏，左右兩邊及後方，安上下削平橢圓管腳根，皆出透榫。腳踏與兩側及後方桱子下各，安一素牙子。腳踏與後方腳根分別和左右兩面腳根裝在兩個不同的高度上，但整體都結合成如箱櫃般結實。

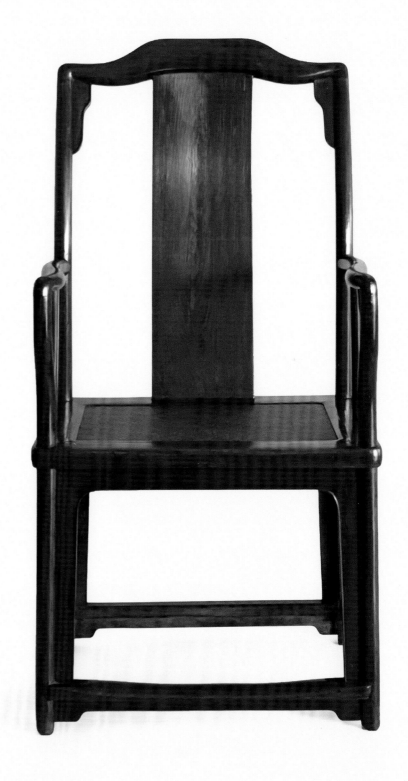

HUANGHUALI
HIGH BACK SOUTHERN
OFFICIAL ARMCHAIR

年份：十六至十七世紀，明中後期
尺寸：長 45.5 厘米 x 寬 61 厘米 x 高 117 厘米
來源：香港陳勝記 1998 年

黃花梨
南官帽椅

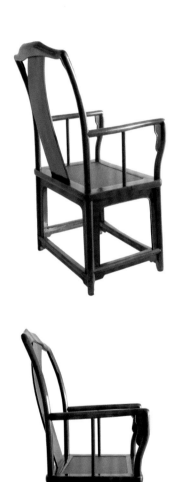

這種素身高型南官帽椅，樸實穩重，是明中後期家具的榜樣。

明代以後，經濟繁榮，崇尚理學，有一大批文人熱衷於玩賞、收藏，並參與家具設計。他們追求「簡約、神逸」和「天然、幽雅」，對各類器具的製作工藝要求一絲不苟，但反對一味雕琢和漆繪。官帽椅優雅簡潔的造型十分符合這種思想，成了他們設計的首選。明代中後期，由於海外高級木料源源不斷地輸入，使這種框架式造型的椅子有了雄厚的原料保證，最終使官帽椅成為明式家具的典型代表。南官帽椅主要用於南方（泛指長江以南）。南官帽椅高背式者最為舒適，在選擇一把高背南官帽椅子時，搭腦的舒適性和椅子高度都是重要的考量因素。

這張黃花梨南官帽椅子的款式、設計和結構，與本書另一張黃花梨南官帽椅（例六）一模一樣。同樣搭腦彎弧有勁，靠背板一彎做，比一般較厚和闊，達二十厘米闊度，搭腦與直交的桱子上端間和鵝脖與前腿桱子上端間都打槽嵌入小角牙。不加細看，以為是一對。其中有兩點差異，例六南宮帽椅左右方搭腦與直交的桱子，以九十度相接處嵌入狹長銅頁加固，例六椅高一百一十七厘米，是一例很高的南官帽椅。

這張黃花梨南官帽椅子造型穩重，木材用料碩壯，給人一種硬朗的感覺。這種素身高型南官帽椅，在上海盧灣區潘允徵墓出土的明器家具中就有十分相似的例子；山西出土的明中晚期微型三彩陶明器中，也見高型南官帽椅。

這種素身高型南官帽椅，樸實穩重，是明中後期家具的榜樣。存世大型黃花梨素身高型南官帽比較少見，伍嘉恩女士藏有一件，美國紐約 Ming Furniture Company 也藏有一對，一樣款式。

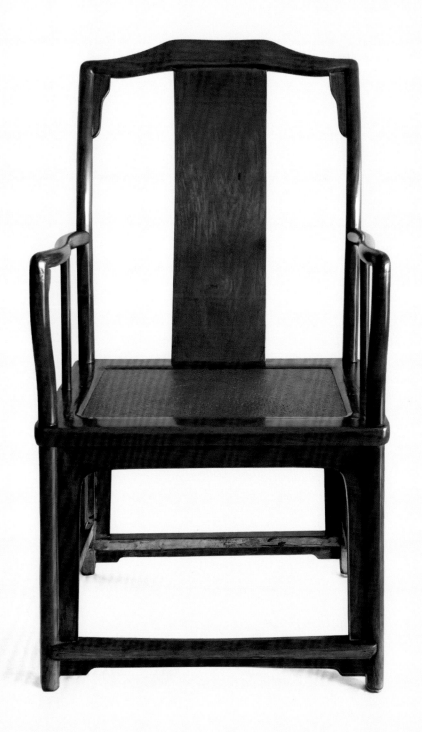

HUANGHUALI
HIGH BACK SOUTHERN
OFFICIAL ARMCHAIR

年份：十六至十七世紀，明中後期

尺寸：長 45.5 厘米 x 寬 61.5 厘米 x 高 113 厘米

來源：香港陳勝記 1998 年

雞翅木
靠背椅
四張

山茶

佛手

所謂靠背椅就是只有靠背，沒有扶手的椅子。靠背由一根搭腦、兩側兩根立材和居中的靠背板構成。進一步區分，又依搭腦兩端是否出頭來定名。

據傳世實物及畫本所見，在搭腦出頭的靠背椅中，一種面寬較窄、靠背比例較高、靠背板由木板造成的椅子是最常見的形式，北京匠師稱它為「燈掛椅」。搭腦不出頭的靠背椅，北京匠師稱之為「一統碑椅」，靠背椅的外形輪廓，顯得格外挺秀，和其他形式的椅子相比，別具風格。至其實用，因無扶手，就坐時反覺左右無障礙，燈掛椅之所以成為古代最流行的椅式之一是可以理解的。

椅背彎度小、搭腦不出頭的靠背椅，形象有點像矗立的石碑，因而有「一統碑」之稱，有人將此類椅名稱寫成「一統背」。清代坐椅在雍乾後，續漸在造型上跟明式椅具有顯著不同的風格。特點是（一）靠背與座面均呈九十度直角，椅背垂直收足；（二）用料多較重碩、靠背、扶手和椅面都比較寬厚；（三）搭腦具多元藝術性；（四）廣泛採用雕刻和鑲嵌；（五）木料方正而厚重；（六）罩漆裝飾。

這四張靠背椅有以上清代家具的特點，全部用華美的老雞翅木製作，但仍保留着明式家具的簡練風格。椅的搭腦兩端下彎，用所謂「套榫結構」的做法和後腿連線，背後腿上截出榫納入搭腦，下穿椅與後腿一木連造。背板獨木造成，幾乎垂直，至上端始向後彎上成三彎形狀，靠背板嵌入搭腦下方與椅盤後框，雕成花瓶花紋，瓶心浮雕花卉。椅盤以下，三面用平直式券口牙子，後面用牙條，正面券口飾有格子花紋。踏腳棖與左右棖都鑲上牙條，踏腳棖做成步步高樣式。全椅木料方正而厚重、椅腳都包上銅足套。這四張雞翅木靠背椅木質花紋美麗，四塊花瓶形狀的背板分別雕出水仙、牡丹、山茶和佛手。極可能初造之時，有十二張椅子，配合十二月令。

FOUR PIECES
OF JICHIMU SIDE CHAIRS

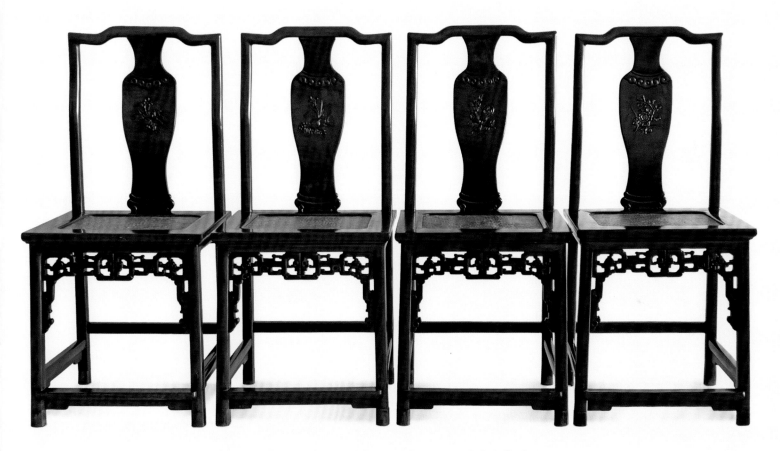

四塊花瓶形狀的背板分別雕出水仙、牡丹、山茶和佛手。

年份： 十七至十八世紀，清中期

尺寸： 長 40.2 厘米 x 寬 49.6 厘米 x 高 107 厘米

來源： 香港劉科 1990 年

黃花梨
周制扶手
連鵝脖圈椅
一對

圈椅的椅圈的基本式樣是在鵝脖處出頭形成扶手，圈椅兩端出頭回轉收尾成圓鈕形。圓鈕的形狀和扶手相交的角度不一，產生不同視覺和設計上的差異，加上靠背板的構造和浮雕，從而發展出不同風格或款式的圈椅。另一種很少見的椅圈做法是椅圈沿鵝脖一順而下成為椅腿，稱之為扶手連鵝脖圈椅，這種風格在明式椅圈的比例極低，百中無一。

這對黃花梨扶手連鵝脖圈椅的扶手以楔釘榫五接，扶手不出頭而與鵝脖接，鵝脖一順而下成為椅腿，一木連造。一彎靠背板非常特別精緻，雖然是用一塊整板製成，卻刻意仿製成三截攢靠背式，分割成格肩。上部用象牙線嵌入淺槽中做成方格，中央鑲嵌壽山石如意雲頭形雕飾。靠背板中部亦用象牙線嵌入淺槽中做成長方格，格內為一幅「周制」百寶嵌博古圖。兩椅的博古圖鑲嵌雕飾不同，一有古鼎，花觚（內插如意靈芝），供果和水盂。另一椅百寶嵌博古圖有古鼎，花瓶（內插珊瑚），供果和水盂，百寶嵌製作精巧。

靠背板下部為亮腳，沿邊起線。後腿穿過椅盤上承扶手，扶手左右支以大三彎形上細下大的圓材聯幫棍。椅盤格角攢邊，抹頭見透榫。邊抹冰盤沿自中上部內縮至底壓窄平線。四框內緣原本踩邊打眼造軟屜，後換成貼蓆面硬木版。座面下壺門素面券口牙子，沿邊起線。上齊頭碰椅盤下方，兩側嵌入腿足，底端出榫納入踏腳根。左右兩側裝起線窪膛肚牙子，後方則為短素牙條。前腿間下施踏腳根，兩側與後方安步步高趕根。四腿足皆方材面，後方橢圓，均出透榫；腳踏及兩側管腳悵下各安一素牙條。明代座椅四根管腳根的安排標準造法，正面一根最低便於踏足，兩側的兩根高些，而後面的一根最高，匠師稱為「步步高趕悵」，這是標準明代椅管腳

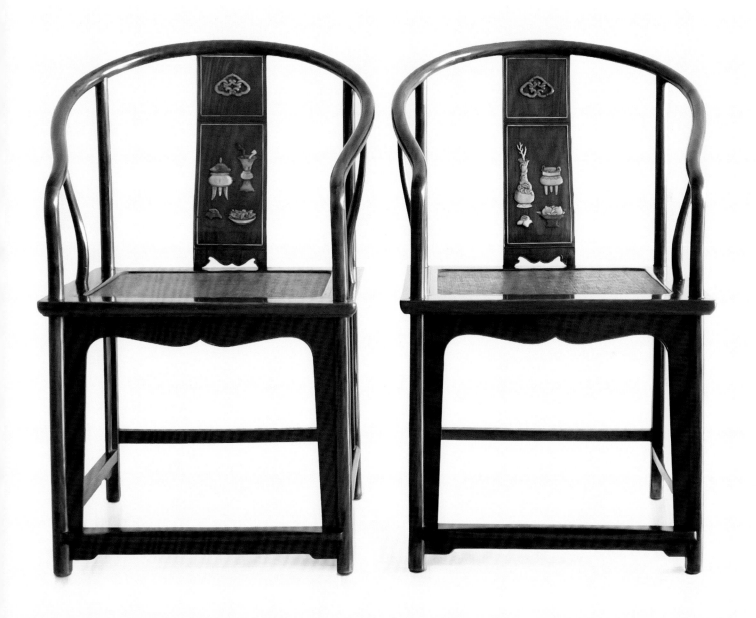

年份：十七至十八世紀，清初期

尺寸：長 45.5 厘米 x 寬 57.5 厘米 x 高 97 厘米

來源：香港黑洪祿、Mrs. Rafi Y Mottahedeh New York、紐約蘇富比 1990 年 10 月、

星加玻私人收藏家、Nicholas Grindley 2016

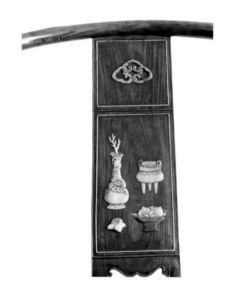

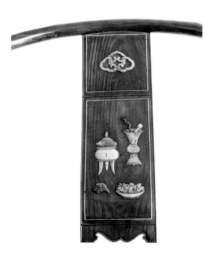

帳的造法。這對圈椅靠背板木紋雷同，木紋橫切，鬼臉紋紛然入目，是用同一樹幹木材造成。

博古即指古代器物，得名自北宋徽宗《宣和博古圖》一書。書中收錄了宣和殿所藏商至唐代銅器八百餘件，因集宋代所藏前朝青銅器之大成，故名博古。後來，博古一詞的含義有所擴大並加以引申，凡是在工藝品上裝飾鼎、尊、彝、瓷瓶、玉件、雜寶、盆景、琴棋書畫等題材以及添加蔬果作為點綴的紋樣，皆以博古名之。時至明末清初，博古紋開始應用在古典家具上，明代萬曆、崇禎時期，家具風格追求簡潔素雅，少有紋飾，博古紋只在少量家具上出現。到了清代康雍乾時期，社會經濟文化發達，手工業高速發展，清代強調家具裝飾的藝術性，博古紋在這時得到了長足發展。此時博古紋的風格是寫實與寫意並存，風格是精緻細膩，舒展大方。

傳世明式椅子靠背板或扶手鑲有「周制」百寶嵌飾件，寥寥可數，數量不出十對或單件，大多是四出頭宮帽或南宮帽款式，多是百寶嵌花鳥款。明式圈椅傳世品中，靠背板或椅圈扶手鑲有「周制」百寶嵌博古飾件，已知只有三對，全部靠背板是鑲博古飾件。另外二對都是圈椅兩端出頭回轉收尾成圓鈕形的基本型式，一對在紐約蘇富比 2008 年 3 月賣出，另一對也在倫敦蘇富比 2013 年 11 月賣出。現時這對黃花梨「周制」百寶嵌扶手連鵝脖圈椅，是獨一無二的設計。

凡是在工藝品上裝飾鼎、尊、彝、瓷瓶、玉件、雜寶、盆景、琴棋書畫等題材以及添加蔬果作為點綴的紋樣，皆以博古名之。

黃花梨
交机

交机源自古代，早在漢朝，已有以「胡牀」之名相稱此種腿足相交的机凳；通常作出遊之用。自東漢從西域傳至中土後，千百年來流傳甚廣，基本形式由八根直木構成，長期不變。清梁紹壬《兩般秋雨庵隨筆・馬閘子》：「今人以皮為交牀，名『馬閘子』。官長多以自隨，以便於取挈也。按唐明皇作逍遙座，遠行攜之。如折疊椅，蓋即此之權輿乎？」馬閘一詞現今還是廣東方言中的摺凳。

在中國古代席地而居的時代，交机及其它坐具常反映了使用者的社會地位。

交机是有座而無靠背的，交椅則是由「交机」和圓的「後背」併成的疊椅。交椅承襲宋、元形式，多擺設於中堂顯著的位置，表示坐者身分地位的崇高，有凌駕四座之意；所以俗話有「第一把交椅」。

這張黃花梨交机以八塊素直木和編織的机面構成，結構精確簡明。這張木質華美的交机雕飾着雙龍圖，鑲有簡樸的白銅飾件，造型優雅。前腳底的腿上承托的精巧穩重腳踏，是將這件本來樸素坐具由單調變精緻的典型作品。這件黃花梨交机的「X」形足先由圓形開始至肩軸穿鉚釘處變方，机足中部菊花形的銅葉面，由鉚釘將其固定在雲頭狀長條銅飾件上。机足上端榫接在机面的橫材上，立面刻有一對玲瓏浮雕互望的飛龍，中隔單一卷草圖案。背面刻上優雅的陽起卷草紋圖案，橫材通身起粗陽線以加強坐面輪廓。机足底部接在素面的平板上，机面和机足交接處均以雲頭狀長條銅銅帶加固。長方形腳踏則以木軸插入机足內側兩邊的軸眼裏，在交机摺疊時便可翻轉收直。腳踏橫板的上沿微微磨圓，其兩角飾以銅雲角，中間則飾菱角鎖圖案，下有兩小足帶如意頭腳與壺門輪廓牙子。

交杌易於摺疊，常被攜帶使用，同時又需負荷承重，故很難完整地保存下來。傳世作品大多殘破不全，並常有後配的部件和銅活。如這張交杌般雕工精致，銅活考究的例子，實屬罕見。相似黃花梨交杌藏品包括洪氏（見《洪氏所藏木器百圖》）、葉承耀醫生、美國達拉斯亞洲藝術博物館和王世襄先生（現存上海博物館）。

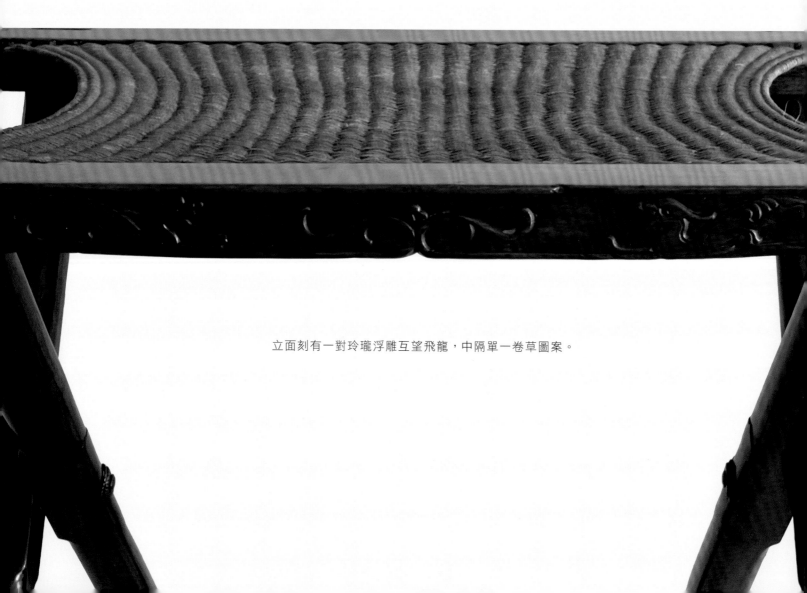

立面刻有一對玲瓏浮雕互望飛龍，中隔單一卷草圖案。

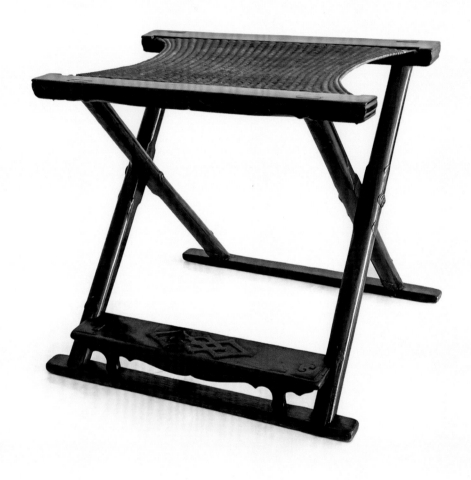

年份：十六至十七世紀，明後期

尺寸：長 41 厘米 x 寬 60 厘米 x 高 53.5 厘米

來源：Nicholas Grindley 2008

黃花梨
四出頭
官帽轎椅

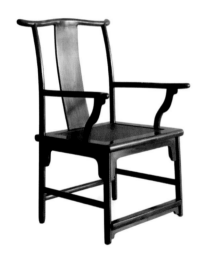

三彎型搭腦弧度婉秀有緻，兩端往後上翹。

轎椅是一種很獨特很少見的坐具，為舊時富貴人家出行時乘坐的椅具，前後各一人以肩抬杠，主人端坐其上。帝王與王公貴族乘用的也叫肩輿。轎椅其實也屬於轎子，只是沒有遮蔽物，便於主人觀看風光。

轎椅有高度適中的靠背，左右安有扶手，故而可以列入扶手靠背椅的行列。靠背扶手可以做成圈椅的形式，在清代也有做成扶手太師椅的樣式。通常轎椅座面處有束腰，束腰很寬為高束腰，其兩個側面用於安裝轎杠。椅下安裝寬大的台座或寬厚的腳踏板，椅子下部厚重，既便於乘坐者踏足，也利於轎椅在行進中保持平衡。有些轎椅的各連接處都加有銅箍，用來加固功能。

這張四出頭官帽轎椅的特色是椅盤寬闊穩重，椅子高度較矮，重心較低。全椅圓材為主。三彎型搭腦弧度婉秀有緻，兩端往後上翹。後腿上截出榫納入搭腦，下穿椅與後腿一木連造。一彎素面靠背板嵌入搭腦下方與椅盤後框。三彎弧形的扶手以飄肩榫跟後腿上截與鵝脖接合。鵝脖大弧彎形向內插入椅盤抹頭，扶手與鵝脖交接處各嵌入小角牙。椅盤格角攢邊，四框內緣踩邊打眼造軟屜，下有一根托帶支承。抹頭可見透榫，邊抹冰盤渾圓，前腿上端出雙榫納入椅盤邊框。座面下安素面耳形牙子，上齊頭碰椅盤下方，兩側嵌入腿足。左右兩面及後方則為素面耳形牙條，腿足間施腳踏及圓管腳棖，腳帳下安牙子。

這四出頭官帽椅體形適中，選材考究。座椅高度較低，寬度較寬，提供較低的重心，表明它可能是作為一張轎椅，安裝在轎杠上，作為富貴人家出行乘時乘轎坐的椅具。安思遠（Robert Ellsworth）在著作《中國家具》一書中闡述了這種設計，清初皇宮造辦處的插圖和記錄表明，這樣的矮四出頭官帽椅可被用於作小船的座位。存世黃花梨四出頭官帽轎椅極少，《中國家具》載有相似的轎椅一張。

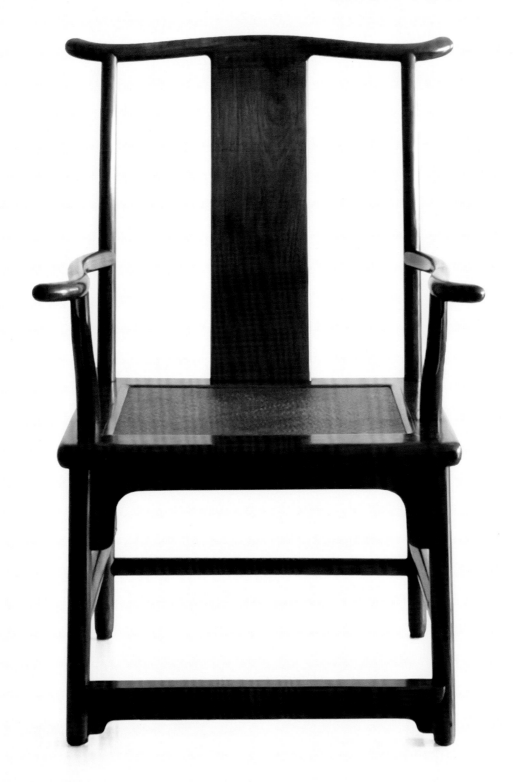

年份：十七世紀，清初期

尺寸：長 56.5 厘米 x 寬 59.5 厘米 x 高 96 厘米

來源：Robert Piccus、紐約佳士得 1997 年 9 月

黃花梨
荷花紋圓
開光圈椅

圈椅是一種圈背連着扶手，從高到低一順而下的椅子，造型圓婉優美，體態豐滿勁健。圈椅是華夏民族獨具特色的椅子之一，坐靠時可使人的臂膀都倚着圈形的扶手，十分舒適，受人們喜愛。

圈椅由交椅發展而來，交椅是由南北朝以前席地座的矮圈椅與胡牀融合而成。交椅的椅圈後背與扶手一順而下，就坐時肘部、臂膀一併得到支撐，後來逐漸發展為專門在室內使用的圈椅。圈椅和交椅有所不同的是不用交叉腿，而採用四足，以木板作面，和平常椅子的底盤無大區別，只是椅面以上部分還保留交椅的形態。這種椅子大多成對陳設，單獨擺放的不多。圈椅的椅圈因是弧形，所以用圓材較為協調。圈椅大多採用光素手法，只在背板正中淺淺地浮雕一組簡單的紋飾。背板都做成「C」或「S」形曲線（又稱一彎或三彎），整個設計具科學性，合乎人體脊椎骨的曲線形狀。

圈椅起源於中國唐代，唐周昉繪之《揮扇仕女圖》中有出現。宋朝有一種圈椅背高起而略帶後卷，可以撐托腦袋的圈椅，又稱為太師椅。

圈椅是明代家具中最為經典的製作。明代圈椅，造型古樸典雅，線條簡潔流暢，製作技藝達到了爐火純青的境地。「天圓地方」是中國文化中典型的宇宙觀，不但建築受其影響，也融入到了家具的設計之中。圈椅是方與圓相結合的造型，上圓下方，以圓為主旋律，圓是和諧，圓象徵幸福；方是穩健，寧靜致遠，圈椅完美的體現了這一理念。從審美角度審視，明代圈椅造型美、線條美，具有寫意和抽象美產生的視覺效果。圈椅的扶手與搭背形成的斜度、圈椅的弧度和座位的高度，這三度的組合，比例協調，構築了完美的藝術想像空間。

這張黃花梨圈椅的扶手以楔釘榫五接，兩端出頭迴

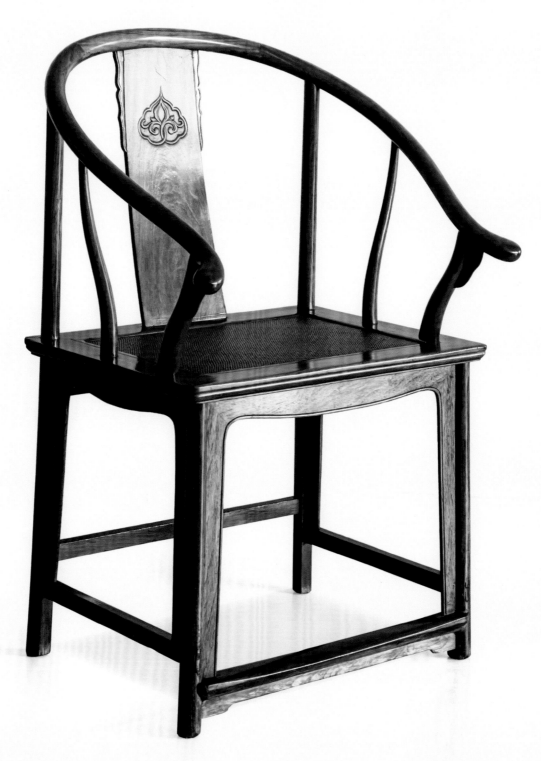

年份：十六至十七世紀，明後期
尺寸：長 46 厘米 x 寬 60 厘米 x 高 98.5 厘米
來源：香港何祥 1992 年

圈椅中央雕如意頭形開光，內刻荷花紋。

轉收尾成圓鈕形，一彎靠背板上端兩側鎪出弧形窄托角牙子。中央雕如意頭形開光，內刻荷花紋，後腿穿過椅盤上承扶手。三彎形鵝脖出榫納入扶手和椅盤，扶手與鵝脖間打槽嵌入小角牙，抉手左右支以大三彎形上細下大的圓材聯幫棍。椅盤格角攢邊，抹頭見透榫，下有雙托帶支承。邊抹冰盤沿自中上部內縮至底壓窄平線，四框內緣踩邊打眼造軟屜。座面下壺門素面券口牙子，沿邊起線，上齊頭碰椅盤下方，兩側嵌入腿足，底端出榫納入踏腳棖。左右兩側裝起線窪膛肚牙子，後方則為短素牙條。前腿間下施踏腳棖，兩側與後方安步步高趕棖。四腿足皆方材混面，後方橢圓，均出透榫；腳踏棖下安一素牙條。

圈椅大多由前後腿的上截支起，前後腿穿過椅面，一木連造。但此椅子圓背下，鵝脖內縮，出榫納入扶手和椅盤而非穿過椅盤成為前腿足，因此整體美感增添就因為其不尋常弧形，明朝圈椅傳世品中，這類形制較為少見。

這張圈椅屬雅明式，線型多變化，直線和曲線的對比，方和圓的對比，橫與直的對比，具有很強的形式美。整件清秀雅緻，簡練大方。

黃花梨
攢靠背
清供梅花紋
圈椅一對

靠背板中部刻有浮雕博古圖，十分精緻。

圈椅起源於中國唐代，是由靠背和扶手接連成半圓形的椅子。《紅樓夢》第十四回：「只聽一棒鑼鳴，諸樂齊奏，早有人請過一張大圈椅來，放在靈前。」《兒女英雄傳》第四回：「那女子進房去，先將門上的布簾兒高高的吊起來，然後把那張柳木圈椅挪到當門。」根據明人的版畫所繪製的客廳譜圖，當時的客廳大多沒有固定座椅與位置。通常見客人時才會根據客人地位的高低，或關係的親疏設置座椅。主人一般坐交椅或圈椅並在後背的位置上設置一塊屏風，尊貴或親近的客人才會得到交椅或圈椅的待遇。次一級的便是沒有扶手的交椅或靠背椅，再次一級便是沒有依靠的圓墩或板凳，所以圈椅在明代是貴重的家具。

這對黃花梨圈椅的扶手以楔釘榫五接，兩端出頭迴轉收尾成圓鈕形。靠背板非常特別精緻，雖然是用一塊整板製成，卻刻意仿製成三截攢靠背式，分割成格肩。一彎靠背板上端兩側餿出弧形窄托角牙子。上部浮雕開光，中央雕如意頭形，內刻螭龍紋。靠背板中部為浮雕博古圖，刻雕洞山石、古鼎、花瓶及梅花。靠背板下部為亮腳，沿邊起線。後腿穿過椅盤上承扶手，三彎形鵝脖出榫納入扶手和椅盤，扶手與鵝脖間打槽嵌入小角牙，抉手左右支以大三彎形上細下大的圓材聯幫棍。椅盤格角攢邊，抹頭見透榫，下有雙托帶支承。邊抹冰盤沿自中上部內縮至底壓窄平線。四框內緣踩邊打眼造軟屜。座面下壺門券口牙子，沿邊起線，券口牙子浮雕二龍爭珠。上齊頭碰椅盤下方，兩側嵌入腿足，底端出榫納入踏腳棖。前方裝起線回紋牙子，左右兩側裝起線窪膛肚牙子，後方則為短素牙條。前腿間下施踏腳棖，兩側與後方安步步高趕棖。四腿足皆方材混面，後方橢圓，均出透榫，腳踏及兩側管腳帳下各安一素牙條。

圈椅大多由前後腿的上截支起，前後腿穿過椅面，一木連造。但此椅子圓背下，鵝脖內縮，出榫納入扶手和椅盤而非穿過椅盤成為前腿足。明朝圈椅傳世品中，這類形制較為少見。這對圈椅屬麗明式，注意匠美，體態秀麗，造型洗練。結構方圓立腳如柱，橫檔根子如樑，變化適宜，造型簡潔利落，柔婉秀麗。

這對圈椅靠背板木紋雷同，木紋橫切，鬼臉紋紛然入目，是用同一樹幹木材造成。存世黃花梨雕花攢靠背圈椅極少，如此相似的雕花攢靠背只有在洪氏藏品（見《洪氏所藏木器百圖》）和美國加州中國古典家具博物館所藏的交椅可見。

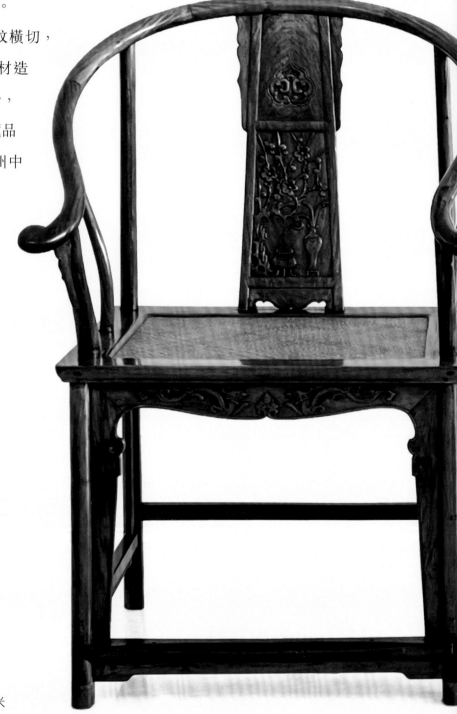

年份：十七至十八世紀，清初期
尺寸：長 45 厘米 x 寬 58 厘米 x 高 99 厘米
來源：John D. Rockefeller Jr. and Nelson Rockefeller、紐約蘇富比 1992 年 12 月

A PAIR OF HUANGHUALI DECORATED HORSESHOE ARMCHAIR

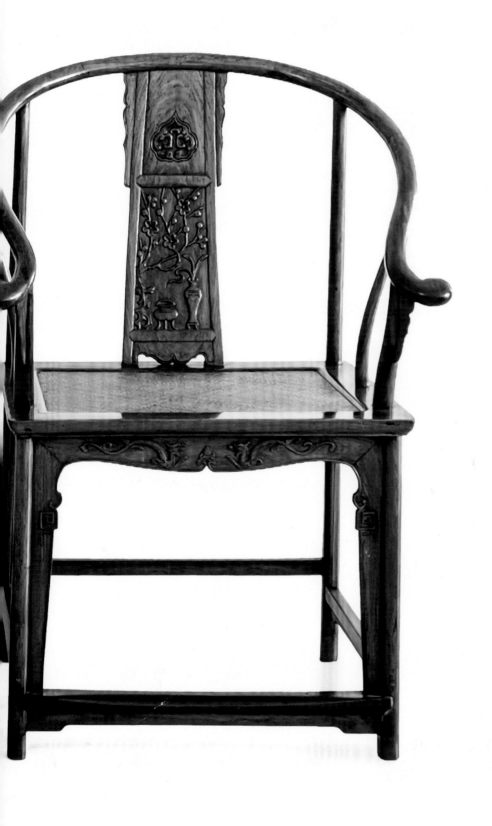

凳類

黃花梨
無束腰
直足直棖
小方凳
一對

方凳，屬於中國宋元以後家具椅凳類。凳本稱為杌凳，杌字的本義是「樹無枝也」，故無靠背的坐具稱為杌凳。吳曾《能改齋漫錄》云：「牀凳之凳，晉已有此器」，凳子對漢族人來說是「舶來品」。東漢末年，西北民族進入中原，一種名叫「方凳」的高型坐具隨之流入。

中國古代起居方式，在南北朝前，仍是席地而坐。至南北朝，尤其是北魏佛教的興起，西域垂足而坐的生活方式逐漸傳入中原，因此，愈來愈多的高坐具出現了。唐代繪畫中的宮廷仕女們，更經常坐在精心雕刻和裝飾的凳子上。杌凳較帶靠背椅更為輕便，可見凳類坐具是中國古代能工巧匠在民族融合的基礎上，通過總結生活經驗而設計改進的。

這種凳子尺寸不等，最大的約兩尺見方，最小的也有一尺。雖然外貌總體看來不過就是「長方形」凳子，但樣式變化卻讓人感到「靜中有動」。比如明代方凳，有的是一色木製，有的則在凳面鑲嵌大理石，還有的採用絲繩、藤條編織軟芯，這是考慮到炎炎夏日坐起來清爽宜人。方凳可以與方几、方桌搭配使用，在古代眾多家具中十分重要。這一對小方凳子黃花梨製，為典型無束腰制式，凳面攢邊打槽平鑲裝板，邊抹做素混面，凳面下有牙板，四足間裝直棖管腳棖。足材與橫棖外圓內方，腿子的外圓裏方，相較於圓形腿足，多出一些料，讓腿子更具穩定性。此凳的牙板為素牙板，無任何線腳裝飾。凳子雖小，從用材和工藝上，絕不含糊。邊抹、腿足、牙板、管腳棖用材粗碩，盡顯淳樸格調。

此種無束腰杌凳，在北宋白沙宋墓壁畫和南宋人繪《春遊晚歸圖》中已能看到其較早的形象。明代實物一般裝飾不多，用材粗碩，側腳顯著，予人厚拙穩定的感覺。現存明清黃花梨無束腰直足直棖小方凳不多，最標準是王世襄先生舊藏（見王世襄著作《明式家具研究》甲3、頁23）。

A PAIR OF HUANGHUALI RECESSED-LEG STOOL

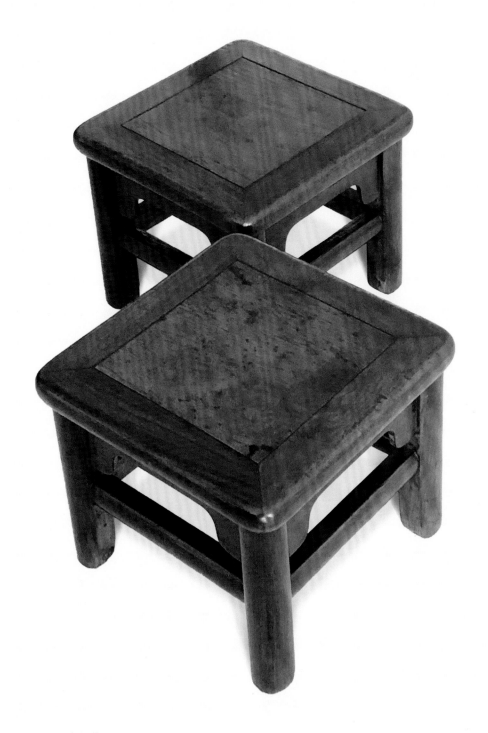

年代：十七至十八世紀，清初期

尺寸：長 27.3 厘米 x 寬 27.3 厘米 x 高 23 厘米

來源：香港恆藝館 2006 年

黃花梨
圓裹腿
帶環卡子
方凳一對

　　沒有靠背的坐具，可稱為凳。生活中我們常用的凳有方凳、圓凳、板凳、梅花凳等。凳首先需得講究一個「穩」字，它乃坐具，穩是保證使用者安全的前提。舒適與美觀是凳類坐具在穩的前提下，逐漸演化而來。

　　羅鍋棖加矮老的造型算是經典之作，簡單大方，且矮老通過榫卯與大邊與棖子相交，相對上卡子花更好保存，許多的明清家具卡子花多有遺失情況。此器形模擬竹器，造型端莊文雅。圓材直足直棖，是無束腰類型凳子的基本款式。四棖相交處，高出腿足表面，彷彿纏裹着腿子的造法，又叫裹腿做。凳面椅盤為標準格角攢邊框，打槽裝黃花梨木面心，座沿出明榫，座面之下加圓角橫直牙條，讓人看上去彷彿椅盤用二層厚材造成。單套環卡子雕花構件用裁榫固定在上下橫材之間，古時方凳多為成對或者成堂出現，但歷經歲月，能成對或者成堂保存完好的，也實屬珍貴。

　　存世黃花梨圓裹腿方凳，凳面大多內緣踩邊打眼編織藤席軟屜，橫棖與牙條間加雙環形卡子花。像這張實木面心配單套環卡子雕花，並不多見。

A PAIR OF HUANGHUALI SQUARE STOOL
WITH LEG-ENCIRCLING STRETCHERS

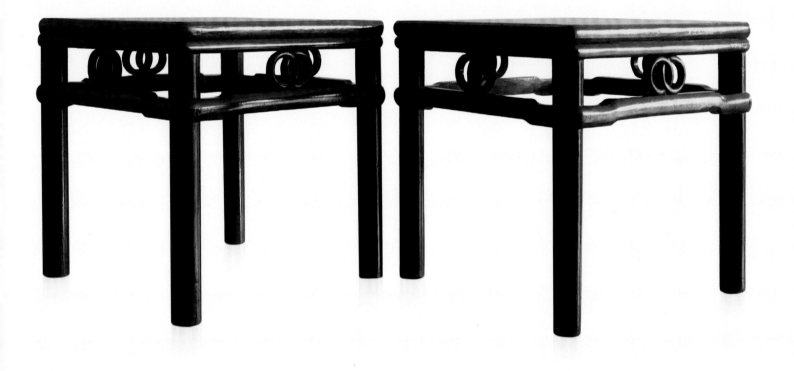

年份：十七世紀，明後期清初

尺寸：長 47 厘米 x 寬 47 厘米 x 高 49 厘米

來源：香港簡氏 1993 年

紫檀
坐墩
一對

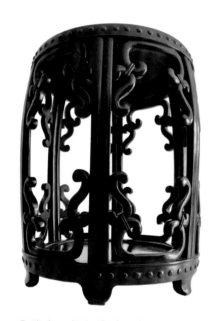

全凳上下保留鼓型原貌。

坐墩又名繡墩，由於它上面多覆蓋一方絲繡織物而得名，是中國傳統家具凳具家族中最富有個性的坐具。基本結構型式是圓形，腹部大，上下小，其造型尤似古代的鼓，故又叫「鼓墩」。

墩這種坐具的出現可追溯到中國南北朝時期，當時的佛教石窟中，草或籐編的沙漏狀墩的形像隨處可見。在雲岡的一個北魏石窟中（約公元五世紀），主佛坐在石窟中的一個巨大寶座上，而其弟子則坐在較小的墩子上。與繡墩這種狀似木鼓、中間粗上下窄的坐具相比較，一種叫做筌蹄的細腰高形坐具曾出現於南北朝時期。這種坐具在敦煌 285 窟北魏壁畫中曾有出現。經過歷代民族融合，坐墩逐漸形成了今天仍可見可知可尋的鼓狀繡墩的形狀。

宋代有鼓形、覆盂形等式樣。明宣德窯產品式樣豐富多彩，最為著名，萬曆坐墩名品亦多。明清坐墩有別，明代墩面隆起，清代系平面。一般在上下彭牙上也做兩道弦紋和鼓釘，保留著蒙皮革，釘帽釘的形式。古時很早就用藤、竹等材料做坐墩，故木製坐墩常採用「開光」的做法來摹擬其構成式樣。

這對紫檀圓凳型制相當特殊，與眾不同。全凳上下保留鼓型原貌，弦紋及鼓釘，象徵着繃在鼓面的皮革邊緣和釘皮革的帽釘，這些是明及清前期坐墩常有的特徵。鼓身部分利用六根子生根隔成六個開光；中間加以「S」型雲紋攢接鬥簇，其線條簡練、抽象、自然，規整而又有空間感覺。清逸地顯露其典雅纖秀之姿。清中期或更晚的坐墩，往往如同凳一般，鼓腔部分消失得毫無痕跡，而由其他類似紋飾取而替代。坐墩是家具藏品中的極品，紫檀坐墩大多是王府之物。因傳世量少，做工精細，格調高雅，為收藏家所推崇。

A PAIR OF ZITAN
DRUM STOOL

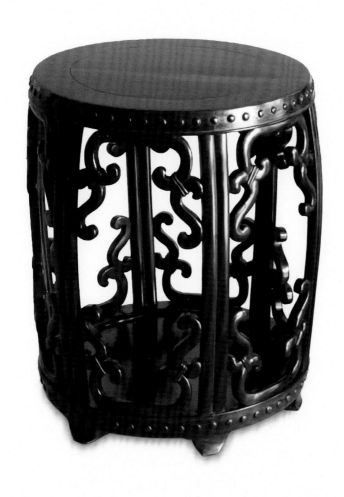

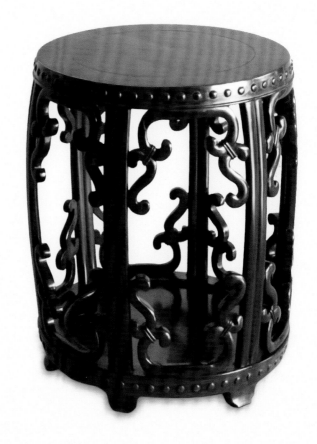

年份：十八世紀，清中期

尺寸：直徑 36.8 厘米 x 高 45.7 厘米

來源：香港何祥、紐約蘇富比 1992 年 12 月、台北寒舍

出版：《紫檀》（台北：寒舍出版社，1996 年），頁 26-27。

黃花梨
有束腰
馬蹄足
羅鍋帳
方凳

明清時期古凳的形式多樣，明代主要有方、長方及圓形幾種。在材質上，多選用色澤深、質地密、紋理細的貴重木料，並充分利用木材的自然紋理，採用榫卯技術及雕刻、線角、卷渦、凹槽等藝術加工手段，因而具有天然質樸、渾厚典雅的藝術韻味。

「杌」字的本義是「樹無枝也」，故杌凳被用作無靠背坐具的名稱。有方形和長方形的，一般形式可分別為無束腰直足式和有束腰馬蹄足式兩大類型。有束腰馬蹄足式杌凳多數用方材，由於凳面下起「束腰」，故足底做出兜轉的「馬蹄」式。這是明式家具的一種典型作法。

此凳為明式家具標準典型作法，黃花梨製，方材，腿間安羅鍋帳，馬蹄足。正方凳座面格角攢邊框，抹頭見透榫。凳盤四框內緣踩邊打眼造軟屜，下支有兩根托帶十字形相交兩端出榫納入邊框。冰盤沿上舒下斂至底壓手窄邊線。束腰與直素牙條一木連造，以抱肩榫與腿足結合，四足下端略向內兜轉，成馬蹄足着地，弧線悅目，簡練而有力，牙條下羅鍋帳齊肩膀與腿足相交。

此凳座面寬大，闊而深，椅面矮，成正方形，可供人盤足結跏趺坐。造型是禪椅的型式，禪椅顧名思義就是禪宗修行之具，是一種十分特別的家具。它含兩種功用，一是參禪，一是就坐，它也是中國一種宗教家具。禪椅的尺寸和構造與普通椅子有所不同，它適合禪師盤腳而坐，並能使禪師腰部抵直，坐成標準的打坐姿勢。總結禪椅的特點就是座盤寬敞，坐高較低，坐面寬大，形成了一個相對獨立的自我空間，以方便打坐冥想。

明清存世黃花梨有束腰方凳比較少有，禪椅型式的更為稀少。

凳盤下支有兩根托帶十字形相交兩端出榫納入邊框。

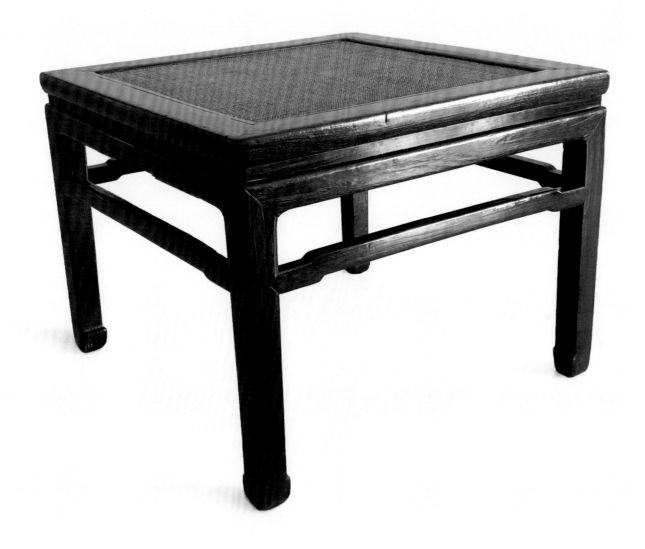

年份：十六至十七世紀，明中後期

尺寸：長 61.5 厘米 x 寬 61.5 厘米 x 高 46.5 厘米

來源：香港黑洪祿 2012 年

黃花梨
馬蹄足
羅鍋帳
貳人凳

春凳是可供兩人坐用的一種凳子,是古時民間出嫁女兒時,上置被褥,貼喜花,請人抬着送進夫家的嫁妝家具。凳可供嬰兒睡覺用,故舊制常與牀同高。今天在一些偏遠地區還能看到,城市人已經很少用了。另有一種說法是春天來了,可以搬到室外去坐,所以叫春凳或貳人凳。同一款式但較長的叫條凳,能容多人並坐,同時也如小榻般用於陳置器物。

明清書籍不時提及春凳,例如清蒲松齡《聊齋志異·宅妖》:「嘗見廈有春凳,肉紅色,甚修潤。」《紅樓夢》第三十三回:「鳳姐便罵,糊塗東西……還不趕快進去把那藤屜子春凳抬出來呢!」

民間春凳大多用普通木料製做,在北方多用榆木而南方喜用樺木,貴重硬木造的春凳極少。這張黃花梨貳人凳素身,座面格角攢迪踩槽打眼造軟藤屜,如同一張矮形半桌。有束腰,腿足上端外露,腰板與牙條不是一木連造。四條牙條各下有拱型羅楇棖,腿足下端為馬蹄足結構。

存世明清黃花梨貳人凳甚少,王世襄先生前藏有一張形狀和尺寸相同的黃花梨貳人凳(見《明式家具珍賞》例 35),伍嘉恩女士前展出一件跟這件相似的黃花梨貳人凳。葉承耀醫生和美國達拉斯亞洲藝術博物館各藏有一件不同結構款式的黃花梨貳人凳。

黑洪祿先生展示貳人凳復修前狀況。

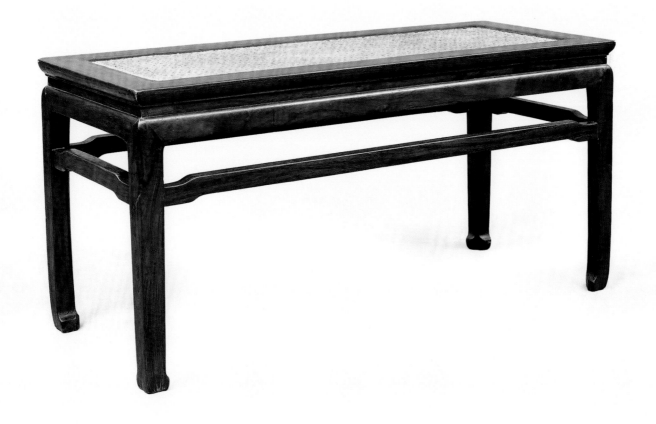

年份：十七世紀，明後期

尺寸：長 102 厘米 x 寬 42 厘米 x 高 48.5 厘米

來源：香港黑洪祿 2012 年

案桌類

紫檀
摺合式
矮圓桌

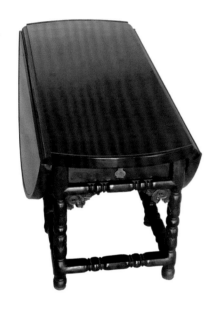

圓桌面板直分三塊成三：四：三比例。

這是一張非常罕見的清代圓桌，有明顯清代家具的裝飾雕刻，保留基本明式家具簡潔雅致，但圓桌的設計和風格，明顯受外來西洋工藝的影響。全件圓桌用精選紫檀製作，造型精巧細緻優美。

在明清家具中，桌案數量眾多排在第二大類，其中絕大部分均為方形，以致不少人都以為，明式家具沒有圓桌器型。明朝文震亨著《長物志・卷六・几榻篇》詳細描述多種典型的明代家具，其中包括書桌、壁桌（供佛用）和方桌（展玩書畫用）。此外還有八仙桌，文震亨認為不入大雅。明代午榮著《魯班經匠家鏡》也有專篇敍述多種明代家具，桌子包括八仙桌、圓桌、一字桌和案桌。書中繪圖說明明代圓桌與清中後期的截然不同，典型清中後期的圓桌是大理石造的圓桌面，硬木，通常是紅木，鑲邊。其實明代和清初的圓桌是由兩片拼合，兩片拼合的圓桌通常被人稱為月牙桌，因為它合起來似圓月一輪，分開來卻像月牙兩半兒。月牙桌是傳統家具之一，又因為它是由兩個半圓拼成的，所以也叫半圓桌。月牙桌有直腿、三彎腿、螞蚱腿等不同形式，桌腿也有三腿、四腿不等，腿下有馬蹄足或帶有托泥。清代托泥通常有窗格形、冰紋形等。月牙桌兩半桌的角腿各做半隻腿形狀，當需要組合時，兩半腿正好合成一條整腿，與圓弧面的腿寬度相等，兩個拼合起來即為圓桌。

清代初期在半圓桌傳統工藝的根基上，繼續改進發展出三款圓桌。獨腿圓桌多是由一束腰形腿居中撐持，腿下部有的作喇叭形圈足，有的作分支的三岔足或四岔足等。這類獨腿圓桌在清朝十分風行，像故宮所藏的清式紫檀漆面圓桌。面下正中為圓柱式獨腿，這類做法是清朝才風行的，分兩節，上節以六組花角牙撐持桌面，下節用六組雕花站牙抵住圓柱。下節圓柱頂端有軸，套

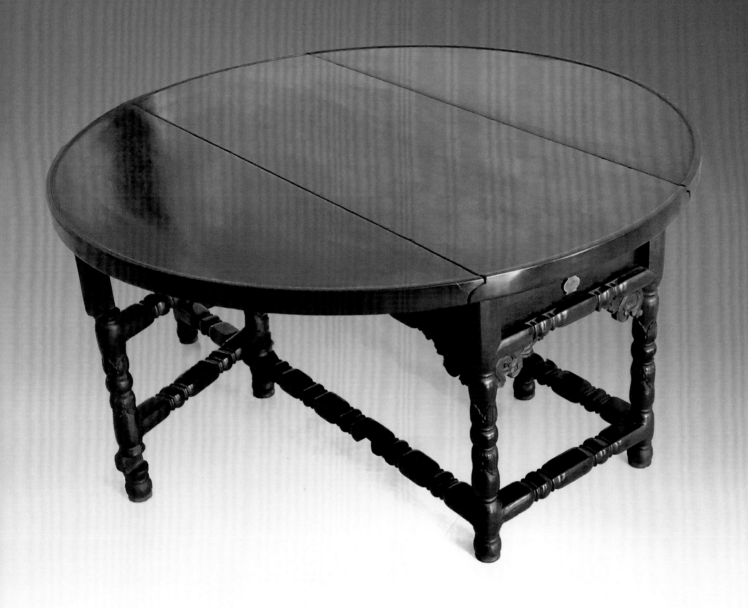

年份：十七至十八世紀，清中期

尺寸：直徑 79 厘米 x 高 36 厘米

來源：香港何祥 2005 年

入上節圓柱下端的圓孔內，以此軸為支點，桌面可以安閒遷徙改變。另兩款圓桌的桌腿是摺疊式，除交足式的摺疊圓桌外，還有一種活腿摺疊圓桌。這類桌的四足構成三個撐持點，箇中兩足先以摺疊編制固定於面板之下；另兩足上部做出榫頭，高度較前兩足要矮一些，足間連以橫棖，箇中一足，下端常不着地，併入先前兩足中的一隻，也以搭鈕做成可安閒開合情勢。當後兩足翻開時，與前兩足呈直角，外側一足的榫頭正好嵌入桌子事前做好的卯孔內；四足合攏前面板便可順足折下，應用起來十分便當安穩。

這張紫檀摺合式矮圓桌是用活腿摺疊工藝製作，圓桌面板直分三塊成三：四：三比例，中間一塊較大，前後圓邊，左右直邊，以內置銅頁及銅釘將左右兩部相連接，拼合其餘兩塊，合整為一圓桌面，桌面週緣起攔水線。中間一塊面板兩面邊抹冰盤沿向舒張凸起，其餘兩塊面板邊抹冰盤向下逐漸內縮中部成窪形，三塊面板拼合時平整無縫。圓桌設有六足、四足作長方形構成四個撐持點，上部做出榫頭固定於面板之下，四足間上下連以兩根橫棖，四條橫棖形成一方框，兩邊內藏槽口，方便裝入抽屜。兩側及底部嵌入獨板造成一長櫃，兩個抽屜分別由前後趟進，抽屜面安黃銅面頁與葫蘆形吊牌。

另外兩足以交足摺疊式編制固定於長櫃兩側，兩足上下有兩根橫棖，一端用榫卯與前或後足接合。每面一足以搭鈕做成可安閒開合情勢。當兩足翻開時與前兩後足呈直角，左右面板便可順勢翻起，三塊面板拼合為一完整圓桌面。外側摺疊式雙足外翻開正好承托左右面板底部，當圓桌摺合時是安穩在四足上，當圓桌翻開為一完整圓桌面時，就用六足承托。六足和橫棖圓材雕竹節花葉紋，上端橫棖鑲嵌雕刻卷草紋牙子。

這張紫檀摺合式矮圓桌用精選紫檀製作，材料厚重，光澤華美，黑中泛紫，包漿瑩潤典雅，摺合式工藝和風格，十分難得。

紫檀
樺影木面
炕桌式
棋桌

炕几、炕桌與炕案主要都是在炕上和牀榻上使用，形式差別不是很大，功用相近，既可在其上放置日用雜物和食器，也可以供憑依用，尺寸都比較矮小。炕几一般窄而長，製作比較精緻，其上常放單人用物。炕几主要流行於北方地區。進入清朝以後，受滿族生活習慣的影響，炕用的家具數量倍增，相比明代，炕桌式的牌桌十分少見。棋桌炕用家具，在清代繪畫作品中就可以看到蹤影，故宮藏《雍正帝讀書像》中的雍正帝端坐在炕上，手拿書卷。兩張炕桌分佈左右，炕桌上分別放着書籍和文房。從繪畫上看炕桌應該是用紫檀打造，裝飾華麗，這也符合清代宮廷家具對木材的首選。而在另一幅故宮藏《道光帝喜溢秋庭圖軸》中，在廳中安坐在羅漢榻上的道光皇帝左手搭在炕桌上，桌上擺放着書籍及鼻煙壺、玉把件，這幅畫中的炕桌相比雍正時期簡樸了許多。

棋桌是供弈棋的專用桌子，明清時期棋桌相當流行。其造法是將棋盤、棋子等藏在桌面邊抹之下的夾層中，上面再蓋一個活動的桌面。奕棋時揭去桌面，露出棋盤。不用時蓋上桌面，等於一般的桌子。炕桌式棋案就是在炕上和牀榻上使用矮棋桌，明清存世珍貴硬木製作的炕桌也不算少，但炕桌式棋案是非常罕見。

乍眼看來，這張紫檀長方形炕案是一張標準清初有束腰家具，然而桌面移去後，才顯露出它實際上是一張設有兩板重疊、複雜、可裝卸活動桌面的棋案。案面邊起雙混面，上層案面以標準格角榫造法攢邊框，打槽平鑲一塊樺影木面心板，樺影木板底上漆，抹頭亦可見明榫，案面邊抹冰盤沿上舒下斂。移去上層案面，下層案面中心安放一塊長方形老花梨木盤。木盤中間是一方形棋盤，一面可下象棋，反面則可弈圍棋。心板嵌象牙絲，一面格出象棋盤，背面格出縱橫十九格的圍棋盤。

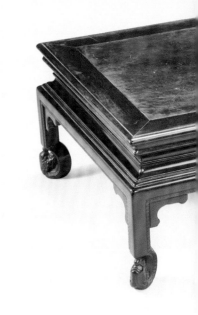

移去此棋盤，棋案下層即為一長形空間方盒，裏面可存放棋具。棋案下層邊框四面束腰，束腰與直牙條為一木連造，以抱肩榫與腿足結合，腿足頂端出雙榫納入邊框底部，造型美好的方材直足下展至底，直足下端外翻出葉紋卷球足，着地處以方形足承作結束。四面束腰邊框沿下舒張，向下逐漸外舒擴至底壓打窪兒的陽線，造成四級層面，以陽線分隔。腿足肩部鎪倭角線，直牙條下端雕回字紋，一直落至直足和卷球足底，一氣呵成。直牙條與直足上端間打槽嵌入小角牙，有裝飾和加固作用。

全張棋案，除了樺影木面心板和下層底板外，都是用精美紫檀木材製造，非常獨特。明清存世珍貴硬木製作的炕桌式牌桌或棋桌十分罕見，值得一提的是海岩先生的櫚園黃花梨藝術館，藏有一件高束腰炕桌式棋桌。

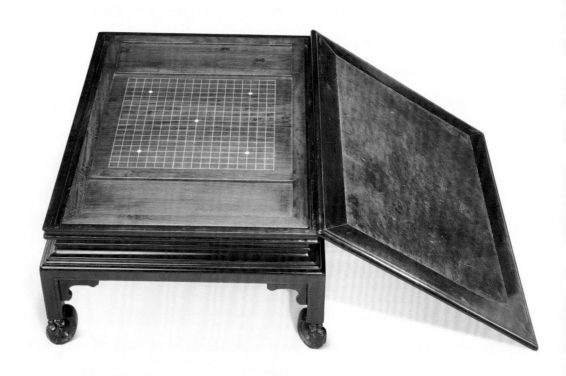

年份：十七至十八世紀，清初期
尺寸：長 90 厘米 x 寬 65 厘米 x 高 35 厘米
來源：香港何祥 1994 年

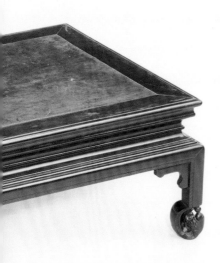

ZITAN GAMES KANG TABLE
WITH BURLWOOD TOP

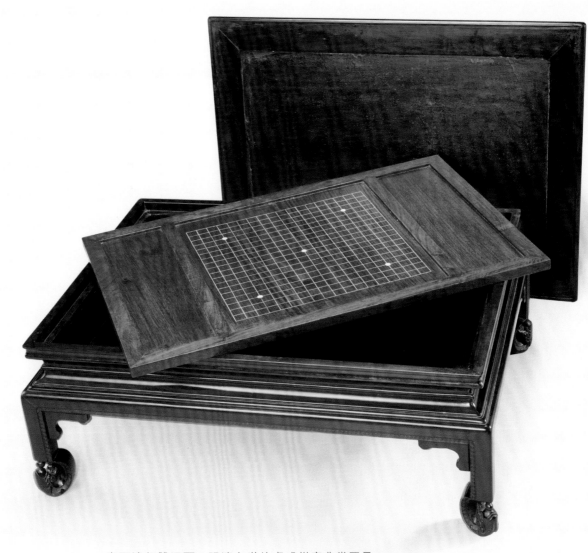

案面邊起雙混面，明清存世炕桌式棋案非常罕見。

紫檀
四面平馬蹄足
炕桌

在現存明清珍貴硬木家具中，炕桌數量不多，基本形式是有束腰鼓腿彭牙的長方炕桌，藝術價值在乎線條、造型和浮雕功藝。雖然無束腰四面平式結構為標準明朝家具造法之一，但此設計之傳世作品極為稀少。

這是一件非常罕見的明式家具，基於牙子的裝飾風格，應該是明末清初期的文物。全件炕桌是用精選紫檀製作，造型精緻優美，桌面邊抹與牙條和腿足皆平齊相接成為四面平式。桌面為格角榫攢邊框，平鑲二拼面板。面心板光澤華美，黑中泛紫，包漿瑩潤典雅，熠熠有光。下裝三根穿帶出梢支承，邊框下的牙條，與邊抹和腿足上端以粽角榫接合。牙條背面裝燕尾形穿銷上貫邊框底部，使牙條固定貼緊。窪堂肚牙子和側面牙條上壺門弧線圓轉自如，牙子、牙條和角牙板鏟地浮雕西番蓮紋，宛若有姿，態致優雅。方形直腿足，下展為內翻捲雲足，腿下有方形足墊。

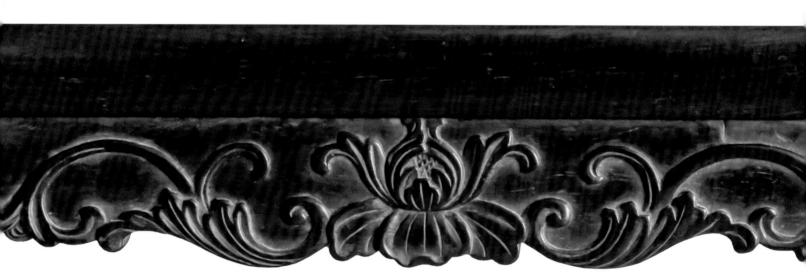

牙子、牙條和角牙板鏟地浮雕西番蓮紋。

傳世紫檀無束腰四面平式炕桌非常罕見，頤和園藏有一件清代紫檀無束腰羅鍋棖裝牙條炕几，收錄於王世襄：《明式家具珍賞》（香港：香港三聯書店，1985年），編號68。

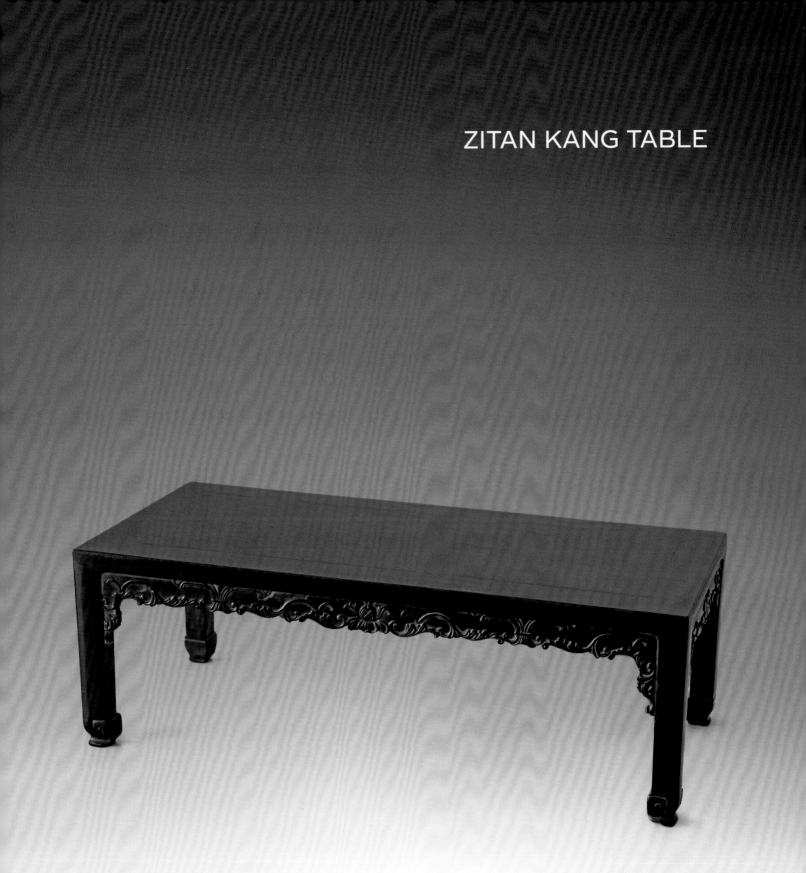

ZITAN KANG TABLE

年份：十六至十七世紀，明後清初期

尺寸：長 95.6 厘米 x 寬 44.4 厘米 x 高 32 厘米

來源：香港簡氏 1990 年

黃花梨
夾頭榫帶屜板
小平頭案

明代家具的製作與陳設，與中國傳統的建築理念最為相關，榫卯結構取思建築結構，擺放疏落有致，陳設寧少勿多。紋飾樸素簡單中透露精緻典雅，既是明代簡練明快的藝術格調的最佳體現，亦是人與傳統文化最協調的結合。典型夾頭榫平頭案設計，源自古代中國建築大木樑架的造形和結構，平頭案大小不一定。基本款式是全身光素，圓腿，耳形牙頭，角位略圓。裝屜板只限於小案。

帶屜板的小平頭案，跟普通的平頭案，造形略有不同。下面帶有塊層板，此類小形桌子，北京的工匠們稱它們為酒桌。它們很受黃花梨藏家的喜愛，可以放在兩張椅子中間作為茶几。

此案窄而長，兩端平頭，四足間安屜板，採用案形結體為常用的夾頭榫，即四足在頂端出榫，與案面底面的卯眼接合；腿足上端開口，嵌加牙條及牙頭，在結構上能將案面的重量均勻傳遞到四足上來。此案黃花梨製，紋理清晰自然。案面格角榫攢邊打槽裝面心，下裝兩根穿帶出梢支承，邊抹由上到下縮進，至底壓一道細緻的窄平線，抹頭可見明榫。夾頭榫結構，光素刀牙板。圓材腿足，四腿足微有向外伸開。四腿之間加橫棖，棖子裏口打槽裝屜板，形成平頭案的隔層，增加了使用空間和面積。這小平頭案獨一無二的設計是層板下，左右兩腿之間多加一橫棖，增強了此案的乘托量和堅固。

加屜板的平頭案傳世不多，而且實例不多，屬於典型平頭案的變體，裝上屜板增強了實用性。裝屜板只限於小案，而且實例不多。相似的帶屜板小平頭案包括洪氏藏品（見《洪氏所藏木器百圖》）、葉承耀醫生、伍嘉恩女士和王世襄先生（現存上海博物館）及前加州中國古典家具博物館精品目錄。

四足在頂端出榫，與案面底面的卯眼接合。

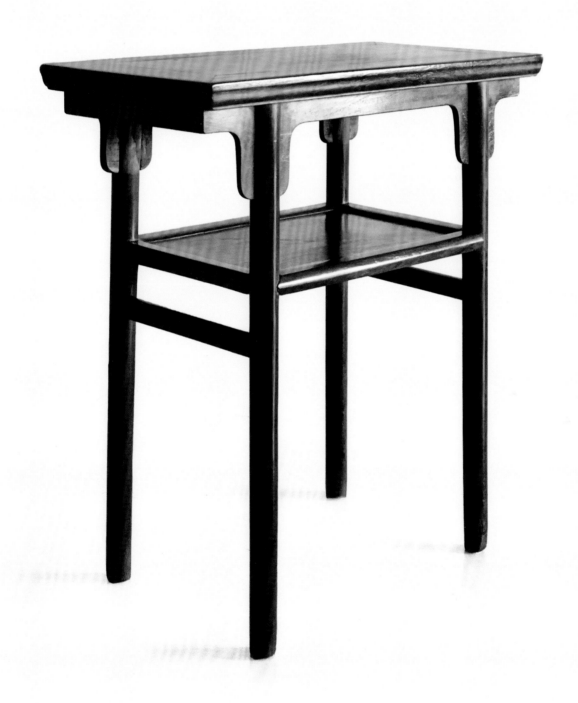

年份：十七世紀，明後期清初

尺寸：長 65.8 厘米 x 寬 34.8 厘米 x 高 75.6 厘米

來源：香港恆藝館 1995 年

黃花梨
帶抽屜馬蹄足
炕桌

炕桌為典型明朝家具桌型之一，適用於席地而坐或用於炕上。炕為用磚製成的台座，下面空洞，可以燒火取暖。傳世品中大炕桌頗多，但小型如現例就很少見，抽帶屜的炕桌更為罕見。小型炕桌除了適用於炕上外，亦可置於榻、羅漢牀及架子牀上。

桌面標準格角榫攢邊平鑲獨板面心，下裝一根穿帶出梢支承，抹頭可見明榫。邊抹冰盤沿向下內縮中部成窪形至底壓窄平線，特高無束腰設計為前方留位，裝入抽屜。桌面邊框下嵌入方柱，外露腿足上截與桌面下的槽口接合。另外兩側及前後方四條方柱與外露腿足中截以榫卯接合，前方方柱與牙子一木連造，四條方柱形成一方框，兩邊內藏槽口，方便裝入抽屜。兩側及後方嵌入獨板，前方牙子雕回紋並在壺門輪廓上起線。方型直腿，腿足下端以馬蹄足結束，兩前方腿足內側雕起線與壺門輪廓上陽線相連。桌面邊框四面下方安裝耳形祥雲牙頭，抽屜面安黃銅面頁與葉形吊牌。

存世黃花梨帶抽屜炕桌很少見，葉承耀醫生前藏有一件黃花梨有束腰帶抽屜炕桌，這是唯一現知的直腿無束腰帶抽屜炕桌。這帶抽屜炕桌用黃花梨製，選料精美，造型簡樸大方。

HUANGHUALI KANG TABLE
WITH A DRAWER

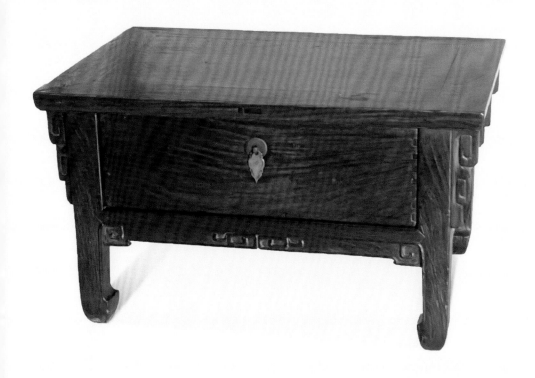

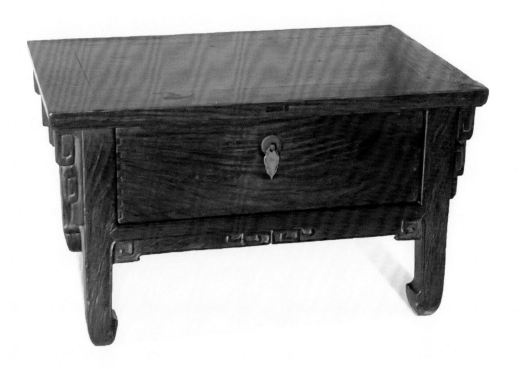

年份：十七至十八世紀，清初期

尺寸：長 62.5 厘米 x 寬 40 厘米 x 高 32 厘米

來源：香港研木得益（黑國強）2004 年

黃花梨
螭龍紋三彎腿
炕几

中國北方寒冷，炕就是住宅裏用磚或土坯砌成可以燒火取暖的牀，上面鋪席，下有孔道與煙囪和鍋灶相通。明·魏禧《大鐵椎傳》：「客則鼾睡炕上矣」。

炕几、炕桌與炕案的主要都是在炕上和牀榻上使用得，形式差別不是很大，功用相近，既可在其上放置日用雜物和食器，也可以供憑依用，尺寸都比較矮小。炕几一般窄而長，製作較精緻，其上常放單人用物。炕几也是主要流行於北方地區。

此炕几黃花梨製，包漿瑩潤。桌面攢框鑲兩拼面心，邊抹紋理瑰美緻密，冰盤沿上端凹進，至底壓一道細線。下有三根穿帶支承，有束腰，牙腳起陽線，三彎腿等，都是常見的造法。窪堂肚牙子和側面牙條上壺門弧線圓轉自如，正面牙板鏟地浮雕雙向角龍捲草紋，抑揚有致，頗有神采，側面牙條鏟地浮雕雙向螭龍捲草紋。束腰與壺門式牙條為一木連造，以抱肩榫與腿足及桌面結合。三彎腿承外翻捲雲足，造型簡約，曲線婉轉，典雅古樸。

明清存世黃花梨有束腰炕几不算少，此炕几紋理華麗緻密，賞心悦目。

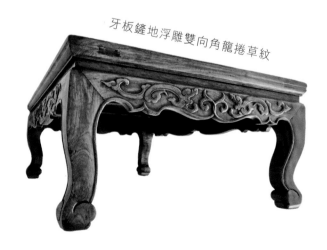

牙板鏟地浮雕雙向角龍捲草紋

HUANGHUALI
CABRIOLE-LEG KANG TABLE
WITH CARVED DECORATIONS

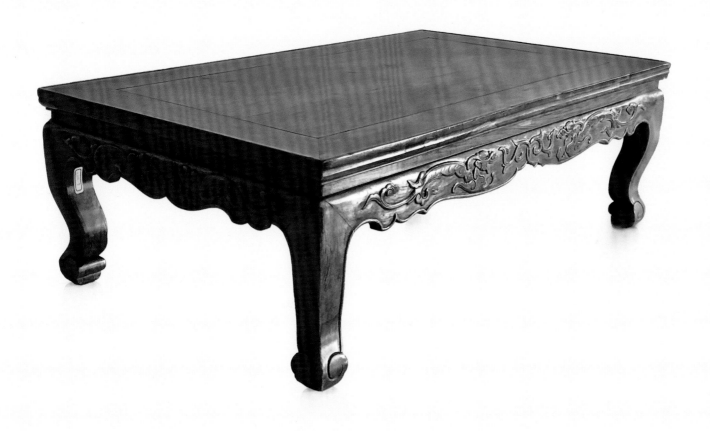

年份：十六至十七世紀，明末清初期

尺寸：長 85 厘米 x 寬 52 厘米 x 高 26.5 厘米

來源：香港恆藝館 2011 年

黃花梨
夾頭榫
平頭案

平頭案是一種獨具特色的中國傳統家具。案面平直的條案名曰：平頭案。明式家具中平頭案的式樣較多，十分講究，其特徵就是案面平直，兩端無飾。在卯榫結構、裝飾，以及局部處理上，可說是千變萬化，千姿百態。案與桌的最大不同，在於腿子和面的關係。桌的腿子與面成直線，多為直角。而案則不同，腿子大多縮進桌面。案在明式家具中形式多樣，有平頭案、翹頭案和架几案等。

平頭案造型簡潔，是各式家具中用途最廣之一。觀明清書畫，可見其多種用途，包括供桌、畫案及小几等，輕巧簡約，可隨意搬動至屋中各隅，屬典型式樣，結構線條一目了然。源自建築，舊稱一字桌，因桌形如「一」字而得名，出自明萬曆《魯班經匠家鏡》。

此典型平頭案黃花梨製作，尺寸碩大，獨板案面，案面以標準格角榫攢邊，打槽裝木紋生動的獨板面心，下有四根穿帶出梢支承。邊抹冰盤沿微向下內縮至底壓窄平線。帶側腳的圓材腿足上端，開口嵌夾帶耳形牙頭的素牙條，再以雙榫納入案面邊框底部，腿足間安兩根截面橢圓形的梯棖。

明清存世黃花梨平頭案不算少，式樣也是豐富多彩的，雖然案面樸素無飾，但在卯榫結構、裝飾，以及局部處理上有不同的變化。現時此例是典型平頭案設計，源自古代中國建築大木樑架的造型與結構。這樣外形簡約光素，線條清爽，尺寸適中的平頭案設計，被視為明朝家具典範。

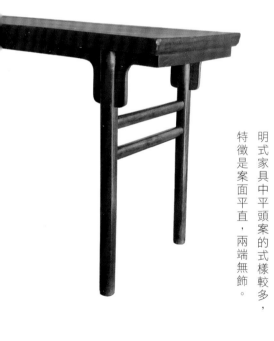

明式家具中平頭案的式樣較多，特徵是案面平直，兩端無飾。

HUANGHUALI LONG RECESSED-LEG TABLE

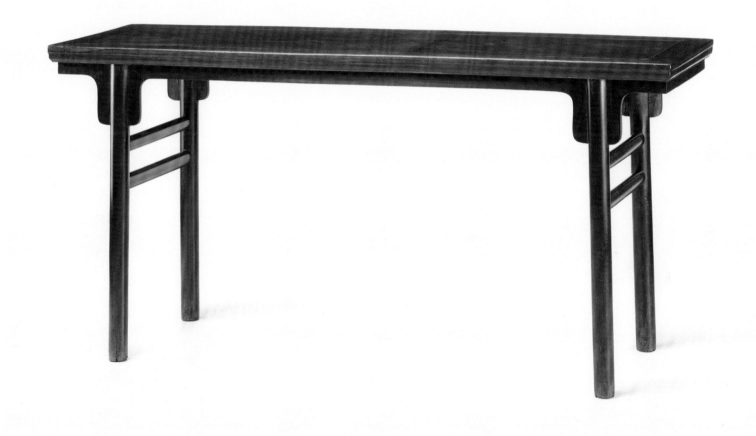

年份：十六至十七世紀，明後清初期

尺寸：長 159 厘米 x 寬 49.5 厘米 x 高 77.5 厘米

來源：香港恆藝館 1997 年

黃花梨
夾頭榫捲雲紋
牙頭畫案

鏤空捲雲紋牙頭加圓珠牙條

畫桌古時是用於作畫之用，一般是在室內居中放，四周或設凳椅，或空無一物。這樣方便主人作畫，或有客來可於畫桌上鑒賞品評畫作。顧名思義，畫桌為揮毫潑墨之用，較之一般桌案在長度和寬度方面都有所增加，如此展卷佈紙才不嫌局促。

畫桌、畫案，作畫揮毫，要求紙絹充分舒展，面板過於窄小，則無法起到作畫的用途。同時，作畫往往需要站立而畫，桌面以下越敞越好。故而，畫桌、畫案都不帶抽屜。凡作桌形結體的，即四足在四角的叫畫桌；凡作案形結體的，即腿足縮進，兩端有弔頭的叫做畫案。

此畫案黃花梨木質，案面長方形，案面以格角榫造法攢邊框，打槽平鑲木紋華美的獨板面心，下裝七根穿帶出梢支承，抹頭可見透榫。邊抹冰盤沿上舒下斂，自中上部內縮至底壓窄平線。帶側腳的圓材腿足上端打槽嵌裝鏤出鏤空捲雲紋牙頭加圓珠的牙條，以雙榫納入案面邊框底部。面下牙條與鏤出的雲紋牙頭為一木連造，在牙條及雲紋牙頭邊沿起陽線。牙條兩端銜接牙堵成環匝。案腿上端打槽，夾着牙條、牙頭與案面相交，此為夾頭榫結構。圓材腿足兩腿間安兩根底面削平的橢圓梯棖，案面底部原來的漆灰、糊織物與漆裏保存近乎完整。

畫案此例協調勻稱，捲雲紋牙頭隆起混面，在簡約造型中見製作的細膩精緻，色澤溫潤。此畫案獨板長逾二百三十五厘米，腿足直徑逾八厘米。這般長度在傳世黃花梨桌案中十分罕見。此案選料佳，製作極精美。寬度不夠是唯一美中不足之處。

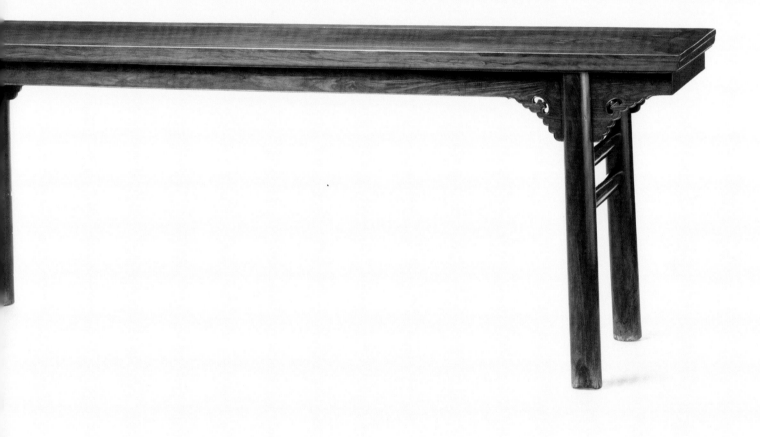

紫檀
無束腰
仿竹炕桌

竹節形的牙子和牙條

面心木紋生動華美

一般炕桌與桌案相同，可憑有束腰與無束腰區分。無束腰炕桌基本式樣為直足，足間有直棖或羅鍋棖相接，而有束腰炕桌足部變化略多，可全身光素，直足；或下端略彎，內翻馬蹄。

清雍正帝的《十二美人圖》是探研明清家具很好的歷史資料。竹製家具在當時也是宮廷家具的一部分，雍親王時期使用很多竹製家具，雖當時《各作成做活計檔》並無「竹作」，卻有斑竹家具的使用記錄。古代文人喜歡採菊東籬下的悠閑生活，但也不會放棄「蘭亭絲竹，曲水流觴」的附庸風雅。他們以竹之雅韻為形卻用貴重硬木為材，讓家具有古風雅韻，且好看耐用。明末清初，開始出現以竹為形的黃花梨和紫檀明式家具。

此紫檀無束腰仿竹炕桌基本結構是直棖加斜棖做法，桌面邊抹劈料做，混面上下對稱。此桌意在古樸造型設計，以木材仿竹材。無論桌面冰盤沿、四足、牙子、牙條、斜棖均雕出竹節，仿若翠竹挺生，生動自然。案面以格角榫攢邊打槽裝納三板接，木紋生動華美的面心，下有三根出梢穿帶出梢支承。案面做窄邊框，邊抹冰盤雕出兩層竹節混面，竹節形的牙子和牙條與斜棖用榫卯連接，斜棖下端用榫卯與腿足相連接。四足直垂，方材腿足雕竹節紋裝飾。

存世貴重硬木仿竹炕桌不多，此炕桌表面顯得十分整潔，更加突出桌子的整體質樸之感，為清代非常成功的一件仿竹製木器。看上去頗顯竹風竹韻，更能顯示出明式家具貼近自然的拙樸及雅緻的意趣。王世襄先生前藏一件清黃花梨無束腰仿竹材炕桌，收錄於王世襄：《明式家具珍賞》（香港：香港三聯書店，1985 年），編號 61。

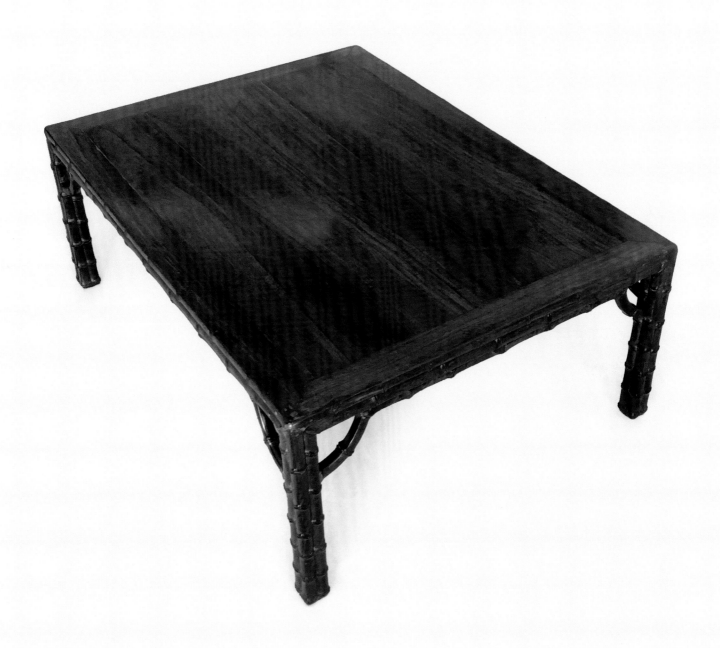

年份：十七至十八世紀，清初期

尺寸：長 92 厘米 x 寬 67 厘米 x 高 34 厘米（原高 23 厘米，兩節腿足為後加上）

來源：香港劉科 1993 年

黃花梨
圓裹腿
方形棋桌

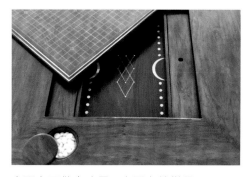

套面之下做出暗屜，裏面存放棋具。

棋桌於中國歷史悠久，現存作例包括東漢年製六博棋桌，圍棋棋桌則源於唐代，至宋代更為流行。古籍記載：「玄宗好圍棋，一日下棋，將輸，貴妃放猧子於坐側，猧子乃上局，局子亂，上大悅」。唐代的雙陸棋桌至今仍是日本奈良正倉院的珍寶之一，故宮博物院亦藏有一張較小如炕桌的雙陸棋桌，應為明末清初之物。

自古文人雅士，琴棋書畫、詩詞歌賦諸藝，除對弈一藝，其餘皆可獨享。而下棋，最是能滿足文人偶發的爭強好勝之心，「相對終無語，爭先各有心」，這樣含蓄的爭鬥逞強，可是盡道風流。棋桌之於文人，則是理想中的戰場。正如元・王惲詩云：「勝負胸中料已明，又從堂上出奇兵。怡然一笑楸枰里，未礙東山是矯情」。

棋桌是供弈棋的專用桌子，明清時期，棋桌相當流行，其造法是將棋盤、棋子等藏在桌面邊抹之下的夾層中，上面再蓋一個活動的桌面。着棋時揭去桌面，露出棋盤。不用時蓋上桌面，等於一般的桌子。凡用這種造法製作的棋桌，名為「活面棋桌」。至於桌子的大小和式樣，並非一致，酒桌式、半桌式、方桌式都有。還有一種較為特殊的棋桌可以拉開伸展，形成相當於三張方桌大小的長方桌，實際上就是一種摺疊式的桌子。這種桌子通常為雙層套面，個別還有三層的，但不多見。套面之下做出暗屜，裏面存放棋具。暗屜有蓋，蓋的兩面各畫一種棋盤。棋桌相對兩邊的左側桌邊，各做出一個圓洞，是放圍棋子用的。棋桌具備下棋等娛樂遊戲的工具和條件，實際上是一種包括弈棋等活動在內的多用途家具。

乍看之下，這張黃花梨圓裹腿方桌是一張標準明

式圓腿有束腰家具，然而在羅鍋根及素身的牙條之上，卻有一塊凹進的平板顯而易見。直到移去桌面，才頓時顯露出它實際上是一張設有三板重疊、可裝卸活動方桌面的棋桌。棋桌邊起雙混面，上層桌面以標準格角榫造法攢邊框，打槽平鑲三拼面心板，大邊側窄條是遠年復修。下裝三根穿帶出梢支承，兩側兩根出透榫，抹頭亦可見明榫。

下層桌面裝四塊形式相似的斜角雙混面黃花梨板，邊抹素混面，下接垛邊，垛邊下二寸許安羅鍋根。每面中間接裝兩短柱矮佬，嵌裝心板，四面束腰中間開口各安抽屜一具，羅鍋根亦是劈料做起混面裹腿接合腿足。圓材直腿足以長短榫納入桌面均裹腿做，模仿竹藤纏繞的意趣。這樣腿的活動空間夠多，不會因為根的存在而受羈絆。這棋桌為「圓包圓」造型，是明式圓腿無束腰家具上一種比較講究的做法。北京匠師稱之為「裹腿做」，在蘇作家具產地俗稱「包腳」，它是家具中最能

體現圓融的造法。造法是在圓腿家具上，根子將朝外的稜角倒去，做成混面（圓弧面），兩根根子在轉角處相交，四面交圈，根子表面高出腿足，因為它將腿足纏裹起來，故得名「裹腿根」。

移去上層桌面，下層桌面中心安放一塊板方型棋盤，一面可下象棋，反面則可弈圍棋。移去此棋盤，即為一凹進的長方形空間，安放一個長方形以骨嵌成雙陸棋盒。其兩周則設有兩個長方形盒子以儲雙陸或其他棋子，覆以可插入移動的蓋子。此外，棋桌相對兩邊的左側桌邊，各做出一個直徑十厘米、深十厘米的圓洞，是放可挪動的棋盒，棋盒用竹節造成作放置圍棋子用，上有小蓋。桌子底層凹進的長方形空間中心，雕成萬事和合圖紋。

雙陸棋是從古印度傳入中國，在魏晉時代已經在中國流行。對弈的雙方有黑白棋子各十五枚，形狀有點像保齡球中的小瓶子。

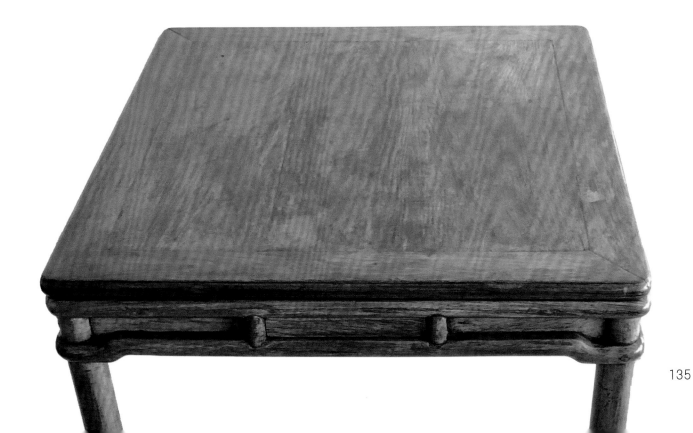

另有骰子二枚，棋盤上面刻有對等的十二豎線。玩的時候兩個人輪流擲出兩枚骰子，擲到幾點就行進幾步，最後誰能先把己方的所有十五枚棋子走進最後的六條刻線以內者為勝，這種遊戲叫「雙陸」。明代謝肇淛所撰的《五雜俎》中說：「雙陸本是胡戲。……子隨骰行，若得雙六則無不勝，故名。」一首唐詩寫盡了玩雙陸的雅緻情形：「桐陰對坐品香茗，一局雙陸赤與青。擲骰滴答如銅漏，深宮又聞小尨聲。」雙陸可以說是除了圍棋和象棋之外，流傳時間最久遠的古代遊戲，一直到明清兩代都還是時尚人士愛好的桌遊。

明崇禎劉若愚撰《酌中志》，記御用監所造御用家具器皿就含有雙陸棋：「凡御前安設硬木牀、桌、櫃、閣及象牙、花梨、白檀、紫檀、烏木、雞翅木、雙陸棋子、骨牌、梳櫳、螺甸、填漆、雕漆盤匣、扇柄等件，皆造之」。在《紅樓夢》第八十八回〈博庭歡寶玉贊孤兒 正家法賈珍鞭悍仆〉中有寫道：「鴛鴦遂辭了出來，同小丫頭來至賈母房中，回了一遍。看見賈母與李紈打雙陸，鴛鴦旁邊瞧着。李紈的骰子好，擲下去把老太太的錘打下了好幾個去。鴛鴦抿着嘴兒笑。」不過雙陸後來成為了民間賭博的賭具，因此在清代乾隆年間被朝廷禁絕，至清代中期也已經失傳了。

明代中後期，黃花梨木廣泛應用於宮廷與文人士大夫階層，當時價格十分昂貴，所以像棋桌這類結構複雜的家具成本就高，只

應用與少數人之中，遺存的明清貴重硬木棋桌少之又少，大多數藏於博物館或私人收藏中，面世流通者甚少。美國三家博物館藏有貴重硬木棋桌：明尼阿波利斯、費城和克利夫蘭，全是長方形。比較知名的方形棋桌，是在北京國博大美木藝展覽的一件；民間藏家有兩件，一是黎氏舊藏的紫檀圓包圓棋桌，另一張是嘉德簡約雋永拍賣會的黃花梨高束腰活面棋桌，現歸貞穆堂。2003 年秋紐約佳士得 Gangolf Geis Collection 拍賣一張黃花梨仿竹節方形棋桌，保利 2012 年秋有一件黃花梨方棋桌展覽。另外諸多名家手中都藏有黃花梨方形棋桌，如葉成耀醫生、徐展堂先生（紫檀方棋桌）、洪建生夫婦以及馮耀輝先生兩依藏，兩依藏的黃花梨棋桌是三彎腿的。這幾年內，有兩張黃花梨棋桌拍賣，一例長方形棋桌由安思遠收藏，售於紐約佳士得 2015 年 3 月 17 日，編號 44；另一例拍賣於倫敦蘇富比 2015 年 11 月 11 日，編號 12，兩張黃花梨棋桌都來自黑洪祿先生。

這張黃花梨有束腰圓裹腿方形棋桌，材料碩大，花紋優美，除了兩個竹節造成的圍棋盒外，全用黃花梨造成。此棋桌來自黑洪祿先生，據黑先生說，最初這張黃花梨棋桌在六十年代整件全塗上紅漆，故在文化大革命中得以保全，不被破壞。這張黃花梨棋桌是存世中寬闊度最大的。

HUANGHUALI SQUARE GAMES TABLE
WITH LEG-ENCIRCLING STRETCHERS

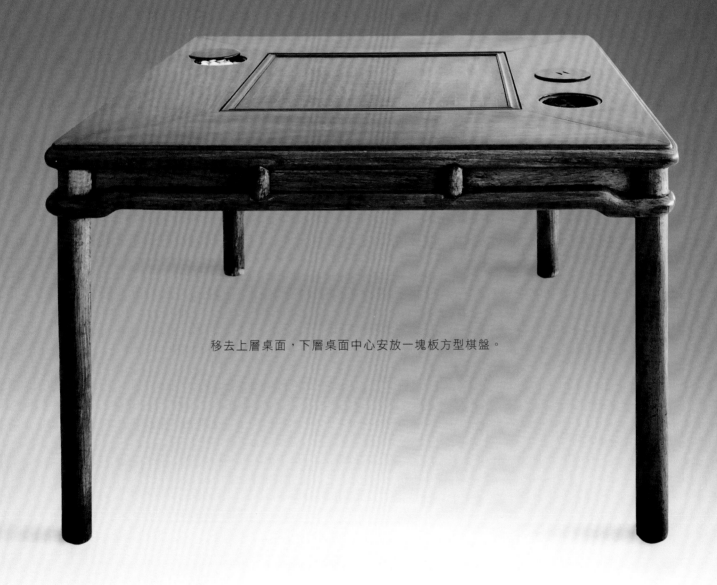

移去上層桌面，下層桌面中心安放一塊板方型棋盤。

年份：十六至十七世紀，明中後期

尺寸：長 97 厘米 x 寬 97 厘米 x 高 85.6 厘米

來源：香港黑洪祿 2001 年

黃花梨
有束腰展腿式
雙龍紋半桌

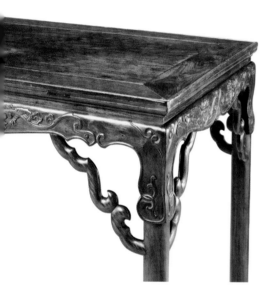

陽刻浮雕一對角龍及卷草紋。

「半桌」之名，見嘉慶間纂修的《工部則例》，故此北京匠師稱之為半桌。半桌屬桌形結體，但也有作案形結體的，其基本樣式是形制較小的長方形桌案，四條桌腿被安置在桌面的四角，上端做短榫，分別與桌面的邊挺和抹頭相接，比酒桌高而寬。嘉慶年間纂修的《工部則例》規定半桌尺寸為長二尺九寸，寬二尺，高二尺六寸，長度約與八仙桌相等，寬度則超過半張八仙桌。而當八仙桌不夠用時，半桌可拼接上，所以半桌又叫「接桌」。

半桌由於其體積較小而調動容易，結構合理而堅固耐用，用途極其廣泛，既可供飲酒用膳使用，亦可單獨立於牆隅，上面陳設許多古瓷古董。明及清中期以前多用硬木製作，配合成對椅類在廳堂擺設，亦可拼於方桌一塊使用，在民間很是流行。

這張半桌桌面大邊立面打窪，桌面週緣起攔水線，格角榫攢邊框，打糟平鑲獨板面心，下裝三根穿帶出梢支承，皆出透榫，抹頭亦可見明榫。邊抹冰盤沿上舒下斂，自中上部內縮至底壓窄平線，沿邊起線的壺門式牙條，陽刻浮雕相向一對角龍及卷草紋，與束腰一木連造，以抱肩榫與腿足、桌面接合。牙子的陽線順勢伸延至腿足，腿足上段造成如炕桌三彎腿，肩部延續牙條上的雕飾，垂下花葉，意在模仿金屬包角。下段為光素圓材直腿，牙條下方與四桌腳間安弓背角牙扶持。這半桌足底下沒有加安鼓墩形的足套，更顯清秀脫俗。

這黃花梨半桌在明式家具品類中屬濃華文綺型，十分珍貴。胡德生著《故宮明式家具圖典》（北京：紫禁城出版社，2011 年），例 94 記載一件，伍嘉恩女士也藏有一件跟這件相同的半桌。

HUANGHUALI CARVED DRAGON BANZHUO
TABLE WITH C-SCROLL SPANDREL

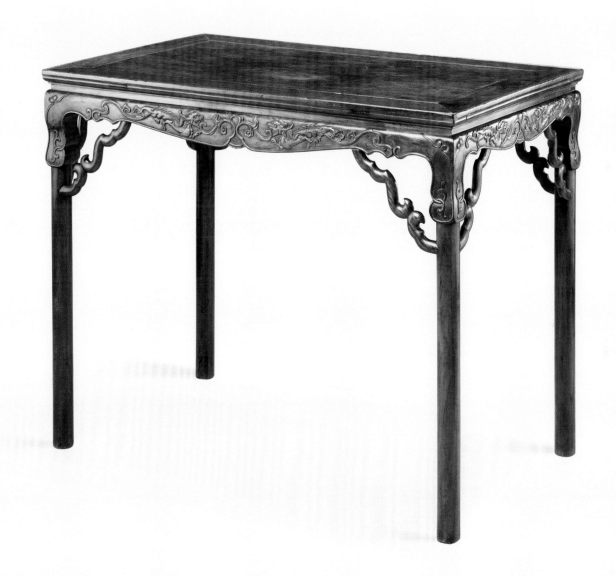

年份：十六至十七世紀，明後期

尺寸：長 106 厘米 x 寬 64 厘米 x 高 86 厘米

來源：香港何祥 1995 年

黃花梨
雙螭回紋
帶托泥炕桌

相向左右螭龍及中間卷草紋

此木框即為托泥。

這是一張特別的炕桌，保留了基本明式家具簡潔雅致的風格，但已注入明顯清代家具的裝飾雕刻，帶雍正乾隆朝華麗精巧的造工，卻沒有清中葉以後家具的雕飾繁複。尺度碩大，裝飾豪華庸俗，混入西方外來文化的特點。整件炕桌風格統一，華美中帶流暢但不留俗氣，保存明式家具清逸的韻味。

這張炕桌桌面週緣起攔水線，格角榫攢邊框，打槽平鑲四拼板面心，下裝兩根穿帶出梢支承。邊框大邊和抹頭跟牙子和牙條一木連造，與兩側及前後四條方直腿足以榫卯接合。直牙條直腿足內翻馬蹄，沿邊起線，牙子的陽線順勢伸延至腿足、牙子、牙條、直腿足向外表面各陽刻回字紋。牙子和牙條下的附加花牙，不用常見的角牙，而用形如券口的鏤空牙子，雕刻出相向左右螭龍及中間卷草紋。直腿內翻馬蹄足下與直條托泥連接，托泥下四角有小墊足。桌面底部罩一層薄麻紗，原來的漆灰與漆裏完封不動的保全下來，十分難得。

此炕桌以黃花梨製，木板狸斑花紋燦爛華美，像琥珀的光澤，鬼面花紋清晰。無束腰，牙子與腳腿足沿邊起圓潤陽線，陽刻回字紋，鏤空花牙子裝飾輕靈優美。腿足下端向內兜轉，落於托泥上，將四面的空間勾勒出來，處處精心設計，造型完美。托泥是傳統家具上承接腿足的部件，以增穩重之感。明清家具中有的腿足不直接着地，另有橫木或木框在下承托，此木框即稱為「托泥」。有的托泥之下還有小足，真正着地的是小足而不一定是木框。托泥拆字，理解為承托家具以防止地上之泥土對家具腿子的侵蝕，另外，托泥還起到與主體家具融為一體，增強家具的視覺美感與平衡家具受力之作用。框形托泥多用在有束腰家具上，無束腰家具帶托泥很少見。這一張無束腰炕桌帶托泥加小墊足，風格獨特優美，例子罕見。

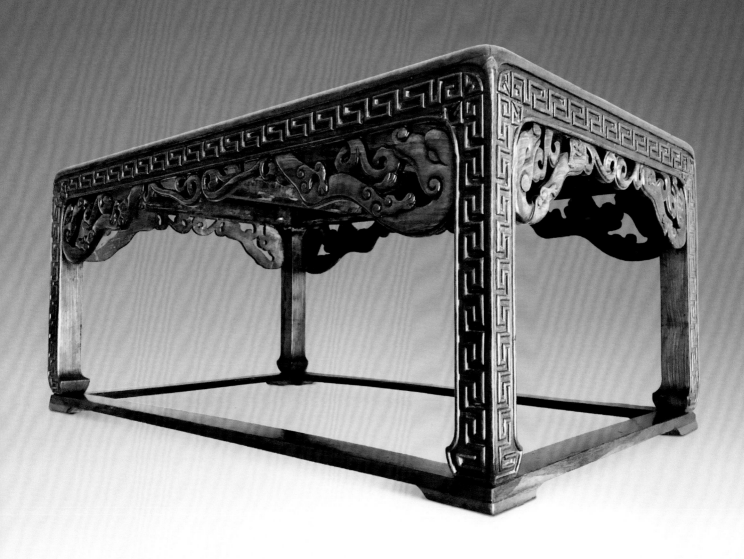

年份：十七至十八世紀，清初期

尺寸：長 77 厘米 x 寬 47 厘米 x 高 35 厘米．

來源：香港何祥 1992 年

黃花梨夾頭榫帶托子翹頭案

在明代，桌案已經成為當時文人書房中的一類必需品。桌案大約產生於唐代，起初形式單一，風格也沒有變化。五代南唐畫家衛賢所畫的《高士圖》畫中漢代隱士梁鴻端坐於榻，竹案上書卷橫展，妻子孟光雙膝跪地，飲食盤盞高舉齊眉，此時的桌案形制簡單。

明代《魯班經》插圖中的桌案式樣已經跟五代起了很大的變化，桌面狹長光素，形制高挑簡練，四腿直下，上粗下細，線條富有微妙的變化。面下霸王檔，內翻馬蹄足。整件家具光滑雅潔，結構坦蕩爽朗，含蓄中蘊藏着溫文爾雅的風格。案又有平頭案和翹頭案。此件為翹頭案，所謂翹頭，指案面兩端上翹的部分，明代稱「飛角」。案在明式家具中是常見家具。

此為黃花梨木製翹頭案，案面攢框鑲雙併板心，下裝兩根穿帶出梢支承，抹頭可見明榫，邊抹冰盤沿上舒下斂至底壓窄陽線。兩端安裝圓弧形外卷翹頭，牙條與雕耳型的牙頭一木連造，並在牙子的邊沿起陽線，兩端連接牙堵。案腿上部打槽，夾着牙頭與案面結合，這種結構又稱為夾頭榫結構。案面板和大邊上的榫子一直裝入到翹頭下的槽口內，結構看來顯得格外簡潔。足下有雕雲紋托子，上安壺門式圈口。圈口之上安裝起陽線方框，以加強承托，方材腿足看面平直兩邊起混面壓窄邊線，看面中間刻兩陽線。足下帶托泥，托泥上方起窄邊線，托泥下方則削成托足。

傳世明式翹頭案兩腿間一般安擋扳，腿間裝安壺門式圈口的不常見。翹頭案又以較長的例子居多，這具小翹頭案相對稀少。王世襄先生前藏一黃花梨夾頭榫翹頭案，跟本案很相像。

翹頭案兩端上翹的部分，明代稱「飛角」。

HUANGHUALI RECESSED-LEG TABLE
WITH EVERTED FLANGES

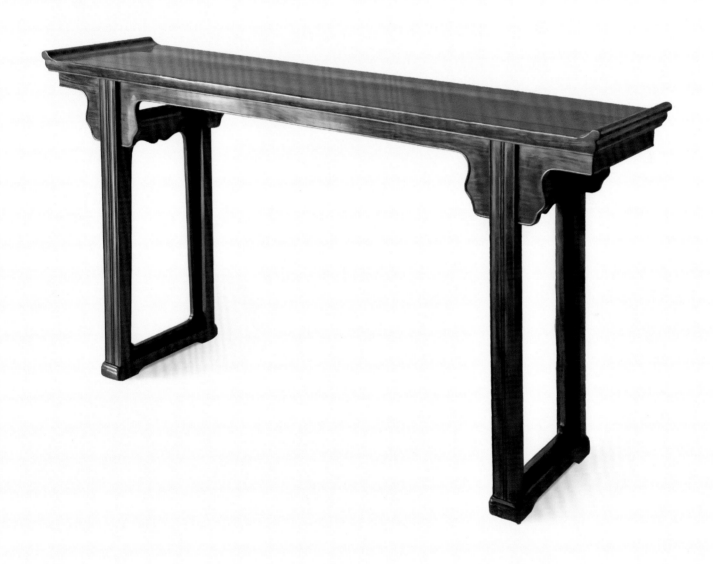

年份：十六至十七世紀，明後期

尺寸：長 143 厘米 x 寬 38.5 厘米 x 高 86 厘米

來源：香港黑國強 2007 年

牀榻類

黃花梨
有束腰馬蹄足
四人滾凳腳踏

　　腳踏，古稱「腳牀」或「踏牀」，今通稱「腳蹬子」，是中國古時人們在坐具前放置的一種用以承托雙足的小型家具。宋、元以來，常伴隨椅子、交杌、交椅、寶座、牀榻等家具使用。由於古代居室多是磚地面，為了防止北方冬季和南方梅雨季節時，身體接觸地面會感到寒冷，故過去坐椅子或牀榻，腳不是直接踩在地面上，而是放在腳踏上，也是古代人們地位尊貴的一種表現。

　　腳踏有的和家具本身相連，如交杌及交椅上的腳踏；有的則分開製造，如寶座及牀榻的腳踏。腳踏除蹬以上牀或就坐外，還有搭腳的作用。到了明代，除牀榻外，坐具已很少附有腳踏。清中期以後，有多具抽屜的書案往往帶腳踏，體制寬大，只能是清式書案的附件。

　　王世襄先生在《明式家具研究》中闡述：「腳踏原為牀的附件，故形制多與牀身相同。較常見的是有束腰，方材，內翻馬蹄；有的採用鼓腿彭牙的造法；無束腰直足的、有束腰帶托泥的、四面平式的都少見。腳踏面上安滾軸，明代即有專稱叫『滾凳』是一種醫療用具。今已作為一種專門家具，歸入其他類中。」

　　滾凳是帶有滾木裝置的凳面，腳踏之上，來回滾動，摩擦腳心的湧泉穴位，起按摩保健作用。據明朝文震亨著《長物志・卷六》記載：「腳凳，以木製滾凳，長二尺，闊六寸，高如常式，中分一檔，內口空，中車圓木二根，兩頭留軸轉動，以捌拽軸，滾動往來。蓋湧泉穴精氣所生，以運動為妙。竹踏凳方面大者，也可用。」高濂《遵生八箋》將滾凳列為單獨一項：「……今置木凳，長二尺，闊六寸，高如常，四桯鑲成，中分一檔二空，中車圓木兩根，兩頭留軸轉動，凳中鑿竅活裝，以腳踹軸，滾動往來，腳底令泉湧穴手擦，終日為之便甚。」高濂在《遵生八箋・起居安樂箋》裏對書齋陳設概括為：「齋中長桌一，古硯

HUANGHUALI
FOUR-SIDED FOOTSTOOL
WITH ROLLERS

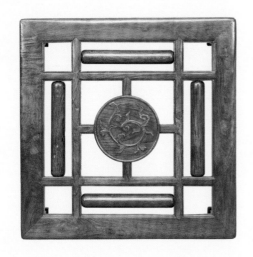

這件四面腳踏和滾凳的例子實屬罕見。

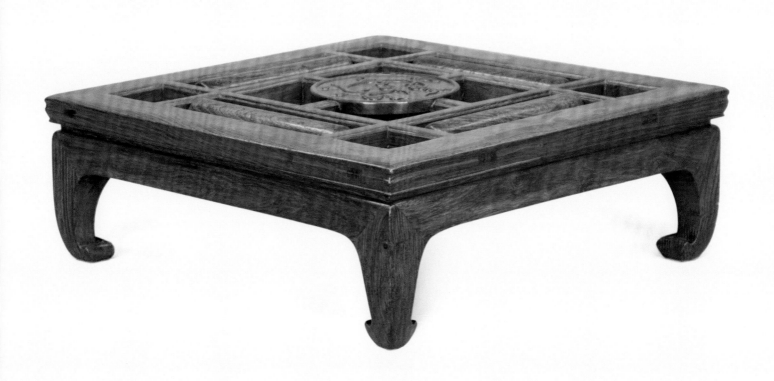

年份：十六至十七世紀，明中後期

尺寸：長 66 厘米 x 寬 66 厘米 x 高 23 厘米

來源：香港黑洪祿 2012 年

這件藏品由黑洪祿先生在 1980 年初購入。

一，舊古銅水註一，舊窰筆格一，斑竹筆筒一，舊窰筆洗一，糊鬥一，水中丞一，銅石鎮紙一。左置榻牀一，榻下滾凳一，牀頭小幾一。」可見滾凳也是書房的擺設。

現存明清滾凳多是長方形，有一個或兩個滾木裝置。正方形有四個滾木裝置絕無僅有，此腳凳卻四面相等，中設一圈，雕刻紋樣，四周置踹軸。在明清繪畫或繡像本小說的插圖中，人們圍坐方桌旁遊戲，或甚而圍着方形棋盤娛樂的形像是很常見的。而像這件四面腳踏和滾凳的例子，則屬罕見，應該是按照客戶的要求，特定量身做的家具。可推測其用於八仙桌下方，四人圍坐，品茗賞器，按摩保健，其樂無窮。

全件腳踏滾凳用黃花梨製成，結構凝練。四方形的面心框架，在十字格中央內安飾有浮雕的卷草紋的圈花板，表面安橫豎雙根，四邊中間空格各安置有一個圓錐形的滾筒。框架的邊抹飾有雙混面線腳，並突出於低束腰之上，邊抹漸次凹進，底部壓線，線腳豐富，窄平小束腰。由整木剜製而成的牙頭，與平直的牙子相聯，並縱向地與方材的四腿相接，腿之末端則呈內轉成矮馬蹄足。

存世已知其他四方形的腳踏滾凳只有二件，一是老花梨製，現藏浙江博物館（見《濮安國：明清蘇式家具》圖165）。另一件黃花梨製，是洪氏所藏（見《洪氏所藏木器百圖》第二卷，圖61）。三件造形相似，尺寸有少許差別。洪氏所藏腳踏滾凳大小高短尺寸和本件相同，唯一分別處是本件四個滾凳長度直徑完全一樣。洪氏所藏腳踏的四個滾凳，分兩組不同的直徑。這兩件腳踏滾凳應該是同一工匠按照客戶的要求，特定量身做的家具。黑洪祿先生告訴筆者，這兩件腳踏滾凳都是他在 1980 年初從浙江北部慈溪買下的。經過黑先生的好朋友紐約古董商安思遠介紹，洪氏買了其中一件腳踏滾凳。黑洪祿先生自己留下的一件，就是本書藏品。

黃花梨
卷雲紋
腳踏

HUANGHUALI FOOTSTOOL

　　腳踏，古稱「腳牀」或「踏牀」，今通稱「腳蹬子」。中國的硬質家具椅子，腿足落地，四平八穩，堅定而安全。下面配有腳踏更符合規矩，不但能安穩人的身體，更安穩人的內心，這種設計是非常微妙的身心關懷。古時寶座或大椅座面較高，超過人的小腿高度，坐在椅上兩腳必然懸空，如設置腳凳，將腿足置於腳凳上，便很好的解決了在正襟危坐中，那無法安放的雙腳的問題，也是古代人們地位尊貴的一種表現。

　　這件腳踏由整件黃花梨木剜製而成，腳踏前面上方刻一槽坑形成束腰型態，束腰下的腳踏前面，飾有浮雕的卷雲紋的圈花，兩端則呈內轉成矮馬蹄足。腳踏面上，略略磨平，留下天然木紋。腳踏背面與腳踏面一樣，略略磨平，留下天然木紋，木材下方剜製內轉成矮足。這件腳踏穩重而不着意修飾，古雅樸素。大小尺寸應是牀榻前的踏牀，整件黃花梨木材重五點一公斤。

年份：十六至十七世紀，明中後期
尺寸：長 72 厘米 x 寬 19.5 厘米 x 高 8.5 厘米
來源：香港何祥 2001 年

黃花梨
有束腰卷草紋
三彎腿榻

卷草紋浮雕宛轉有致，線條優美。

榻，又名「牀」或「小牀」，指只有牀身，上面沒有任何裝置的臥具。其寬度一般較窄，或被稱之為「獨睡」，大概可追朔至明代文震亨《長物志》中的「獨眠牀」。榻既可以陳列於書齋，亦可以用於園林雅集，頗具靈活性。

《廣博物志》中曾有「神農氏發明牀，少昊始作簀，呂望作榻」的記載。漢代劉熙在《釋名·牀篇》中解釋道：「人所坐臥曰牀。」又說：「長狹而卑者曰榻。」《說文》也說：「牀，身之安也。」而榻則是專供休息與待客所用的坐具。六朝以後的牀榻，開始打破了傳統習慣，出現了高足坐臥具，此時的牀榻，形體都較寬大。唐宋時期的牀榻大多無圍子，所以又有「四面牀」的稱呼，使用這種無圍欄的牀榻，一般是須使用憑几或直几作為輔助家具。榻在早期屬坐具，因其搬運方便，又可提供臨時休息而大量使用，後來也作臥具，明、清時期特別流行。王世襄先生在《明式家具研究》牀榻篇中提及：「榻一般較窄，除個別寬者外，匠師們或稱之曰獨睡，言其只宜供一人睡臥。文震亨《長物誌》中有『獨眠牀』之稱，可見此名亦有來歷。」明朝時期，榻為文人日間小憩之用，是文房家具。

此榻黃花梨製，用材厚重，紋理緻密，色澤沉靜，葆光瑩潤。榻面格角攢邊造，四框內緣踩邊打眼造軟屜，邊抹冰盤沿上舒下斂至底壓一窄邊線，現用舊席是更替品。下有一雙彎帶出榫納入大邊，另外四根對角出榫納入邊抹加固。高束腰嵌入外露的腿足上部及座面下和牙條上的槽口，弧型牙條作肩與腿足結合，壺門輪廓牙條沿邊起線，其勢延續至腿足。兩面窪堂肚牙子和側面牙條上壺門弧線圓轉自如，牙板鏟地浮雕相對圓轉自如的卷草紋，宛轉有致，線條優美。腿足上端出長短榫

納入邊框，下展為剛勁有力的三彎腿，腿足肩部浮雕花葉紋，三彎腿下有方形足墊。

　　傳世黃花梨榻一般長而窄，如現例這般寬的不多見，此例寬大簡約，比例均稱，線條柔和悅目，造型協調，符合文人的審美標準：素簡古樸。一向只從唐宋以來的古畫中見到，從而知有此古制。

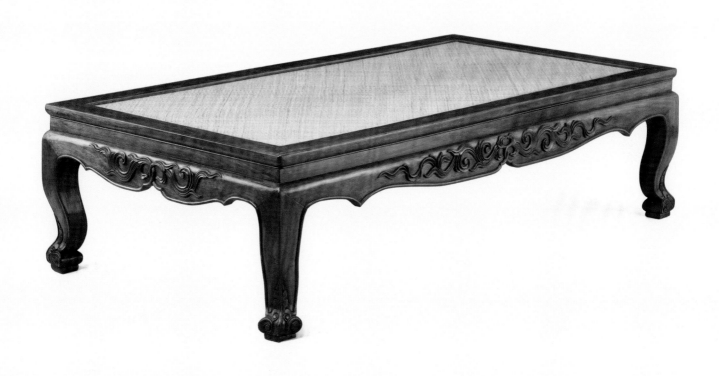

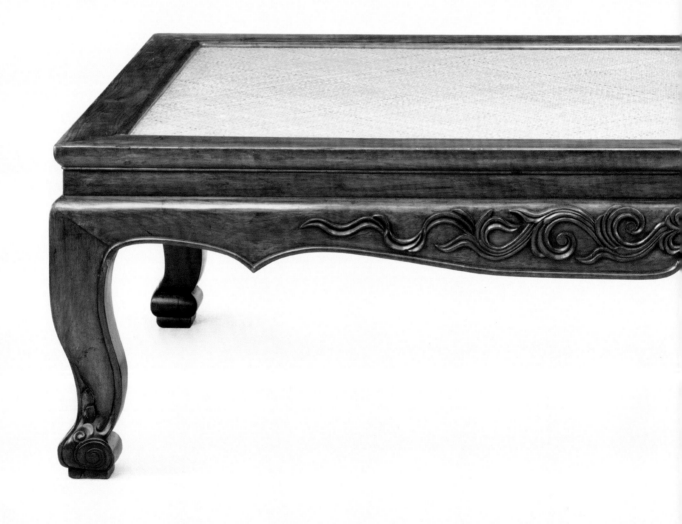

HUANGHUALI WAISTED DAYBED
WITH CABRIOLE-LEG
AND CARVED DECORATIONS

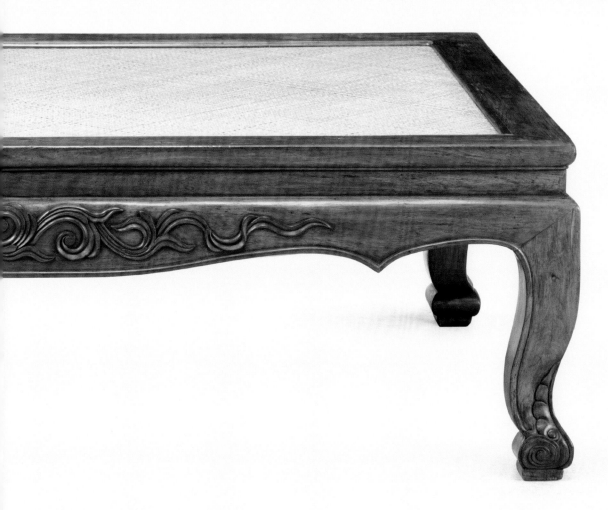

年份：十六至十七世紀，明後期

尺寸：長 202 厘米 x 寬 105 厘米 x 高 53 厘米

來源：香港何祥 1993 年

黃花梨
無束腰
直足羅漢牀

羅漢牀是由漢代的榻逐漸演變而來的，是一種牀鋪為獨板，左右及後面裝有圍欄，但不帶牀架的榻。羅漢牀一般都陳列在王公貴族的廳堂中，給人一種莊嚴肅穆的感覺。這種牀可以分為五圍屏帶踏板羅漢牀和三圍屏羅漢牀。到了中期，前踏板消失，三彎腿一改其臃腫之態；發展到晚期，羅漢牀改為三屏，牀面得三邊設有矮圍子，顯得異常莊重和講究。羅漢牀名稱俚俗，至今尚無令人信服的解釋，推測與明人所稱彌勒榻有關。彌勒榻是大型坐具，短不能臥；而羅漢牀也是坐的功能大於臥的功能。古人隋唐以前的生活習俗是席地坐，雖宋以後演變為垂足坐，但盤腿打坐的習慣一直保留。彌勒榻、羅漢牀都是為適應國人舊俗而保留的家具。

中國古代家具中臥具形式有四種，即榻、羅漢牀、架子牀及拔步牀。後兩種只作為臥具，供睡眠之用；而前兩種除睡眠外，還兼有坐之功能。我們知道，漢朝以前中國人的起居方式是席地而坐，故生活中心必然圍繞睡臥之地，待客均在主人睡臥周圍。久而久之，形成了國人待客的等級觀。清朝以前，甚至民國初年，國人待客的最高級別一直在牀或上炕上。榻和羅漢牀的主要功用反而不是睡臥，而是待客。自唐至五代《韓熙載夜宴圖》以來，通覽歷朝歷代的繪畫作品，頻頻可以見到古人以榻或羅漢牀為中心待客的場面。明代以降，特別是在清代，這種禮儀已成定式。因此羅漢牀由樸素向華麗發展，逐步強調家具的裝飾。

這張明代黃花梨三屏風獨板圍子羅漢牀，是一件不加雕飾木紋華美的例子。此牀保留了明式的基本特徵，如圍板採用通長平式，正面圍板僅略高於側面圍板，這在明式羅漢牀中很普遍。正面圍板獨板製成，全身光素，側面圍板標準格角榫攢邊平鑲獨板面心，正面圍板兩端

和側面圍板的前端亦造出和緩的倭角，鎪出精緻的立體線條，美麗優雅，甚為獨特。

牀座為標準格角攢邊，邊框內緣踩邊打眼做軟屜；四邊框內裝四根彎帶支承，另四根對角出榫納入邊抹加固。這張明代黃花梨羅漢牀的特色是無束腰，牀面邊抹用料厚重，邊抹與牙條一木所製，與兩側及前後四條方直腿足以榫卯接合，直牙條直腿足內翻馬蹄，沿邊起線，馬蹄足下有方形足墊。牀圍板是活動式，三塊圍板可裝可卸，即兩個大邊沒有開眼兒，只在兩個短邊上各開對應距離相等的兩個眼兒，一人徒手便能輕鬆拿起圍板。圍板的工藝很是講究，採用抹邊和落堂的做法，三塊圍子的相接相連，高低錯落十分有序，非常到位。正中窪堂肚牙板和四條腿足的壼門處理，還有足部的線條，更是恰到好處。

王世襄先生論述，明代低背牀之中，以三面圍子最為普遍，左右圍板略小；次之為五幅圍板，背面三板，左右各一；亦有七板式樣，背板三面，左右各二，五板和七板式樣於明代罕見，但清朝中期開始較為普遍（*Connoisseurship of Chinese Furniture: Ming and Early Qing Dynasties* 卷 1 頁 77-78）。王世襄先生在《明式家具研究》中共舉十例羅漢牀，前兩例（丙 5、丙 6）皆為三屏風獨板圍子不加雕飾者，並指出：「獨板圍子用三塊厚約一寸的木板造成，以整板無拼縫者為上，如板面天然紋理華美，尤為可貴。」

傳世明清羅漢牀幾乎全部是有束腰，彎腿曲度大，兜轉力，俗稱「香蔗腿」。直腿足內翻馬蹄的例子十分罕見，像現例無束腰直腿足設計又稱「四面平」的，只有 Mr. and Mrs. Robert P. Piccus Collection（編號 94）的一例。另外，王世襄先生前藏一件清早期紫檀無束腰羅鍋棖三屏風羅漢牀，無束腰，直足式，腿足用四根粗大圓材，四面施一

何祥先生檢查羅漢床底部。

木整挖的裹腿羅鍋棖，收錄於王世襄：《明式家具珍賞》
（香港：香港三聯書店，1985 年），圖版卷丙 5。

　　雖然傳世明清貴重硬木製作無束腰直腿足的羅漢牀
只有兩例，這種四面平無束腰直足的牀榻應是明後期的
標準設計。成書於明代崇禎朝的《金瓶梅》刻本插圖中，
這種直足內翻馬蹄的牀榻屢見不鮮，可見早已成定式。
該金瓶梅崇禎刻本（《金瓶梅插圖集》，廣西美術出版社，
1993 年），出自於徽派工匠黃子立及黃汝耀的刀功。書中
刻畫的此類牀榻，有着典型而清晰的特徵：三圍板、無
束腰及直足內翻馬蹄。這些出自安徽工匠之手的刻畫，
細緻周詳地描繪出晚明時期家具器物的造型特色。

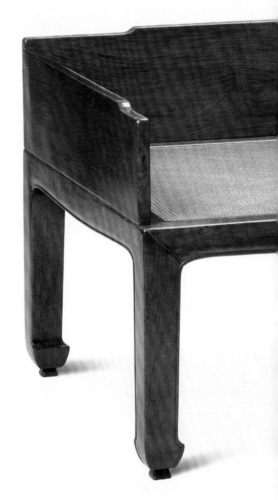

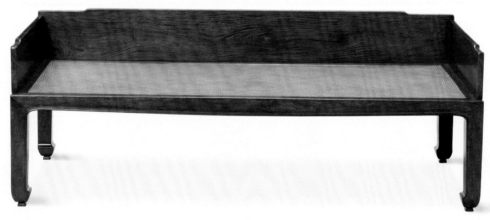

HUANGHUALI COUCH-BED
WITH SOLID RAILINGS

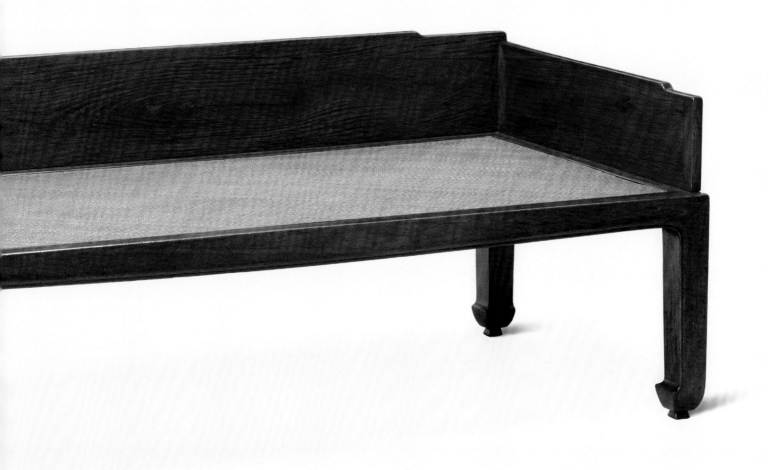

年份：十六至十七世紀，明後期

尺寸：長 194 厘米 x 寬 87.5 厘米 x 高 67.2 厘米

來源：香港何祥 2014 年

櫃架類

黃花梨
圓角櫃

凡方形立式儲物家具，通常有門稱「櫃」，無門稱「格」，二者合體則稱「櫃格」。傳世及出土家具實物中最多的就是櫃，雖然各類明式家具存在着相同的功能，往往存在形制有別的現象，比如圓角櫃和方角櫃就是一種用途兩種造法，前者圓轉柔和，後者方剛硬朗。

在明代的櫃櫥類家具中，圓角櫃有一個重要的地位。圓角櫃主要採用木軸門的做法，造型樸實無華，屬於無束腰家具。圓角櫃以其櫃身常作圓轉角而得名，是一種很有特徵的明式家具，在明代十分流行。由於明代人的審美觀在總體上崇尚簡樸，所以當時櫃櫥即有使用金屬合頁安裝櫃門，但圓角櫃仍屬最常見的櫃櫥式樣。圓角櫃櫃頂轉角呈圓弧形，櫃柱腳也相應的做成外圓內方，四足「側腳」，櫃體上小下大作「收分」，一般櫃門轉動採用門樞結構而不用合頁。

圓角櫃主要特徵可以概括為圓角圓框，側腳收分，櫃帽凸出，門軸開合。圓角櫃全部用圓料製作，頂部有突出的圓形線腳，外觀通常都具有下舒上斂、四面收分的特點。櫃頂構造扁平，除了後面與背板平齊，其餘三面突出櫃身。圓角櫃取材天然，實現了結構、美學、功能的完美統一，簡單的造型隱含着複雜的結構。其面板花紋是整個圓角櫃的關鍵所在，追求中國山水畫的意境，有的花紋像麵條，因此也有人稱圓角櫃為「麵條櫃」。採用純榫卯工藝和利用力學特徵，其櫃門與櫃體之間連接的插軸法，櫃整體不使用任何的銅配件，就能使櫃門達到櫃門靈活轉動的功能。最精妙之處，是在於不用任何外力的情況下，櫃門可作自動關閉的科學結構。圓角木軸門櫃是中國傳統家具最精巧優美的設計之一，四足自噴面的櫃帽下

展出。這種下舒上斂的設計，賦予此櫃集精緻優雅亦兼具平衡穩固的優點於一身。櫃門門軸納入櫃身的臼窩，以為軸門旋轉開啟，令櫃身無須附加銅合頁，整體線條利落清爽，一氣呵成。

圓角櫃黃花梨製，櫃頂為標準格角攢邊打槽鑲獨面心板，下裝一根穿帶出梢支承，抹頭可見明榫。冰盤沿起混面上下壓窄邊線，四根外圓內方起窄邊線的櫃腿微向外傾，上以長短榫納入櫃帽邊框。活動式閂桿兩旁的櫃門為標準格角攢邊打槽裝板，門框三邊起混面壓邊線，外側起雙混面，兩頭伸出門軸，納入櫃帽與門下前腿足間底根的臼窩。櫃門板心使用花紋細密瑰麗的獨板黃花梨木，背面安穿帶出梢裝入門框。門下底根之下安帶耳形牙頭牙條，兩端嵌入櫃腳，上以齊頭碰底根。兩側及後背牙子相類。櫃內設膈板，下安抽屜兩具，抽屜臉安圓銅面頁和方形拉手吊牌。弧面白銅面頁緊貼混面閂桿與門框，白銅製的吊牌與鈕頭樣式和構造特別，花型面頁和魚型吊牌。此櫃內外所有構件通體用黃花梨造，櫃子門板的木紋相對稱，是以門板同心的年輪為中央。更難得的是立櫃兩側獨版的木紋跟櫃子門板完全一樣，四塊獨心板取自一材。色澤溫潤，質地細緻，渦狀木紋生動瑰麗將黃花梨木特色展現得淋漓盡致。

此圓角櫃門內設三層空間，第一層隔板下設容納兩具抽屜的抽屜架，增強了實用性和儲物的功能。這圓角櫃在兩扇櫃門之間安裝一個可拆卸的閂桿，用來增強櫃門的穩定性，同時也利於圓角櫃上鎖，增強其私密性；同時在放置大物件時也可以拆解下來，十分方便，古代工匠設計巧奪天工。

在明代江浙出土的墓葬家具模型及櫃櫥類家具中就有圓角櫃。雖然墓中所出的箱子上已見合頁（鉸鏈）的使用，但櫃子的櫃門卻並未使用合頁，可知當時櫃櫥採用木軸門的做法是一種沿用已久的傳統工藝。出土四個圓角櫃的內部都不設抽屜，只用一塊層板把櫃內空間分成上下兩層。這種結構與常見的傳世圓角櫃實物中安裝抽屜的做法完全不同。抽屜的發明較其流行要早得多，推斷早期的櫃子本無抽屜的設置，後來才會形成安裝抽屜的做法。清代李漁認為「造櫥立櫃，無他智巧，總以多容善納為貴。」他強調櫃櫥的設計必須「渺小其形而寬大其腹」，櫃子內部多設層板和抽屜，並在抽屜裏面分出大小格，以便分類存放物件。明人的審美觀在總體上仍尚簡樸，入清以後才漸漸趨向於求多求滿，貴奢貴巧。

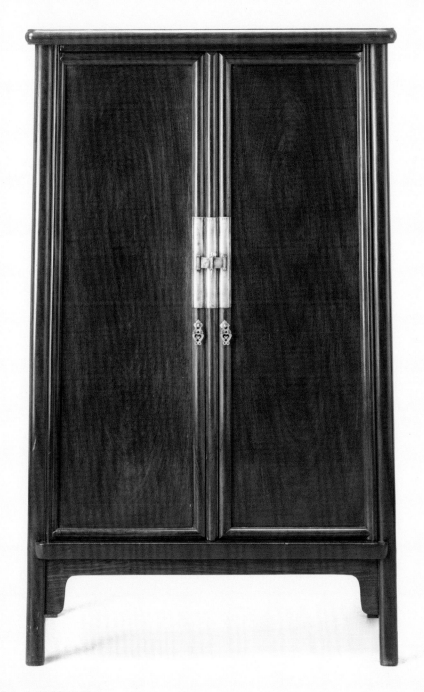

年份：十六至十七世紀，明晚清早期

尺寸：長 71 厘米 x 寬 40 厘米 x 高 120.5 厘米

來源：The Mr. and Mrs. Robert P. Piccus Collection of Fine Classical Chinese Furniture、紐約佳士得 1997 年 9 月（編號 39）

展覽：「黃花梨之美」，台北，1995 年 10 至 11 月

出版：洪光明編著《黃花梨之美》（台北：編者自行出版，1995 年）

黃花梨
方角櫃

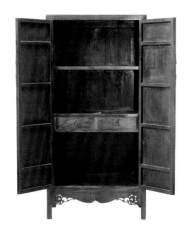

櫃內設膈板，下安抽屜兩具。

方角櫃有異於圓角櫃，並不需要有櫃帽的結構，方角櫃用金屬合頁連接安裝櫃門，可以將櫃足作為門框來釘合頁，則無需櫃帽，櫃頂的上角大多採用粽角榫，因此頂角為方形，所以就叫做方角櫃。圓角櫃與方角櫃真正的區別在於門軸上，凡是木門軸結構的，一般都需要噴出的櫃帽來挖臼窩以納木軸，因此多將四角的硬棱削成柔和的圓角，圓角櫃因此而得名。而方角櫃是用金屬合頁連接櫃門的。

方角櫃大、中、小三種類型都有。小型的高一米餘，也叫「炕櫃」，中型的高約兩米，一般上無頂櫃。凡無頂櫃的方角櫃，古人稱之曰「一封書」式，言其方方正正，有如一部裝入函套的線裝書。大型方角櫃由上下兩截組成，下面較高的一截叫「立櫃」，又叫「豎櫃」；上面較矮的一截叫「頂櫃」，又叫「頂箱」，上下合起來叫「頂箱立櫃」。又由於櫃子多成對，每對櫃子立櫃、頂箱各兩件，共計四件，故又叫「四件櫃」。有的為了頂箱便於舉起安放，把一個頂箱分造成兩個，一對櫃子共有六件，故叫「六件櫃」。

此櫃可視為明式方角櫃的基本形式，同時是一封書式櫃中比較寬的一種。此櫃全身抹平，方方正正，正面安對開木門，無櫃膛，硬擠門式，方材，通體光素。櫃頂以格角榫攢邊框鑲板心，下裝兩根出梢穿帶支承。抹頭可見明榫。四根方材櫃腿足上以粽角榫與頂邊框接合，出一透榫。立櫃正面和兩側三面平鑲，櫃門為標準格角榫攢邊框，櫃門內側安穿帶四根，方材門框內沿同樣起混面連窄手邊線。門下兩根直棖作肩納入櫃足，其上落堂裝板。櫃下安壺門輪廓沿邊起線牙條，正面和兩側牙頭透雕鳳紋。櫃內設膈板，下安抽屜兩具。抽屜臉安圓銅面頁和方形拉手吊牌。長方形手鑲合頁、面頁、鎖鈕與

HUANGHUALI SQUARE-CORNER CABINET

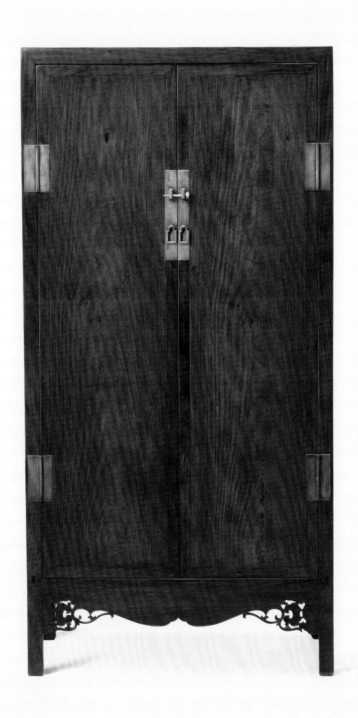

年份：十六至十七世紀，明晚清早期

尺寸：長 93.5 厘米 x 寬 51.5 厘米 x 高 184.5 厘米

來源：香港恆藝館 2008 年

長方形手鑲合頁、面頁、鎖鈕與吊牌俱為白銅。

吊牌俱為白銅。此櫃內外所有構件通體用黃花梨造，唯獨背板和抽屜內框採用鐵力木料製作。此方櫃木材特別高大，氣魄非凡。正面對開木門和立櫃兩側鑲獨版，四塊獨心板取自一材，色澤溫潤，質地細緻，渦狀木紋生動瑰麗，將黃花梨木特色展現得淋漓盡致。四塊板取自一材，非常難得。

此方角櫃門內設三層空間，增加了儲物的主要功能，兼以陳設器物。第一層隔板下設容納兩具抽屜的抽屜架，增強了實用性。選料考究，整器方方正正，線條利落，櫃內與背板上原來的漆灰與漆裏皆保留完好。

正面和兩側牙頭透雕鳳紋。

黃花梨
卷口亮格櫃
一對

亮格櫃是明式家具中較為典型的一種，一櫃兩用，置於廳堂或書房，既實用，又頗顯情趣，很受當時文人士子的歡迎。明代晚期，亮格櫃作為當時書房中流行的家具，是書架和書櫥的組合體，上架下櫥，既可擺放書卷，又可儲藏物品，有很強的實用性。清代的亮格櫃與其他櫃一樣，在雕飾上更為繁複細緻，雕飾的面積較之明代明顯增大，整體看起來頗為奢華。後來，多寶格逐漸興起，其獨特之處在於，人們打破橫豎連貫等極富規律性的格調，將格內做出橫豎不等，高低不齊，錯落參差的一個個空間。人們不僅可以根據每格的面積大小和高度，擺放大小不同的陳設品，還能利用出色的整體效果分隔室內空間，起到裝飾的作用。

亮格是指沒有門的隔層，櫃是指有門的隔層，有一種明式家具是架格和櫃子結合在一起的。北京匠師稱上部開敞無門的部分為「亮格」，下面有門的部分為「櫃子」，合起來稱之為「亮格櫃」。一般廳堂或書房都備這種家具，常見的形式是架格在上，櫃子在下。架格齊人肩或稍高，中置器物，便於觀賞。櫃內儲存物品，重心在下，有利穩定。上部的亮格以一層的為多，兩層的較少；亮格或全敞，或有後背；或三面安券口，或正面安券口加小欄杆，兩側安圈口；或無抽屜，或有抽屜；抽屜或明露安在亮格之下，櫃門之上或安在櫃門之內。通常下部對開兩門，門上裝銅飾件，明式家具中較典型的式樣是有券口牙子和欄杆花板作裝飾的亮格。

亮格櫃有三種不同的式樣：

（一）上格全敞亮格櫃

上格沒有裝後背板，一般靠牆擺放，可借粉牆來襯托格中陳置的物品。

（二）上格加券口亮格櫃

櫃的亮格有後背板，正面安券口，兩側安圈口，通體平整光素，只沿券口、圈口邊緣起陽線而已。

（三）三疊櫃

亮格櫃中還有一種比較特殊的固定形式，上為亮格，中為櫃子，下為矮几。

此對黃花梨亮格櫃基本構造是上格加券口式樣，櫃的亮格有後背板，亮格三面安券口、券口及欄杆都透雕壽字及螭紋。券口的輪廓在轉角處稍有起伏，應是從壺門變化出來的。亮格以下門板與櫃側，以四面平造法製成，平整簡潔。每扇櫃門中間加抹頭一根，上下分成兩格，裝板為外刷槽落堂踩鼓。上格方形，倭角方框中套圓光，浮雕鳳穿牡丹，四角用雲紋鎮實。下格略成長方形，浮雕牡丹雙雀。櫃下牙條鏟出起線壺門式輪廓，中部浮雕卷紋。牙條以抱肩榫與三彎腿腿足結合，三彎腿承外翻捲雲足。櫃內有屜板一層和安有兩個抽屜的抽屜架，屜板和屜板均用黃花梨製作。銅飾件臥糟平鑲，面頁與合頁委角長方形，方形銅扣。

此對黃花梨亮格與王世襄先生著作《明式家具珍賞》中黃冑先生藏的明黃花梨雕花萬曆櫃十分相似（例135）。此對亮格櫃應該是仿黃冑先生藏品製作，由於全用黃花梨精料，木材珍貴，亦十分難得。

櫃門上格方形，倭角方框中套圓光，浮雕鳳穿牡丹，四角用雲紋鎮實。下格略成長方形，浮雕牡丹雙雀。

A PAIR OF HUANGHUALI
DISPLAY CABINETS

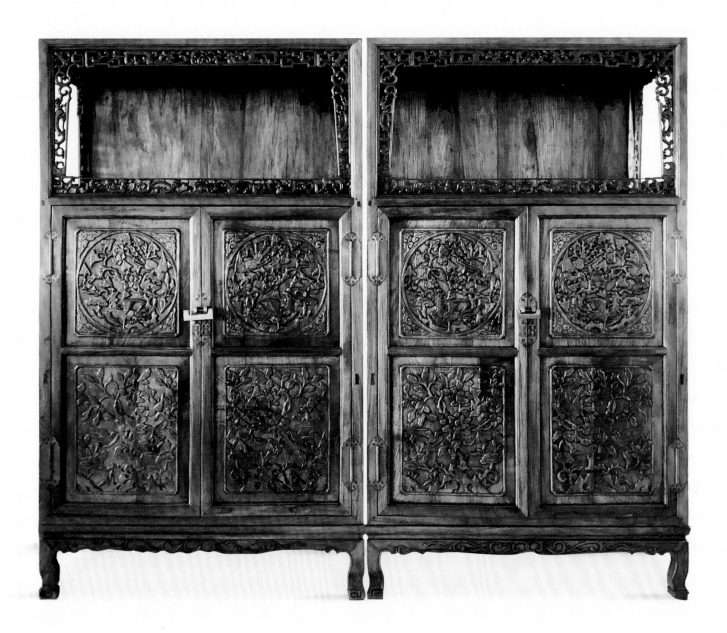

年份：二十世紀，民國

尺寸：長 45 厘米 x 寬 101.5 厘米 x 高 168 厘米

來源：澳門永明古玩 1992 年

黃花梨
扛箱式櫃

扛箱是可由兩人抬着出行，郊遊時攜帶饌餚酒食或饋送食所用的箱子。一般箱體分層疊落加蓋合成，並有立柱和橫樑，可供穿杠肩抬。大方扛箱是《魯班經匠家鏡》內的家具式樣之一，指分層有提樑的大長方形箱盒。明式黃花梨傳世實例中，此類型家具均設底座，多安提樑，沒有提樑的，就在兩側安銅手環。

此扛箱式櫃通體黃花梨造。櫃頂與兩側櫃幫均為獨板，用燕尾榫平板接合，插入底座。底座攢邊打槽裝板，下有兩根穿帶支承。底座大邊前後浮雕壺門曲線，四角包銅飾件加固。底座兩側抹頭植立柱，用葫蘆形站牙抵夾。上與橫樑相接，橫樑緊貼櫃頂。立柱上下均鑲銅飾件加固，頂部上安置作羅鍋根狀拱背提樑，便於用兩手攜帶。背板嵌入櫃頂、底座、兩側櫃幫的槽口。櫃門為格角攢邊打槽平鑲獨板門心，背面安兩根穿帶出梢裝入門框，獨板面心取自一材，木紋對稱，紋理如同流水瀑布沖落山澗。方形面頁與四合頁，均臥槽平鑲。櫃內設高低大小不同抽屜六層，總共十二具，皆安有菊花紋面頁與方形拉手。此櫃全用黃花梨製，包括抽屜內部，底座心板與其下穿帶，非常講究。

此具扛箱造型黃花梨櫃，羅鍋根狀拱背提樑，似供手挽抬行，但此碩大通體黃花梨精工製作的箱櫃沉重異常，不方便搬抬上路。立柱上下雖有銅件加固，橫樑絕對禁不起抬行，設底座，所以並非實用扛箱，而是室內高級貴重家具。此櫃設計近似通常所稱的藥箱，即內列抽屜或函匣的小箱子，通過放大尺寸製造而成，更適宜置放書齋或寢室中，用以儲放文玩和貴重物品。這件家具外觀中正光素，應明代文人簡素為美，「門庭雅潔，室廬清靚」。

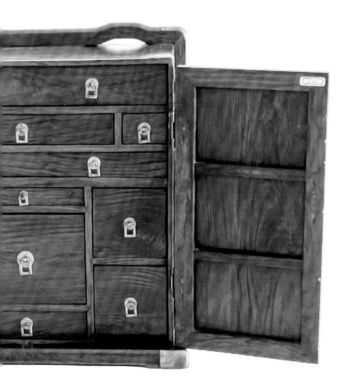

櫃內設高低大小不同抽屜六層，共十二具。

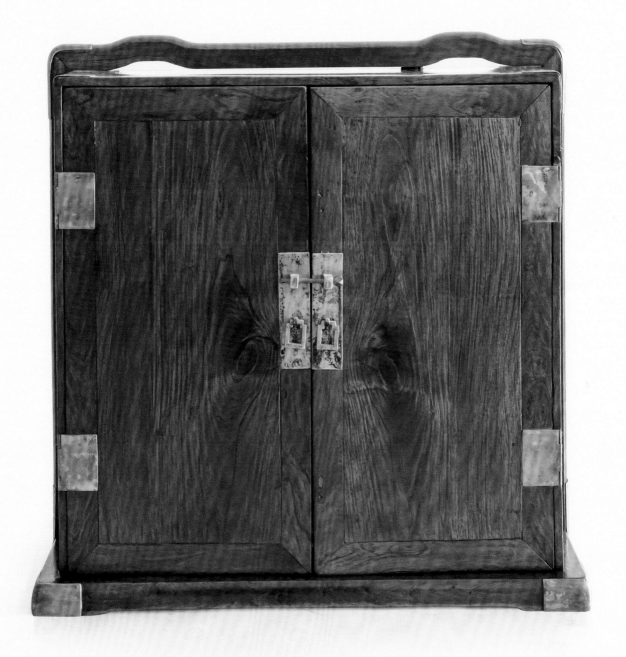

年份：十六至十七世紀，明後清初期

尺寸：長 72 厘米 x 寬 42 厘米 x 高 71 厘米

來源：香港研木得益（黑國強）2013 年

黃花梨
花卉紋
悶戶櫃

這是一件兩個抽屜的悶戶櫃（又稱悶戶櫥）。除了抽屜底版外，全用黃花梨木造成，十分罕見。

古時富家女兒的嫁妝可謂非常驚人，牀、桌、器具、箱、被褥等等日常所需無所不包。「良田千畝，十里紅妝」常被用來形容古人嫁妝的豐厚。嫁妝包括架子牀、組合櫃、八仙桌、悶戶櫃等家具。雖然悶戶櫃的悶倉結構使用起來不太方便，但由於其隱蔽性好，十分適合用來收藏女子出嫁時攜帶的金銀細軟。在櫃上或放箱隻，或放撣瓶、帽筒、鏡台之類，用紅頭繩絆紮，因此悶戶櫃又被稱為「嫁底」。

悶戶櫃是一種身兼承置物品和儲藏物品雙重功能的家具。外形如條案，但腿足側腳做法，專置有抽屜，抽屜下還有可供儲藏的空間箱體，叫做「悶倉」。存放取出東西時都需取抽屜，故謂「悶戶櫃」。這種家具北方使用較普遍，南方不多見，主要流行於明代。

悶戶櫃的悶倉一般位於抽屜的下方，前有立牆為擋板，四面和下部用模板封閉，不可開啟。立牆通常有一定的裝飾圖案和造型，使其看起來不像抽屜。只有上部的抽屜作為悶倉的門，存放物品時要將抽屜拉出來。當將抽屜推進去後，悶倉便被封閉起來，外表也看不見這一結構的存在。櫃內腿足間安橫、順材，高度與正面上棖平齊、兩根通長順材做軌，外側各加一根略高的短材，用於限制抽屜滑動時晃動，結構與一般抽屜架無異。內部空間分兩層，上部留給兩具抽屜，下方通長位置被封閉起來、這空間就是悶倉，中間無隔板阻擋，可存放物品遠多於抽屜部分。悶倉沒有直接的出入口，又不引人注意，金銀細軟放在裏面，有私密性和安全感。

悶戶櫃常見有一個抽屜、兩個抽屜、三個抽屜的樣式，簡稱「素櫃」、「聯二櫃」、「聯三櫃」。素櫃和聯三櫃

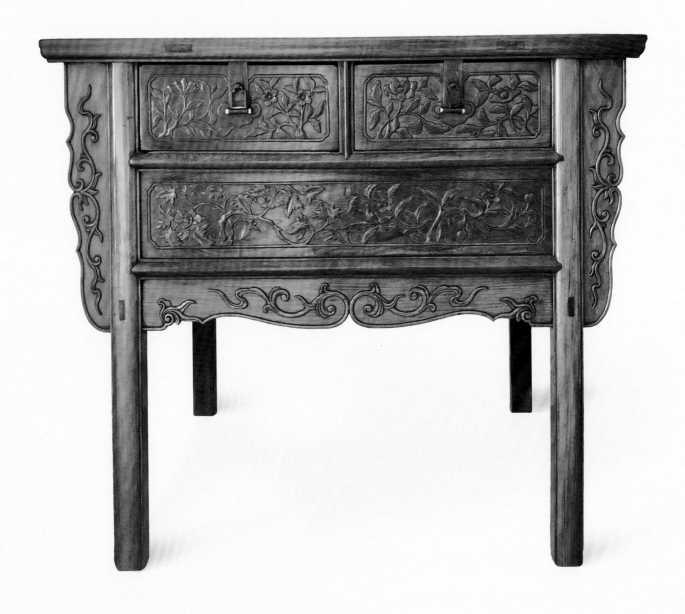

年份：十六至十七世紀，明中後期

尺寸：長 104.5 厘米 x 寬 61 厘米 x 高 87 厘米

來源：香港何祥 1994 年

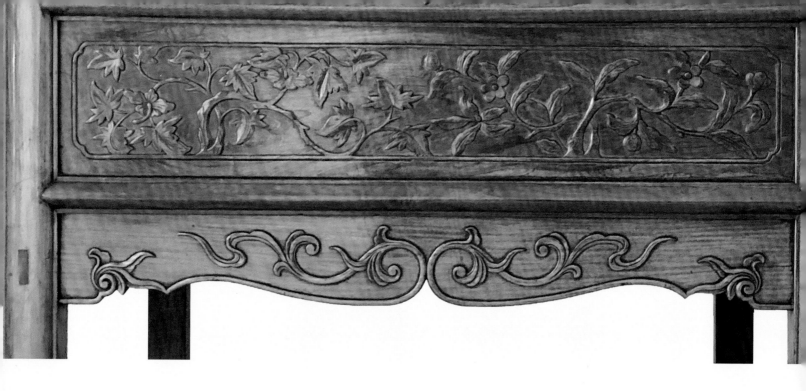

的抽屜的擋板大多是簡單弧型圖案，有複雜裝飾圖案的樣式則較為少見。過去明清大宅廳堂擺設習慣將一對中等大小的頂箱櫃貼牆而放，兩櫃之間放悶戶櫃，因為悶戶櫃比較矮，不會擋住後面正中常有的高窗，因此就把它塞在中間，三件恰好佔滿一間後牆或山牆的長度，所以悶戶櫃又被稱為「櫃塞」。

櫃面攢框鑲板，三條用以透榫貫穿前後大邊，承托板心。冰盤邊沿，無束腰。腿子直抵櫥面，二條橫棖以格肩榫交於腿子中部，棖上矮老居中，兩側各一抽屜，抽屜臉雕出方形線條及梅花牡丹紋，裝銅製素面拍子、插鎖、拉環。雙橫棖間有雕梅花牡丹紋的條環板，是櫥櫃的悶倉部分，棖下是壺門牙版，雕卷草紋，在腿子外角有曲齒邊卷草紋托角牙，腿下微微外撇，帶側腿收分。

存世黃花梨雕花悶戶櫃極少，上海博物館藏有一件明代黃花梨螭紋聯二櫃，原王世襄先生藏，跟本櫃很相像。

黃花梨
方角炕櫃

中國北方和黃河以北等地方冬季寒冷而漫長，流行於南方的牀無法抵擋冬天的寒冷，北方的人民就發明火炕作為取暖設施。火炕通常寬約一米七到兩米三左右，長可隨居室長度而定，是磚石結構的建築設施。搭建炕在北方稱為「盤炕」，其內是用磚建有炕間牆，炕間牆中有煙道，上面覆蓋有比較平整的石板，石板上面覆蓋以泥摸平，泥乾後上鋪炕席就可以使用。炕都有灶口和煙口，灶口是用來燒柴，燒柴產生的煙和熱氣通過炕間牆時烘熱上面的石板產生熱量，使炕產生熱量。考古人員在河北省徐水縣的發掘，證明火炕在西漢時期已經使用。明代劉若愚《酌中志》：「乾清宮大殿……右向東曰懋勤殿，先帝創造地炕於此，恆臨御之。」「十月……是時夜已漸長，內臣始燒地炕。」說明火炕是皇宮在冬天的取暖設施。

古人將尋常用的家具由地上帶到炕上，方桌演變成炕桌，書齋中的條案變成了炕案，而存放典籍文書的櫃架，則濃縮成炕櫃。相對炕桌、炕案而言，炕櫃最為少見。早期的炕櫃多為木板素面，無雕無刻，在櫃面上一般有黃銅裸釘的折葉和銅穗拉手，是放在炕上盛衣物的小櫃子。大多為小型的方角櫃，通常高一米左右。明代文人積極參與生活家具的設計和製作，炕桌、炕案和炕櫃，構成了古代文人生活的另一片天地。有些炕櫃的高度減少，半米來高的小櫃並不能裝下枕頭、被褥，但用它來放些貴重物品或者雅玩小件，這些小炕櫃也常放在案或桌上。

此黃花梨小方角櫃全身抹平，正面安對開木門，有櫃膛，方材，通體光素。櫃頂以格角榫攢邊框鑲板心，下裝一根出梢穿帶支承，抹頭可見明榫。櫃頂邊框採用了素混面雙劈料做，至底壓一道細線。四根方材櫃腿足

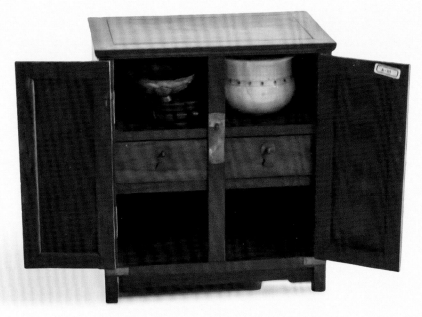

上以榫卯與櫃頂內框接合。立櫃正面和兩側三面平鑲，櫃門為標準格角榫攢邊框，櫃門內無穿帶，方材門框內沿同樣起混面連窄手邊線。門下兩根直根作肩納入櫃足，其上落堂裝板。櫃下安素身牙條，櫃內設膈板，門內分為三層，第二層隔板下安抽屜架，置抽屜兩具，增加了實用性。抽屜臉安圓銅面頁和拉手瓶形吊牌。居中安放圓形手鑲面頁、鎖鈕與瓶形吊牌，俱為白銅製作。白銅合頁分飾門框四邊的位置，門框底部四角皆包銅片加固，此櫃內外所有構件連背板通用黃花梨造，櫃門心板用整板對開，木紋華美，一對鬼臉木紋生動瑰麗，選料考究。

這小櫃並非為儲藏而設，有櫃膛；移開櫃膛，方可拉出抽屜。櫃子可存放印章、信函等重要物品，更小的珠寶首飾則收藏在抽屜之中。實際上，此櫃製作於明末清初時期，比官皮箱大不了多少，更像是被用來賞玩的。因此，與其把它當成方角炕櫃，不如說是古代文人的雅玩之物。

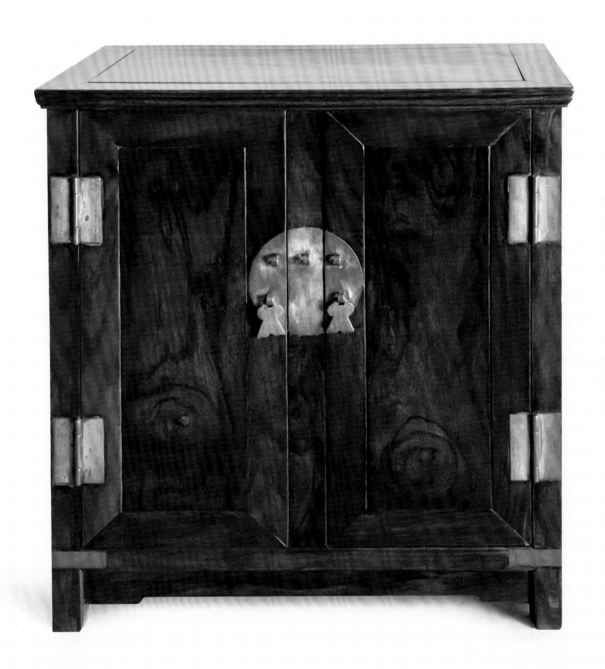

年份：十六至十七世紀，明晚清早期

尺寸：長 35.5 厘米 x 寬 23.5 厘米 x 高 38 厘米

來源：香港青霖 2004 年

黃花梨
雲紋六足
高面盆架

面盆架在古代是一種十分注重功能性多於觀賞性的家具，多採用一般的木材製成，容易損壞且不被重視。因此，流傳下來的製品並不多。有三足、四足、五足和六足等不同形制。直足的上端常有雕刻，如淨瓶頭、蓮花頭，坐獅等，六足的有些能折疊。古人對面盆架的設計也絲毫不馬虎。即使是這樣的功能性家具，從中也可以看出，古代中國人生活品味的講究。

這黃花梨六足高面盆架，用圓材作腿足柱，前四足雕蓮苞蓮葉。上下兩輪形組合為三根直材於中段別齒燕尾榫相互交搭拍攏，端末出榫接入六腿足上的卯眼。後兩足則向上伸展，加設中牌子及其下亮腳，搭腦和掛牙。六腿足各有霸王棖插入上輪形組合。搭腦兩端圓雕龍頭對望，搭腦下圓材卷轉鎪成掛牙，如嫩芽初茁。中牌子四角的角牙為兩卷相抵，中為四簇雲紋，但實用兩片木材鎪成。整體予人一種清逸明快的感覺，藝術價值有輕靈通巧之美。

存世黃花梨高面盆架極少，這件黃花梨六足高面盆架造型與陳夢家夫人藏品很相像，不同之處是後者搭腦兩端圓雕靈芝紋，見《中國黃花梨家具圖考》。伍嘉恩女士藏有兩件雕工精細的黃花梨高面盆架，另一件雕工精細的黃花梨高面盆架是王世襄先生舊藏，Gustav Ecke 前擁有二件雕工繁複的黃花梨高面盆架《中國花梨家具圖考》，前加州古典家具博物館也藏有一件雕工精細的黃花梨高面盆架。

搭腦兩端圓雕龍頭。

腿足柱前四足雕蓮苞蓮葉。

年份：十七世紀，明後期清初
尺寸：長 60 厘米 x 寬 53 厘米 x 高 177 厘米
來源：香港恆藝館 1995 年

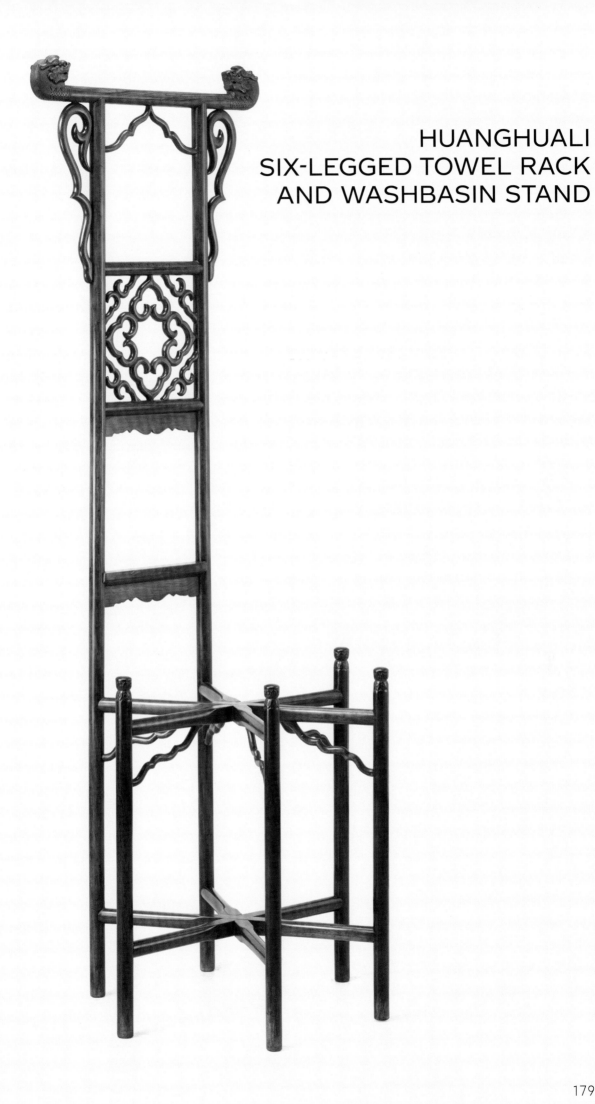

黃花梨
有束腰馬蹄足
矮方火盆架

火盆燒炭，用以取暖，一般為銅、白銅製成。盆下的木架叫「火盆架」，火盆架有高、矮兩種。矮的高僅尺許，方框下承四足，足間安直根，結構簡單，多用一般木材製成。從故宮實物考證，明式和清制並無大異。高火盆架像一具方机凳，但版面開一大洞，以備火盆坐入。四根邊抹，中間各有一枚高起的銅泡釘，支墊盆邊，以防盆和架直接接觸，引起燒灼。

火盆架在明朝中期時並不常見，發展至清代，火盆架才被普遍使用於古代大宅中。而用珍貴木材製作易損耗家具，着實奢華。根據清宮陳設檔案記載，火盆一般是擺放在寶座下左右兩側、地下、香几上及案上。基本上是成對擺放；陳設的火盆有帶罩的，有不帶罩的；火盆偶有帶座或帶架。清代火盆的使用如此廣泛，但從檔案中，火盆架的資料卻非常少。《紅樓夢》的怡紅院內，就有一種罕見的低矮桌子，中有圓孔用於嵌入火盆。

傳統的中國建築採大木樑架架構，用屏風似的木板填入牆的空間。牆壁與天花板在冬天便顯得相當透風，令人更覺嚴寒。華北地區，屋內取暖多採用炕。炕是一中空之磚造平台，依牆而建，熱氣由鄰室的火爐傳入，或直接在下方取火或燒炭生。華南地區入冬不似北方酷寒，普遍採用攜帶式的火盆，以供局部性的取暖之用。火盆架亦可用作火爐，用來溫酒，或準備小食、點心。低矮的銅製火盆架，可嵌入低矮木架為常見的型式。大型的方火盆架似乎較屬於特殊場合或庭院集宴之用。

這件罕有的黃花梨矮火盆架，邊框為標準角格攢邊造。邊抹冰盤沿平直，但版面開一圓洞，放黃銅火盆坐入。四根邊抹，中間各有一枚高起的銅泡釘，支墊盆邊，以防盆和架直接接觸，引起燒灼。束腰與形狀優美沿邊起線的壺門式牙條以抱肩榫與腿足和桌面結合，牙條雕

卷草紋，四足內翻馬蹄腳，造型剛勁有力。

　　黃花梨的火盆架寥寥可數，傳世已知的實例只有十件左右。《洪氏所藏木器百圖》收錄一件黃花梨六角形高火盆架，加州中國古典家具博物館收藏一件黃花梨方形高火盆架，伍嘉恩女士藏有黃花梨圓形高火盆架和黃花梨方形矮火盆架各一件。嘉德 2012 秋拍古典家具「澄懷觀物 明清古典家具」展出一件六角形的大黃花梨火盆架，雕功華麗精美。

版面開一圓洞，放黃銅火盆坐入。

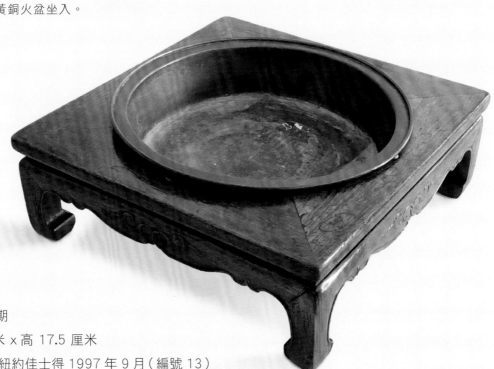

年份：十六至十七世紀，明後期

尺寸：長 51 厘米 x 寬 51 厘米 x 高 17.5 厘米

來源：Robert Piccus 1997、紐約佳士得 1997 年 9 月（編號 13）

黃花梨
瓜棱圓角櫃

櫃內有活動屜板兩層,收納量大。

圓角櫃、櫃上窄下寬的設計造型、讓櫃子的結構更加堅固、南方多稱它為「大小頭」。圓角櫃以「圓」作為主旋律、櫃帽及各處的轉角都為圓角、圓角櫃全部用圓料製作,頂部有突出的圓形線腳(櫃帽)、不僅四腳是圓的,四框外角也是圓的,故名圓角櫃,也可稱為「圓腳櫃」。一般櫃門轉動採用門樞結構而不用合頁,是一種很有特徵的明式家具。圓角櫃的尺寸以小型及中型的為多,大的比較少。圓角櫃由於造法的不同,樣式也有多種。在用材上,圓材或外圓裏方的居多,方材較少。通常圓角櫃分有閂桿和無閂桿兩種,無閂桿的兩門直碰,需要在內安裝門擋,俗稱硬擠門。

此櫃黃花梨製,通體無雕飾,凸顯紋理的美觀。無閂桿,硬擠門式。櫃頂為標準格角榫攢邊打槽裝面心板,抹頭可見明榫,下裝一根穿帶出梢支承。邊抹立面起雙混面壓窄平線。四腿足開瓜棱線腳,上端以長短榫納入櫃頂邊框,出一透榫。櫃門以標準格角榫攢邊打槽裝獨板,門框外側兩頭伸出門軸,納入櫃帽與門下前腿足間底棖的臼窩。櫃門板心整板對開,花紋對稱。背面安三根穿帶出梢裝入門框,櫃內有活動屜板兩層置於櫃幫穿帶上下。門下底棖之下安起線素刀牙條格角接合牙頭,牙頭兜轉翻出半個雲頭,兩端嵌入櫃腳,上方齊頭碰底棖。兩側亦安類似牙條與牙頭,弧面長方形白銅面頁緊貼雙混面門框,方形鈕頭和方形拉手吊牌白銅製造。櫃內與櫃背板部分區域保存部分原來的漆灰、糊織物與漆裏。

櫃為中型尺寸。櫃帽邊緣做成雙混面壓邊線式,如同劈料做法,也是為了配合櫃腿瓜棱的造型。腿足圓中見方,起瓜棱線,南方呼為甜瓜棱,北方呼為芝麻梗。瓜棱腿因豐富的線腳,為素樸的圓角櫃帶來裝飾趣味,配合以黃花梨明艷的顏色,更顯富麗。瓜棱腿是蘇北地區家

具較為常見的做法。瓜棱線腳圓角櫃屬傳世木軸門櫃中
最稀少的種類，開瓜棱線腳的黃花梨家具，一般製作特別
精緻，選料特別講究。此櫃的主要特點是瓜棱腿，帽檐中
間內凹，門框又另起陽線作為裝飾，收到層次豐富的視覺
效果。

HUANGHUALI TAPERED WOOD-HINGED CABINET

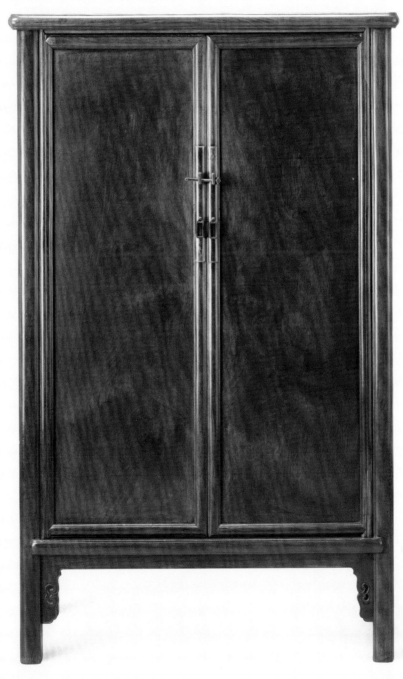

年份：十六至十七世紀，明晚清早期

尺寸：長 77 厘米 x 寬 43.5 厘米 x 高 127 厘米

來源：香港恆藝館 1999 年

紫檀框
嵌白玉象牙
人物山水插屏
一對

屏風是古時建築物內部擋風用之家具，所謂「屏其風也」。座屏為一種陳設性家具，是一件有底座而不能摺疊的屏風，多設於室內當門之處，既用於擋風遮蔽，也可裝飾觀賞。清代宮廷尤愛陳設座屏，多取紫檀為材，精雕細刻，陳於殿內堂前，以顯富麗堂皇的皇家風範。座屏屏扇還有三扇及五扇式的；又有獨扇屏與底座可裝可卸的，一般分別稱為：山字式、五扇式與插屏式座屏風。此外，還有一種放在桌或案上作陳設品的屏風，其形式與獨扇式座屏風完全一樣，又稱為硯屏、台屏。

座屏由插屏和底座兩部分組成，插屏可裝可卸，用硬木作邊框，中間加屏芯。大部分屏芯多用漆雕、鑲嵌、繪畫、刺繡、玻璃飾花等作表面裝飾。底座起穩定作用，其立柱限緊插屏，站牙穩定立柱，橫座檔承受插屏。底座除功能上需要外，還可起裝飾作用，一般常施加線形和雕飾，與插屏相呼應。底座用兩條縱向木墩，在木墩的正中立柱，兩柱間用兩道橫樑連接。正中鑲余塞板或條環板，下部裝披水牙子，兩條立柱前後有站牙抵夾。兩立柱裏口挖槽，將屏框對準凹槽，插下去落在橫樑上，屏框便與屏座連為一體。一般說來，這種可活動屏芯的插屏年代偏晚，一體的那種年代偏早。

這一對插屏應該來自是一對座屏，原來的底座已經佚失，剩下一對插屏。插屏紫檀木質，屏框正面起混面雙邊線，浮雕西洋式纏枝卷草紋，地子雕回字錦紋，屏框邊緣起線。屏心鑲嵌海屋添籌神話故事圖。畫中遠處見一海上仙山，仙亭巍立於空中，仙人或駕雲奔往，或仰首遙望，飛翔的仙鶴欲往亭中添籌。近景仙閣宮闕藏於奇石古木之間，樓閣房舍以象牙鑲嵌，用黃、褐、與綠等顏色所染的骨、角貼嵌花草樹木，以象牙仿模山石流水、幾位仙人漫步園中漫步，似在談笑，有兩名童子侍立仙人

左右，仙人和童子都用青玉雕成。海屋添籌，典出自蘇軾《東坡志林》三老語：「嘗有三老人相遇，或問之年……一人曰：海水變桑田時，吾輒下一籌，爾來吾籌已滿十間屋。」故「海屋添壽」有祝頌老人長壽之意。此類圖案在清代宮廷頗為常見，多是為皇帝祝壽所用。

本品即具有宮廷氣息，取上等紫檀木為材，質料上乘，木色深沉，表面打磨精細，密布牛毛紋。雍正時期的廣木作彙集了廣東、蘇州調來的優秀木匠，作品也逐漸脫離明代以來簡約質樸的風格，融入了很多廣作、蘇作甚至西洋的元素。本品所刻紋飾即頗具特色，其上纏枝卷草紋婉轉雋秀，也融入了西方的巴洛克風格，顯示出雍正宮廷過渡階段的特點。且此期清宮紫檀承襲明代庫存，尚較充裕，故能用名貴的紫檀木雕出如本品這類體量較大的器物，是頗為少見的紫檀珍品。

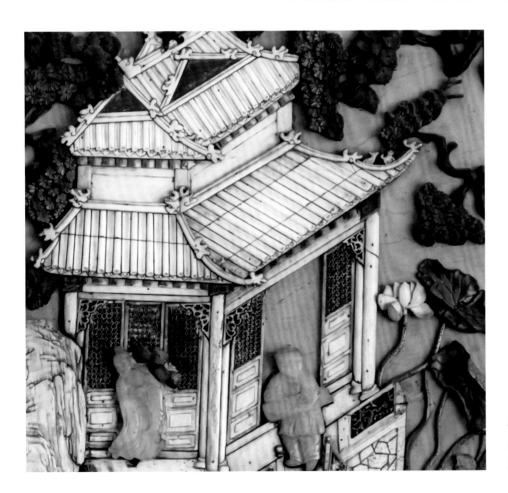

以象牙仿模山石流水，幾位仙人漫步園中，似在談笑，仙人和童子都用青玉雕成。

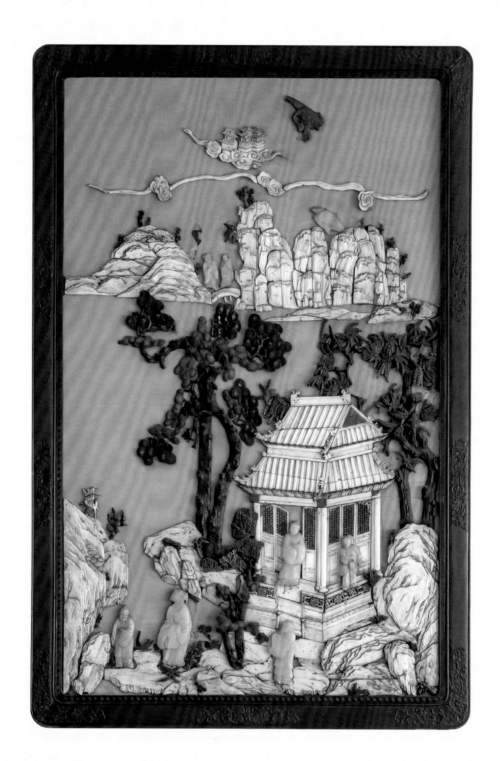

年份：十七至十八世紀，清初期

尺寸：長 116.8 厘米 x 寬 78.2 厘米 x 厚 3 厘米

來源：香港拍賣行 1995 年

A PAIR OF ZITAN SCREEN
WITH SOAPSTONE AND IVORY INLAID

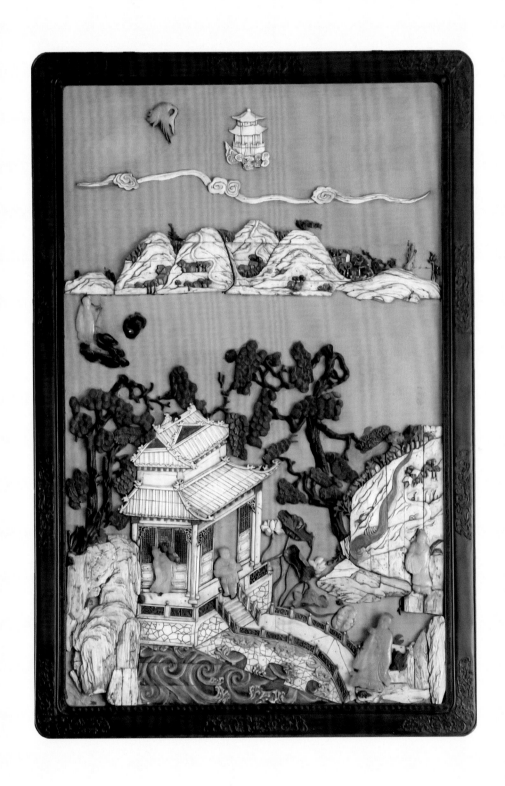

几類

黃花梨
六足三彎腿
海棠形
矮香几

香几是一種獨具特色的中國傳統家具，因置香爐而得名。焚香本是中國古人祭祀儀式之一，到唐宋已演變成人們日常生活組成的一部分。從「焚香操琴」、「焚香沐浴」、「窗明几淨、焚香其中」等詞語中可看到古代官宦仕人日常生活中香煙繚繞的景象，以及古人對優雅脫俗的生活情趣的追求。焚香置爐的香几是大戶富室的必備家具，不過香几有時也可他用。香几大多為圓形，身高而且腿足彎曲較誇張，足下有托泥。香几不論在室內或室外，多居中獨立設置，面面宜人觀賞。

香几大多成組成雙使用，明末高濂的《遵生八箋・燕閒清賞箋》對各種香几有詳細描繪：「書室中香几之制，高可二尺八寸，几面或大理石、岐陽、瑪瑙石，或以骰子柏鑲心，或四、八角，或方或梅花、葵花、茨菇，或圓為式，或漆、或水磨，諸木成造者，用以閣蒲石，或單五筆型中置香緣盤，或置花尊以插多花，或單置一爐焚香，此高几也。」說明了香爐不僅是置爐之用，也是點綴文人雅室的藝術品。關於香几的形制，明代《魯班匠家鏡》對香几的形制式做作下列描述：「凡佐香几，要看人家屋大小若何。而大者，上層三寸高、二層三寸五分高、三層腳一尺三寸長，先用六寸大、後做一寸四分大，下層五寸高、下車腳一寸五分厚。合角花牙五寸三分大，上層欄杆仔三寸二分高，方圓做五分大，余看長短大小而行。」故香几尺寸不一，風格迥異，多以居室或主人喜好而置。

明代的香爐多小巧而呈扁圓形，圓形的香几面比較容易配合調和。焚香禱祝之時，香爐內香煙冉冉升起，繚繞游移。在清靜的環境中，帶虔誠的心情，達致「清修省悟」的高雅境界。

此几面為海棠形，几面用六段弧形大邊攢成海棠形框，打槽鑲獨板面心，下裝一根穿帶出梢支承。几面冰盤

沿自中部向下內縮至底起一窄邊線，高束腰六接，混面圓潤飽滿，束腰與沿邊起線的牙板一木連造，互和銜接，並向上與邊框結合。牙板外膨，鏟地雕刻飽滿的祥雲紋飾，並鎪出壺門輪廓，壺門起邊線。腿足與牙板通過插肩榫結合，上面雕有如意雲頭樣紋。六隻三彎腿曲線流暢，外翻如意雲頭足，六根弧形方材三彎腿是舒斂有致。腿端向外微翻如意雲頭足，足底出榫納入海棠形的托泥。托泥以楔釘榫分六段相接，托泥下六角踩外翻如意式小龜足支承起。曲線流暢，優雅委婉，比例完美。

　　明清方形香几存世量較多，圓香几為少；且在圓型香几之中，五足為多，三足為少。據統計，現世界範圍內存世的黃花梨三足高身圓香几，不超過二十件，故宮藏一黃花梨木荷葉式六足香几。這件香几全用黃花梨製作，型制較矮，但六足三彎腿、寬闊海棠形几面，十分罕見。

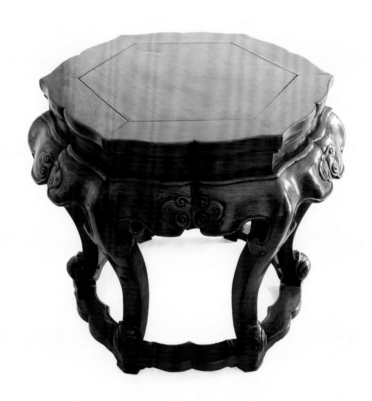

年份：十七至十八世紀，清早期

尺寸：面徑 46 厘米，腹徑 53 厘米，托泥徑 44 厘米 x 高 42.5 厘米

來源：香港恆藝館 1997 年

紫檀
海棠紋
方香几

香几作為焚香、祭祀等活動的實用器，除了滿足擺放香爐、法器等簡單功用，更主要是給予儀式感、藝術美。古代能工巧匠對工藝、藝術的精益求精，從香几的細節上被體現出來。明中葉之前，香几是用軟木製做，名貴的香几用軟木為胎，外部餞漆而成，漆面柔美細膩，並繪花紋，紋飾描繪細膩，賞心悅目。明晚期香几開始用珍貴硬木為材，黃花梨為上，造型基本是圓形為主，配合明代小巧而呈扁圓形的香爐。清朝開始，香几多作方形或長方形，木材崇尚紫檀，用作放置香爐或瓷器；清中葉後再漸漸演變為花几。

此香几以紫檀為材，製作手法嚴謹。通體方材，几面長方形，打槽鑲三板面心，下裝一根穿帶出梢支承。几面底部原來的漆灰、糊織物與漆裹，保存良好。此几邊框、牙子和四腿採用了素混面劈料做，各面均飾劈料線條。高束腰打窪，邊緣起陽線，鏟地雕刻精巧的回字紋飾，四邊高束腰鏟地回字紋飾上，各鑲嵌一雕刻精緻的小海棠玫瑰和卷草紋長木條。束腰與沿邊起線的素混面劈料直牙子一木連造，以抱肩榫與方材直腿腿足結合，牙子末端與直腿頂端倭角相交，腿足肩部鏤倭角線，牙子上的闊素混面劈料邊線連接延續至腿足底部，下展至底收形狀挺拔有力的劈料方柱足。足底出榫納入高拱羅鍋棖式方的長形托泥，托泥四角下又有小足支承起。

整件家具選料上乘，形體寬大，風格素雅，簡約有度，線條圓潤優美。做工精細，結構考究，極具溫雅脫俗之氣，韻味十足，為清初明式家具代表。在同類器物中，屬罕見之物。

四邊高束腰鏟地回字紋飾上，各鑲嵌一雕刻精緻的小海棠玫瑰和卷草紋長木條。

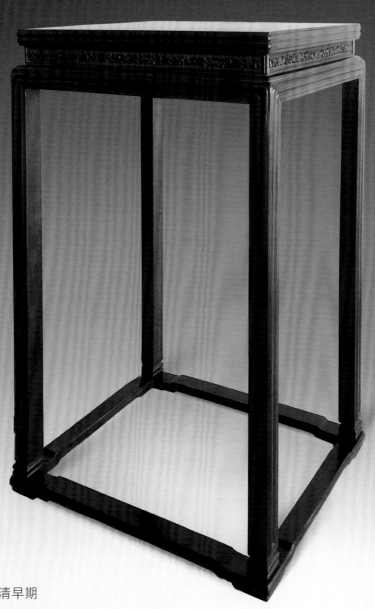

年份：十七至十八世紀，清早期

尺寸：（面）長 60.5 厘米 x 寬 43 厘米；

（肩）長 63 厘米 x 寬 45 厘米；

（托泥）長 65 厘米 x 寬 47 厘米；

（几）高 99. 厘米

來源：香港恆藝館 1998 年

黃花梨
如意雲頭
龍紋架
几案

在古代，架几案的用途其實有二：其一為讀書人架書，歷來受文人的寵愛，其二是放香爐等。尺寸碩大，選料名貴裝飾華美的大架几案只有在故宮博物院、頤和園和舊王府等處才有。基本來說，架几案是案的一種，是一種狹長的家具。架几案名稱中的「架几」二字，可謂是十分的形象，「架」是指兩幾共架一塊案板，「几」卻是十分熟悉的名稱，先有香几，原為焚香之用，後隨着使用功能的變遷，也可擺放其他物品，形式也隨變為方材。入清以來，又出現茶几，但稍矮，多放在兩把扶手椅之間。隨後又有了花几，流行於清中晚期。從清代《則例》和為宮廷陳設檔冊中，得知當時稱架几案為「几腿案」。

架几案的案面多由案板造成，長可近丈，氣勢宏大，厚可達二寸。架几案是幾與案的組合體，兩端為兩件几架起案面。其特點是兩頭几子與案面不是一體，而是分體的家具。架几案既不用夾頭榫也不用插肩榫，可隨意拆卸，裝配靈活，搬運方便。架几案的案面多用厚板造成，明式架几案的案面光素無紋飾，而清式架几案多為立面浮雕花紋。

兩端几子的做法多種多樣，最簡單的一種几子是以四根方材作腿子，上與几面的邊抹相交，用粽角榫連結在一起，邊抹的中間裝板心，腿下有管腳根，或由帶小足的托泥支撐，這是架几案幾子最基本的形式。有的几子兩邊的几中部各有一抽屜，不僅實用，也起到使其牢固的作用，而且在視覺上增加穩重的效果。有的几子在中部加棖子四根，加槽裝板心。足底不用托泥而用管腳根，和上端一樣，也採用粽角榫結構，管腳榫之間也打槽裝板心。這樣，在案面的空間被隔成兩層，可以利用它們放一些物品。

這是一件黃花梨製作的架几，原來的案面和其餘一

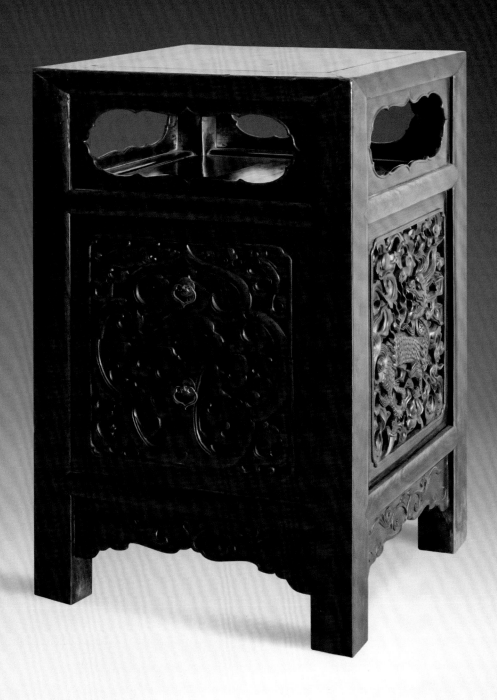

年份：十六至十七世紀，明晚清初期

尺寸：長 47.6 厘米 x 寬 49.6 厘米 x 高 81.5 厘米

來源：研木得益（黑國強）2001 年

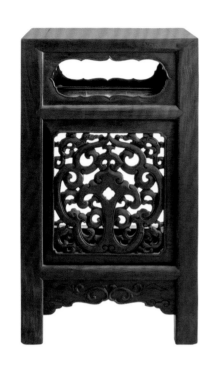

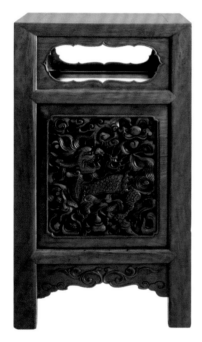

兩側獨板鏟地浮雕飛龍爭珠，後方獨板透雕如意雲頭紋，四角透雕螭龍紋。

件的架几已經佚失，架几內外皆以黃花梨木為材。案面攢框打槽鑲嵌獨板面心，下設穿帶支承，以四根方材做腿子，上與几面的邊抹相交，用粽角榫聯結在一起。架几四面攢框裝中央鏟挖窪堂肚的條環板，架几在上部和低部各加棖子四根，上部管腳棖之間也打槽裝板心。這樣在案面之下，又多一層膛板。足底不用托泥而用管腳棖與上端一樣採用粽角榫結構。足底四邊棖子安牙子雕卷草紋，並在壺門輪廓上起線。上下四根棖子背面形成一方框，兩邊內藏槽口，方便裝入兩個抽屜，抽屜面安黃銅面頁與雲形吊牌。兩側及後方嵌入獨板，兩側獨板鏟地浮雕飛龍爭珠，後方獨板透雕如意雲頭紋，四角透雕螭龍紋，抽屜面板的雕刻與後方獨板圖案相同，但用鏟地浮雕手法。

這件架几圖案設計充滿古韻，雕工嫻熟傳神，運刀圓潤流暢，打磨精緻，格調靜穆雅逸，寬厚仁和。雖然不能成對，但其造型的結構美，雕飾的韻律美，四面用厚板雕鏤的造法，在厚板透雕各種紋飾，裏外兩面，層次分明，展現明清家具的最高和精緻的工藝水平。

黃花梨
小方香几

HUANGHUALI LOW
INCENSE STAND
WITH C-CURVED LEG

這是一件放在坑上或書案上的小香几，供文人觀賞。

此香几以黃花梨為材，通體方材。几面方形，打槽鑲獨板面心，邊框冰盤沿上部平直，自上中部縮至底壓平線。高束腰，束腰下接沿邊起線的素身弧形牙子，牙子以抱肩榫與腿足結合。牙子末端與腿頂端倭角相交，鼓腿膨牙，腿子自肩部以下向外鼓出後，直至下端，始向內卷轉，落在托泥上。牙子上的邊線連接延續至腿足底部。足底出榫納入方形托泥，托泥四角下又有小足支承起。

此件香几光素簡潔，做工細膩考究。腿足細長，與膨牙的曼妙弧度相互輝映，體態流暢，優雅委婉，比例完美，極具美感。

香几以黃花梨為材，通體方材。

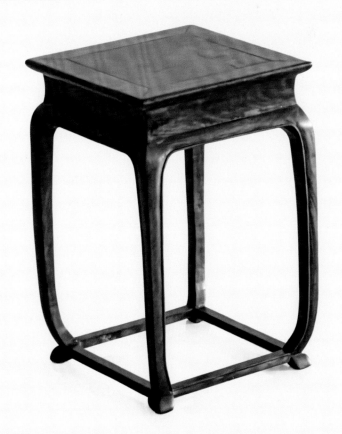

年份：十八世紀，清中期
尺寸：長 20.2 厘米 x 寬 20.2 厘米；高 30 厘米
來源：澳門永明古玩 1992 年

197

神龕類

紫檀
橢圓神龕

神龕是傳統家居供奉神明的用具，明式紫檀神龕非常罕見。

這件神龕，造型古樸優美，橢圓弧形龕室。驟眼一看，以為是用整段樹幹挖空製成，其實用五塊紫檀木料拼成龕室，接駁處天衣無縫，不加細看，以為一木雕成。龕室近蓋頂和龕室底部各起陽線腳，營造上有蓋下有座的木作結構，予人感覺穩重。龕蓋用一木挖製，拱蓋像一頂官帽，線條優美。龕門為方形，門頂有浮雕祥雲裝飾。下部鏤雕出四小足及形狀優美的壺門式牙子，設計獨具匠心，型態意趣高雅。

存世明式紫檀神龕，十分稀少。葉承耀醫生藏有一帶門的紫檀神龕。另劉柱柏醫生也藏有一紫檀神龕。

年份：十七至十八世紀，清初期
尺寸：長 15 厘米 x 寬 22 厘米 x 高 36 厘米
來源：香港何祥 1992 年

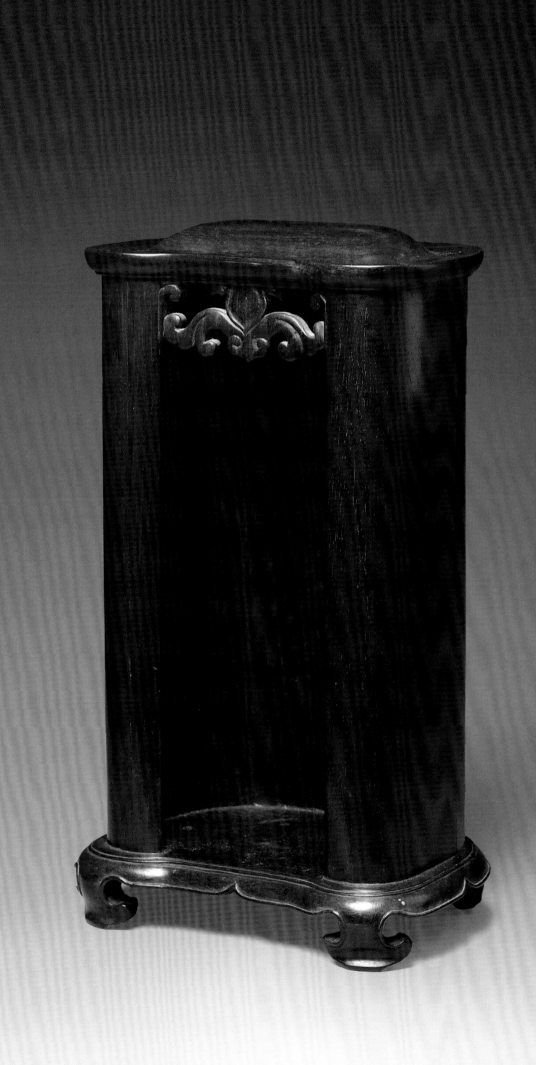

黃花梨
門樓式神龕

　　龕是供奉佛像、神像、神位或祖先靈位等信仰對像或聖物的小閣子，如佛龕、神龕等，一般為木製。中國古代的石窟雕刻一般是神龕式，小龕又稱櫝。龕表面常有精美的浮雕、通雕和半圓雕等紋飾，具有古典美感。大龕一般放在宗祠中，而櫝一般置於居室內。

　　龕可分為有龕門及無龕門二種。在廟宇中的龕為方便受十方信徒禮拜，通常為開放式的，具有龕門的龕，在禮拜、祭祀時才會打開龕門。

　　黃花梨木造神龕不多，這是一件門樓式神龕，以三塊獨板插入如地平的下座，上加拱形蓋頂造成龕室。方形龕室室內有小窗一對。拱形木條作龕蓋頂裝飾。蓋頂前方設有橫板掛擔，雕圓日祥雲紋。地平下座是一方形高台結構，四邊各起陽線腳，高台面板陽刻兩螭相望，中間刻一壽紋圖案。兩扇龕門可將龕室完全關上，龕門上部透雕花卉圖案紋，下部透雕花卉祥雲圖案，扇門上鑲黃銅葉形吊牌，方便龕門開關。這神龕獨特之處是有一紅木外盒，可將整個神龕套起來，方便攜帶，所以這神龕是作旅行時供奉用的。

　　存世黃花梨神龕非常罕見，伍嘉恩女士藏有門樓式和無龕門式神龕各一，《洪氏所藏木器百圖》藏有一件黃花梨廟堂式神龕。

年份：十七至十八世紀，清初期
尺寸：長 13.7 厘米 x 寬 16.5 厘米 x 高 36 厘米
來源：Gangolf Geis Collection、佳士得 2003 年 9 月（編號 11）

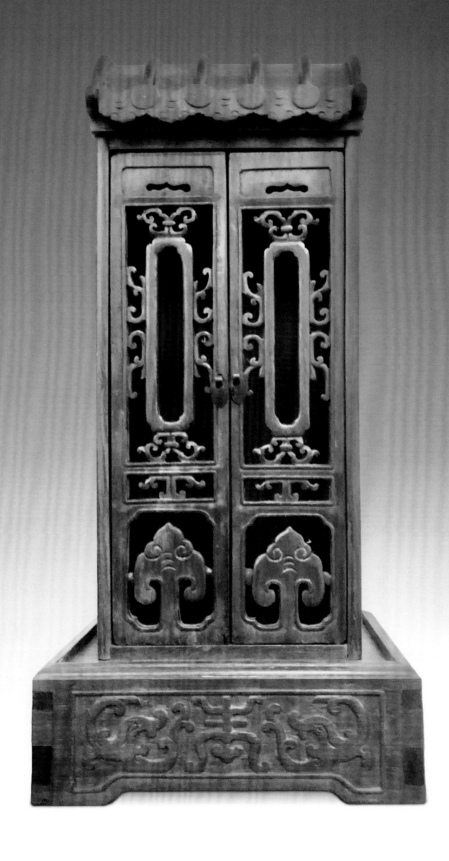

燈具類

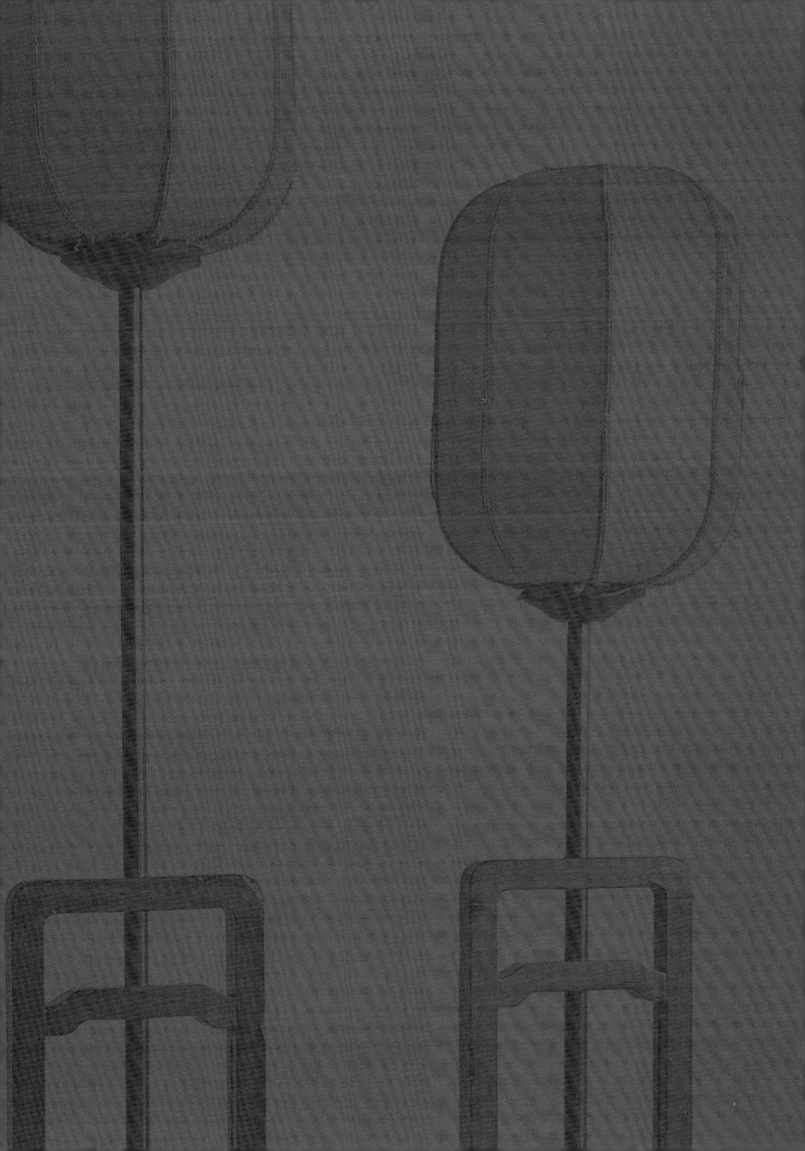

黃花梨
升降式
燈架一對

燈架分兩種，一種是挑桿式，一種是屏座式。明清照明燈架大致可分為固定式、升降式和懸掛式三類。

升降式燈架底座採用座屏式，燈桿下端有「丁」字形橫木，兩端出榫並置於低座立柱內側的直槽中。燈桿可以順直槽上下滑動，並有木楔起固定燈桿作用。還有形體結構更為精巧設計，如將燈柱插於可升降的「冉」字形座架中間，通過簡單而精巧的榫卯機械作用來調節燈台的高度，使光照適合不同需要，既美觀又實用。

這一對黃花梨升降式燈架選料精美，造型簡單明快，桿上端蠟燭承盤雕成荷葉形狀。燈檯底座左右墩木，墩木上立柱兩旁的站牙，素身並無雕刻。立柱間兩道橫悵中嵌裝透雕環板，燈桿下安橫根，成倒 T 字形，橫根兩端納入兩根立柱內側的長直槽中。燈桿從上邊二根中央穿過，直抵下面的橫根上，故燈桿可上提升高或下按便其降下。用第二橫根上的活動木插銷，拴插銷入長燈桿內在不同高度打鑿的孔洞，就可將燈桿卡住，便能隨意固定蠟燭照明的高度。

明崇禎刻本《金瓶梅詞話》：「麗春院驚走王三官」一回插圖中，便有一具類似的升降式燈檯。

存世明代黃花梨升降式燈架極為罕見。伍嘉恩女士藏有一對黃花梨升降式燈架，加州中國古典家具博物館收藏一對黃花梨升降式燈架，Robert Hatfield Ellsworth 收藏一件 Gustav Ecke 前擁有的黃花梨升降式燈架（見《中國花梨家具圖考》）。

黃花梨升降式燈架選料精美。

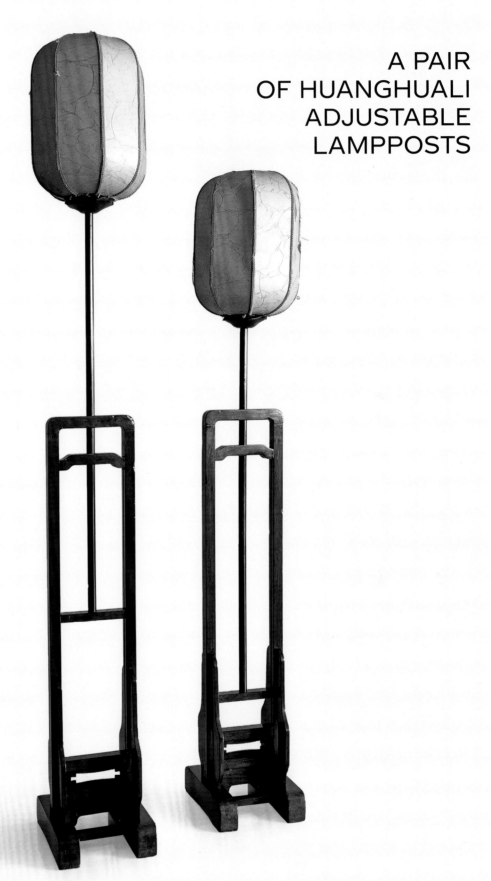

A PAIR
OF HUANGHUALI
ADJUSTABLE
LAMPPOSTS

年份：十六至十七世紀，明中後期

尺寸：長 21.5 厘米 x 寬 25 厘米 x 高 168 厘米

來源：香港簡氏 1994 年

紫檀
仿蓮花
燈座

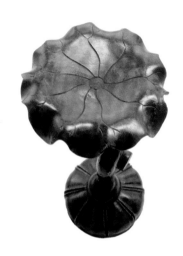

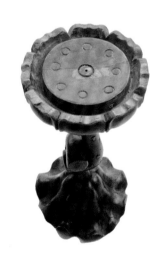

燈座底部雕作圓錐形的蓮蓬，
蓮蓬就是花托，蓮蓬上刻出九
個蓮房，內藏蓮子。

一般常見的油燈構造是燈柱式的，包括燈座、燈柱、燈盤（油壺）這三個基本要件，這一形式基本上是從新石器時代的陶豆演變而來。《爾雅・釋器》中「瓦豆為之登（燈）」，一般來說春秋戰國時期出現的「豆形燈」，是現存的最早定形的油燈。

燈座一般為圓形，因其大於燈盤，還能承接上面燈盤流下來的油和灰燼。燈柱長短，粗細不一。為了便於拿放，有的油燈在燈柱上安有鋬。燈盤比燈座的直徑要小，可放置在燈盤油燈或蠟燭、陶瓷或金屬的燈盤設計有一個口，用以固定安放燈捻，但木質或漆器的燈盤通常放上一隻小碟來盛燈油。

此燈座全部由整根紫檀木製作，木質色澤金黃，用料考究。整體採用深浮雕的方法，以荷花為主題。荷花就是蓮花，蓮花即是荷花，其實兩者指的是同一種植物，只是荷、蓮所指的部位不同，荷是花、葉的總稱，蓮則是果實，也就是蓮子。其燈座底部雕作圓錐形的蓮蓬，蓮蓬就是花托，蓮蓬上刻出九個蓮房，內藏蓮子。燈柱雕作兩段梗莖，上下交纏，枝幹蒼勁，勃勃生機。燈盤雕作一塊荷葉，曲線優美，雅緻大方。整件仿荷燈座線條規矩優雅，古樸簡潔，素淨沉穩，構圖別緻，刀法穩健，圓熟、簡練。荷花的荷葉、梗荷、蓮蓬、盤根錯節，交互生命。渾然一體，當為清代木雕高手之作。

故宮有一件清宮舊藏紫檀荷蓮紋器座，雕工精緻，玲瓏剔透，一樣盤根錯節，梗、葉、蕊、實交互，頗有幾分類似。清宮紫檀荷花形器座承托的是西周三足罍（一種盛酒器）：三片仰瓣分別刻有足圈，罍立座上，亭亭玉立，俯看足間蓮蓬，畫面很美，勃勃生機；背面有刻字，名「周粟紋罍」。此器曾經乾隆御鑒，列清官藏物乙等。

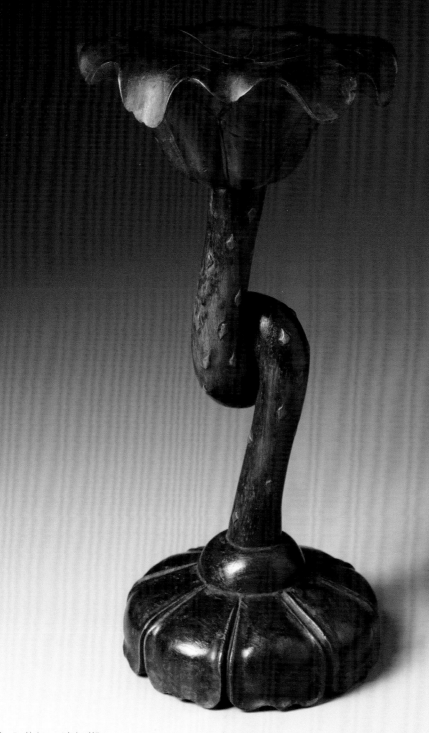

ZITAN
CARVED LOTUS ROOT
LAMP STAND

年份：十七至十八世紀、清初期

尺寸：燈座 12.3 厘米 x 燈盤 13.8 厘米 x 高 28 厘米

來源：香港何祥 1992 年

黃花梨
油燈盒

此圓筒形燈盒十分別致。蓋牆素身平滑，中部打窪，最上部微後縮做直成十分窄的蓋頂邊沿。底座上下起線，中部打窪。掀開盒蓋，底座連圓柱，中挖空，外套一個活動圓環。圓柱鏤出大 U 形缺口，兩旁二個小開口。

此圓盒設計頗複雜，圓環能扣入二小開口，置於底座圓柱上。底座也能迭上盒蓋頂部，底座內沿留空，正好扣緊盒蓋頂沿窄直邊。圓柱內安置原來的錫碟，用於點燃油燈或小蠟燭。圓環能扣入二小開口，置於底座圓柱上，設計可阻擋風雨，防止油燈或蠟燭熄滅。當底座平穩安置在盒蓋上，可將油燈高度提升。

明清油燈盒十分罕有，記錄中用黃花梨做成的只有三件。分別是葉承耀醫生、香港大學 Dr. Michael Martin 和中國嘉德 2016 年春季拍賣會所藏。本品是唯一完整的，原來的錫碟也保全不失，確實難得。

圓環能扣入二小開口，置於底座圓柱上。

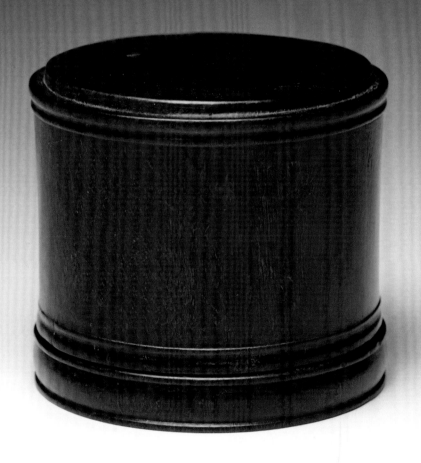

年份：十七世紀、清初期

尺寸：直徑 9.8 厘米 x 高 8.8 厘米

來源：香港研木得益（黑國強）2014 年

天平類

紫檀
仿竹天平架

天平是稱銀兩等用途的小桿，在以白銀為主要貨幣的時代，天平是常用的衡具，明代家居及商舖同樣使用天平架。中國古代的天平，巧妙地應用了槓桿原理稱量金銀，精準至毫釐，是經商時不可缺少的用具，也是應運而生的案頭家具。

這紫檀仿竹天平架底箱以一塊紫檀木板做底座，天平架兩側及後面各用紫檀木板裝嵌。天平架四柱雕竹節紋作裝飾，底箱四邊各起上下陽線腳，予人感覺結構穩重。天平架面冰盤沿，攢框裝板。後面邊沿鑽穿一洞孔，洞邊有黃銅片加固保護。洞孔可放置一「丁」字形的紫檀木幹架，木幹架尾端有銅鈎以懸掛天平銅橫樑。銅樑兩端各有銅扣，兩個天平銅盤各用三條銀鍊扣着，銀鍊穿過銅樑兩端的銅扣，可懸掛銅盤作天平功能。這天平的構造的方法與明朝《三才圖會》書中完全一樣。中設抽屜兩具，便於收納及攜帶紫檀木幹架。抽屜裝銅製素面圓拍子和透雕銅拉環，箱子兩側安白銅半提環，並設護眼錢，這天平架內藏白銅鑄方磚型的法碼。存世清代紫檀天平架不多，2017 年 3 月佳士得，紐約「瑪麗‧泰瑞莎‧維勒泰家族遺珍：亞洲藝術珍藏」展出一件單抽屜清代紫檀天平架。

年份：十八世紀，清前期
尺寸：長 55 厘米 x 寬 27 厘米 x 高 17.5 厘米（不連木幹架高度）
來源：香港恆藝館 1995 年

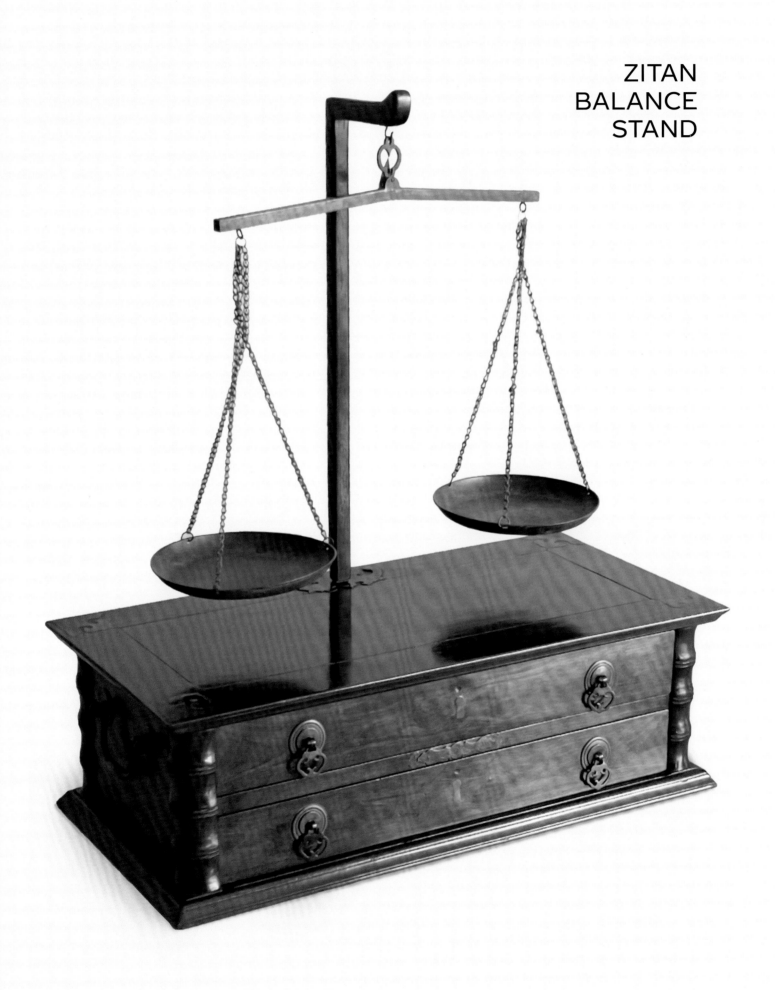

ZITAN
BALANCE
STAND

雞翅木
天平架

根據紙草書的記載，早在約公元前 1500 年，埃及人就已經使用天平。還有學者認為可能比這個時間還要早，大約在公元前 4000 年以前。古埃及的天平雖然做工粗糙，但已經有了現代天平的輪廓。中國古代也出現過天平結構的儀器，產生較早。春秋晚期，天平和砝碼的製造技術已經相當精密。以竹片做橫樑，絲線為提紐，兩端各懸一銅盤，後因天平稱重物比較麻煩，改為「銓」，稱量小物時才用天平。

這雞翅木天平架底箱以一塊獨板做箱面，天平架兩側及後面都用雞翅木板裝嵌。天平架面冰盤邊沿攢框裝板，後面邊沿鑽穿一洞孔，洞邊有雲形黃銅片加固保護，洞孔可放置一「丁」字形的雞翅木幹架，木幹架尾端有銅鈎以懸掛天平銅橫樑。銅樑兩端各有銅扣，兩個天平銅盤各用三條麻線扣着，麻線上端穿過銅樑兩端的銅扣，麻線下端穿過銅盤，可懸掛銅盤作天平功能。這天平的構造的方法與明朝《三才圖會》書中完全一樣。設抽屜兩具，便於收納及攜帶雞翅木幹架、銅盤和法碼。抽屜裝銅製素面圓拍子和葉形吊牌。箱子兩側安白銅半提環，並設護眼錢。箱面四角亦鑲雲端白銅裝飾，正面安裝方形白銅雕花面頁，拍子作雲頭形，立牆皆包鑲銅條加固。此箱色澤溫潤，銅飾件與雞翅木渾然一體，古色盎然。

設抽屜兩具，便於收納及攜帶雞翅木幹架、銅盤和法碼。

年代：十七至十八世紀，清初期
尺寸：長 49 厘米 × 寬 21.2 厘米 × 高 14.2 厘米
來源：香港劉科 1991 年

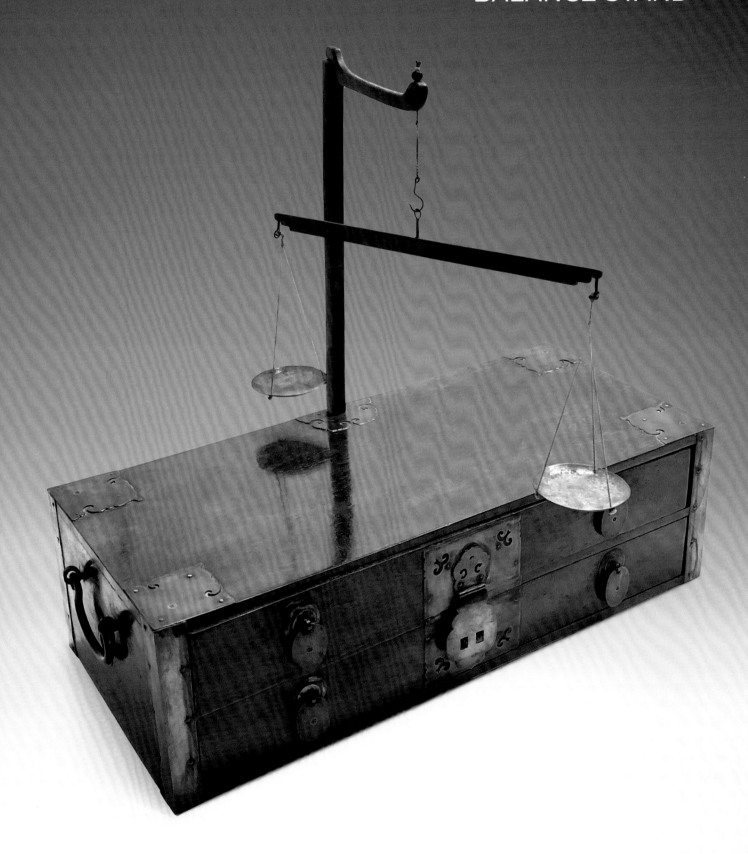

戥子秤
配紫檀木盒

戥子秤是從古代大型秤桿演變出來小型計量工具，桿秤在中國已存在數千年之久，是一種民間日用秤重的器具。桿秤是根據槓桿原理製成，分秤桿與秤錘兩部分。主體是細長的木桿，桿上有刻度（秤星），手提固定支點上的繩圈（秤紐），在前端秤鈎吊掛待秤的物品，在另一邊掛上秤錘，後再前後移動秤錘在秤桿上的位置，直到秤桿平衡，而秤錘所在位置就是物品的重量。在古代，秤砣又稱「權」，秤桿則稱「衡」，合起來便是「權衡」二字。作為商品流通的主要度量工具，權衡活躍在中國及周邊地區，代代相傳。桿秤有大有小，有稱一千斤、五百斤的大秤，也有只能稱一兩的戥子秤。

戥子秤是宋代劉承矽所發明，在古代，戥秤主要用於稱一些貴重的黃金、白銀、珠寶、中草藥等，以克為計量單位。東漢初年，木桿秤的出現成為後人創造戥秤的前提和基礎。到了唐朝和宋朝，衡器的發展日臻成熟，計量單位由「兩、銖、累、黍」非十進位制，改為「兩、錢、分、厘、毫」十進位制。當時，宋朝主管皇家貢品庫藏的官員劉承矽，為了滿足貴重物品的稱量，經過潛心研製，在北宋景德年間（1004 年至 1007 年），首先創造發明了中國第一枚戥秤。其戥桿重一錢（3.125 克），長一尺二寸（400 毫米），戥鉈重六分（1.875 克）。第一紐（初毫），起量五分（1.5625 克），末量（最大稱量）一錢半（4.69 克）；第二紐（中毫），末量一錢（3.125 克）；第三紐（末毫），末量五分（1.5625 克）。分度值（測量精度）為一厘，相當於今天的 31.25 毫克。古代的秤是一斤十六兩，秤桿上有十六個刻度、每個刻度代表一兩。唐宋之後，刻度改為十進位制。

戥子秤的主要的構件組成有小秤盤、鉈和桿秤。戥子桿，是戥子的關鍵部件，戥子，看似是一件計量用的工

具，但卻有好差之分，工藝有差別，其價格也有差別。講究用象牙杆或虬角杆的戥子，秤盤講究銅質好一些，重一些。秤砣做的也極為精緻，各種造型均有，有的帶有刻花紋，刻字號的。戥子秤一般都放置在一個精美的盒子裏，盒內挖鑿一個戥子長短，秤盤大小，能放置桿秤和砣盤的凹槽，盒子的形狀基本上是琵琶形和提琴形，尺寸根據戥子的長短不等。俗話説：「家有萬貫，外有戥子」，可見戥子在當時家庭和社會中的重要地位。

這件清代的戥子秤，桿秤是用象牙製作，取其質重性韌，秤桿上有兩組各五十和五十五個刻度，個別刻度用一顆星來表示，叫作「秤星」。桿上有兩繩圈（秤紐）。放置稱量物品的戥子盤，是由白銅鑄造而成，圓盤的邊里部均勻的分成三個點，三個點為孔狀，用以繫繩。戥子錘，又叫秤鉈，也是由白銅鑄造成厚薄得體的橢圓形。這件戥子秤配備一紫檀木盒，木盒由兩塊紫檀木雕成琵琶形，內挖鑿出一個戥子長短，秤盤大小，能放置桿秤和砣盤的凹槽。木盒一端用銅釘固定，兩塊琵琶形狀的的紫檀木合上，成為一個非常講究的木盒。

葉承耀醫生前收藏一清初黃花梨戥子盒，尺寸比這件小，款式相同（香港蘇富比 2017 年 4 月 5 日，編號 3519）。

年代：十八世紀，清初期
尺寸：長 33 厘米 × 寬 8.5 厘米 × 高 2.5 厘米
來源：香港簡氏 1992 年

黃花梨
天平架

天平架是明代已經頻繁應用的家具品種，諸如《金瓶梅詞話》等版刻繡像畫中，都能看到商舖櫃檯上擱置有天平和天平架，是稱銀兩或者名貴藥材的用器；用黃花梨製的天平架較為少見。

明朝王圻及王思義撰寫的類書《三才圖會》於一六零九年出版。該書記載了明代天平構造的原理。「昔黃帝因黃鐘之律，而造權此其始也。其制以銅為梁，又有兩銅盤以銅索懸於盤之兩端。梁之中間止下各銅筍，筍相對則輕重各等，不然則互有欹矣。」

這天平架底箱以兩塊木板橫放嵌入兩厚板足構成。中設抽屜兩具，便於收納及攜帶，美觀又實用。兩根方材立柱下端出榫納入板足，上接羅鍋根形的橫樑，橫樑下又安羅鍋根，以懸掛天平。立柱兩側精雕螭紋抵夾站牙。立柱上下端臥鑲黃銅飾件與橫樑和底箱相連，起加固作用。板足與箱面板接合處也臥鑲腰碼形銅片加固，抽屜臉安銅面頁，上設插銷鎖鼻，可讓抽屜能上鎖，這天平架內藏白銅鑄成馬蹄型的法碼。存世明式黃花梨天平架不多，伍嘉恩女士藏有一件跟這件相似的黃花梨天平架。

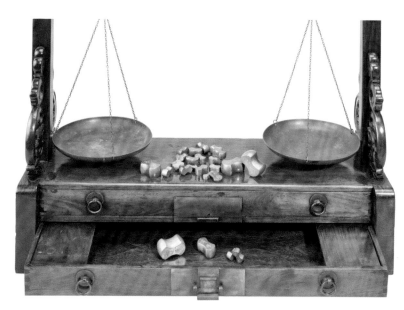

天平架底箱設抽屜兩具。

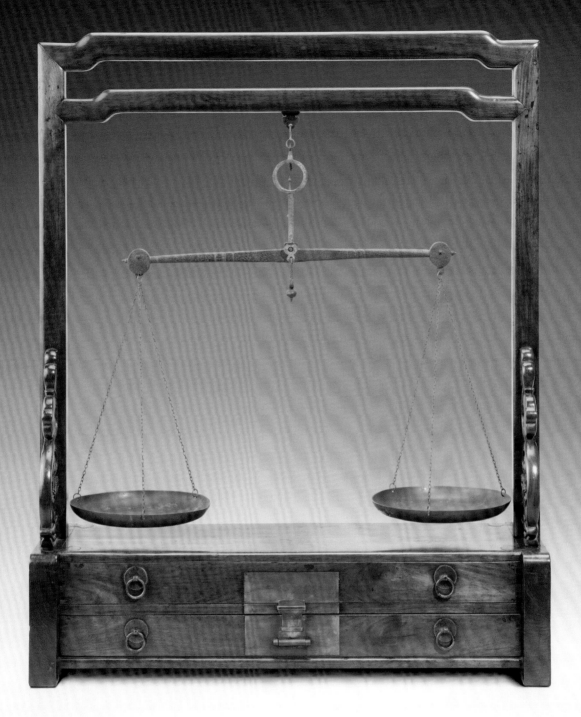

年份：十七世紀，明後期

尺寸：長 62 厘米 x 寬 22 厘米 x 高 76.5 厘米

來源：香港恆藝館 2002 年

箱盒類

紫檀
多寶格
藥箱

這是一件十分稀有紫檀多寶格設計的藥箱。藥箱是用來裝藥品的箱子，形制多樣，有的在藥箱兩側安裝銅拉手，像方角櫃，有的在箱體上安提手，像提盒。不管形制怎樣，都是在前面開活門，箱內設有十幾個大小不同的小抽屜，可存放不同的藥品。有些藥箱還藏暗屜，一般葯櫥用此法來裝盛珍貴藥丸。箱子最底層一般為一承盤，可放戥子，即裝稱量藥品重量的天秤。硬木製雙門密閉性結構保證藥品乾燥隔濕。

多寶格又稱「百寶格」或「博古格」，專用於陳設古玩器物。由清代才興起，並十分流行家具，多寶格的獨特之處在於，它將格內做出橫豎不等、高低不齊、錯落參差的一個個空間，可以根據每格的面積大小和高度，擺放大小不同的陳設品。在視覺效果上，打破了橫豎連貫等極富規律性的格調，因而開闢出新奇的意境來。多寶格設計精巧，以最小的空間，存放最多的珍玩，造型美觀精緻。有方、圓、高、短，也有八角、四方及書卷形等，材料更是含括竹、木、漆、玉等材料。多寶格興盛於清代，與當時的扶手椅一起，被公認為是最富於清式風格的家具之一。多寶格兼有收藏、陳設的雙重作用，與一般箱盒略有不同。它形式繁多，各不類似，並且製作精美，本身就是一件絕妙的工藝品。

多寶格可以分為兩大類，一是可移動的、外型不定的小箱櫃；一是可作壁面裝飾或作為房間隔牆的高大古董架。其間可分隔出大小不同的架格，經常設計許多小格、小屜或秘密夾層等。多寶格的材質和工藝方面劃分，有紫檀、黃花梨、酸枝木等紅木類，榆木、楸木等柴木類，鑲嵌、彩繪、雕填、刻灰、斷紋等金漆鑲嵌類。從造型上劃分，多寶格小箱櫃有長方形、圓形、半圓形、瓶形、八方形以及月洞式等。

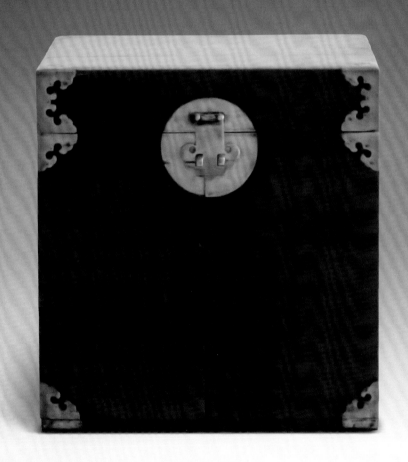

年份：十八世紀，清雍乾期

尺寸：（合上）長 25 厘米 x 寬 29.7 厘米 x 高 31.3 厘米；
　　　（展開）長 25 厘米 x 寬 60.7 厘米 x 高 31.3 厘米

來源：香港研木得益（黑國強）2002 年

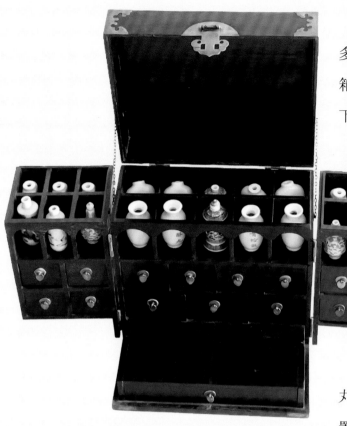

多寶格設計精巧，以最小的空間存
放最多的珍玩藥品。

這件紫檀藥箱外型似官皮箱，實際設計和構造是用
多寶格的製作技巧。立方型紫檀木製結構，平頂箱蓋，
箱蓋放下時可以和門上的子口扣合，使門不能打開，最
下是底座。整個藥箱分四部分製作，箱蓋與四周邊蓋身
以明榫燕尾榫接合，中心藥箱主體分上
下兩部分，底部是一平台，中藏一個抽
屜。頂部設兩層抽屜，大小不同總共
七具，兩層抽屜上設前後兩行格子，
可放置十個盛載藥丸的瓷質小藥瓶。
其餘左右兩部分結構相同，底部設兩層
抽屜，大小相同總共四具，兩層抽屜上
設前後兩行格子，可放置六個盛載藥
丸的藥瓶。中心藥箱主體與左右兩部分藥箱，用兩組外
置蝙蝠形銅頁及外置銅釘將左中右三部相連接，可以作
一百八十度旋轉，打開來可成為一字形小屏風，翻轉後
可還原為一個立方型藥箱狀，全器匠心獨運，極盡設計
之能事。此藥箱全用紫檀木製，包括抽屜內部，非常講
究。全部十二具大小抽屜，皆安有圓形面頁與葉形吊牌，
箱蓋與箱身四方端鑲雲端白銅裝飾，箱蓋與箱身兩側安
菊花紋銅面頁和銅扣，以銅鍊連接。箱蓋與藥箱主體背
面用兩組外置方形銅頁及外置銅釘相連接，箱蓋邊沿與
藥箱主體頂部邊沿用子母口扣合，正面裝圓形銅面頁及
雲頭形拍子，是標準做法。

這件用多寶格技巧製作的紫檀藥箱，十分稀有，製
作精巧但實用，是一件絕妙的工藝品。

黃花梨
官皮箱

官皮箱是一種體量較小製作較精美的小型皮具,是從宋代的鏡箱演進出來的,它上有開蓋,蓋下約有十厘米深的空間,可以放鏡子,古代用銅鏡,裏畫有支架。

根據考證,官皮箱最初是牛皮所做。誕生在明代的官家用品,主要用來盛裝貴重物品、官方文件或者是文房用具。設計成棺材造型則主要是用於防水,以免雨水打濕箱內物品,由於其攜帶方便,常用於官員巡視出遊之用,故木匠俗稱「官皮箱」。

到了清代,因為它的實用性與觀賞性,官皮箱變成民間的家具。可作文房用具,收納珠寶、書札、印章等物。也可用作梳妝盒,裏邊放些女士用的化妝品、小飾品、小物件等,有的還設有鏡子,成了純粹的化妝箱。

清代官皮箱主要是木製結構,分二種。一是平頂箱蓋,一是盝頂箱蓋。盝箱一般是兩個小門,像個小房子。上面還有一個抽屜。箱蓋放下時可以和門上的子口扣合,使門不能打開。最下是底座,是古時的梳妝用具。

這個官皮箱平頂箱蓋、箱身背部為銀錠榫卯式,前部兩側為獨板。兩扇箱門的結構標準,攢邊打槽,面板平整,兩門為相同山形花紋,並用方形合頁與箱惻以穿鼻釘相連。圓形面葉設雲頭拍子,與扇門上的方形面葉及吊牌的裝置方法相仿。箱子兩側有半方形提環,銅面葉則呈方形。箱側及背部卯入足座,其四角亦鑲雲端白銅裝飾。

箱內有五具抽屜,屜臉和屜板全用黃花梨木料。屜臉上設面葉及式吊牌。

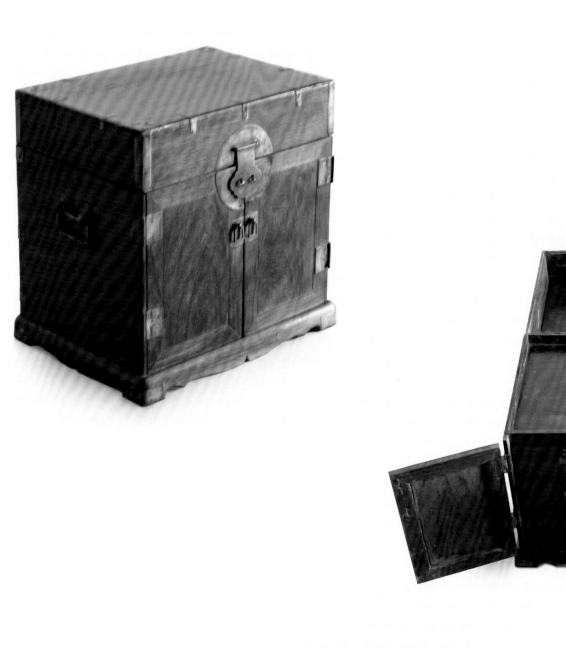

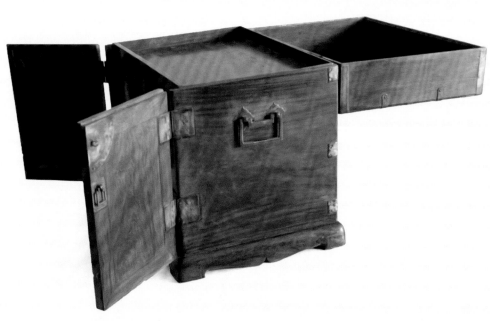

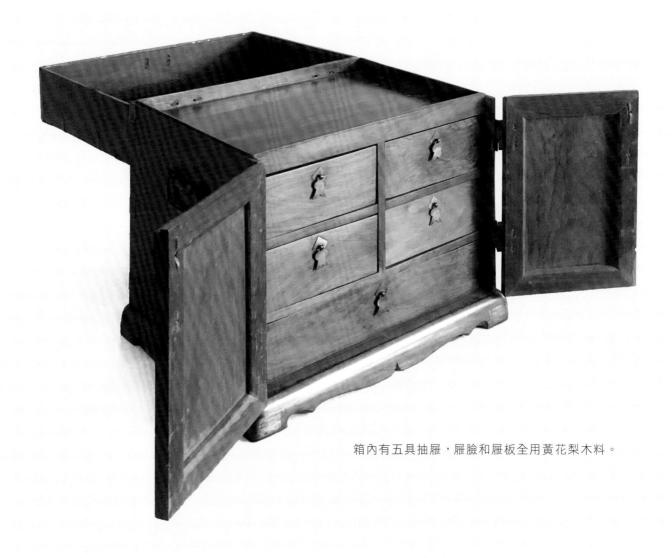

箱內有五具抽屜，屜臉和屜板全用黃花梨木料。

年份：十七至十八世紀，清初期

尺寸：長 36.4 厘米 x 寬 27 厘米 x 高 34.5 厘米

來源：香港簡氏 1996 年

紫檀
八角盒

存世硬木八角盒十分稀少。八角盒的造形，令人想起仿彩畫瓷器的漆製蜜餞盒。元代雕漆的器形有圓盒、長方盒、八方形盤、葵瓣盤等，以盤、盒為多。明代宣德以後，漆器開始從簡練、樸實、大方的風格向纖巧細膩轉變，這一時期雕漆作品，出現了四方倭角盒、八方形捧盒、方盒。清前期喜用描金彩漆製成的漆器，其中盒有萬字盒、壽字盒、八角盒、葫蘆盒及六瓣盒等。

這個八角盒全用紫檀製作，全身光素，用料講究，光澤華美。盒蓋和盒底板用二板拼成，與其他硬木六角或八盒不同之處，是並無用龍鳳榫或一根穿帶以作支撐。八角盒的角端，無論盒蓋或盒座部，並沒密封的銀錠明榫相組合。盒蓋底部與盒座上部的邊沿，各起陽線腳，蓋攏時吻合無間。盒蓋子八角端各包鑲白銅蝴蝶裝飾。盒座上部八角的邊沿鑲白銅梅花裝飾。盒座的八角底部各鑲雲端白銅裝飾，正面安裝圓形白銅雕花面頁，拍子作雲頭形。打開蓋子，背面安一白銅制長方形合頁。

紫檀八角盒並無其他存世記載。另一件的黃花八角盒是洪氏所藏（見《洪氏所藏木器百圖》第一卷，圖85），葉承耀醫生也藏有一件黃花梨六角盒。

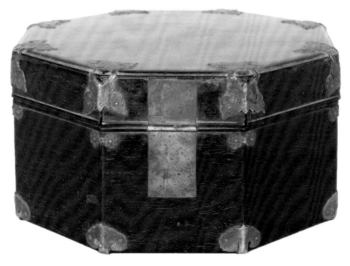

未修理前原貌。

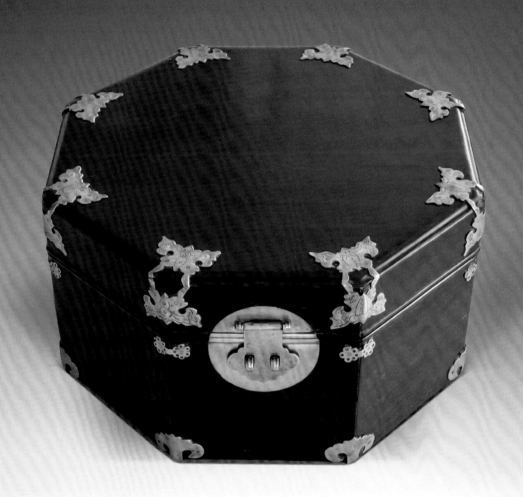

ZITAN
OCTAGONAL BOX

年份：十七至十八世紀，清初期

尺寸：長 23 厘米 x 寬 23 厘米 x 高 12.5 厘米

來源：香港研木得益（黑國強）2007 年

黃花梨
三撞提盒

提盒是一種盛放物品的器物，因為它用對稱的提樑托着盒子，所以被人們稱為提盒。宋朝以前已經有提盒，《水滸傳》第二八回：「武松坐到日中，那箇人又將一箇提盒子入來，手裏提着一注子酒」。

但是到了明代，長方形提盒的樣式才被基本固定下來。那時的商舖和飯館常備一些白木塗漆或者用竹子製成的提盒，用來運送食品或小件貨物，這種提盒比較粗糙。後來，一些文人參與設計，提盒的形制變得更為精巧，工藝也更加講究了，於是這種精緻的提盒走進了文人的生活，成為他們外出會友時，用來盛放毛筆、墨盒和印章的用具。明代文人的提盒大多用黃花梨、紫檀、雞翅木等硬木製作，清代多用紫檀、紅木製作。在傳世作品中，保存完好的黃花梨提盒存世較少。

此提盒底座長方框用兩根托帶連接，在短邊上豎立柱，兩旁有站牙抵夾。上接橫樑，站牙雕象形龍紋，提柄中端拱起，構件相交處均嵌鑲銅頁加固。上一撞口，內設平盤，盒蓋與每撞沿口均起燈草線，加厚子口。盒蓋兩側立牆正中打眼，立柱與此眼相對處也打眼，左右分別用二條銅條貫穿。由於下撞盒底座入底座糟口中，每層又均有子口銜扣，銅條貫穿頂層後，提盒就被固定。這提盒全身光素，頂層木版狸斑花紋燦爛華美，像琥珀的光澤。四方端鑲雲紋如意頭形白銅飾件。

存世黃花梨提盒不算稀少，此提盒保存完好，花紋燦爛華美，令人目眩。

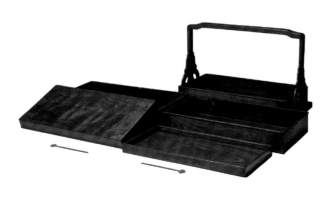

提盒保存完好，花紋燦爛華美。

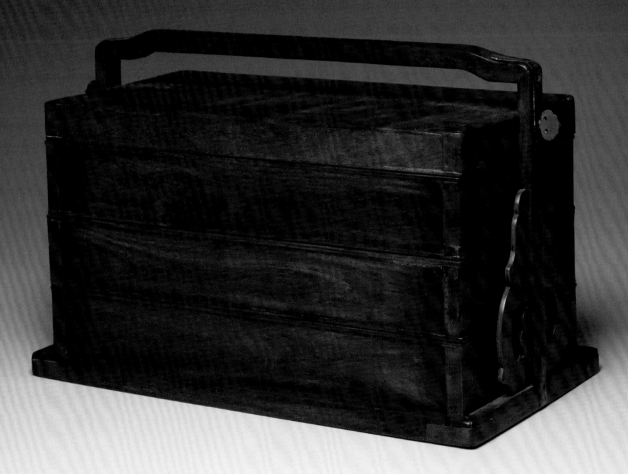

年份：十六至十七世紀，晚明至清初期

尺寸：長 35 厘米 x 寬 19 厘米 x 高 22.5 厘米

來源：北京曲鴻偉 1993 年

紫檀
兩撞提盒

提盒在明式家具中屬於箱匣一類，也是一種便攜、用於盛放物品的器物。提盒的盛行可追溯至宋代，南宋蕭照（生卒年月不詳）《中興禎應圖》就記載着這一類器物，其時提盒用以攜帶旅途用的膳食，主要以竹製而非木製。

直至明清時期，提盒用料越來越講究，上品多用黃花梨、紫檀、紅木等名貴木材，而且箱匣一類製作已然十分精細，以堅實、耐用為先，在拐角、接縫、開啓處多加以金屬包邊，角葉並上鎖，密封性、保護性較前朝作品明顯加強。王世襄先生在《明式家具研究》一書中指出，隨着時代、生活的轉變，用料上乘的提盒已非用作盛載食物，而是用作儲藏玉石印章、小件文玩之具。

此提盒是用紫檀木製作，全身光素，用料講究，光澤華美。底座長方框用兩根托帶連接，在短邊上豎立柱，兩旁有站牙抵夾。上接橫樑，站牙雕螭紋，提柄平直，構件相交處均嵌攘銅頁加固。上一撞口內設平盤，盒蓋與每撞沿口均起燈草線，加厚子口。盒蓋兩側立牆正中打眼，立柱與此眼相對處也打眼，用一條銅條貫穿。由於下撞盒底座入底座糟口中，每層又均有子口銜扣，銅條貫穿頂層後，提盒就被固定。銅條端小孔上如再加銅鎖，整件二撞提盒就被鎖上，不能開啟。

存世紫檀提盒不算罕見，但此提盒完整無缺，嘆為觀止。

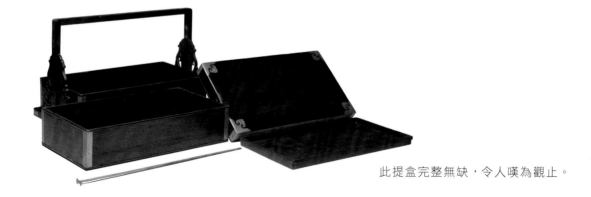

此提盒完整無缺，令人嘆為觀止。

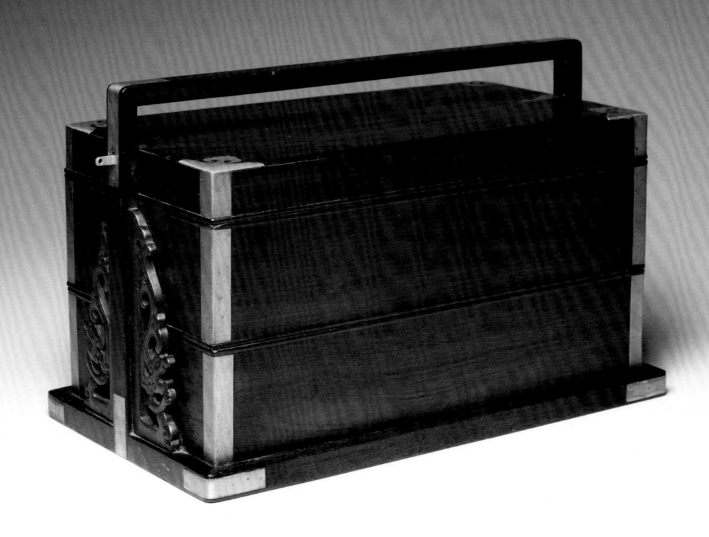

年份：十六至十七世紀，晚明至清初期

尺寸：長 34.5 厘米 x 寬 19.8 厘米 x 高 21.2 厘米

來源：香港何祥 1991 年

黃花梨
樺影木面
文具盒

　　這是一件帶歐洲風格在中國製作的文具盒、外觀有濃厚的歐洲設計和格調，但製作工藝和文具盒內的佈置則十分中國化，是明清之際中西文化的相互融合的產物。這個仿十六十七世紀歐洲的文具盒，也是傳教士用的文具盒。

　　十六世紀初，羅馬天主教教會為了重新佔領失去的陣地，進而打擊新教勢力，發動了一系列包括自身整頓在內的反宗教改革措施，在這種背景下，耶穌會應運而生。明世宗嘉靖十三年（1534 年），耶穌會由西班牙人依納爵・羅伊納創立，並於嘉靖十九年（1540 年）由教皇保羅三世批准。此後，耶穌會派傳教士到海外進行傳教活動，尋求新的天主教傳教區，其中東方和中國便成了傳教佈道的主要對象。同時歐洲殖民列強之間爭奪的觸角所及非洲、美洲還有亞洲，為了爭奪更多的海外殖民地和開闢更廣闊的海外市場，歐洲殖民列強也將耶穌會士的傳教活動列入殖民擴張的計劃。明代末年，耶穌會士初期來華，羅明堅、利瑪竇首先打開中國大門。為此，某些很有眼光的歐洲君主尤其是法國國王路易十四，很明智地把耶穌會士們納入了自己建立和發展資外殖民地的軌道，使耶穌會士們的傳教活動成為其執行殖民擴張計劃的重要組成部分，更重要地，這些耶穌會士們也促進了當時的中西文化交流。

　　在十六至十七世紀的明清朝代更替之際，中國社會處於動盪、大變革之中。中國曾經在很長一段時間，都處於世界的領先地位，但是走到明清時期的中國，已經在走向了下坡路。而在當時的中國，宋明理學禁錮着人們的思想，知識分子脫離實際，學風空疏，中國人卻還沉浸在「天朝夢國」中獨尊自大。與此同時，歐洲的近代自然科學技術如天文學、物理學、化學等方面迅速發展。

明清之際，基督教耶穌會士在華傳教二百多年，在傳教的同時，也促進了中西文化交流，帶來了中西文化的相互融合和碰撞。中國耶穌會傳教區的創始人利瑪竇推行「中國文化適應政策」，客觀上促進了中西交融，成為後來傳教士的模範。由於中國的落伍，明末掀起了「西學東漸」，一些開明君主和愛國上層士大夫對傳教士帶來的科學技術產生了濃厚的興趣，希望藉此富國強兵。利瑪竇首先用西方先進科學成就來引起中國士大夫的關注和崇敬，對他們介紹歐洲奇物例如三菱鏡、地球儀、世界地圖、鐘錶等，中國士大夫逐漸從形式上到文化認同上接納了這些傳教士。明末耶穌會教士提供西洋火炮的技術，幫助明朝抵抗防禦後金入侵，袁崇煥的紅衣大炮就是由澳門耶穌會教士製造。

到了清初，皇帝對天主教仍採優容政策，讓教士依然在宮內任職。重要範疇包括天文、繪畫、醫學和建築。康熙始建的圓明園就有濃厚的巴洛克式建築風格，清代家具常雕的西番蓮紋也是仿歐洲植物圖案。耶穌會教士對中西文化的影響在雍正下令禁教後才休止。

這是一件在中國製作的歐洲風格文具盒，估計仿製傳教士的文具盒。全件文具盒除了樺影木面心板和下層底板外，都是用精美黃花梨木材製造。盒面和底座凸出，盒身邊框四面垂直，盒面以標準格角榫造法攢邊框，打槽平鑲一塊樺影木面心板，下有一根穿帶出梢支承。邊抹冰盤沿微向下內縮至底壓窄平線。盒身亦以相同棕角榫造法接合，底部內打槽嵌裝底板，盒蓋與盒踩子口上下扣合。四面垂直至底壓打窪兒的陽線，底座邊框沿下逐漸外舒張，底座邊框下四角有墊足。盒身內裏四角裝有小木柱，可承托盒內一個盤子。盤子分一個大格、三個中格、兩個小格。大格和中格有木蓋，小格蓋身鏤出銅錢洞式透光。盒身大格和中格應放筆印之物，小格放小墨盒，盤子下層空間可放書冊和紙張。盒面和盒身四方端鑲雲端白銅裝飾，為方便移動攜帶，兩側輔以長方雲形面頁和弧形提環。正面安裝十字雲端形白銅雕花面頁，面頁中心安鎖匙孔，鎖匙孔外有銅鈕保護，鎖匙和鎖具都是西洋模式。打開蓋子，蓋底安兩片雕花白銅條，銅條末端應連接原來的合頁，將上下兩部相連接。現有的合頁已經更改，但兩片雕花白銅條還用銅柱釘和樺影木面心板連接，鎖具也是用銅柱釘固定。

這文具盒全身光素，黃花梨木材狸斑花紋燦難，外觀有濃厚的歐洲設計和格調，是明清之際一件罕見的中西文化交流融合的珍品。

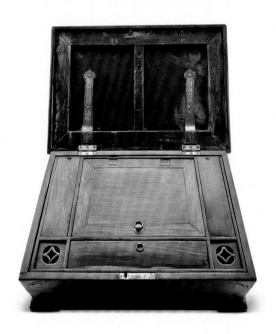

這是一件罕見的中西文化交流融合的珍品。

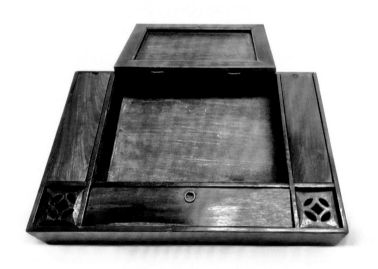

年份：十六至十七世紀，明後清初期

尺寸：長 40 厘米 x 寬 28.2 厘米 x 高 14 厘米

來源：香港簡氏 1993 年

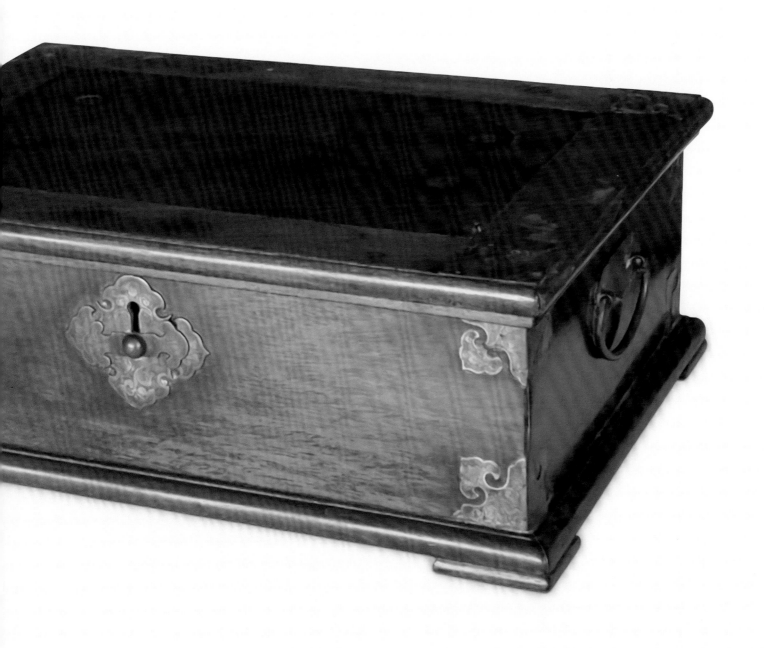

黃花梨
官印箱

中國封建王朝政體由朝廷中央和地方構成。官印包括皇帝的玉璽和御寶，各級朝官官印、地方行政官印、各級機構品官官員之印、軍事機構軍官官印和低級機構之印和諸侯割據政權印。明朝官印大字分為：御寶、貴妃、太子、公主、親王印；掛印將軍印、橛紐型百官印。橛紐型百官印印文均用九疊篆，這種篆體與金、元印篆法同。清朝皇帝對官印十分重視，雍正曾在一旨上諭中說過：「印信乃一應事件憑據，不惟藩臬印信，即州縣印信，亦屬緊要。」乾隆更說過：「治宇宙，申經倫，莫重於國寶。」所以有清代對官印的鑄造和管理都要比歷朝嚴格。印信乃官家之要害，所謂官憑印、虎靠山，而官印箱則為官家之緊要所在，不可不上心，不可不重視。

此官印箱黃花梨製作，盝頂式。蓋頂打窪作，邊緣處做碗口線，蓋子頂面四端鑲白銅如意雲頭，銅活色澤素靜雅麗，箱身榫卯嚴謹，部面立牆角包白銅護葉加強穩固，正面箱面裝有圓形面葉，如意形拍子，古樸雅緻。為方便移動攜帶，兩側輔以弧形提環。箱身通體光素，除銅片外無任何裝飾，狸斑花紋燦爛華美，像琥珀的光澤，包漿醇厚。印箱內有一可活動平屜，整器分蓋及底兩部分，可雙層保護箱內物品。底為盒狀容器，四面採用燕尾榫拼接，工藝細膩。箱底四邊設卷口窪堂肚牙條。

「盝頂」也寫作「錄頂」，是一種較特別的屋頂，屋頂上部為平頂，下部為四面坡或多面坡，垂脊上端為橫坡，橫脊數目與坡數相同，橫脊首尾相連，又稱圈脊。盝頂在古代大型宮殿建築中極為少見。

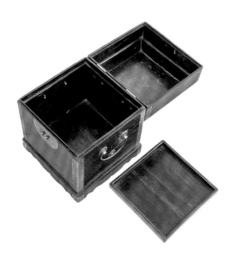

印箱內有一可活動平屜，可雙層保護箱內物品。

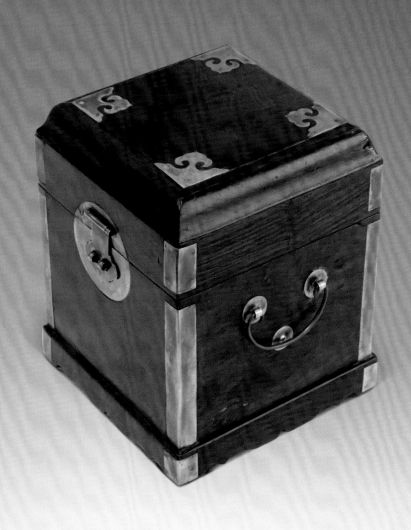

HUANGHUALI
DOME-SHAPED
SEAL BOX

年份：十六至十七世紀，晚明至清初期

尺寸：長 15 厘米 x 寬 15 厘米 x 高 17 厘米

來源：香港黑洪祿 2011 年

紫檀
官印箱

《大明會典》和《大清會典》對印章的規格和尺寸做了規定。皇帝、皇后、太后、太子、親王的璽印稱為「寶」或「璽」，用玉和金製作，印鈕為盤龍、交龍、蹲龍或龜。正一品至九品官員的印章用銀或銅鑄造，印的邊長從三寸四分到一寸九分，厚度從一寸到二分二厘不等。文官的印鈕均為直鈕，只有御史的印鈕上面有穿孔，便於隨身攜帶，而總督、將軍等高級武官的印綬為虎鈕。明清頒予朝鮮、安南、琉球等國國王，以及授予蒙藏回部王公的印章，是鍍金銀印或銀印（朝鮮國王為金印），印鈕為龜或駱駝。

《清史稿》及《大清會典》記載，清朝官印都統一由禮部的鑄印局鑄造，每鑄一印，需由吏部、兵部具題印文並通告禮部，禮部據文奏請皇帝，經准後，再由欽天監擇吉日着鑄印局開爐鑄造。印章鑄成，還需送內閣，由內閣學士閱看，無誤，才可頒發。而每印之大小、厚薄、成份、重量及頒發日期都要詳細註冊存檔，以備查核。清官印印製也特別繁複，依據官品高低，官屬性質等因素，官印質地有金、銀、玉、檀香木、鎏金、銅。紐式有龍、龜、麒麟、駝、虎、橛、雲。漢字書體有玉筋篆、殳篆、柳葉篆、懸針篆、垂露篆、九疊篆等。名稱上有寶、印、關防、圖記、條記等。印文一般是漢滿兩種文字並用，然有的給少數民族的官印，文字竟達三種或四種，複雜程度超過任何一朝。

因為明清印官的邊長超過厚度，加上印鈕的高度，官印箱的下部分體積大多是正方形，箱頂採用籙頂式設計，方便安置印鈕的高度。

此官印箱紫檀製作，顏色紫紅，是為明代皇室所喜愛的顏色。採用籙頂式設計，蓋頂打窪作，邊緣處做碗口線，蓋子頂面四端鑲白銅如意雲頭，銅活件鑲邊包角，銅

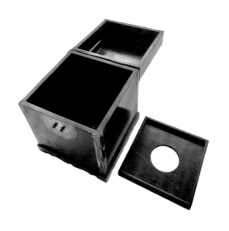

印箱內有一可活動平屜，中部挖開一個圓形亮光。

活色澤素靜雅麗。箱身榫卯嚴謹，部面立牆角包白銅護葉加強穩固，正面箱面裝有圓形面葉，如意形拍子。箱身通體光素，除銅片外無任何裝飾，全箱做工精美，包漿老到，保存十分完好。印箱內有一可活動平屜，中部挖開一個圓形亮光，用於固定官印鈕頭，設計精巧。整器分蓋及底兩部分，可雙層保護箱內物品。底為盒狀容器，四面採用燕尾榫拼接，工藝細膩。箱底四邊設卷口窪堂肚牙條。

ZITAN DOME-SHAPED SEAL BOX

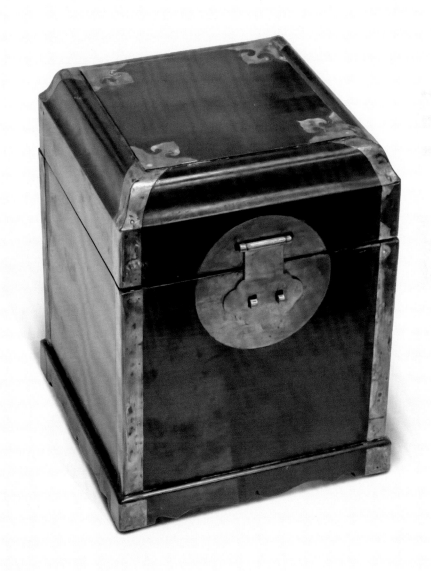

年份：十六至十七世紀，晚明至清初期

尺寸：長 16 厘米 x 寬 16 厘米 x 高 19 厘米

來源：香港黑洪祿 2011 年

黃花梨
五撞印章
提盒

提盒是一種盛放物品的器物，因為它用對稱的提樑樑托着盒子，所以被人們稱為提盒。提盒也文人是存放筆墨印硯等文具的容器，因便於提攜，通常為士人趕考或遊歷時使用。這提盒有五撞，跟其他提盒不一樣，形狀為方格，並非長方形；有五層方盒，用作存放小件如印章。

此盒為五格加蓋，每格可分層取下，每層盒底略凸出與下層作子母口，契合緊密，盒身底層置於打槽長方形底座之上，固定平穩。此提盒底座方框用兩根托帶連接，在對邊上豎立柱，兩旁有站牙抵夾，上接橫樑，站牙雕象形龍紋。羅鍋根式提樑中端拱起，構件相交處均嵌攘銅頁加固。上一撞口內設平盤，盒蓋與每撞沿口均起燈草線，加厚子口。盒蓋兩側立牆正中打眼，立柱與此眼相對處也打眼，用一條銅條貫穿。由於下撞盒底座入底座槽口中，每層又均有子口銜扣，銅條貫穿頂層後，提盒就被固定，銅條端小孔上如再加銅鎖，整件提盒就被鎖上，不能開啟，設計巧妙而實用。

這提盒全身光素，全用黃花梨木製造。頂層木版四方端鑲雲紋如意頭形白銅飾件，立牆四角用銅頁包裹，提盒蓋面板木紋華麗優美，呈現木質天然紋理，雋雅敦秀，與整體的簡約造型搭配相宜。整器銅活極其考究，採用了打槽嵌入的手法，在視覺上保持了全平面的整體感，凸顯出明代高級木作的風格特點。存世提盒一般所見為三撞，四撞已是稀少，五撞制式目前似乎為僅見，從傳統人文角度詮釋，大約是暗合了儒家「天地君親師」的五個維度。明清之際，城鎮經濟的發展使得部分文人的思想觀念發生了很大轉變，他們開始參與到文房器物的設計和製造之中，這件提盒想來當是文人定製的典型器物，因此具備了一定的獨特性和實用性。

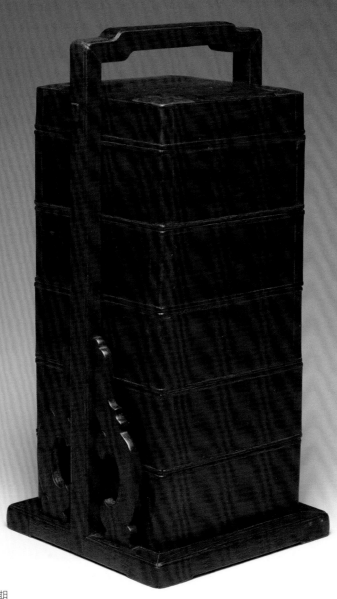

年份：十七至十八世紀，清初期

尺寸：長 11.7 厘米 x 寬 11.7 厘米 x 高 30.5 厘米

來源：Nicholas Grindley 2013

存世黃花梨印章提盒提盒非常罕見，黑洪祿先生前藏有一件也是黃花梨五撞印章提盒，尺寸比這一件略小。2018 年 7 月，西泠印社「萃古熙今・文房古玩」拍賣，也有一件黃花梨五撞印章提盒，尺寸比這一件略大。

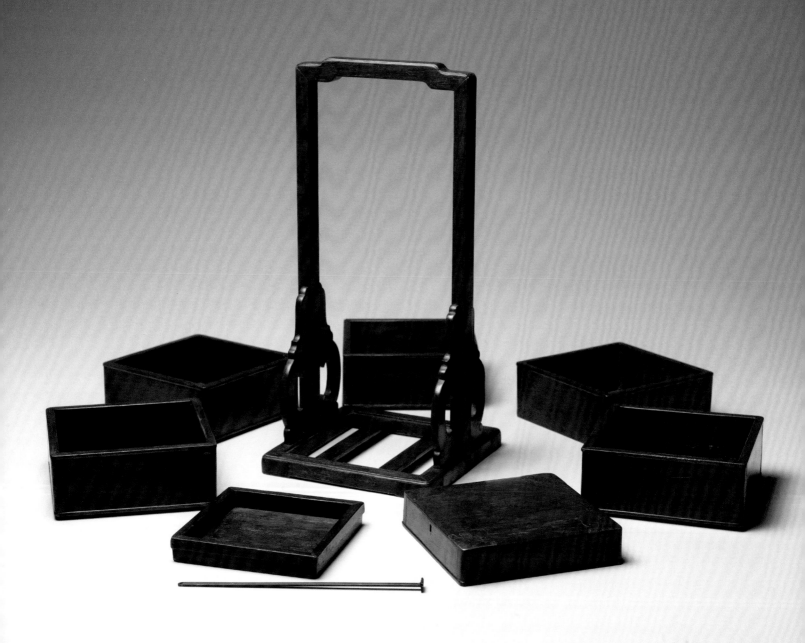

此盒為五格加蓋，每格可分層取下。

黃花梨
三撞書匣

《考槃餘事》四卷，是明代屠隆的一部關於生活藝術的著作，成書於明晚期萬曆十八年（1580年）。《考槃餘事》分十五箋：書箋、帖箋、畫箋、紙箋、墨箋、筆箋、琴箋、香箋、茶箋、盆玩箋、魚鶴箋、山齋箋、起居器服箋、文房器具箋和遊具箋。其中文房器具箋就包括：筆格、硯山、筆牀、筆筒、書匣、硯匣、墨匣、印章、印色池、鎮紙、壓尺、裁刀及剪刀等。

匣是收藏東西的器具，通常是小型的，蓋可以開合的；書匣是存放書札束帖的小匣子。現代人將文房四寶與周邊用具統稱為文具，但是對晚明人來説，「文具」有能指的是收納文房用品的盒或匣。有趣的是，高濂、屠隆與文震亨這三位晚明文人對這種可提架總藏文房用具的匣或盒，該採何種材質意見非常分歧。高濂認為文具匣非為觀賞，不必鑲嵌雕刻求奇，用花梨木即可，也不必竹絲蟠口鑲口，費工無益，反致壞速，或者直接就用以鉛鈐口的蔣製倭式（漆器）即佳甚。

屠隆則稱置放各類文房用具的匣盒為「備具匣」，以輕木為之，外加皮包厚漆如拜匣，外用關鎖以供啟閉，可攜之山遊。但是在文震亨眼中，用貴重的紫檀或花梨木來製作文具，反而是非常俗氣的：「文具雖時尚，然出古名匠手，亦有絕佳者，以豆瓣楠、癭木及赤水櫨為雅，他如紫檀、花梨等木，皆俗。三格一替，替中置小端硯一，筆覘一，書冊一，小硯山一，宣德墨一，倭漆墨匣一……他如古玩中有精雅者，皆可入之，以供玩賞。」顯然對於文震亨而言，「文具」是時尚，是一種可供玩賞的雅物，而不只是具備實用功能的「備具匣」。

此蓋盒應為書匣，呈長方形，盒猶如都呈盤，可以承放文房雅玩或冊頁、物雜。全以黃花梨為材，應是之前書香世代人家所定製。此盒尺寸較大，加蓋更為整潔。

蓋面紋理異常美觀，令人流連忘返。蓋面呈拱型，蓋邊起一道燈草線，蓋身與書匣四周邊立牆以明榫燕尾榫接合。書匣除了蓋子外、下面有三撞盤子、蓋子和下面三撞盤子摞在一起。其造型為內外雙腹壁，即每個單層體的上部為帶有子口的內盤，周壁為深於內盤的中空式盤子，多件單層器物組合配套時，上一層的中空式周壁可以兼作母口，扣於下一層器的子口之上。最上一層的子口之上，扣合書匣的蓋子和盤子。匣蓋與匣盤子母門扣合，並非直口相交，而是盒蓋和匣盤四角下垂，故合縫略弓狀。中間匣盤還可以上下隨意對調，配扣合後都不鬆不緊，匣身接口線都整齊劃一，配合的精準程度可想而知。蓋身和盤子四周鏤出弓狀門洞式空間，可供手指插入、盤子可以輕而易舉拿起。盤子底版上下與內側牆周完全保留原來的糊織物與漆裏，近乎完整。盤子底部上黑漆，盤子內部塗紫漆，內外分明。

　　此黃花梨書匣木質細膩，紋理變化自然，色澤瑩亮，包漿醇厚。式樣型制跟存世典型明式文具完全不同，獨一無二。

盤子底板上下內側保留原來的糊織物與漆裏。

HUANGHUALI
THREE-TIER BOOKCASE

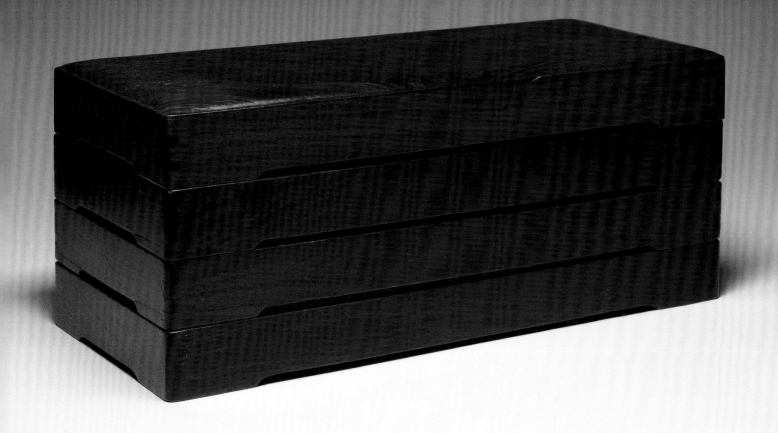

年份：十六至十七世紀，明晚清初期

尺寸：長 47.2 厘米 x 寬 20 厘米 x 高 19 厘米

來源：香港黑洪祿黑國強 2007 年

黃花梨
雕花鳥紋
小箱一對

　　明清小箱實物傳世者基本為長方形，從尺寸及形制來看，當時主要用來存放文件簿冊或珍貴細軟物品。據黑洪祿先生說，明清木匠做盒，通常是一對連造。用貴重木材的，盡量選用花紋相似的料子，達到美觀的效果，所以稱為對盒。但經過二、三百年光景，完整的對盒是絕無僅有。

　　傳世黃花梨小箱子數量不少，但如現例浮雕紋者十分罕見，千中無一。此具箱比一般小箱子體積較大，箱蓋開光鏟地浮雕喜鵲梅花山石紋，箱身正面開光鏟地浮雕兩對三爪大角龍，在祥雲上下飛舞，蓋口正面另鏟地浮雕兩對小角龍。兩側及背面光素，材美工良，十分美觀。箱子長方形，於蓋口及箱口起兩道燈草線，箱身與蓋四周邊以明榫燕尾榫接合，以合頁將上下兩部相連接，正面裝圓形銅面頁及雲頭形拍子，是這類小箱的標準做法。

　　傳世黃花梨浮雕紋小箱子十分罕見，葉承耀醫生前藏一件黃花梨浮雕花卉紋小箱子。但這一對箱子浮雕花紋完全相同，應是同一巧匠所做。筆者於 1991 年先從荷李活道小店一業餘收藏家購得其中一件，已換新的圓形銅面頁及雲頭形拍子。十年後，再從黑洪祿先生購入原來剩下的另一件，劍合珠還，十分難得。

年份：十七世紀，清初期
尺寸：長 32 厘米 x 寬 16.4 厘米 x 高 9.8 厘米
來源：香港荷李活道小店 1991 年、香港黑洪祿 2001 年

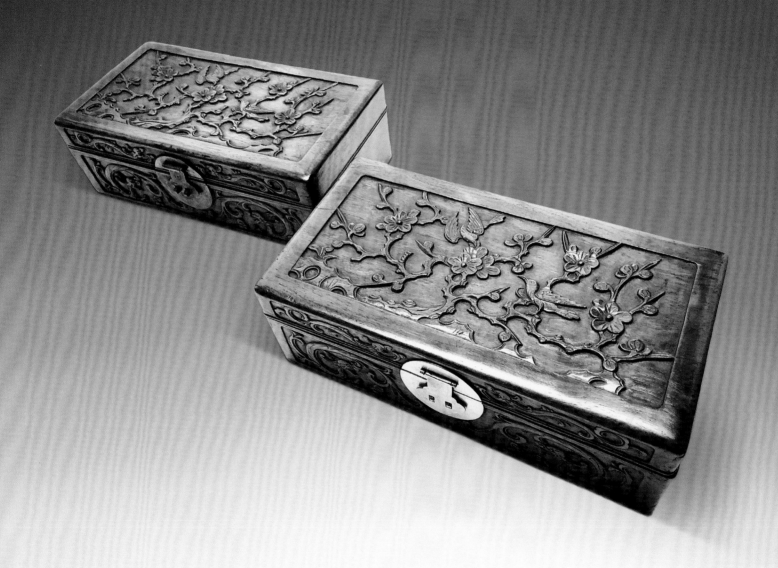

紫檀
嵌壽山石雕
落花流水紋
圓盒

桃花流水紋蓋盒大多是清宮舊藏之物，存世物都是剔紅漆器，因木質堅硬，紫檀雕刻的蓋盒很少。

這件圓形蓋盒整挖而成，子母口，淺圈足。盒身刻水波圖案，蓋面邊緣嵌銀絲飾回紋一周而成開光，開光內雕刻水波回卷，嵌壽山石刻花朵散落其間。

桃花流水亦稱流水桃花，常用以形容春天的優美景色。唐李白《山中問答》詩中有名句：「桃花流水窅然去，別有天地非人間」。五代南唐李煜詞《浪淘沙令・簾外雨潺潺》有千古名句：「流水落花春去也，天上人間」。宋人詞中也有「落花流水紅」等含意。因此，對水紋加以藝術表現，創作出一種「落花流水紋」。這種在宋代頗為流行的織錦裝飾紋樣又稱曲水紋，紫曲水，是以單朵或折枝形式的梅花或桃花，與水波浪花紋裝飾於錦，這種錦即稱為落花流水錦。元明以來，在全國各地的錦緞作坊里都得到了發展，並為其他工藝品廣泛採用，由一種變為十餘種，通稱「落花流水」紋。

此蓋盒上所刻的水波紋高低起伏，層波疊浪，層次豐富，具有鮮明的十八世紀初期的工藝特徵。同題材亦見於同期漆器上，如台北故宮藏一乾隆年份的剔紅蓋盒，收錄於《和光剔彩——故宮藏漆圖錄》，圖版 122 號。

木質堅硬、精美紫檀雕刻的蓋盒存世稀少。

此盒雕工精細純熟，波紋如絲，一刀剔下，不見敗痕，表現出雍正乾隆時期木雕工藝的一種嶄新風貌。這種風格的形成有兩種原因，一是受明晚期嘉靖、萬曆雕漆犀利深峻、刀不藏鋒之風格的影響，二是此時的雕漆使用了「牙作」匠人。據檔案記載，乾隆初年，造辦處「漆作」尚無雕刻匠人，故皇帝命在造辦處「牙作」當差的南方刻竹名匠從事雕漆製作，如乾隆「三年十月十四日，傳旨：雕漆盒若漆得時，交牙匠雕刻。」這種以刻竹技法雕刻的漆器和木器，自然把南方刻竹那種奇峭清新，精緻細密的風格帶到來。因木質堅硬、精美紫檀雕刻的蓋盒很少，這件雍乾時期的紫檀蓋盒呈現出刀鋒犀利深峻，稜線精密有力的鋒稜之美。如此件嵌壽山石雕桃花流水紋圓盒，雕刻之精幾乎無懈可擊。

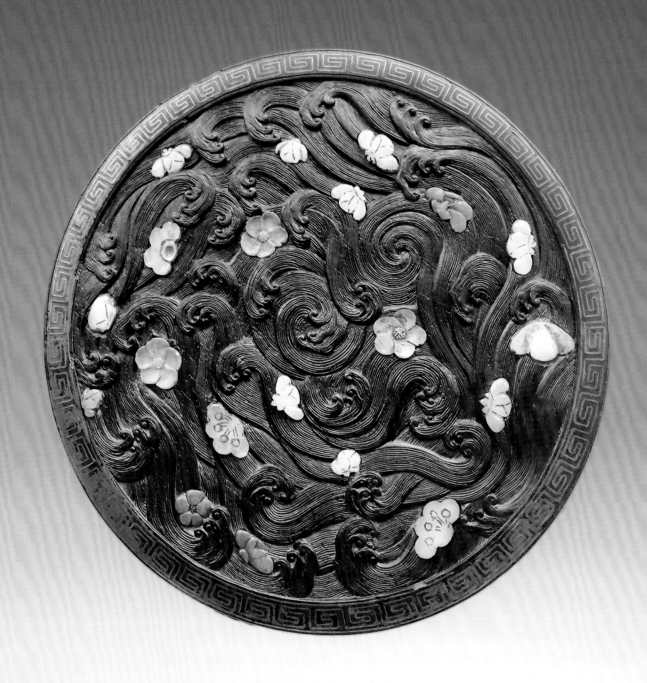

年份：十七至十八世紀，清雍正或乾隆

尺寸：直徑 16.2 厘米 x 高 6.2 厘米

來源：香港佳士得 2015 年 6 月

紫檀
銅包角
文房盒

ZITAN RECTANGULAR
STATIONARY BOX

此素工文房盒，精選紫檀木料製成。長方形盒身，部面立牆角包白銅護葉加強穩固，盒身與盒蓋四周邊以明榫燕尾榫接合，以內置銅頁及銅釘將上下兩部相連接。蓋子頂面四角鑲嵌如意雲頭紋包角，銅活色澤素靜雅麗，正中鑲方形銅面葉，安鎖鼻。盒身通體光素，除銅片外無任何裝飾，包漿醇厚且用材厚重，木質色澤沉穩大氣，與銅的質感交相輝映，文雅氣息濃重，頗具收藏價值。

文房盒內置銅頁及銅釘將上下兩部相連接。

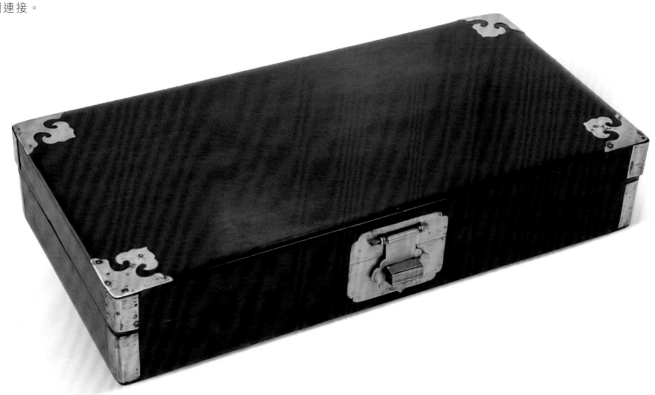

年代：十八至十九世紀，清中期
尺寸：長 35 厘米 × 寬 17.2 厘米 × 高 6.5 厘米
來源：香港簡氏 1991 年

黃花梨
小方箱

HUANGHUALI
RECTANGULAR BOX

此箱精選黃花梨製成，全體光素，山川形木紋清晰
美觀。蓋口和箱口起燈草紋，正中鑲嵌圓形面葉，雲頭拍
子。為方便移動攜帶，兩側輔以弧形提環。此箱色澤溫
潤，古色盎然，銅飾件與黃花梨木渾然一體，相得益彰。

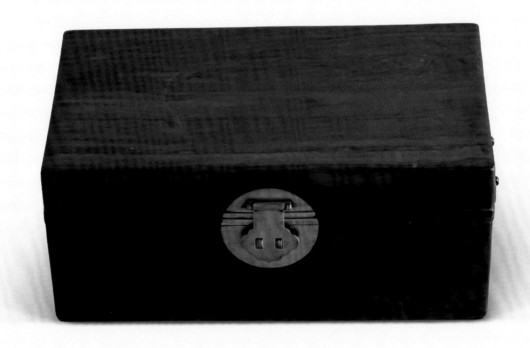

年代：十六至十七世紀，明後清初期
尺寸：長 41.4 厘米 × 寬 23.8 厘米 × 高 17.8 厘米
來源：香港清霖 1992 年

黃花梨
小方箱

HUANGHUALI
RECTANGULAR BOX

此箱精選黃花梨製成，全體光素，紋理美觀，包漿瑩潤。蓋口和箱口起燈草紋，正中鑲嵌方形面葉，雲頭拍子，立牆皆包鑲銅條加固。為方便移動攜帶，兩側輔以弧形提環。此箱色澤溫潤，古色盎然，銅飾件與黃花梨木渾然一體，相得益彰。

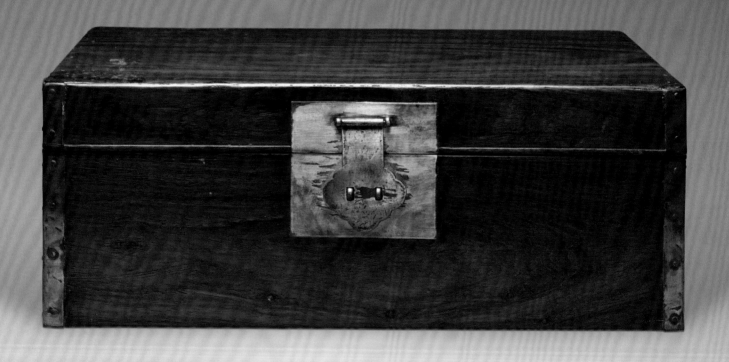

年代：十六至十七世紀，明後清初期
尺寸：長 41.6 厘米 × 寬 24 厘米 × 高 16 厘米
來源：澳門桌興行 1992 年

紫檀
提樑方箱

提樑方箱，通常是形容在頂部備提環或提樑設計的箱子。這種箱子有帶單門或兩扇對開門式，或如此例箱蓋門從上邊趟進。這箱子呈長方體，一片前開門式，門內中空，可存儲冊頁、文件、印章等、陳置案頭。頂部置拱背提樑作羅鍋棖狀，便於攜帶，三邊箱身與底板以明榫燕尾榫接合。此箱光素無紋飾，造型簡潔明快，不失文氣端莊。其木紋清晰自然，材質堅實縝密，包漿溫潤。

方箱精選紫檀為材，色澤沉穩，牛毛紋排列細密，箱體框架、四周木面及提樑皆以上等獨板紫檀木製。造型四方規正，形制簡潔，素雅考究，低調大方。此種紫檀箱不易變形開裂，適於隨身攜帶，舊時可作放瓷器或佛像使用。

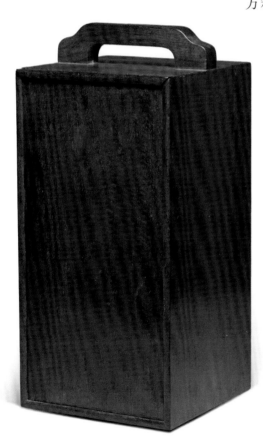

年代：十八世紀，清初期
尺寸：長 16.2 厘米 × 寬 16 厘米 × 高 34 厘米（連提樑）
來源：香港藝能 1996 年

黃花梨
畫箱

據《正字通》:「凡可藏物有底蓋者皆曰箱」。畫匣屬於大型箱匣,高度較衣箱略矮,用於放置畫軸,為文房皮具。畫匣有大漆和皮製等傳世,唯獨黃花梨製者少見。明朝百科全書《三才圖會》中所列之畫匣圖例,說明:「畫匣以木為櫃盛畫,故名畫匣,即古之所謂櫃也。」

此畫箱(又稱畫匣)黃花梨製,呈規整的長方形,除銅活外全體光素。箱蓋四面打槽嵌裝獨板蓋頂,箱身亦以相同造法接合,底部內打槽嵌裝底板,蓋與箱踩子口上下扣合。正面平鑲一正方雲形面葉,拍子作雲頭形,開口容納鈕頭,所有銅活皆為白銅製。黃花梨木色澤濃華清晰,紋理細密生動,此箱子用途應是放幾卷中小闊度的畫軸。明代萬曆出版書籍《三才圖會》中的畫匣,模樣與此例沒有多大分別,只是更長及更深,適合放中堂畫軸。

畫匣數量非常稀少。設計相似的傳世例子,大小相仿高度較高者為衣箱而非畫匣。嘉木堂歷年展覽亦曾展出黃花梨畫匣實例,葉承耀醫生前藏有一件黃花梨畫匣,蓋頂用厚螺鈿與影木鑲嵌花鳥圖案。

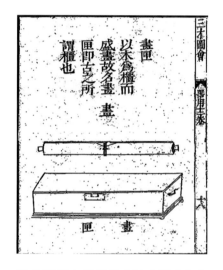

明代萬曆出版書籍《三才圖會》中的畫匣。

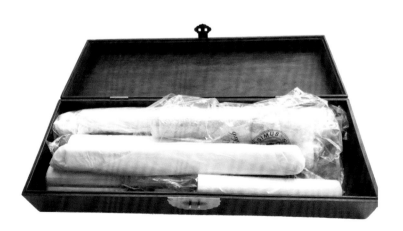

畫匣有大漆和皮製等傳世,唯獨黃花梨製者少見。

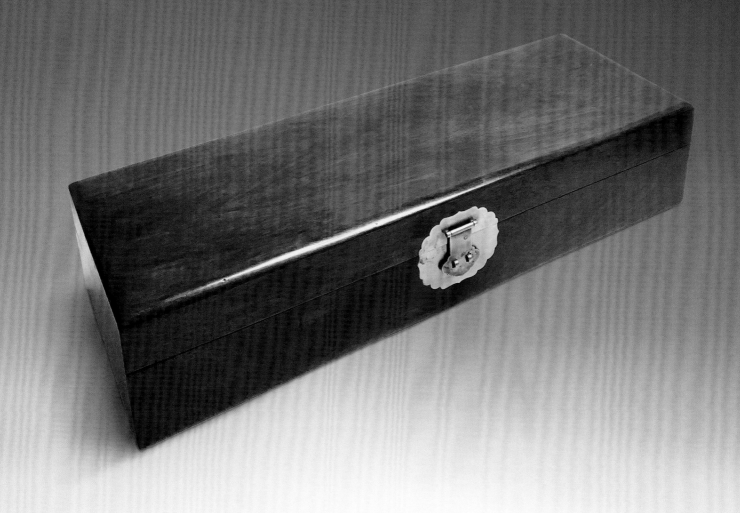

年份：十七至十八世紀，清初期

尺寸：長 70.5 厘米 x 寬 24.8 厘米 x 高 14.5 厘米

來源：香港恆藝館 1996 年

紫檀
雕梅花卷草紋
小箱

　　傳世紫檀小箱子有相當數量，但如現例精雕梅花卷草紋十分稀罕。此具箱子材美工良，紫檀木造，包括箱內底板，比一般小箱子體積較大。箱蓋鏟地開光高浮雕美觀卷草紋，箱身正面鏟地開光高浮雕梅花和卷草紋，兩側以及箱背雕相應卷草紋，箱身背面鏟地開光高浮雕牡丹花和卷草紋。箱子長方形，於蓋口及箱口起兩道燈草線，箱身與蓋四周邊以明榫燕尾榫接合，以合頁將上下兩部相連接。正面裝圓形銅面頁及雲頭形拍子，兩側裝弧形手提環和圓形銅頁。銅活均為白銅造。

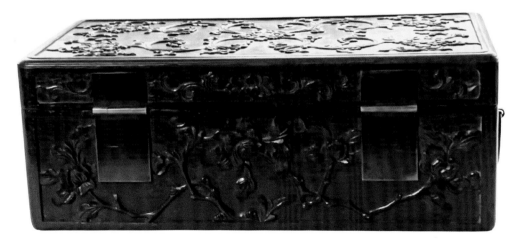

箱身背面鏟地開光高浮雕牡丹花和卷草紋。

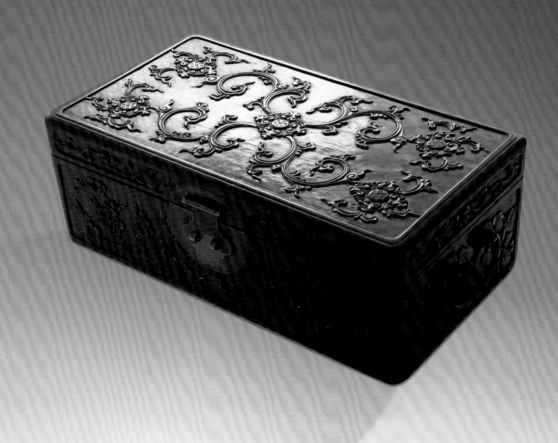

年份：十七世紀、清初期

尺寸：長 34 厘米 x 寬 18.5 厘米 x 高 12.5 厘米

來源：香港蘇富比 2003 年 4 月（編號 284）

紫檀
素身方盒

方盒紫檀製，可見緻密的牛毛紋理。通體素雅無雕工，正面方形面葉，雲頭形拍子，箱身與蓋四周邊以明榫燕尾榫接合，以合頁將上下兩部相連接。其用途靈活，可儲存筆墨印章等小件文玩。

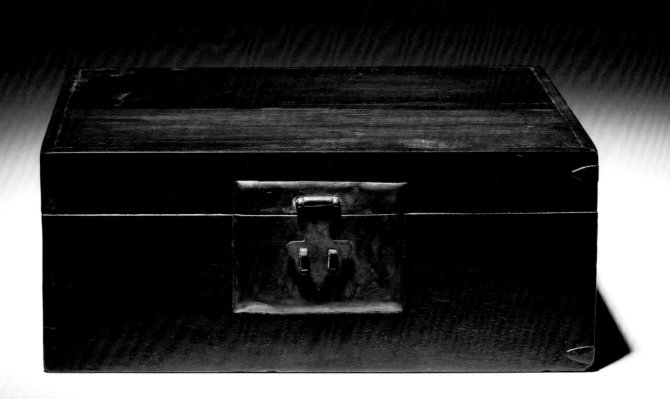

方盒可儲存筆墨印章等小件文玩。

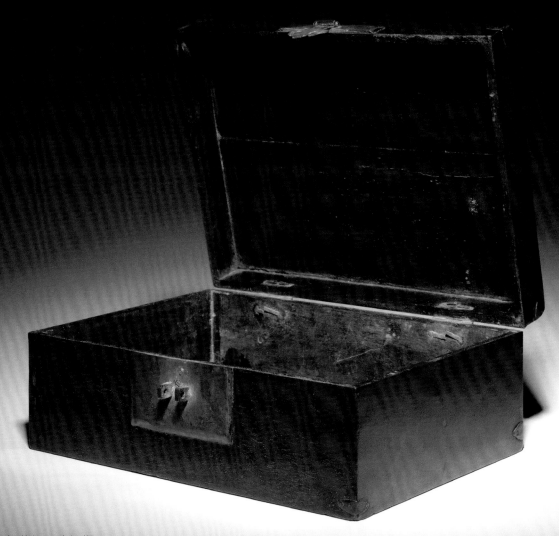

年份：十七世紀，清初期

尺寸：長 24.2 厘米 x 寬 17.8 厘米 x 高 9.5 厘米

來源：香港簡氏 1995 年

黃花梨
素身趟蓋方盒

此方盒是用黃花梨製作，全身光素，用料講究，光澤
華美。箱作正方形，箱身四周邊以明榫燕尾榫接合，三邊
起槽口，箱蓋從一邊趟進。

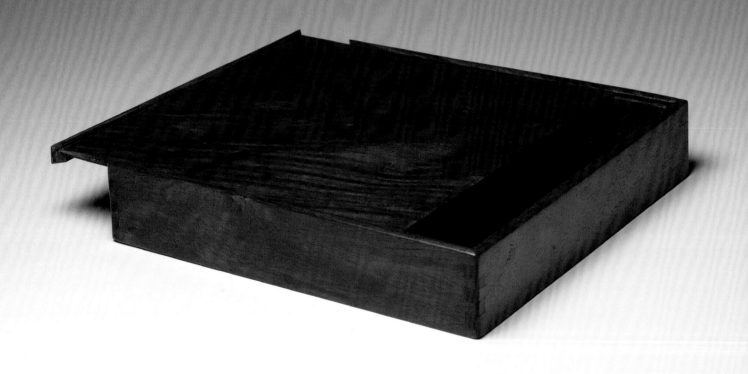

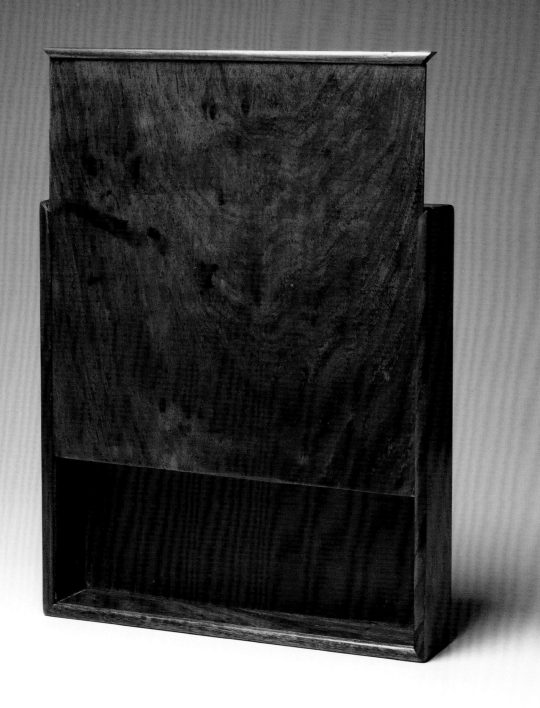

年份：十六至十七世紀，明後清初期

尺寸：長 28 厘米 x 寬 28 厘米 x 高 5.2 厘米

來源：Ronald W. Longsdorf Collection，香港恆藝館 2012 年

紫檀
素身回紋
文具盒

文具盒子呈長方形，腰間兩道階梯形線腳，將立牆面分為上下兩半，像扁平的「凹」字與「凸」字扣在一起。盒蓋口上下沿起的燈草線，台階引起的連續折彎，形成弧形和尖角，嚴緊合縫地貼在一起。盒蓋與盒身子母口扣合，並非直口相交，而是盒蓋四角下垂，故合縫略弓狀，沿起陽線加窪兒。蓋取下平置，猶如四足着地的矮桌。蓋子還可以前後隨意對調，配扣合後都不鬆不緊，盒接口線都整齊劃一，配合的精準程度可想而知。

平坦的蓋面邊緣雕飾回紋一周，四邊倒圓內收，至底壓邊線，然後平扣在立牆框上。盒蓋上有抽板式頂蓋，抽板拉出後，可見盒蓋自身也是一個小箱具，可放文件。盒身分兩層，上層為卷草花紋托盤，上放載四塊鑲紫檀木框的玻璃片，框邊上下有銅扣，四片玻璃扣上，就形成一個擋風的罩子，中放蠟燭。底層分大小不同的七格，可放如墨、硯、水盂、鎮紙及印章等文具。文具盒子內外配件全用紫檀製作，擇取黑中泛紫的紫檀美材所製，周身牛毛紋，包漿瑩潤典雅，熠熠有光，用料講究，光澤華美。

文具盒子內外配件全用紫檀製作，用料講究。

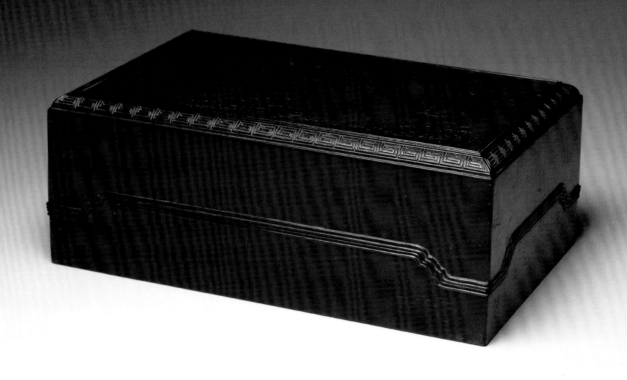

這種形式的文具盒在清代曾十分流行,傳世實物不少,但用紫檀或黃花梨製作的精品,罕有而難得在保存完好。例子可參閱北京榮寶齋藏的晚清雞翅木文具盒(見田家青編著《清代家具》頁 267);另一例為清早期黃花梨同款的蓋盒,中國嘉德 2018 年秋季拍賣會,編號 4476。

年份:十七至十八世紀,清初期
尺寸:長 31.8 厘米 x 寬 20 厘米 x 高 12 厘米
來源:香港黑洪祿、香港恆藝館 2006 年

紫檀
雕仙鶴鐘盒

中國是世界上最先懂得計時的國家。大約商朝後期，中國就出現了把一晝夜分為一百等分的百刻計時制，而且歷朝歷代沿用不衰，一直到清末才廢止。明清朝之前，中國用的計時器包括日晷、圭表、漏刻及香篆鐘等。元代著名科學家郭守敬創製了大明燈漏，它是利用水力驅動，通過齒輪系及相當複雜的凸輪機構，帶動木偶進行「一刻鳴鐘、二刻鼓、三鉦、四鐃」的自動報時器。因其造型似宮燈，又放置於皇宮的大明殿，所以稱為大明殿燈漏。因漏刻冬天水易結冰，所以明代時發明了「五輪沙漏」，用流沙驅動漏刻。同時加大了流沙孔，以防堵塞，改用六個輪子，而裝有指示時間的測景盤。

機械鐘錶是在明朝中葉後傳入中國的，明末利瑪竇進獻萬曆皇帝的自鳴鐘乃是經過特別訂作而成，將鐘面改造為中式的時辰制以適應中國文化。在乾隆初年，西洋鐘錶之風已經風行中國，當時的設計是鉈錶（時辰表）。一般而言，西人多將錶收藏懷中，有「懷錶」之稱，然清人卻多將時辰錶顯露於外掛於腰帶之上。如乾隆時大臣于敏中「於上晚膳前應交奏片，必置錶硯側，視以起草，慮遲誤也。」阮元《同人分咏遠物得紅毛時辰錶》詩亦云：「任爾反與側，針指確然中。趨事慮後時，持此以無恐。可記里馳驅，可刻燭吟誦。懸之腰帶間，銅史日相從。置之枕函旁，錚錚入清夢。」如《紅樓夢》中王熙鳳對賈府內的奴僕交代工作事項時曾道：「素日跟我的人，隨身自有鐘錶，不論大小事，我是皆有一定的時辰。橫豎你們上房裏也有時辰鐘。卯正二刻我來點卯，巳正吃早飯，凡有領牌回事的，只在午初刻。戌初燒過黃昏紙，我親到各處查遍，回來上夜的交明鑰匙。第二日仍是卯正二刻過來。」

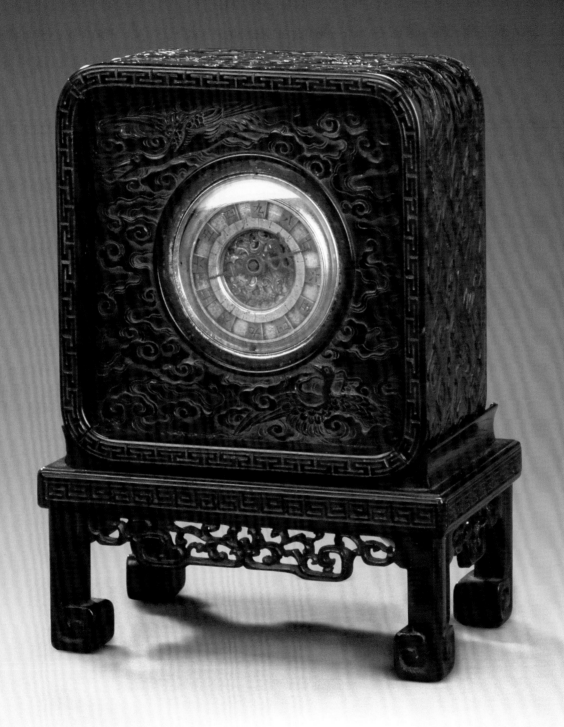

年份：十八世紀，清乾隆期

尺寸：(鐘盒)長 8.8 厘米 x 寬 8.8 厘米 x 高 4.7 厘米；

　　　(小案)長 10 厘米 x 寬 6 厘米 x 高 4 厘米

來源：香港佳士得 2003 年 10 月（編號 803）

盒背底板素身，刻上篆字「當惜分陰」。

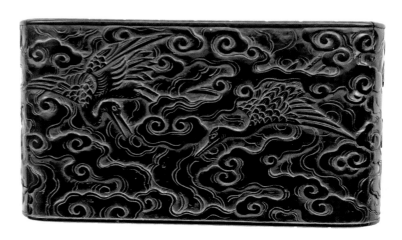

四面沿邊刻回紋。

　　這件紫檀雕仙鶴鐘盒有三個部分：鐘盒、小案和時辰錶；鐘盒放置在小案上。此件鐘盒材美工良，全用紫檀木造，包括盒背底板。鐘盒正面鏟地開光高浮雕一對仙鶴祥雲飛舞，四面沿邊刻回紋，中部挖開一個圓形亮光，鑲上一白銅圈，用於展現時辰表面，時辰錶是固定在盒內的一個白銅圈箍中間，設計精巧。鐘盒四周邊身與鐘盒正面以明榫燕尾榫接合，四角圓潤，盒身四周邊浮雕四幅不同的兩隻仙鶴在祥雲中飛舞圖案。盒背底板素身，刻上四個篆字：當惜分陰。四面沿邊刻回紋，盒背底板沿槽口從上邊趟進。

　　紫檀小案製作精巧，翹頭案式，案四面沿邊刻回紋，方材腿足平直兩邊起窄邊線，下轉馬蹄足，四邊壺門牙子作卷草紋。

　　時辰表錶橢圓形，銀和黃銅質地，表面刻上鐘錶匠名字 J. Tarts，英國倫敦人，活躍於乾隆二十年至五十六年（1755 年至 1790 年）。所以這隻時辰錶是乾隆時期由英國進口的，表面上的羅馬數目字也改成中文數字。傳世鐘盒數量不多，現例紫檀精雕仙鶴鐘盒十分稀罕。

黃花梨
小圓盒

HUANGHUALI CIRCULAR BOX

此盒以黃花梨為材，盒身呈橢圓體。盒蓋盒身是用一木連造，分割挖成。平頂平底，子母口，盒頂邊緣起陽線。盒蓋與盒身相交處木紋相連，通體光素，整體造型簡潔，包漿瑩潤，狸斑與鬼臉花紋燦難華美，像琥珀的光澤，以黃花梨自然瑰麗之紋理取勝。

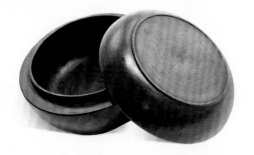

盒蓋盒身是用一木連造，分割挖成。

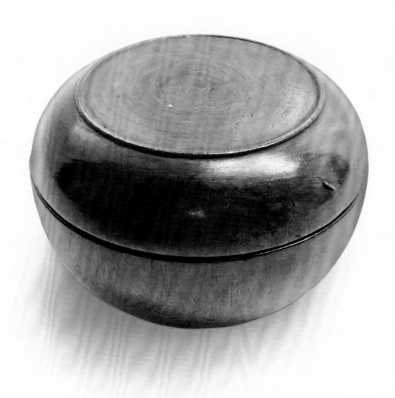

年份：十六至十七世紀，晚明至清初期
尺寸：直徑 10 厘米 x 高 6 厘米
來源：香港恆藝館 2002 年

黃花梨
竹節式
五層套盒

套盒是盒式之一，其一是指大盒裏面套小盒，又稱「子母盒」，其二是指幾個盒摞在一起。瓷套盒唐代即出現，其造型為內外雙腹壁，即每個單層體的上部為帶有子口的內盤，周壁為深於內盤的中空式盒體。多件單層器物組合配套時，上一層的中空式周壁可以兼作母口，扣於下一層器的子口之上。最上一層的子口之上，扣合套盒盒蓋。五代黃堡窯的這種套盒，有直圓體和多稜體兩種不同的造型，也有腹壁斜直，多件套合後呈下大上小的寶塔形狀的。明正德年間流行圓筒式三層套盒，平頂蓋，圈足，是用來盛放果品和食物的用器。

中國是一個盛產竹子的國度，竹在文人心中是「雅」的代表，也有傲骨挺拔，不畏霜寒的風骨。

這件五層套盒是仿製竹節形態，以珍貴的黃花梨為材，木質細膩，紋理變化自然，色澤瑩亮，包漿醇厚。筒呈圓形，盒蓋外壁剔地琢出一道弦紋。其餘四個套盒外壁各剔地琢出二道弦紋，均勻分佈，仿竹節之形。五件單層器物組合配套時，上一層的中空式周壁可以兼作母口，扣於下一層器的子口之上。最上一層的子口之上，扣合套盒盒蓋。扣合後，整件套盒仿如一根九節的竹子，竹痕宛然可辨，形象生動，器形簡潔，古樸典雅，充滿光潤靈秀之感。

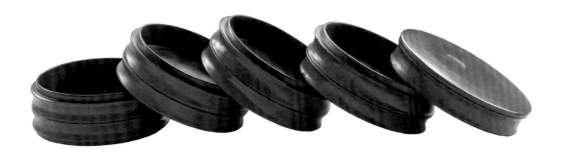

五件單層器物組合配套時，將仿如一根九節的竹子。

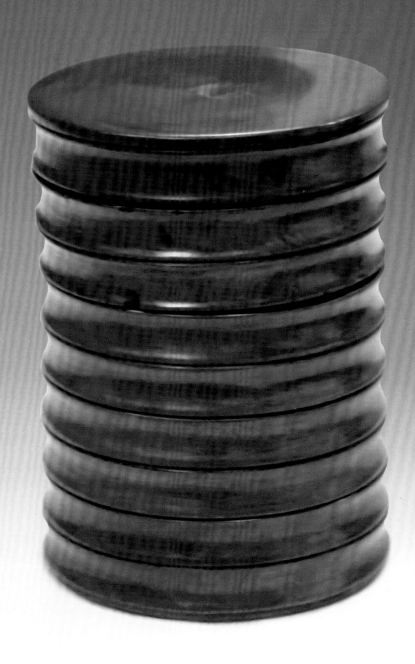

年份：十七至十八世紀，清初期
尺寸：直徑 9.8 厘米 x 高 13 厘米
來源：北京勁松古玩市場 1991 年

紫檀
藥箱

藥箱，通常是形容內部帶有多個抽屜設計的小箱。這種箱子有時在頂部備提環便於攜帶，如此例般有一片前開門式，或兩扇對開門式。此提箱將提樑固定於頂端的造型展示了典型清式傳統風格。清初的手卷曾把它描繪為畫家的工具箱，亦或藥箱。

此藥箱是用以紋理生動的紫檀木製作，全身光素，用料講究。藥箱八個角落以皆鑲如意雲頭加固，原來的銅構件保存良好，並呈現出美麗的陳年包漿。箱內有托盤及八個大小不同的抽屜。箱頂、箱底、背面及側面皆為紫檀木造。藥箱正面的面板可挪移如門，為攢邊打槽裝板式結構，平整光滑。並有臥槽平裝的活鎖，藥箱內抽屜的銅活，亦為葉形吊牌。

存世紫檀藥箱不算罕見，比利時侶明室藏明式家具前藏有一件相似的紫檀藥箱，但尺寸比這件小。

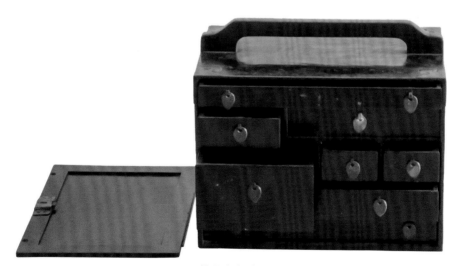

箱內有托盤及八個大小不同的抽屜。

ZITAN MEDICINE CHEST

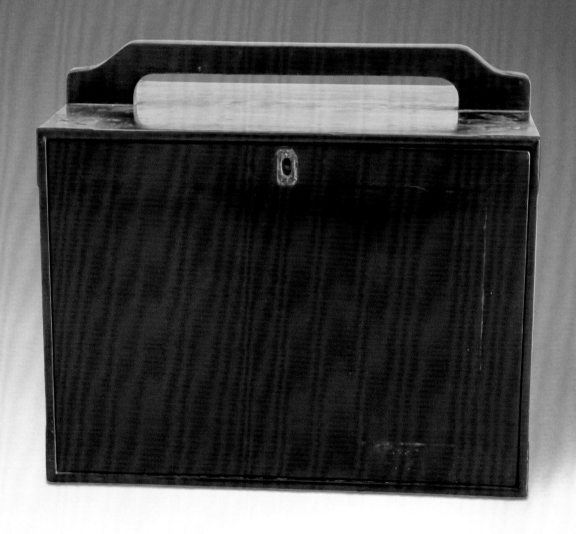

年份：十七至十八世紀，清初期

尺寸：長 31 厘米 x 寬 21 厘米 x 高 27 厘米

來源：香港劉科 1991 年

黃花梨
素身方蓋盒

HUANGHUALI SQUARE BOX

蓋盒以黃花梨為材製成，正方體，分蓋及身兩部分。盒蓋頂部微隆，沿邊起一圈燈草線。盒蓋與盒身直口相交，盒蓋四周邊以明榫燕尾榫接合。盒蓋空間高度厚，盒身深度淺，沿邊有四足着地。整器結構方正牢靠，色澤褐紅如棗，包漿瑩潤。通體光素無紋，僅以黃花梨木自然色澤與紋理取勝，更顯莊雅古樸，含蓄溫潤。

正方體分蓋及身兩部分。

年份：十六至十七世紀，明後清初期
尺寸：長 22.9 厘米 x 寬 22.9 厘米 x 高 7.8 厘米
來源：北京黑國春 1990 年

紫檀
素身長方盒

ZITAN RECTANGULAR BOX

紫檀長方盒，木材精美，尺寸亦大。頂微隆，邊緣處做碗口線，壁直，口沿處起寬皮條線，盒身下方漸斂，末端略外翻碗口線。四角轉角倒圓，宛若曲鐵。正面圓面葉，拍子雲頭形，兩側面安提環。製作工藝精湛，磨製精細，為一素氣雅潔的高級文房用具。

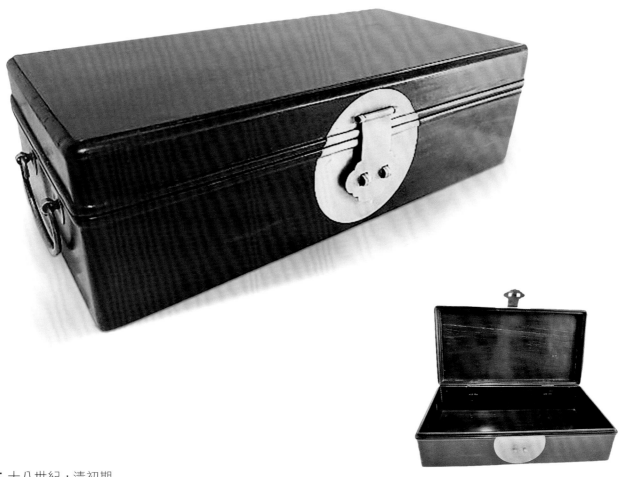

年代：十八世紀，清初期
尺寸：長 40 厘米 × 寬 20 厘米 × 高 10 厘米
來源：澳門國俊堂 1992 年

製作工藝精湛，磨製精細。

紫檀素身
黃花梨底板
長方捧盒

捧盒是盛具，因其無繫，無鈕，形體較大，挪動只能用手捧而得名，流行於明清至民國時期，常見白釉、青花、粉彩器。捧盒是過去大戶人家裏才有的用器，既可作為藝術品觀賞，又可致用，加之材質多樣，工藝技法變化多端，為實用性與藝術性結合的產物。在《紅樓夢》第十一回：「是日賈敬的壽辰，賈珍先將上等可吃的東西，稀奇些的果品，裝了十六大捧盒，着賈蓉帶領家下人等與賈敬送去。」就是對捧盒用途的具體描述。

作為一種手捧的器皿，捧盒的材質需輕，又要兼有隔熱保溫的作用，故以瓷、漆及木最為多見，也偶有金屬和琺瑯的材質。造型則以便於捧持為主，如扁圓形、方形、鐘形、六角形、八角形、桃形、荷葉形及牡丹形等。盒上面的紋樣也是極為豐富，山水、人物、花卉、蟲鳥及走獸，都是瓷質捧盒的主題紋飾。漆器捧盒除了以雕刻技法營造出一種浮雕般的藝術效果，還常用螺鈿和金銀片製成五彩繽紛的小彩片，嵌在漆面上作為主紋的襯景。

木質捧盒多是用紅木製作，捧盒內可設有間格，每個小盒可分裝不同的禮品或食物。為便於平時作為陳設品觀賞，一些木質捧盒還配設有底座。盒身上則常以雕、嵌、描等工藝手法，裝飾吉祥文字和圖案。珍貴硬木製作的捧盒比較少見，大多素身無裝飾，因為木紋細密有致，更顯出古拙厚重的韻味。

此器以精選紫檀木製，呈規整的長方形，全體光素。盒蓋四面打槽嵌裝兩拼板蓋頂，蓋頂微拱。盒身亦以相同造法接合，於蓋口起一道燈草線，底部內打槽嵌裝黃花梨獨片底板，盒蓋與盒身踩子口上下扣合。盒身底部四角裝墊足。紫檀捧盒質地堅實細密，色澤不靜不喧。黃花梨底板木色澤濃華清晰，琥珀色澤，流水行雲，

紋理細密生動，此捧盒用途應是放衣物綢
緞作賀禮。

　　如此尺寸碩大珍貴硬木製作的捧盒，
比較少見，研木得益黑國強先生藏有一件
相似的捧盒，全以黃花梨木製。

ZITAN RECTANGULAR HOLDING BOX

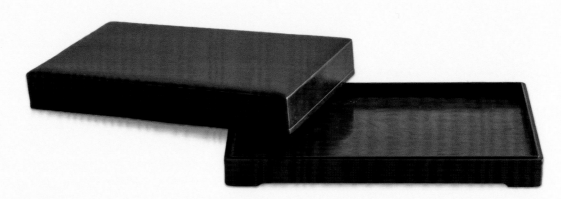

年份：十七至十八世紀，清初期
尺寸：長 46 厘米 x 寬 25 厘米 x 高 10 厘米
來源：香港恆藝館 2001 年

盒蓋與盒身踩子口上下扣合。

黃花梨素身
小長方拜帖盒

HUANGHUALI RECTANGULAR STATIONARY BOX

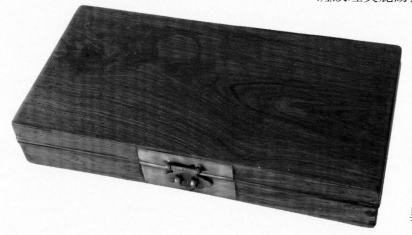

此長方盒小巧精緻，造型為扁平長方形。蓋與盒口起兩度陽線，同時起到加厚和裝飾的作用。正面鑲嵌方形銅面葉，全雲頭紋拍子。全身光素，木紋溫潤，鬼臉狸斑紋理美麗紛然。底版用鐵力木，明末清初箱盒特色。

此扁盒是用來放拜帖，參見朋友作介紹身份用，是盛裝拜帖的盒子，所又稱拜帖盒。據傳此一習慣起源於漢代，帖盒是主人身份的象徵。明清時期，官員、商賈及文人互訪時呈遞，故往往選用名貴木材製作，如此例為黃花梨木製作。異乎尋常扁矮的長方形小箱，暗示其或可為儲放毛筆或紙張所用。

存世黃花梨茶帖盒極少，Robert Hatfield Ellsworth 藏有一件黃花梨拜帖盒（紐約佳士得 2015 年 3 月），另一件相似的黃花梨拜帖盒是洪氏所藏（《洪氏所藏木器百圖》第二卷，圖 91）。

年份：十八世紀，清初期
尺寸：長 32.6 厘米 x 寬 16 厘米 x 高 5.5 厘米
來源：香港簡氏 1993 年

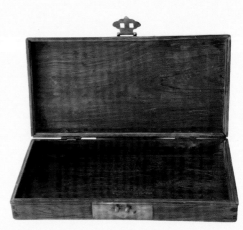

存世黃花梨茶帖盒極少。

黃花梨
素身小箱

HUANGHUALI
RECTANGULAR BOX

小箱光素，只在蓋口及箱口起兩道燈草線。立牆四角用銅葉包裹，蓋頂四角鑲雲紋銅飾件。正面圓面葉，拍子雲頭形，兩側面安提環。黃花梨紋理美觀，包漿瑩潤。

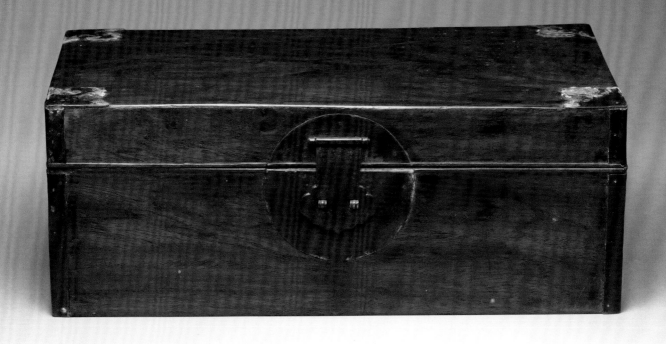

年代：十八世紀 清初期
尺寸：長 37 厘米 × 寬 20.5 厘米 × 高 14 厘米
來源：北京勁松市場 1990 年

黃花梨
嵌螺鈿花卉
小盒

這是一個華麗並線條優美的小方盒，盒蓋面有精美的百寶嵌裝飾。

這小方盒上下兩個部分分開製造，箱子長方形，於蓋口及箱口起兩道陽線，同時起到加厚和裝飾的作用，箱身與蓋四周邊以明榫燕尾榫接合，是這類小箱的標準做法。

蓋面之上的樹枝是黃花梨木身上浮雕而成的，染上褐色顏料，再加上蚌貝等材料鑲嵌出花鳥圖案。花瓣的捲曲、層疊與翻折部分，是利用蚌、貝的殼片施以雕刻、打磨後，成為具凹凸起伏的塊面，再予以組合嵌黏，用以表現花瓣細嫩，柔軟的質感與立體感，效果有若浮雕。藝匠還運用細緻的線刻，於其上刻畫出鳥類腹部的羽毛、花瓣與葉片的紋路等；並利用顏料精緻小巧地點綴花心等部位，使其顯得栩栩如生，花托用紅漆堆填上色，這也是「周制」百寶嵌最為鮮明的特色。就整體畫面與表現方式看來，梅花錯落盛開，枝幹曲折有致，喜鵲棲息其上；螺鈿、堆漆和木雕等嵌飾顏色與黃花梨木明亮的原色搭配，顯得典雅堂皇，華而不俗，透出一派古雅。我們可在許多傳世的宋代院體花鳥畫中發現到近似的構圖與風格，如北京故宮藏《南宋佚名梅禽圖》，兩枝白梅，老乾虯勁，綉眼棲枝。畫家以細筆鈎出鳥的羽毛，呈現其腹部毛茸茸的質感。同為北京故宮藏《南宋佚名梅竹雙雀圖》，則以細筆描出兩山雀羽毛後，再用濃墨或淡彩施染；梅花則敷染白粉、淡黃等色，以淡墨鈎出輪廓線，着意表現花瓣翻折的層次、立體感、細節處的細膩與生動，使物象如生，畫面簡潔卻又不失優雅與華貴的氣息。

這小方盒上下兩個部分分開製造。

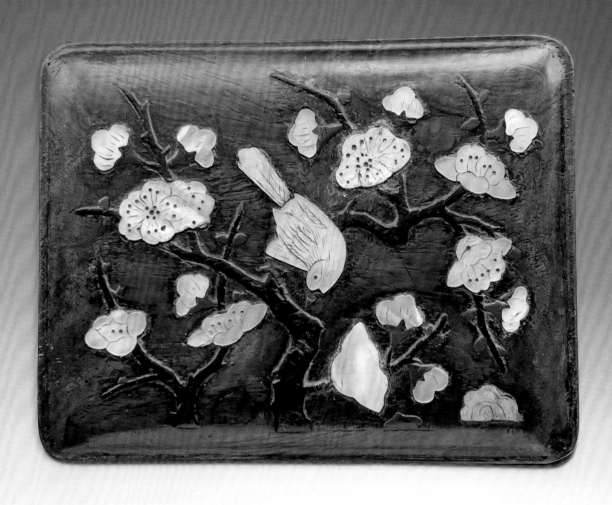

年份：十六至十七世紀，明後清初期

尺寸：長 12.7 厘米 x 寬 9.7 厘米 x 高 6.2 厘米

來源：香港恆藝館 2017 年

黃花梨
嵌象牙飾牌
小盒

HUANGHUALI SMALL BOX
WITH IVORY DECORATIONS

這是一個造型簡單但線條優美的小方盒。這小方盒上下兩個部分分開製造，盒身是一塊木挖通成長方盒，頂蓋子也是一木挖通而成，蓋與盒身接口起兩度陽線，同時起到加厚和裝飾的作用。頂蓋鑲嵌長方形象牙版，陰刻二條螭龍，相對上下飛舞。這小方盒頂蓋與盒身木紋連貫，應是從一木材選取。全身光素，木紋溫潤，紋理美麗紛然。

小方盒頂蓋與盒身木紋連貫，應是從一木材選取。

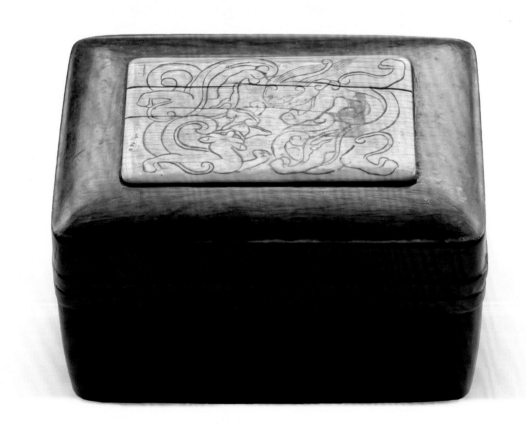

年份：十七至十八世紀，明後清初期

尺寸：長 11.8 厘米 x 寬 8.8 厘米 x 高 5.8 厘米

來源：北京勁松市場 1990 年

紫檀
素身小方盒

ZITAN SMALL DISPLAY BOX

方盒紫檀製，紋理緻密清晰，小巧精緻，但用料厚實。長方形，蓋頂鼓起，做工考究，磨製細膩。四角圓潤，盒蓋四面採用燕尾榫拼接，盒底為一版製成，盒蓋和底版垂直吻合，盒蓋內裏和底版上面加厚墊包黃綢，起到放置物件的作用，形狀應是鼻煙壺或玉器。此方盒渾厚樸素，保存完好，惹人喜愛。

盒蓋內裏和底版上面加厚墊包黃綢。

年份：十七至十八世紀，清初期
尺寸：長 11.5 厘米 x 寬 9.5 厘米 x 高 3 厘米
來源：北京勁松市場 1997 年

黃花梨
小書箱

　　小箱的主要用途是存放書籍及衣物，以長方形為宜，是家居中的重要陳設，使用靈活，陳設文玩，與現代家居環境十分融洽。

　　此件書箱，形制規整，黃花梨選料精美，榫卯嚴謹。箱蓋四面打槽嵌裝兩板相接的蓋頂，箱蓋立牆以明榫燕尾榫相互接合，箱身四面亦以相同造法以明榫燕尾榫接合。箱身與箱蓋以合頁將上下兩部相連接，在蓋口及箱口起兩道燈草線，蓋內紋理異常美觀，賞心悅目。蓋口一面有圓銅頁連銅扣，正面方形面頁，拍子作雲頭形，開口容納鈕頭。兩側裝弧形手提環、圓銅頁及護眼錢。護眼錢除裝飾用途外，也能夠保護箱身，免受提環撞擊。可參考王世襄《明式家具研究》(香港三聯書店，1999 年)圖版卷戊 15。

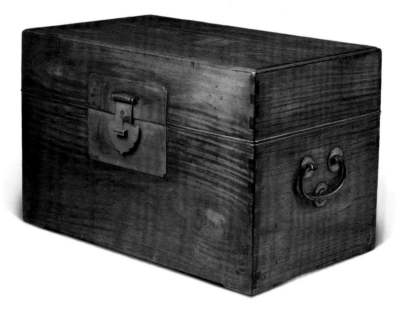

兩側裝弧形手提環、圓銅頁及護眼錢。

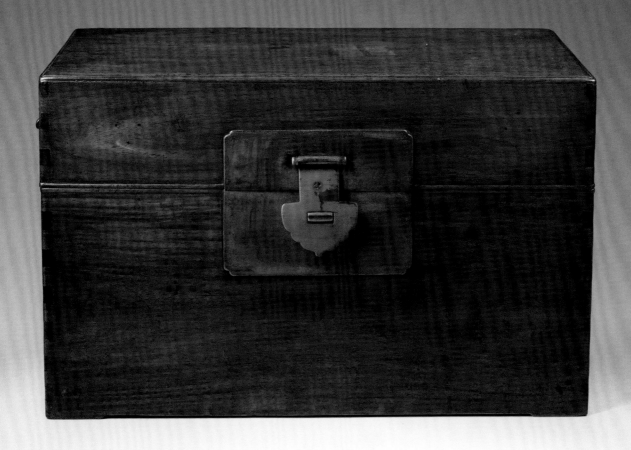

年份：十七世紀，清初期

尺寸：長 41.5 厘米 x 寬 24.5 厘米 x 高 25.5 厘米

來源：香港恆藝館 1993 年

雞翅木
頂戴花翎盒

下端一有銅鈎可將盒蓋與盒身扣接。

頂戴花翎是清代區別官員等級的一個特徵，但區別清朝官員等級最直觀的是官服，也就是我們常說的「補服」。所謂補服，就是在衣服上打一塊大大的「補丁」，而且是在胸前，清朝官員分為「九品十八級」，補服圖案也各不相同，文官的圖案是飛禽，武官的圖案是走獸。

除此之外，清朝官員一品到九品，帽子上面的頂珠也是區別之一，不過不分文官、武官。一品為紅寶石，二品為紅起花珊瑚，三品為藍寶石及藍色明玻璃，四品為青金石及藍色涅玻璃，五品為水晶及白色明玻璃，六品為硨磲及白色涅玻璃，七品為素金，八品為起花金，九品為鏤花金。

清朝的「頂戴花翎」，它其實是一個整體，包括帽子、頂珠、帽子後面插的一根孔雀羽毛，帽子與頂珠合稱「頂戴」。帽子後面的孔雀羽毛叫做「花翎」，不過帽子後面的那根羽毛並不是所有官員都有，只有皇帝賞賜才能佩戴。在頂珠之下裝有一枝兩寸長短的翎管，質為白玉或翡翠，翎管為圓柱空心，用以安插翎枝，頂部由絲繩將翎枝固定於官帽後方。

花翎則分為三種，分別是一眼、二眼和三眼，以三眼最為尊貴，所謂的「眼」就是孔雀翎上像人眼睛一樣的東西，有一個就叫一眼，三個就叫三眼。除了花翎，清朝官員帽子後面還有一種羽毛，是鶡鳥的羽毛，不過它是藍色，因此被稱為「藍翎」，藍翎上面是沒有眼的，是賜給六品以下的官員，或者是在皇宮、王府當差的侍衛。

花翎是清朝官員尊貴身份的象徵，在清朝中前期，只有皇室成員才有資格被賜予三眼花翎，如爵位低於親王、郡王、貝勒的貝子和固倫額附。只有清朝宗室和藩部中被封為鎮國公或輔國公的親貴和碩額附，才有資格被賜予二眼花翎；一眼花翎是賜予五品以上的內大臣，

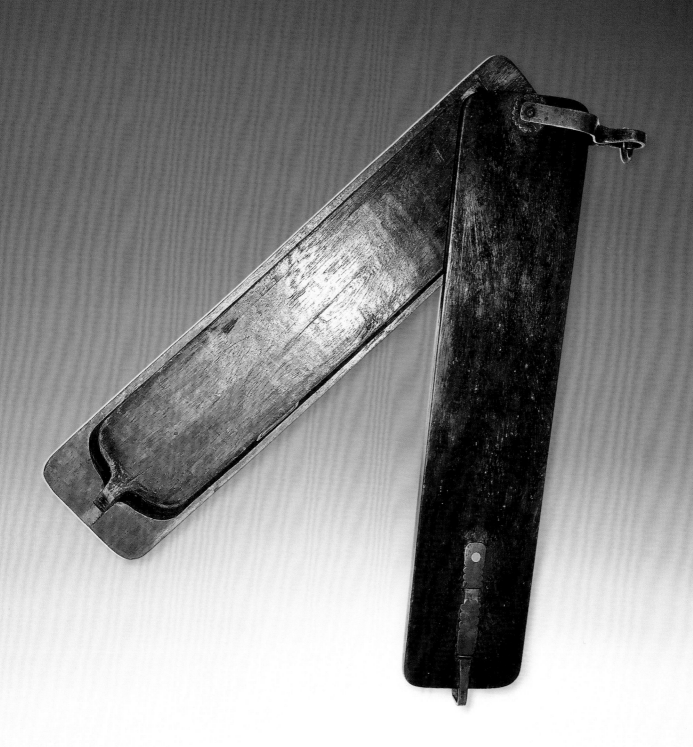

年份：十八世紀，清中期

尺寸：長 39.4 厘米 x 寬 8.6 厘米 x 高 3.8 厘米

來源：研木得益（黑國強）2002 年

有例戴和賜戴之分。清朝對於三眼花翎的控制相當嚴格，據統計，從乾隆皇帝開始，到清朝滅亡，前後只賞賜了七個三眼花翎，分別是傅恆、福康安、和琳、長齡、禧恩、李鴻章、徐桐，就連被乾隆皇帝寵上天的和珅，都沒有得到三眼花翎，這七個人中有一個比較特殊，那就是李鴻章，他是漢臣，但因為功勞太大，又被慈禧太后重用，所以被賜予三眼花翎。

官帽的樣式有它森嚴的制度，而裝官帽的盒子看有點蒙古包的既視感，最底下的一層用來放置花翎，花翎和翎管處可以拆卸下來，上面的一層放置官帽。為了分隔放置避免花翎被擠壓受損，官員從官帽拆卸下來的花翎和翎管，分開放置在頂戴花翎盒內。

這個頂戴花翎盒是雞翅木製，上下兩部分分開製造，頂蓋子是一件整板，盒身是一塊木挖通成長方盒。盒子上端有菊花紋銅釘固定，下端一有銅鈎可將盒蓋與盒身扣接，上端銅釘有銅圈可將盒子掛起來。

中國明式家具裏的老雞翅木，主要產於福建省，因其花紋秀美似雞翅膀而改名。雞翅木肌理細密，紫褐色深淺相間成文，尤其是縱切面織細浮動，具有禽鳥頸翅那種燦爛閃耀的光輝。清中期以後，家具用老雞翅木的甚少，用作放頂戴花翎的盒子更是罕見和珍貴。

紫檀
小長方盒

ZITAN SMALL
RECTANGULAR BOX

　　小箱紫檀製，可見緻密的牛毛紋理。通體素雅無雕工，唯以銅活裝飾。蓋頂四角鑲釘雲紋飾件，正面圓形面葉，雲頭形拍子，立牆四角以銅葉包裹，起到裝飾兼加固的雙重作用。其用途靈活，可儲存筆墨印章等小件文玩。

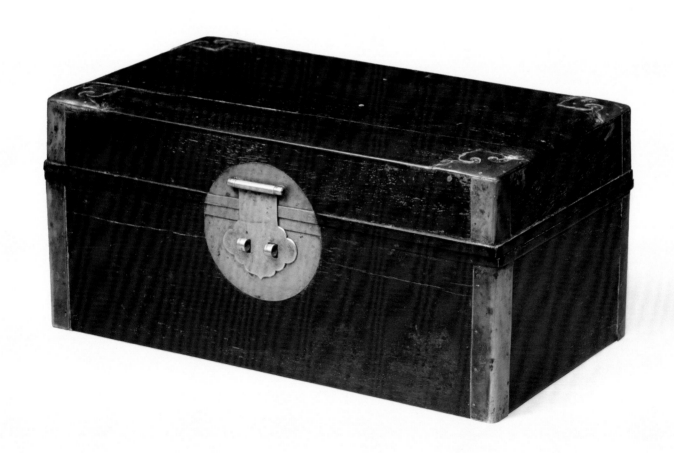

年份：十七至十八世紀，清初期
尺寸：長 24.5 厘米 x 寬 13.5 厘米 x 高 11.5 厘米
來源：香港恆藝館 2009 年

黃花梨
小方箱

方箱用料考究，選用黃花梨製成，盒長方形，盒蓋頂部微隆，盒蓋頂板與邊板分開製造，盒蓋與盒身口沿起寬扁形沿角線，上下貼合緊密，板材之間嚴絲合縫。盒身底部沿邊起一圈燈草線，盒身光素無紋飾。盒蓋頂板與兩側邊板用黃銅頁加固，部面立牆角包黃銅護葉加強穩固，蓋子頂面四端鑲白銅如意雲頭，盒身與盒蓋四周邊以明榫燕尾榫接合，以合頁將上下兩部相連接。盒身與盒蓋正面裝弧形手提環和圓形花環銅頁，盒身正面裝方形縷花面頁，配以葫蘆形鎖頭，中藏鎖孔。

木質緊實厚重，紋理清晰，包漿渾厚，色澤艷麗，造型古樸典雅，品相佳美。

盒身正面裝方形縷花面頁，配以葫蘆形鎖頭，中藏鎖孔。

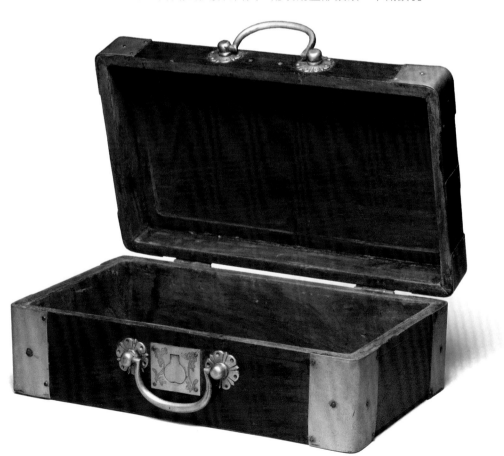

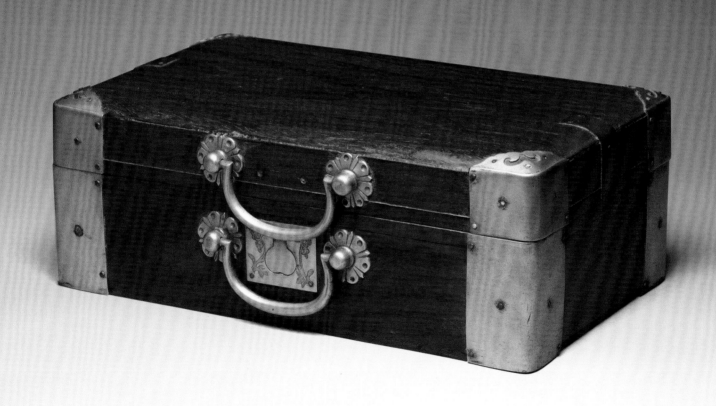

年代：十八世紀，清初期

尺寸：長 28 厘米 × 寬 16.5 厘米 × 高 10 厘米

來源：香港簡氏 1995 年

紫檀
狀元箱

箱子正面飾上下蝙蝠形銅頁面和如意紋拍子。

狀元箱源自漢代，是用來裝書籍、筆墨、衣物、盤纏、信件和票據的箱子。箱的原型是以竹片或藤葦編成，專門用來盛放書籍衣物的方箱，名為篋笥。漢代應劭的《風俗通義》記載：「傅子方送我五百錢，在北墉下，皆亡取之。又買李幼一頭牛，本券在書篋中。」漢代的書箱就已兼有存放銀錢、契約及買賣文書的用途。不過，竹子和蘆葦製作的箱子，由於受材質的限制，箱內物品易生蟲蛀、鼠咬及濕浸、受潮，一旦保管不善，很可能造成難以彌補的損失。

狀元是中國科舉制度中的最高榮譽，是最後一關考試取得功名的考生。取名狀元箱，也是取「狀元及第」之意，祈盼使用者日後能金榜題名，高中魁首。到了明代，大量的名貴木材從東南亞經海運進口，狀元箱也從中受益，改為硬木製作。在當時的江南讀書風氣很盛，因此狀元箱風靡一時，甚至成為女兒出嫁時必不可少的陪嫁品。

狀元箱的材質有黃花梨、紫檀、金絲楠、雞翅木、樟木、榆木及酸棗木等，箱上的各類飾件附具，增加了箱子實用功能和美感。箱子兩側有金屬提手便於攜帶，箱口設鎖扣，可上鎖防盜，四角加金屬片使箱體更加牢固。有的在箱體上面還刻鏤花紋圖案和詩文警句，以砥礪品行，致祥納吉。

這件清代紫檀狀元箱，全採用紫檀木製成，箱體四面垂直成九十度角，盒蓋頂板與兩側邊板用祥雲形黃銅頁加固，部面立牆角包黃銅護葉加強穩固，蓋子頂面四端鑲黃銅如意雲頭，盒身與盒蓋四周邊以明榫燕尾榫接合，以內置銅頁及銅釘將上下兩部相連接。正面飾上下蝙蝠形銅頁面和如意紋拍子，可以上鎖，頁面和拍子刻有精緻花紋裝飾。兩側裝弧形手提環，圓銅頁及護眼錢。護眼錢除裝飾用途外，也能夠保護箱身，免受提環撞擊。

箱側一邊上下裝圓銅頁及銅扣，方便箱子開關。全箱通體光素，不加雕飾，從而突出了木質本身紋理的自然美，給人以文靜、柔和的感覺，制式簡約，做工嚴謹考究。

ZITAN
STORAGE BOX

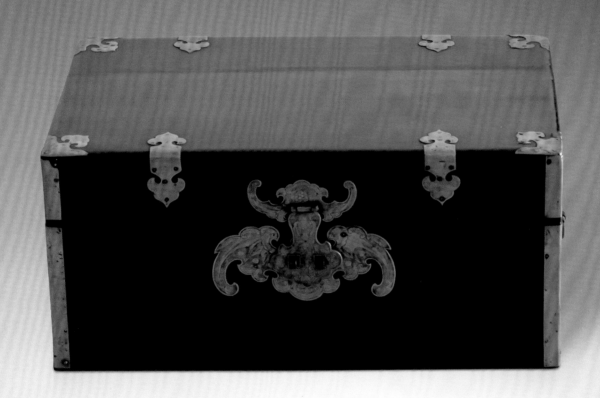

年代：十八至十九世紀，清中期

尺寸：長 41.5 厘米 × 寬 24.5 厘米 × 高 19 厘米

來源：澳門泉與行 1992 年

紫檀
素身提環
長方箱

　　提樑方箱，通常是形容在頂部備提環或提樑設計的箱子，這種箱子有帶單門或兩扇對開門式，或箱蓋門從上邊趟進。

　　此素工方箱呈長方體，分箱蓋和箱身兩部分，分開製造。蓋頂獨版與箱底皆打窪作，蓋頂邊緣處做碗口線。盒身與盒蓋四周邊以明榫燕尾榫接合，底部內打槽嵌裝底板，盒蓋與盒身踩子口上下扣合，以內置銅頁及銅釘將上下兩部相連接。蓋子頂面鑲白銅圓形面頁和弧形提環，盒身與盒蓋右側有上下銅鈎銅扣，穩定箱蓋和箱身連接。正面安裝魚形白銅面頁，面頁中心安鎖匙孔，鎖匙和鎖具都是西洋模式。

　　這方箱精選紫檀為材，色澤沉穩，牛毛紋排列細密，箱體框架，四周木面及底板皆以上等獨板紫檀木製。造型四方規正，形制簡潔，素雅考究，低調大方。此種紫檀箱不易變形開裂，適於隨身攜帶，可作放瓷器或佛像使用。

年代：十八至十九世紀，清中期
尺寸：長 16.5 厘米 × 寬 12.8 厘米 × 高 20 厘米
來源：北京勁松市場 1997 年

ZITAN
STAND-UP CARRY BOX

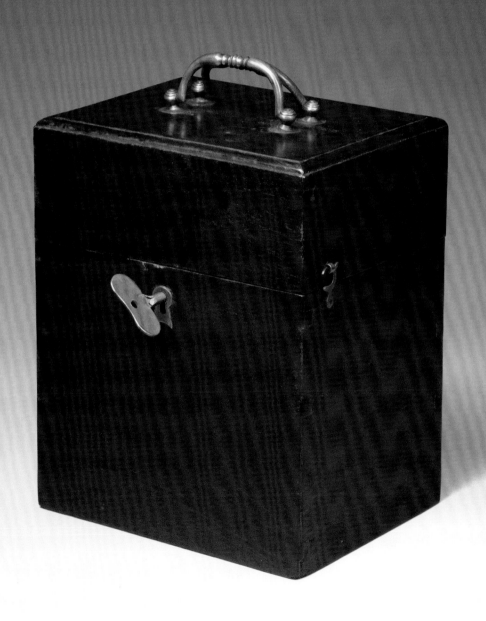

紫檀
銅包角
文房盒

ZITAN RECTANGULAR
STATIONARY BOX

此素工文房盒，精選紫檀木料製成。長方形盒身、蓋頂、箱底皆打窪作，邊緣處做碗口線，紫檀箱榫卯嚴謹，部面立牆角包白銅護葉加強穩固，盒身與盒蓋四周邊以明榫燕尾榫接合，以內置銅頁及銅釘將上下兩部相連接。蓋子頂面四端鑲白銅如意雲頭，銅活色澤素靜雅麗，正面盒蓋裝有圓形面葉，正面盒身裝有蝙蝠形面葉。盒身通體光素，除銅片外無任何裝飾，包漿醇厚，木質色澤沉穩大氣，與銅的質感交相輝映。

2015 年，香港佳士得「奉文堂藏竹雕及家具展覽」曾展出一件同樣紫檀銅包角文房盒（編號 2820）。

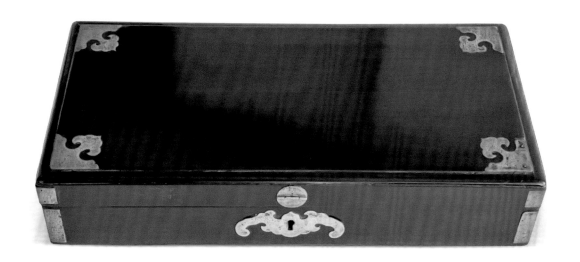

年代：十八至十九世紀，清中期
尺寸：長 35.2 厘米 × 寬 17.2 厘米 × 高 6.8 厘米
來源：香港簡氏 1991 年

雞翅木
長方箱

JICHIMU
RECTANGULAR BOX

此箱雞翅木製造，光素無紋飾，造型簡潔明快，素雅考究，低調大方，不失文氣端莊。其木紋清晰自然，材質堅實縝密，包漿溫潤。箱體框架，四周木面皆以上等獨板雞翅木製，可作放瓷器或佛像使用。這箱子呈長方體，箱蓋門從上邊趄進，三邊箱身與底板以明榫燕尾榫接合。

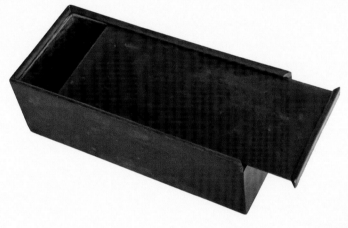

箱蓋門從上邊趄進。

年代：十八世紀，清中期
尺寸：長 40 厘米 × 寬 19 厘米 × 高 12 厘米
來源：北京勁松市場 1995 年

雞翅木
藥箱

藥箱是古代郎中行醫用具，專門盛放中草藥器具，便於攜帶，器物小巧玲瓏。藥箱的名稱，通常是形容內部帶有多個抽屜設計的小箱，有帶兩扇對開門，或為一片前開式門。據《魯班經匠家鏡》，此種名為藥箱的箱子亦可儲藏筆墨紙硯等小件文玩器物，陳設於案頭。貴重的藥箱有用紫檀木、黃花梨及黃花梨嵌癭木等材料製作。這種箱子有時在頂部備提環便於攜帶，此藥箱將提樑固定於頂端的造型展示了典型清式傳統風格。清初的手卷曾把它描繪為畫家的工具箱或藥箱。

此藥箱是用以紋理生動的雞翅木製作，全身光素，用料講究，原來的銅構件保存良好，並呈現出美麗的陳年包漿。藥箱設計是前開門式，一片提拉式面板，藥箱正面的面板可挪移如門，為攢邊打槽裝板式結構，平整光滑，有暗銷。箱內有托盤及七個大小不同的抽屜，帶精巧葉型拉手，為明式家具風格，整體造型周正。箱頂、箱底、背面、側面、提樑及抽屜正面皆為雞翅木造。藥箱內抽屜的銅活亦為葉形吊牌。

這類清仿明式硬木提式藥箱，儘管它力求簡潔、明快，包括銅飾，但還是流露出一絲清代家具的特點，隱約透露出裝飾華美的氣息，提樑彎曲變化，線條流暢自如，整體造型周正。

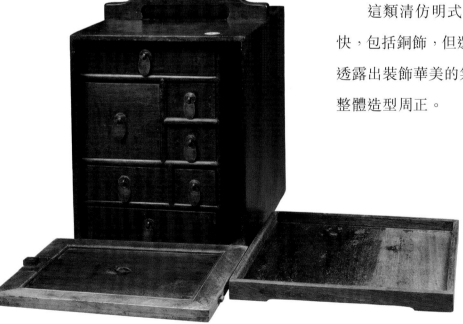

箱內有托盤及七個大小不同的抽屜，帶精巧葉型拉手。

JICHIMU
MEDICINE CHEST

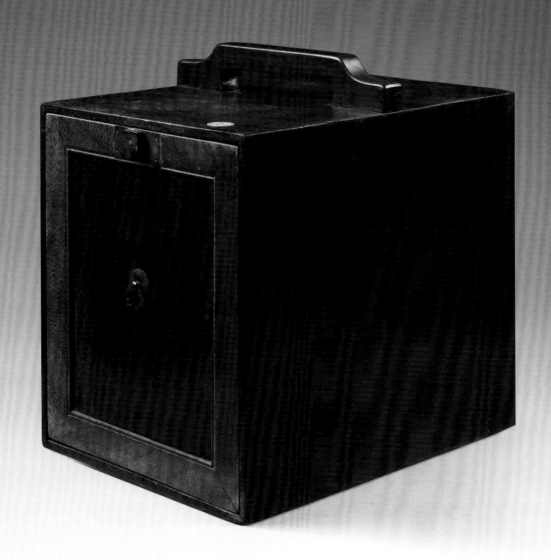

年份：十七至十八世紀，清初中期

尺寸：長 33 厘米 x 寬 23.5 厘米 x 高 28 厘米（連提樑 32 厘米）

來源：北京勁松市場 1995 年

黃花梨
轎箱

轎是一類交通工具。廣義的轎子外形為裝有抬槓的無輪結構，乘客坐在其中，由兩人或多人肩扛或手抬，步行運輸。官轎是各個朝代官員出行乘坐的轎子，官轎的規格及抬轎人數有嚴格限制。明朝景泰四年規定，在京三品以上得乘轎子。在清朝，四品以下官員可以乘二或四人抬的藍帷轎子。三品及以上者則可乘坐八人抬的綠呢轎子。

轎箱是古時官員出行乘轎時攜帶的箱子，其特點是長條形，將底部兩端各切除一個方塊，上部比下部長一些，盒子就可以架搭在轎子的二根轎桿之間。這類轎箱大小不同，很少完全一樣，多數是根據所乘轎子的尺寸配套而制。乘轎人上轎前有人在一旁侍候，待主人坐好後，侍者將轎箱遞給主人，放在坐前轎桿上，可搭手臂休息，箱內多放置出行必備生活用品。

這轎箱全身光素，狸斑花紋燦爛，正面安裝圓形白銅雕花面頁，拍子作雲頭形，有雕花。打開蓋子，背面安兩白銅製長方形合頁，四方端鑲雲端白銅裝飾，中間藏活動式平盤（已失），平盤下是儲物空間。這類器物特點是正面及背的豎牆上部長，下部短，箱底的寬度正好與轎桿寬度相等，轎箱正好卡在轎桿中間。

存世黃花梨轎箱不算很稀少，大多有缺件。

年份：十七至十八世紀，清初期
尺寸：長 60.3 厘米 x 寬 18 厘米 x 高 14 厘米
來源：北京勁松市場 2009 年

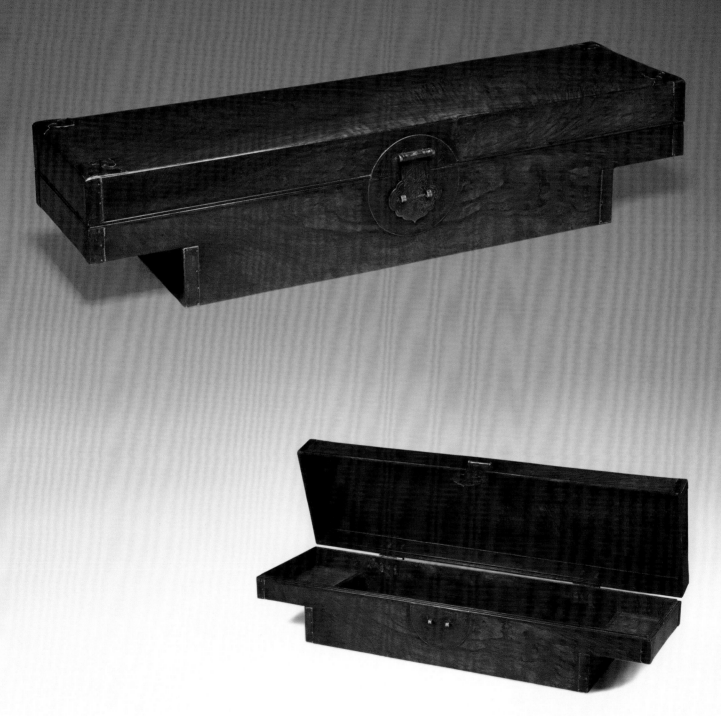

打開蓋子，背面安兩白銅製長方形合頁。

文具類

黃花梨
象棋箱

中國象棋起源於中國。象棋一詞最早出現於戰國時期，《楚辭・招魂》中就對其形制以及玩樂方法作過專門記載：「蓖蔽象棋，有六簿些；分營並進，道相迫些；成梟而牟，呼五白些。」漢劉向《說苑・善說》亦記載，雍門子周以琴見孟嘗君說：「足下千乘之君也……燕則斗象棋而舞鄭女。」說明在戰國時代，象棋已經成為一項經常的活動。因此象棋產生的時間，當在戰國之前。三國時期，象棋的形制不斷地變化，並已和印度有了傳播關係；至南北朝時期的北周朝代，武帝製《象經》，王褒寫《象戲・序》，庚信寫《象戲經賦》，標誌着象棋形制第二次大改革的完成。象戲的首次記載出現在二十四史。《北史・卷十》天和四年有「五月己丑，帝製《象經》成，集百僚講說」。

唐代的象棋形制，和早期的國際象棋頗多相似之處。當時象棋的流行情況，從詩文傳奇中諸多記載中，都可略見一斑。唐代，象棋在中國發生了很大的變化，已有「將、馬、車、卒」四個兵種，由黑白相間的六十四個方格組成。後來又參照圍棋，把六十四個方格變為九十個點，這種象戲被稱為「寶應象棋」。

宋代中國象棋基本定型，除了因火藥的發明增加了「炮」之外，還增加了「士、象」。即在使用帶有九宮的棋盤基礎上，吸收和借鑒其他棋類的棋子種類，並將其中三個兵升級成一個士及兩個炮，以符合當時人的趣味。另外，宋晁無咎的「廣象棋」有棋子三十二個，與現代象棋棋子總數相同，但是不知道棋盤上有沒有河界。宋、元期間的《事林廣記》刊載了兩局象棋的全盤着法。宋代是象棋廣泛流行，形制大變革的時代。北宋時期，先後有司馬光的《七國象戲》，尹洙的《象戲格》和《棋勢》，晁補之的《廣象戲圖》等著術問世。南宋還出現了洪邁的《棋經

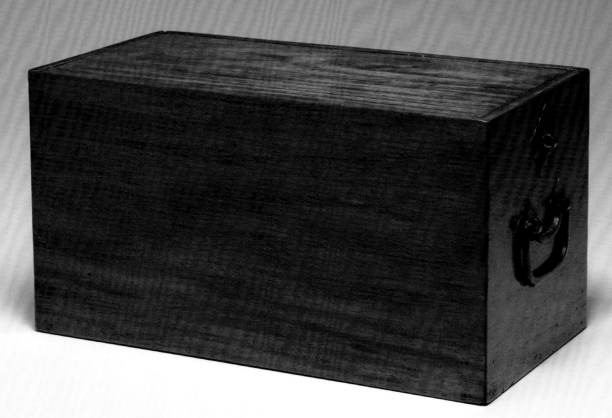

年份：十七至十八世紀，清初期
尺寸：長 26 厘米 x 寬 13.5 厘米 x 高 13.5 厘米
來源：香港恆藝館 1996 年

論》、葉茂卿的《象棋神機集》、陳元靚的《事林廣記》等多種象棋著述。

　　此象棋箱是用黃花梨製作，全身光素，用料講究，光澤華美。箱作長方形，箱蓋從一邊趟進，兩側安提環；另有銅扣可穿繩，方便攜帶。存世黃花梨象棋箱罕見，但此棋箱完整無缺不可多得。前加州中國古典家具博物館也收藏一件黃花梨象棋箱。

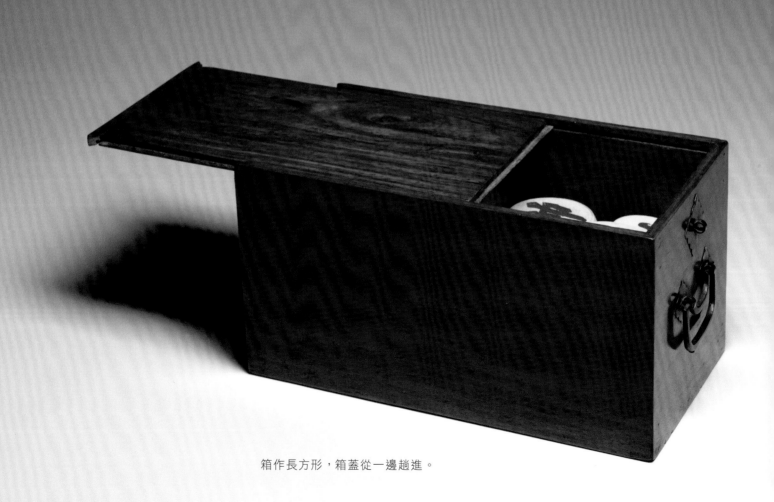

箱作長方形，箱蓋從一邊趟進。

黃花梨
雙面折疊
棋盤

　　圍棋起源於中國，其具體年代不得而知，最早記載見於春秋時期。兩漢時期為十七道棋盤，南北朝時擴大到十九道。

　　春秋時，孔子《論語・陽貨》也提到了圍棋：「飽食終日，無所用心，難矣哉！不有博弈者乎，為之，猶賢乎已！」中國目前現存最早的棋譜是三國時的「孫策詔呂范弈棋圖」。但是根據在東漢墓葬出土的棋具和曹魏邯鄲淳的《藝經》記載，這個時期的棋盤是十七道的，棋子也是方形。在南北朝時期，圍棋在南方成為文人雅士的時尚活動，棋盤擴大到十九道，棋子仍為方形。南朝設棋品制度和圍棋州邑制度，將專業圍棋手分為不同的級別，予以一定的待遇。梁武帝親做《圍棋賦》，提倡圍棋。

　　此棋盤由兩塊攢迫框心板併一件中間闊直條，用銅軸釘連接組成。可兩方向折疊，方便携帶及儲存，製作精巧。黃花梨心板紋理生動，鬼臉狸斑紋紛然入目。原本心板嵌銀絲，一面格出象棋盤，背面畫出縱橫十九格的圍棋盤，現時用錫絲補上。圍棋是文人琴棋書畫四技之一，但傳世珍貴硬木晚明清初棋盤卻十分罕見。

　　存世黃花梨雙面折疊棋盤極少，伍嘉恩女士藏有一件，波士頓美術博物館也有一件藏品，劉柱柏醫生也藏有一件，尺寸都比本藏品小。

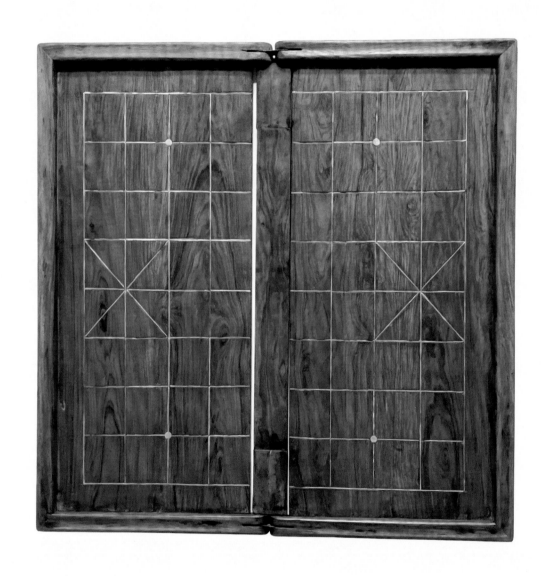

棋盤由兩塊攢迫框心板併一件中間闊直條，用銅軸釘連接組成。

HUANGHAULI
FOLDING CHESS BOARD

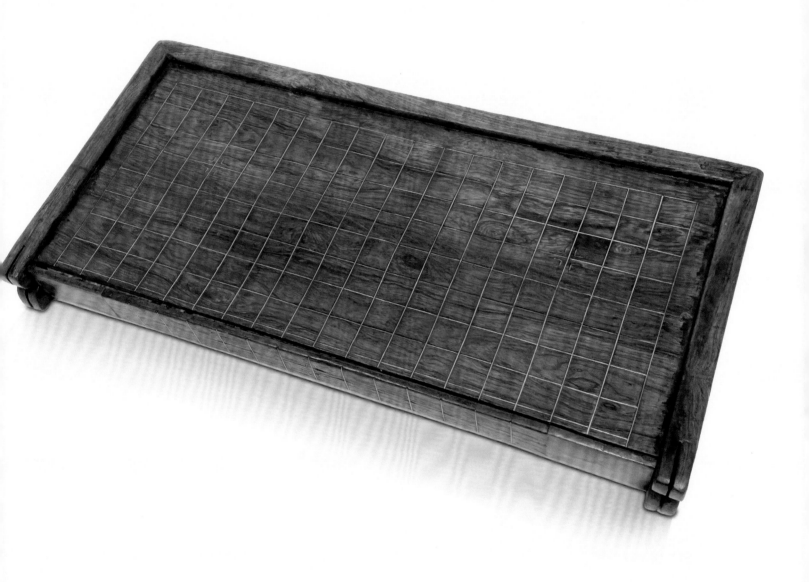

年份：十七至十八世紀，清初期
尺寸：長 49 厘米 x 寬 49 厘米 x 高 4.8 厘米
來源：香港黑洪祿 2002 年

黃花梨
圍棋子盒
一對

A PAIR OF WEIQI
COUNTERCONTAINERS

通常圍棋子盒有個兩模式，一作瓜棱式，一作圓盒素身。這對圍棋盒以黃花梨一木整挖琢成，斂口、鼓腹、腔壁向內微彎、平底，有盒蓋。穹頂盒蓋素身一塊雕成，圓形盒蓋匝邊一周起攔水線。整體光素無紋，呈圓柱形，器型規整。盒設子母口，木紋橫切，鬼臉狸斑紋紛然入目，凸顯出黃花梨質地紋理。器身形成濃郁飽滿的包漿，入手圓潤，有淡雅清逸之趣，生意盎然。

明朝以前，棋子用瓷燒成小片。北京首都博物館有一套紅白色珊瑚造的棋子，清代白棋子是用貝殼磨成，兩面拱起，黑棋子用石片磨成。現代棋子是用玻璃燒成，一面拱起，一面平滑。這對圍棋盒內藏明代瓷燒青黑棋子一套。

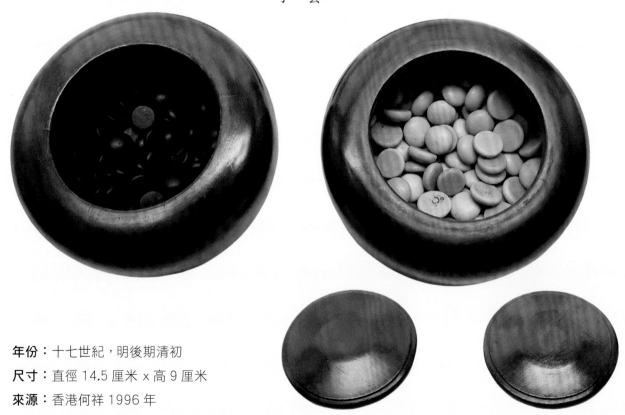

年份：十七世紀，明後期清初
尺寸：直徑 14.5 厘米 x 高 9 厘米
來源：香港何祥 1996 年

黃花梨
蟋蟀盒

　　鬥蟋蟀（蛐蛐），中國民間搏戲之一，是一項古老的娛樂活動，但這種休閒方式很殘酷。鬥蟋僅用雄性，它們為保衛自己的領地或爭奪配偶權而相互撕咬。二蟲鏖戰，戰敗一方或是逃之夭夭或是退出爭鬥，倒是鮮有「戰死沙場」的情況。蟋蟀相鬥，要挑重量與大小差不多的，用蒸熟後特製的日菽草或馬尾鬃引鬥，讓他們互相較量，幾經交鋒，敗的退卻，勝的張翅長鳴。

　　鬥蟋蟀亦稱「秋興」，決鬥於每年秋末舉行。鬥蟋的壽命僅為百日左右，這就將鬥蟋蟀的季節限定在了秋季。而在古代漢字中，「秋」這個字正是蟋蟀的象形。在兩千五百年前經孔子刪定的《詩經》中，就有〈蟋蟀〉之篇。

　　鬥蟋蟀始於唐代，盛行於宋代。清代時，活動益發講究。上等蟋蟀，主人不惜重金購得，名蟲必用青白色泥罐儲之。古時娛樂性的鬥蟋蟀，通常是在陶製的或瓷製的蟋蟀盒中進行。兩雄相遇，一場激戰就開始了。《燕京歲時記》：「七月中旬則有蛐蛐兒，貴者可值數金。有白麻頭、黃麻頭、蟹胲青、琵琶翅、梅花翅、竹節須之別，以其能戰鬥也。」

罐身表面陰刻一幅圖畫，平坡秀石間一樹梅花，傍襯幾棵青竹，寥寥數筆，張弛有度，意韻清逸。

此蟋蟀盒是用黃花梨製作，罐身用一木整挖而成.。腔壁向內彎，形成一圈沿邊，沒有罐蓋。木紋橫切，鬼臉狸斑紋紛然入目。罐身表面陰刻一幅圖畫，平坡秀石間一樹梅花，傍襯幾棵青竹，寥寥數筆，張弛有度，意韻清逸。存世蛐蛐罐用黃花梨製作，至今只此一例。這個黃花梨蛐蛐罐的獨一無二之處是作畫的藝術家和年月都清楚刻在罐上。字款是：「壬辰秋九月，張子玉。」據《濬縣志》，張哲，字子玉，清遠知縣，工書，傅青主弟子。濬縣在河南，古名官渡，又名黎陽。曹操在官渡之戰打敗袁紹，統一北方。張哲的老師是鼎鼎大名的傅山。傅山（1607 年至 1684 年），本名鼎臣，字青竹，後改名山，更字青主，以字行，號朱衣道人、石道人等等。他是明末文武醫哲全才，明末清初山西陽曲人，以明遺民自居，於經學、考據、理學、佛學、道教、諸子、漢方、詩法、書畫、金石、地理及武術皆有涉獵。傅青主與顧炎武、黃宗羲、王夫之、李顒及顏元一起被梁啟超稱為「清初六大師」。

　　存世書卷有：哲學作品《霜紅龕集》；醫學作品《女科》，是中國第一本婦科典籍以及《青囊秘決》、《男科》；武學作品《傅氏拳譜》。梁羽生武俠小説《七劍下天山》中，傅青主被描述為七劍之首，武功卓絕。

年份：康熙五十一年九月壬辰秋（1712 年）
尺寸：直徑 11 厘米 x 高 8.5 厘米
來源：香港研木得益（黑國強）2009 年

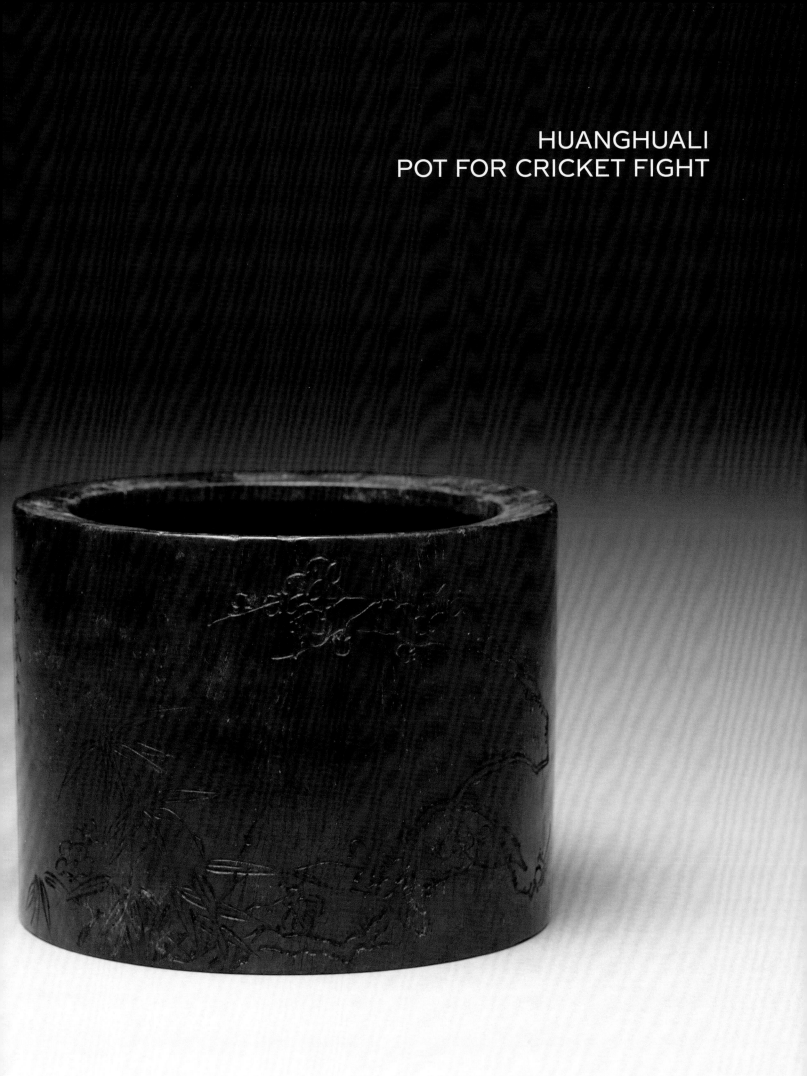

HUANGHUALI
POT FOR CRICKET FIGHT

黃花梨
折疊式
琴架

古琴，亦稱瑤琴、玉琴、七弦琴，古代文人四技「琴、棋、書、畫」中琴就是指古琴。為中國最古老的彈撥樂器之一，琴的創製者有「昔伏羲作琴」、「神農作琴」及「舜作五弦之琴以歌南風」等說。古琴屬於八音中的絲，音域寬廣，音色深沉，餘音悠遠。

在先秦時代，琴已很流行，如《書經》:「搏拊（撫）琴瑟以詠」;《詩經》:「琴瑟在御，莫不靜好。」唐代製造的琴傳存至今，與宋元明清時造的琴，僅有造形藝術風格上的區別和音色追求的區別。

早在孔子時代，琴就成為文人的必修樂器，孔子、蔡邕、嵇康、蘇軾等都以彈琴著稱，彈琴的動作手法又稱撫琴。唐朝以前，有五弦和七弦琴;入唐之後，琴基本定為七弦。唐劉長卿彈琴詩:「泠泠七弦上，靜聽松風寒，古調雖自愛，今人多不彈。」在室內彈琴時，琴可放在琴桌，琴几或高身琴架上。在室外撫琴，琴可放在膝上或矮琴架上。

這是一件黃花梨矮琴架，為折疊式結構，由兩組相同構件結合組成。搭腦是兩根圓木，一根有四個穿孔，另一根有五個穿孔。腿足兩端以榫卯納入搭腦與足下橫材，交接處鑲嵌如意頭白銅飾件。兩組構件以金屬軸釘貫穿腿足中部相互銜接，出卯處墊有白銅長形護眼錢。用絲繩連貫地穿過兩根搭腦的穿孔，就可以張開承托琴身。絲繩長度的調校，可以調整矮琴的高度。最初這矮琴架是全身上漆，當漆洗掉後，才顯現原本黃花梨的木紋。

黃花梨琴架傳世實例不多，伍嘉恩女士與葉承耀醫生各藏有一件相似的黃花梨折疊式高琴架。演奏者站着彈琴，如用這矮琴架承托絃琴，演奏者就要盤膝撫琴。Dr. Michael Martin 也藏有一件相似的折疊式硬木矮琴架。

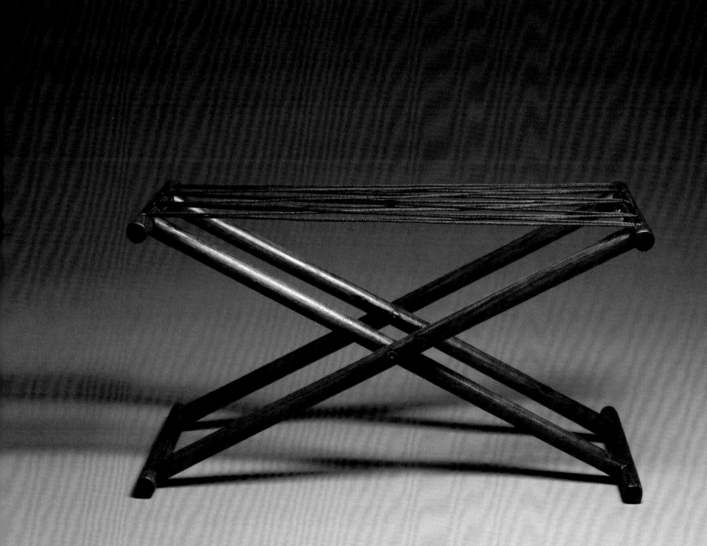

HUANGHUALI
FOLDING LUTE STAND

年份：十七世紀，明後期清初
尺寸：（折疊）長 53 厘米 x 寬 20 厘米；
　　　（張開）長 53 厘米 x 寬 20 厘米 x 高 47 厘米
來源：星加坡私人藏家 1997 年

黃花梨
折疊鏡架

在妝台上承放鏡子的用具有鏡架和鏡台。大部分的鏡架狀如帖架，作折疊式，不用時放平，使用時可支起承托銅鏡，由漆木製成。通常造型和紋飾簡單，只在搭腦兩端雕不同紋裝飾，正中方格鏤出幾何圖案。架子下層安上托子，放置銅鏡。不用時，鏡架和銅鏡分開放置。另一種罕見的鏡架，也是折疊式，但是銅鏡放置鏡架內，這類鏡架是方便旅行攜帶，不用時放平。

這鏡架的前後背板格角榫攢邊框，打槽平鑲獨板面心。使用時，鏡架對折打開，內藏明代銅鏡清楚展現。

內置折疊式鏡架的造型各異，簡約但機巧妙構，為文房雜件之一。保存完整的黃花梨或紫檀可攜帶式鏡架很少有。

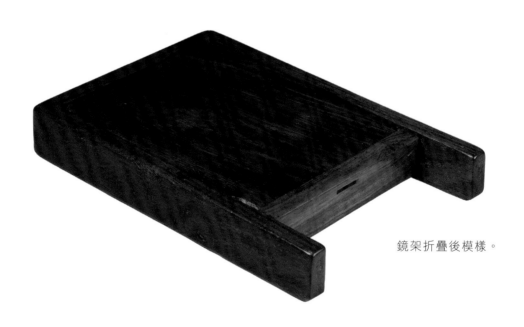

鏡架折疊後模樣。

年份：十七至十八世紀，清初期
尺寸：長 18.5 厘米 x 寬 12.5 厘米 x 厚 2.5 厘米
來源：研木得益（黑國強）2009 年

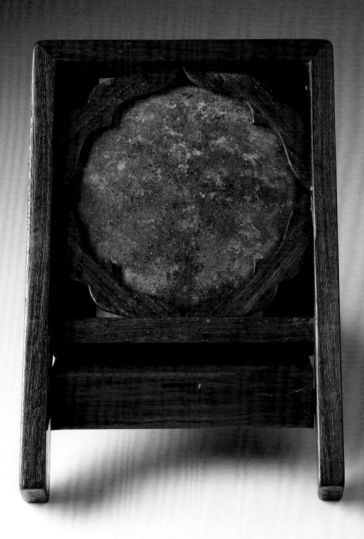

黃花梨
雕雲頭紋
帖架

帖架又作帖子架，狀如鏡架，是一種讀書或臨帖或用具。多作折疊式，宋代已流行，可在古代仕女畫中見到。

帖架多由竹木製成，臨習書法的人將字帖置於書帖架上，以直視的角度對臨，據説以這樣的角度讀帖，能更好的理解原帖的生動氣韻和點劃間的聯繫。清代葉昌熾《語石》中載：「讀碑，鋪几平視，不如懸之壁間，能得其氣脈神理。於是臨池家製為帖架，對面傳神，如燈取影。」帖架以竹製為最雅，多可折疊收放。

此黃花梨帖架，可支起承帖或書。不用時放平，造型和紋飾簡單，只在搭腦兩端雕雲頭紋裝飾。書帖架的造型各異，為文房雜件之一，保存完整的黃花梨或紫檀帖架相對少有。

年份：十七至十八世紀，清初期
尺寸：長 33.5 厘米 x 寬 34 厘米 x 高 36 厘米
來源：北京黑國春 1995 年

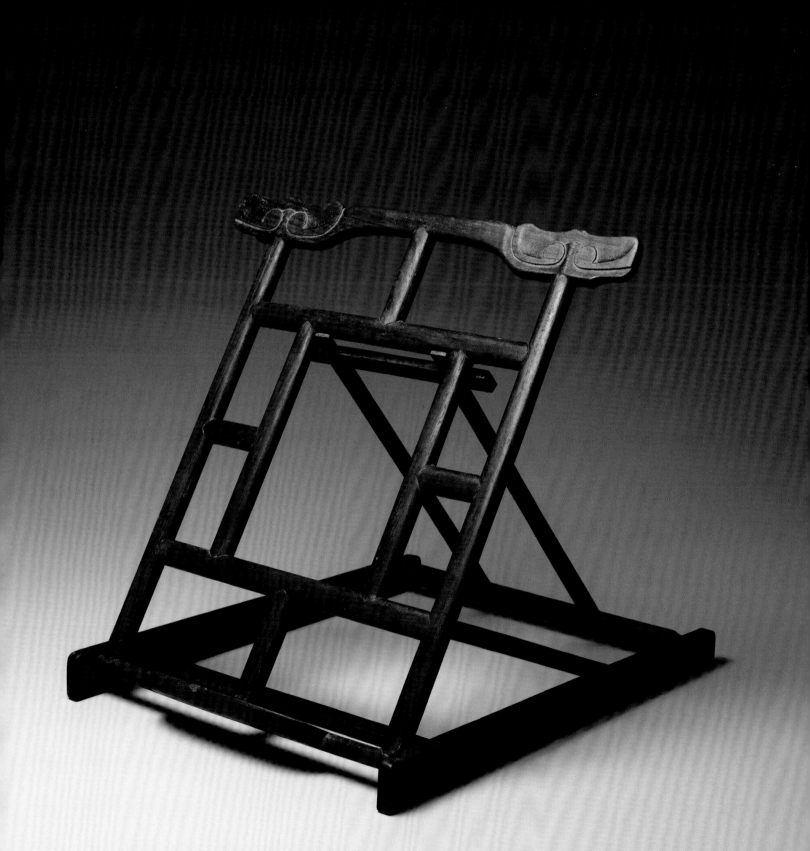

黃花梨
朝珠蓋盒

朝珠是清朝禮服的一種佩掛物，掛在頸項垂於胸前。朝珠共一百零八顆，每二十七顆間穿入一粒大珠，大珠共四顆，稱分珠，根據官品大小和地位高低，用珠和條色都有區別。古代等級制度嚴謹，不同品級的官員佩戴朝珠材質也不一樣，朝珠材質有束珠（珍珠）、翡翠、珊瑚、翡翠、琥珀、蜜蠟等製作，以明黃、金黃及石青色等諸色條為飾。朝官，凡文官五品、武官四品以上，軍機處、侍衛、禮部、國子監、太常寺、光祿寺、鴻臚寺等所屬官，以及五品官命婦以上，才得掛用。根據官品大小和地位高低，用珠和條色都有區別。

朝珠盒是存放朝珠之器物，流傳至今已經非常少見。朝珠顯示官員身份與地位。只在穿着朝服時才可佩戴，平時都必須妥善收納起來，朝珠盒就成為官家必備之物。一般朝珠盒分上下兩部分，大多是圓盒形，小部分是呈環形，最不常見是蓋盤形，如此盒形狀。製造朝珠盒的物料包括瓷器、編竹、漆器、藤胎漆器和貴重木材。

這有蓋盤朝珠盒取大塊黃花梨加工而成，胎體堅緻，一木分上下兩部分、上面雕成有鈕的蓋子，邊沿呈空心盞狀。下面雕作圓盤形，盤邊高起呈鼓形，中部打窪。蓋子放在圓盤上，吻合無縫。這盒全身光素無紋飾，狸斑花紋燦爛，像琥珀的光澤，色澤沉穩典雅，盡顯材質紋理之美。此器經常年盤玩，包漿濃郁，美觀華麗。

展示正面花紋

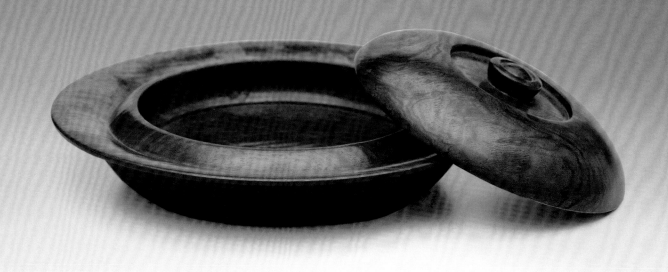

年份：十七至十八世紀，清初期

尺寸：口徑 25 厘米 x 足徑 11.3 厘米 x 高 8.5 厘米

來源：香港黑洪祿 2007 年

黃花梨
雕花卉
印泥盒

根據史書上記載，印泥的發展已有二千年的歷史，早在春秋秦漢時期就已使用印沁泥，那時的印泥是用黏土製的，臨用時用水浸濕，這就是當時稱封泥。到了隋唐以後，社會的進步，有人研製出紙張，人們又改用水調硃砂於印面，攤在紙上，這就是印泥的雛形。到了元代，人們開始用油調和硃砂，之後便漸發展成明清年代的印泥。

印泥盒是必備的文房用具，其重要性僅次於文房四寶；又因其屬於「文人專供」，產量少，品質要求高，因此多為大窯生產，工藝屬於同期上乘。古代印泥盒，多見玉、石、木、金屬、象牙等材質，造型各異，極具觀賞、黃花梨和紫檀造的印泥盒甚少，具收藏價值。

此盒以黃花梨為材，盒蓋與盒身是用一木連造，分割挖成。印泥盒呈圓柱體，盒頂和盒底比盒身收斂。盒蓋盒身外壁各剔地琢出一道弦紋，均勻分佈。盒頂邊緣起陽線，盒頂開光鏟地浮雕梅花山石紋，蝴蝶花間起舞。盒蓋與盒身口沿上下還起窄平線，印泥盒上下以子母口扣合，木紋相連，底口呈碗足狀。盒子取材於精料，樹心稍偏的位置，可以清楚地看到相對應的圈紋。整體造型簡潔，包漿瑩潤，材美工良，十分美觀。而盒子裏面，殘留着大面積的紅色，是印泥留下的痕跡，

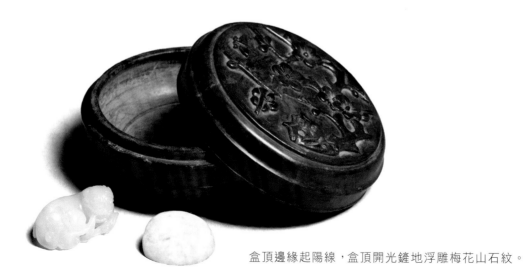

盒頂邊緣起陽線，盒頂開光鏟地浮雕梅花山石紋。

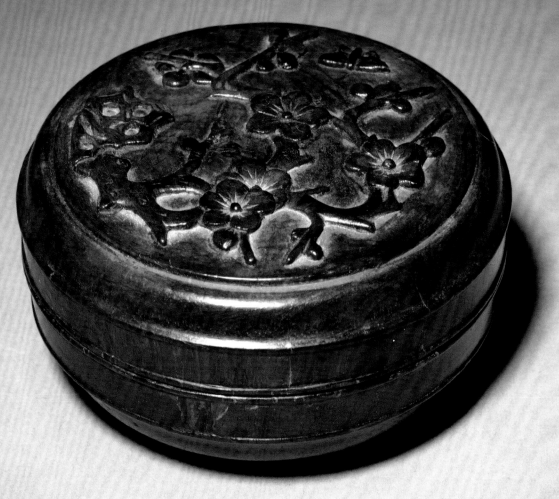

年份：十七至十八世紀，清初期
尺寸：直徑 9.8 厘米 x 高 5.2 厘米
來源：香港研木得益（黑國強）2004 年

紫檀
梭形淨瓶

淨瓶，梵語軍遲，又作捃稚迦。此雲瓶，有淨觸二瓶，淨瓶之水，以洗淨手，觸瓶之水，以洗觸手，亦稱澡瓶。釋氏要覽中曰：「淨瓶，梵語軍遲，此雲瓶。常儲水，隨身用以淨手。寄歸傳云：軍持有二，若甕瓶者是淨用，若銅鐵是觸用。」義淨之受用三水要行法曰：「舊律十誦五十九云：有淨瓶罐，廁澡罐。」四十一云：「有淨水瓶，常水瓶。又新譯有部律文，淨瓶觸器極分明，此並金口親言，非是人造。寧容唯一銅瓶，不分淨觸。雖同告語，不齒在心。豈可以習俗生常，故違聖教。」

中國佛教裏，觀世音菩薩手上拿着白玉淨瓶內插柳枝，代表觀世音得道。當觀世音修道時，長眉長老告訴觀世音，當他成道之日，瓶中有水，水中長出柳枝。

這個紫檀淨瓶，是用一木雕成。木質發亮，紫紅帶金，非常漂亮。瓶子作梭型，瓶口往下收窄至瓶身。瓶身呈瓜梭狀，分八瓣。瓶身底部再往下收窄至瓶足，瓶足雕成兩層，底層則挖成托足式。紫檀淨瓶造型優美，高雅脫俗。

年份：十七至十八世紀，清初期
尺寸：直徑 6 厘米 x 高 20 厘米
來源：香港研木得益 (黑國強) 2009 年

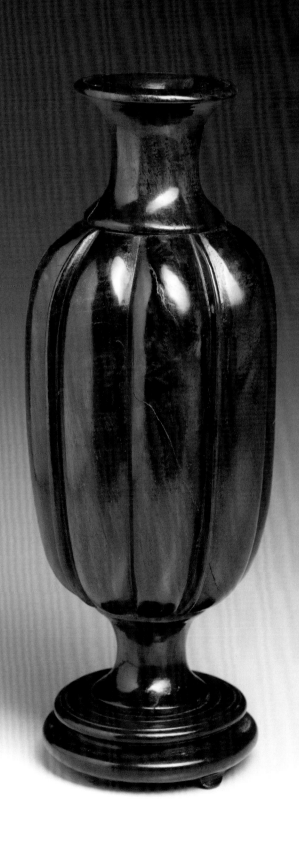

ZITAN
WATER BOTTLE

紫檀
雕輪花形
香插

香插上開葵花口。

古代君子有四雅：斗香、品茗、插花及掛畫，其中以對香品的熟練掌握為才藝之首。古人流傳至今的香文化，內涵豐富，其香品、香具、用香、詠香也多姿多彩，趣意盎然。

唐代李密喜歡獨自一人攜香具香品入山嶺之中，選一平坦之地，席地而坐，焚香後讓香氣與山中的樹木清香融為一體，「舒嘯情懷，感悟天地之理」。

明代畫家文震亨《長物志》描述焚香情形：「於日坐几上，置倭台幾方大者一，上置爐，香合大者一，置生熟香，小者二，置沉香、香餅之類；瓶一。齋中不可用二爐，不可置於挨畫桌上，及瓶盒對列。夏日宜用瓷爐，冬日用銅爐。」

可見焚香已經成為一種生活方式，這裏也可看到文人對沉香用具的講究以及沉香品類的多樣化。香具是使用香品時所需要的一些器皿用具，嚴格說來，製香時使用的工具稱為「香器」，用香時的工具稱為「香具」。除了最常見的香爐之外，還有手爐、香斗、香筒（即香籠）、臥爐、薰球（即香球）、香插、香盤、香盒、香夾、香箸、香鏟、香匙及香囊等。造型豐富的香具，既是為了便於使用不同類型的香品，同時也是一些美觀的飾物。

香插是用於插放線香，帶有插孔的基座。基座高度、插孔大小、插孔數量有各種款式，以適用於長短粗細不同規格的線香。這件香插，紫檀為料，整挖而成，器壁厚實。上開葵花口，瓶形束頸直腹，香插為瓜棱形，木身彫成十二瓣，隨花瓣形口沿起伏，棱瓣分明。香插頂部刻為六瓣，順時針方向，香插底部精心打挖，逆時針方向刻為六瓣。刀工簡潔，器型飽滿豐盈，包漿自然滋潤。此紫檀香插形制小巧，盈手可握，至於案頭或多寶閣內，乃文房佳器。

存世明清紫檀雕輪花形香插不多，北京華辰 2003 年 7 月和西泠印社 2019 年秋季文房清玩拍賣曾展出相似香插。

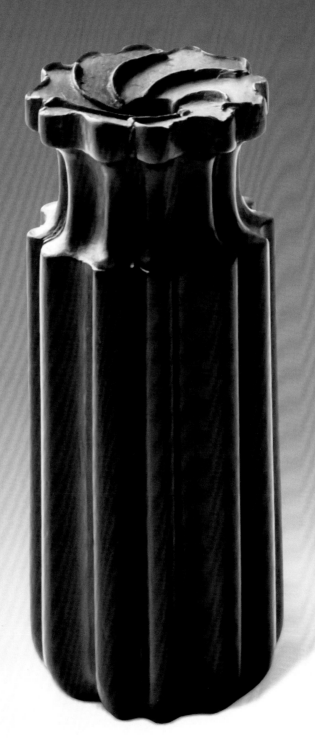

ZITAN CYLINDRICAL INCENSE STAND

年份：十七世紀，明後清初期

尺寸：頂直徑 5 厘米 x 底直徑 5 厘米 x 高 13 厘米

來源：香港恆藝館 1998 年

紫檀
雕方形
花插

香道是以焚香為媒，對名貴香料進行品鑒欣賞的藝術。焚香為古代文人的四藝之一，是極盡風雅的和美儀式。人們於撫琴、品茗、弈棋、讀書及作畫之際，焚一炷清香，於裊裊輕煙中，獲得一種閑適自得的心境。

焚香可通過香插或香爐進行，香插是專門用於焚燒線香的器具，與焚燒香粉、香餅或盤香的香爐相比（須配備香炭、香鏟、香箸等配件），具有程序簡單、操作方便、易於攜帶等優點，加之線香還兼有計時的功能，在古人生活中也被更多的應用。所以，香插也是歷代民間流傳最廣的焚香用器。香插的造型設計，並無定例，只要能插一炷香就行，器型之紛繁多樣，令人嘆為觀止。既有人物造型，亦有動物題材，還有摹仿花木的形態等。風格各異的香插，有的清奇可愛，有的古雅純樸，有的以簡襯繁，為歷代風雅之士審美意識的累積。材質上也是極為豐富，有銀、銅、木、瓷、玉及石等多種，其中亦不乏紫檀、象牙、玳瑁等稀有材質，於精工巧藝之外，又能彰顯材質之美，讓人在焚香之餘還兼有賞玩的趣味，可以藉此品味藝術，享受人文逸樂。

紫檀香插始見於明代，器形一般簡潔。因紫檀木料罕有，而木材直徑多少於一尺內，不少紫檀香插是用紫檀樹根，按照天然形態雕琢而成。其餘以圓球形、梅花筒形及鼓形居多。此紫檀香插以瓶形為飾，方口束頸，口沿及底部雕琢講究，頂部香插孔口和底基的木材平面上鏟地留出燈草線。周身無紋飾，器身呈四面方柱形，每一面均打凹處理，打磨平滑，弧面均勻順暢。器型飽滿豐盈，包漿自然滋潤。此器為明清香插中的經典式樣，以莊重素雅的氣質，獲得眾多文人墨客的青睞。

存世明清紫檀雕瓶形香插不多，Nicholas Grindley 和北京翰海 2010 年 6 月曾展出相似花插，但尺寸較小。

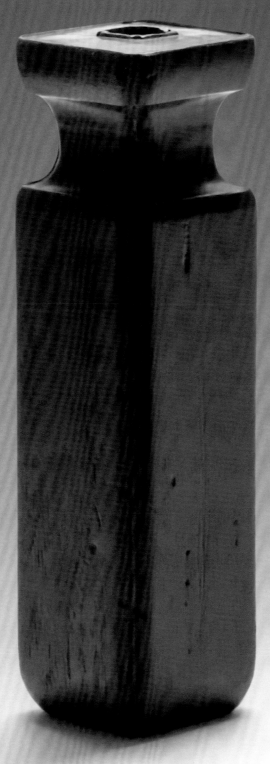

ZITAN
CUBICAL INCENSE
STAND

年份：十七世紀，明後清初期
尺寸：頂方形 5 厘米 x 底方形 5 厘米 x 高 17.5 厘米
來源：香港恆藝館 1998 年

雞翅木
文具盒

JICHIMU TRAVELER'S STATIONARY BOX

此小型文具盒雞翅木製造，光素無紋飾，造型簡潔明快，素雅考究，文氣端莊。其木紋清晰自然，材質堅實縝密，包漿溫潤。這文具盒長不逾半尺，可輕易放在袋中或盒內，供旅行時用。

文具盒呈長方體，盒身是用整塊雞翅木雕出來，箱蓋門從上邊趬進，盒內挖出三個部位。一端是一個圓坑，內放一個錫造的小墨盒，盒內還有盛墨的蠶絲；餘下兩個長方形的部位，是放小毛筆和印章的。

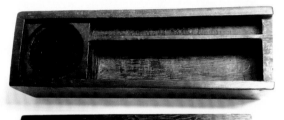

一端是圓坑，內放錫造小墨盒，餘下兩個長方形位置放小毛筆和印章。

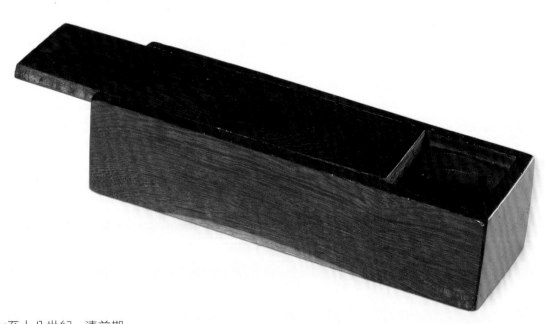

年份：十七至十八世紀，清前期

尺寸：長 16 厘米 × 寬 5 厘米 × 高 3.8 厘米

來源：Mr. and Mrs. Robert P. Piccus Collection、紐約佳士得 1997 年 9 月（編號 62）

出版：*Wood from the Scholars Table* (Hong Kong: Artfield Gallery, 1984), pp108

帶詩文
紫檀鎮紙

鎮紙也叫紙鎮，古代也叫席鎮，例如：宋杜綰《雲林石譜‧卷下》：「韶州桃花石，出土中，其色粉紅斑斕，稍潤，扣之無聲，可琢器皿，成為紙鎮。」鎮紙是鎮壓紙張之物。

古代文人常將鎮紙放於書桌案頭，用於寫字或作畫壓紙。紙鎮、書鎮一直是中國傳統翰墨飄香的書齋中重要的文房用具，自古以來一直受到文人雅士的喜好，至今盛而不衰，成為文房中不可替代的美品。古人很早就開始使用紙鎮了，文獻《南史‧垣榮祖傳》著錄：「帝嘗以書案下安鼻為楯，以鐵為書鎮如意，甚壯大，以備不虞，欲以代杖」。可見關於書鎮的最早記載出現於一千五百多年前的南北朝時期。

鎮紙的形制與材質極為廣泛，形制上有方、尺、琮、墩及印形等等。其形多為瑞獸，如獅、虎、兔、龜等。金、銀、鐵、玉、石、木和竹等都可以供其雕琢。唐、宋時期，紙鎮開始以金、銀為料加以鑄造，或鑄後修磨雕琢。鑲嵌金銀絲、鎏金銀的，或是點綴各類寶石，一般皆為皇家、士大夫們所用。

這是一件罕有的紫檀根雕刻的鎮紙，看起來像自然風化的樹根。打磨平滑，弧面均勻順暢。器形飽滿豐盈，包漿自然滋潤。底面刻有兩個銘文：一、柯如青銅根如石，二、江東布衣，歙縣程邃吟刻。這是紙鎮應該是明末程邃所雕刻自用的鎮紙。

程邃（1605 年至 1691 年），安徽歙縣人。字穆倩，號垢道人。擅畫山水，喜用焦墨乾筆，率意點畫，絕少烘染，風致蒼茫老成，渾淪秀逸，自成一家。精篆刻，善書法，能詩文。吳思翁先生嘗云：「以小篆為名印，大篆為齋館，章法謹嚴天生布置，秦碑漢碣於方寸之間得之，自漢以後無印，先生一出可以繼漢摹印之學矣。」

存世有《鐘鼎款識》。程邃篆刻效法秦漢，首創朱文仿秦小印，於文彭、何震、汪關和朱簡之外，別樹一幟，對皖派的發展影響極大。是後期皖派的代表人物，與巴慰祖、胡唐、汪肇龍合稱「歙中四家」。

「柯如青銅根如石」出自唐詩杜甫《古柏行》：

孔明廟前有老柏，柯如青銅根如石。

霜皮溜雨四十圍，黛色參天二千尺。

君臣已與時際會，樹木猶為人愛惜。

雲來氣接巫峽長，月出寒通雪山白。

憶昨路繞錦亭東，先主武侯衕閟宮。

崔嵬枝乾郊原古，窈窕丹青戶牖空。

落落盤踞雖得地，冥冥孤高多烈風。

扶持自是神明力，正直原因造化功。

大廈如傾要梁棟，萬牛回首丘山重。

不露文章世已驚，未辭剪伐誰能送。

苦心豈免容螻蟻，香葉終經宿鸞鳳。

誌士幽人莫怨嗟，古來材大難為用。

ZITAN
PAPERWEIGHT

年份：十七世紀，明後清初期

尺寸：長 26 厘米 x 寬 6 厘米

來源：The Peony Collection, Hong Kong、Nicholas Grindley 2019

銅鎏金嵌琺瑯
地平式日晷儀

（帶紫檀盒）

日晷通常由銅製的指針和石製的圓盤組成，銅製的指針叫做「晷針」，垂直地穿過圓盤中心，起着圭表中立竿的作用，因此，晷針又叫「表」；石製的圓盤叫做「晷面」，安放在石台上，呈南高北低，使晷面平行於天赤道面，這樣，晷針的上端正好指向北天極，下端正好指向南天極。

晷面兩面都有刻度，分子、丑、寅、卯、辰、巳、午、未、申、酉、戌、亥十二時辰，每個時辰又等分為「時初」、「時正」，這正是一日二十四小時。在一天中，被太陽照射到的物體投下的影子在不斷地改變着：第一是影子的長短在改變。早晨的影子最長，隨着時間的推移，影子逐漸變短，一過中午它又重新變長；第二是影子的方向在改變。在北回歸線以北的地方，早晨的影子在西方，中午的影子在北方，傍晚的影子在東方。從原理上來說，根據影子的長度或方向都可以計時，但根據影子的方向來計時更方便一些。早晨，影子投向盤面西端的卯時附近；當太陽達正南最高位置（上中天）時，針影位於正北（下）方，指示着當地的午時正時刻。午後，太陽西移，日影東斜，依次指向未、申、酉各個時辰。按晷面的擺放角度，可分為：地平式、垂直式及赤道式。

人類使用日晷的時間非常久遠，於中國古代最早出現自 574 年的隋朝，《隋書‧天文志》記載：「至開皇十四年，鄜州司馬袁充上晷影漏刻。充以短影平儀，均布十二辰，立表，隨日影所指辰刻，以驗漏水之節。」但因其「未為精密」之缺點而為後世少用。其後至十七世紀，隨着西

年份：十八世紀，清雍正乾隆朝
尺寸：長 20.6 厘米 x 寬 13 厘米
來源：香港佳士得 2000 年 4 月圓明宮廷專拍（編號 511）

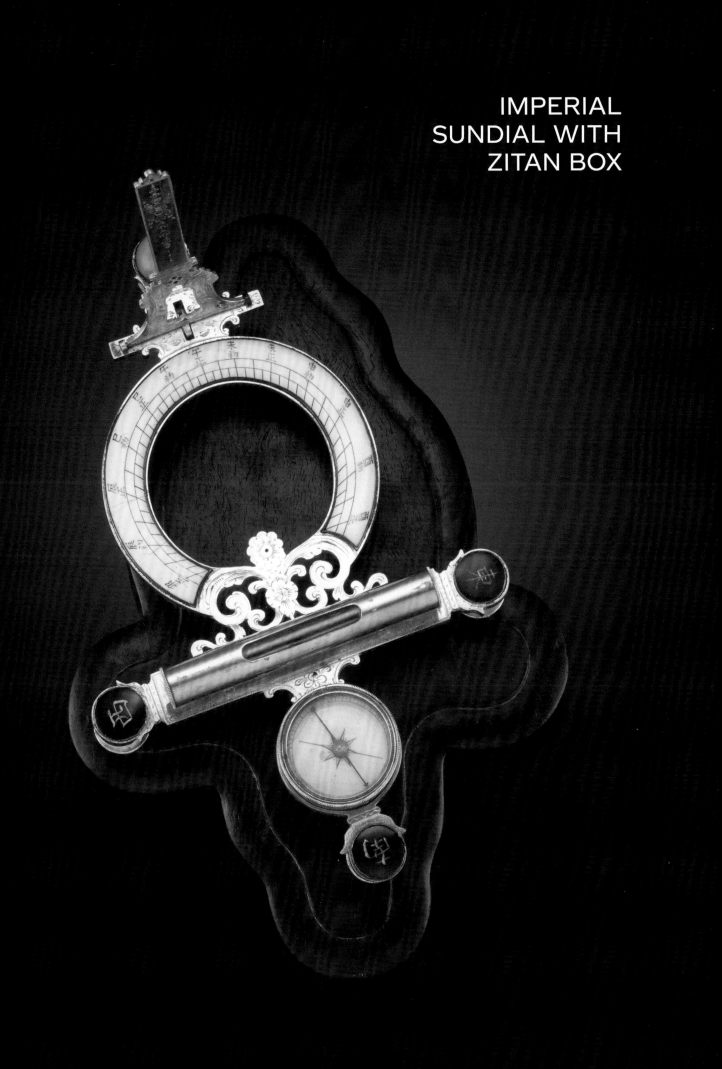

方傳教士進入中國，歐洲地平式日晷儀被傳入宮廷，並由宮廷造辦處製作，為皇室御用。

其後至十七世紀，隨着西方傳教士進入中國，歐洲地平式日晷儀被傳入宮廷，並由宮廷造辦處製作，為皇室御用。據清宮檔冊記載，雍正四年五月初六日，據圓明園來帖內稱，太監杜壽交來西洋日晷一件。傳旨：「交給海望同西洋人認看，是何用法？認看準時着海望面奏。欽此。於本日據西洋人巴多明（Dominique Parrenin，1663 至 1741 年，十八世紀來華的法國耶穌會傳教士）、宋君榮（Gaubil Antoine，1689 至 1759 年，十八世紀來華的法國耶穌會傳教士）認看得，有玻璃為圓子日晷，中間是水平，下頭是地平等語」。於初七日將西洋日晷一件海望呈覽。奉旨：「照此日晷做一件，其做法、花紋俱照此樣，不必刻西洋字，刻漢字。欽此。於十二月初六日，照樣做得日晷一件，並原樣子一件，怡親王呈進訖」，即指本品之類。

此件清雍乾時期的銅鎏金嵌琺瑯地平式日晷儀，三角端下承可旋轉調節高度的螺絲足，是為地平，三足上下鑲嵌藍玻璃料圓鈕，頂面金彩楷書「東、南、西、北」四字，可確定方向（北字圓鈕缺，用翡翠玉珠替換）。晷盤為圓弧形，以白色琺瑯裝飾於盤上，並繪有十二時辰時刻，圓弧下方放置水準管，作平水尺用；晷盤一端為指南針，另一端立一銅架連接影器，架上應懸掛鉛垂線，藉助水管和鉛垂可以調節日晷水平。在晷盤一端和直立銅架之間本應連有一斜線，是為晷針。調準日晷方向和水平線後，斜線在指時盤上的投影即為當時時刻。此件作品通體原有鎏金，造型規整，工藝繁複，鏨刻精美的花紋為飾，帶有濃厚的西洋儀器特色，極為少見，為宮庭珍品。舊配原件紫檀盒。

本品與清宮舊藏的兩件「清中期·嵌琺瑯帶鉛垂線地平式日晷儀」在造型、嵌飾、裝飾紋飾等方面極為相似，收錄於《故宮博物院藏文物珍品全集：清宮西洋儀器》（香港：香港商務印書館，1998 年），編號 18、20。博美廈門於 2019 年 12 月「桃華——中國古事專場」，曾展出一件相似的乾隆年製銅鎏金花卉紋嵌琺瑯地平式日晷儀，但尺寸均較小。

紫檀
三鑲式如意

據《天皇至道太清玉冊・修真器用章》記載：「如意黃帝所製，戰蚩尤之兵器也。後世改為骨朵，天真執之，以辟眾魔。」這裏說如意最早是兵器，後世為了追求攻擊力，把如意改做骨朵，因如意最早是兵器，所以如意自帶辟邪的效果。

如意，舊時中國民間用以搔癢的工具，又稱「搔杖」。用骨、角、竹、木、玉、石、銅及鐵等製成，長三尺許，前端作手指形。脊背有癢，手所不到，用以搔抓，可如人意，因而得名。或作指划和防身用。它與民間的一種「不求人」撓癢用的東西，在器形上相結合。「如意」於印度梵語中稱「阿娜律」，部分用作佛具，柄端作「心」形。法師講經時，常手持如意一柄，記經文於上，以備遺忘。陝西扶風法門寺地宮中曾出土一柄佛僧如意，銀質鎏金，首為雲頭，柄為直柄。

如意應由古代的笏和搔杖演變而來，類似於北斗七星的形狀。最早大約出現於戰國之時、魏晉南北朝時期，如意的形制以柄首呈屈曲手掌式為主流。唐代發展為柄身扁平，頂端彎折處演變為頸部，柄首為三瓣捲雲式造型。明清兩代，如意發展到鼎盛時期，因其珍貴的材質和精巧的工藝而廣為流行，以靈芝造型為主的如意更被賦予了吉祥驅邪的涵義，成為承載祈福禳安等美好願望的貴重禮品。臣子們常進獻如意祝賀皇室壽辰，皇族也拿如意賞賜王公大臣，如意漸漸地成了上層人物權力和財富的象徵。而在明末時期，如意更因其特有的雅緻，成為崇尚古風的文人墨客的文房玩賞物件。

如意的材質極為多樣，各色玉石、金、銀、銅、鐵、象牙、竹、木、陶瓷等應有盡有。其中玉石如意就分為翡翠、白玉、青玉、碧玉、墨玉、水晶、孔雀石、瑪瑙、珊瑚等。如意的品類極多，工藝繁複的就有琺瑯如意、

木嵌鑲如意、天然木如意、金如意、玉如意、沉香如意等，多雕有龍紋，有的還在玉製的如意上，嵌上碧璽、松石、寶石所雕成的花卉，大多是桃果、靈芝、蝙蝠之類。蝙蝠寓意多福，桃寓長壽，是明清常見的祝頌圖案。清宮如意收藏中的一個大類即為工藝獨特的木柄三鑲玉如意。這種如意的木柄質地分紫檀、花梨、黃楊、黃檀及檀香木等十餘種，有的雕刻有吉祥圖案，有的鑲嵌金銀絲花紋，也有素面無紋飾的。如意的首、身、尾分別嵌飾玉雕，這些玉飾往往採用歷代古玉，也有一部分由清宮專門碾琢。此外，清代宮廷如意還有不少罕見的品類，如染骨如意、鶴頂紅如意等；造型上也有別出心裁的，如雙首如意和形如兩柄如意交錯的五鑲如意等。

　　這是一柄逾四十厘米長的小葉紫檀為托的清代如意，是經典樣式的三鑲式如意。三鑲式如意就是用玉器、瑪瑙、碧璽、珊瑚、象牙、翡翠等名貴寶石鑲嵌在珍貴的紫檀、紅木或者銅鎏如意。原是實用之器，後逐漸演變為觀賞品玩之物。這件用紫檀木整雕而成，如意頭部呈彎曲回頭之狀基本不變，主幹中間微微凸起，如意的首、身、尾分別雕成雲朵形多種形狀，頭尾兩相呼應，主體呈流線形，柄微曲，線條流暢，如意主幹正面邊沿起燈草線，整件如意側面雕回字紋。在如意的首、身、尾雲朵形部分分別嵌飾象牙雕刻，雕出喜鵲花卉圖案，層次分明，曲折靈動，惟妙惟肖，圓雕、浮雕、鏤空、陰刻並用，技法多樣，頗為雅緻。

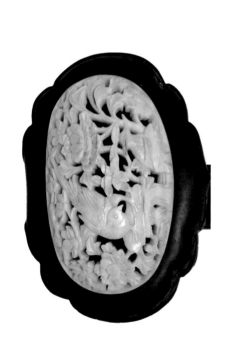

如意的首嵌飾象牙雕刻，雕出喜鵲花卉圖案。

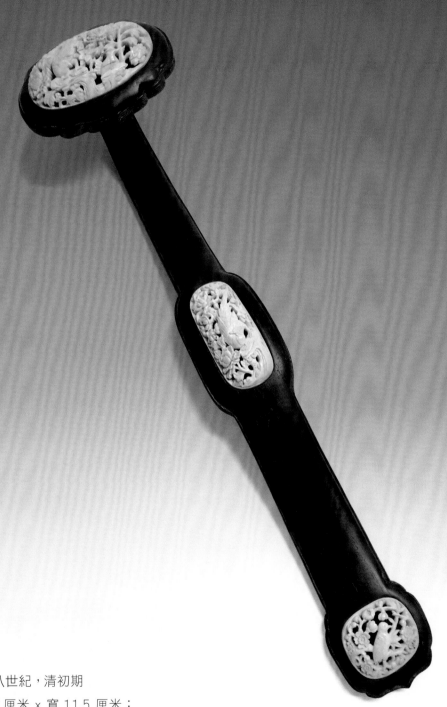

ZITAN SCEPTER

年份：十七至十八世紀，清初期

尺寸：（首）長 45 厘米 x 寬 11.5 厘米；

　　　（主幹）長 45 厘米 x 寬 4 厘米

來源：香港拍賣行 1994 年

紫檀
香盤

古代中原用的香料主要來自西域諸國，所以宋代以前，除了朝貢以外，香料來源有限，自魏晉以來，從寺廟、宮廷乃至民間，參禪拜佛，品茗靜坐，都有焚香的習俗。「紅袖添香夜讀書」，古代文人在書齋讀書時更有焚香的優雅情致。

漢唐之時，燃香需要藉助木炭、炭餅等助燃；宋元之後，香品和助燃料可以粉末混合，獨立燃燒。有香插之前，焚香多是用香爐，香爐之下可置香盤，香插之下亦可置香盤。香插的使用，源自線香的大規模使用，線香的發明出現在北宋，明代之前的線香，多是套模製作出來的，像當今長一點的錐香，真正近似現在意義上的線香，要到明清時期。香盤就是放在香插之下裝灰燼的器皿。

此香盤以一木整挖，呈橢圓形，淺腹，口微侈，器壁內收，平底。形制簡練，通體光素無工，不事雕琢，僅以紫檀自然紋理及器身的流暢線條示人，於光潤樸素中可見精巧文雅之氣。器內外牛毛紋絲絲密密，清晰如雨，極為美觀。當年購買時，是一塊炭黑色表面粗糙的木盤，前人用作為放飲潮州茶小杯子。幾十年來，每天重複用燙水淋過，所以表面已經角化。經過打磨後，紫檀色澤重現光芒。

ZITAN INCENSE TRAY

年份：十七至十八世紀，清中期

尺寸：長 20.5 厘米 x 寬 14 厘米 x 高 2 厘米

來源：香港簡氏 1993 年

雞翅木
折疊式
鏡箱

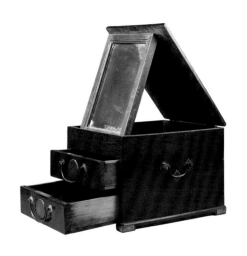

箱蓋平頂式，全器分三層。

銅鏡是古人用於照顏飾容的一種青銅製品，在中國出現於公元前二十世紀左右，到清朝中葉被玻璃鏡子所取代，其應用時間長達近四千年之久。古人通常用布帛作鏡衣把銅鏡包裹後放置起來。將銅鏡用布帛包裹後置於專用容器是一種華貴的置鏡方式，已發現的盛鏡器具有竹笥、漆奩、木匣、金屬奩、瓷盒和鏡箱等。迄今發現的最早的盛鏡器具，是江陵馬山一號楚墓中出土的一件圓形竹笥盛鏡的鏡奩，其中放有包裹在鳳鳥花卉紋繡絹內的羽地蟠螭紋鏡。

漆奩一般為木質、圓形，是最為常見的盛鏡器具，自戰國至近代一直流行。宋代以後，隨着具柄鏡的逐漸增多，帶把漆奩也應運而生。鏡匣即長方形木盒。漢末徐幹《情詩》曰：「爐熏闔不用，鏡匣上塵生。」鏡匣在漢代已出現。鏡匣一般為木質，易朽。隨著銅鏡的廣泛普及，盛鏡器具也日益多樣化、精巧化。西晉時期出現金屬鏡奩，多見銅奩，亦有少量錫奩，宋以後又出現銀奩。鏡箱是一種結構較為復雜的化妝用品盛儲器，能分放各種化妝用具。江蘇武進縣一宋墓出土了一具木質黃地長方形鏡箱，箱設兩抽斗，上部有兩層套盤。上層套盤內放長方形銅鏡一面，下層盤內放鏡架。抽斗內盛放木梳、竹篦、竹柄毛刷、竹剔等，抽斗板面上有柿蒂紋銅環。箱蓋面有雲鈎紋圖案的線條痕跡。大型銅鏡不便經常移動，通常斜支在台架上，平時給銅鏡穿上鏡套或蓋上鏡袱（軟簾），這種置鏡方式最早見於元代。這種置鏡方式至清代依然沿用，《紅樓夢》第四十二回：「黛玉會意，便走至裏間，將鏡袱揭起照了照。」第五十一回：「（寶玉）便自己起身出去，放下鏡套。」

古人置鏡除以上方式外，文獻記載中還有以下兩種：有些尺寸特大的銅鏡用木架框立於地，稱作鏡屏。宋秦

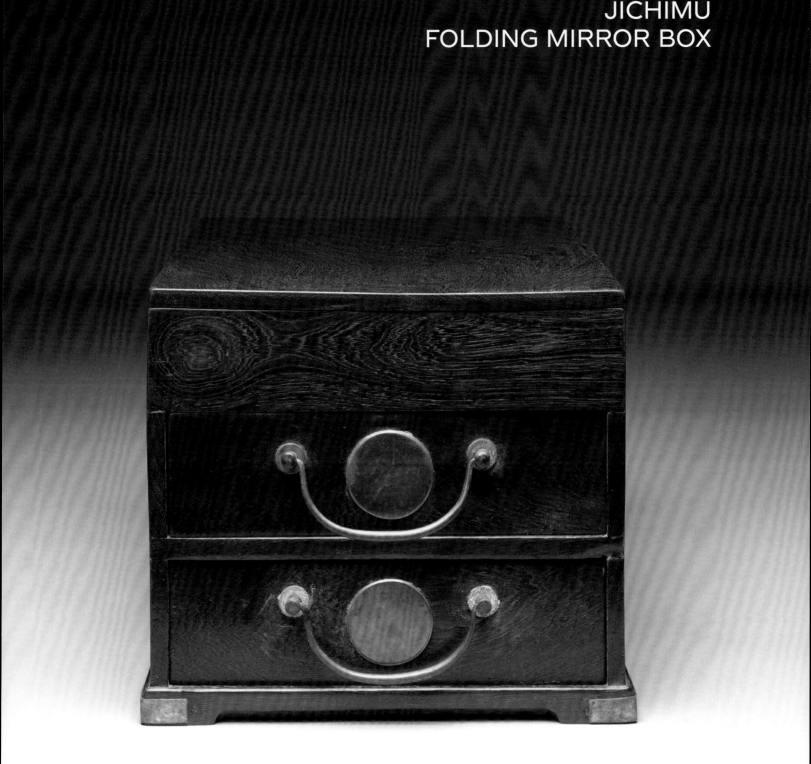

年代：十八至十九世紀，清中後期

尺寸：長 28.2 厘米 × 寬 22 厘米 × 19.8 厘米

來源：香港簡氏 1992 年

觀《寄題趙候澄碧軒》詩言：「擲簾幾硯成圖畫，倚檻須眉入鏡屏。」還有些銅鏡是鑲在牆壁上的。據《北史．齊王下．幼主》載：「其嬪諸院，起鏡殿、寶殿、玳瑁殿，丹青雕刻，妙極當時。」唐蕭志忠《薦福寺應制》詩：「珠幡映白日，鏡殿寫青春。」鏡殿，即鏡作壁之殿堂。

鏡盒是女子存放梳理和化妝用品的小箱子，一般由箱體、箱蓋和箱座組成，箱體前有兩扇門，內設抽屜，箱蓋和箱體有扣合，門前有面葉拍子，兩側安提手，上有空蓋的木製箱具，南方俗稱「梳妝箱」。明代的官皮箱系由宋代的鏡箱演進而來的一種體量較小製作較精美的小型皮具。官皮箱為官府存放文書之用，為明清流行的家居實用器物。其形制有定規，內有五屜一隔，一般用於盛裝貴重物品或文房用具，可放置文件、帳冊、契約或珍貴細軟物品，又由於其攜帶方便，常用於官員巡視出遊之用，故北京匠師俗稱「官皮箱」。還有的在箱蓋裏面裝上鏡子，即為「梳妝匣」或「梳妝箱」，有的用於存儲文具，則為「文具箱」。到了清代，明朝的儀制基本都被廢除，官皮箱也走出了官家，但它的實用性與觀賞性隨即得到了民間的喜愛和肯定，而且大都是用作梳妝盒，裏邊放些女士用的化妝品、小飾品、小物件等，有的還設有鏡子，成了純粹的化妝箱。

本盒鏡是雞翅木材質，由箱體、箱蓋和箱座組成，呈長方箱體，箱壁厚實。箱蓋平頂式，全器分三層，上層套盤內藏玻璃鏡，攢框平裝板製。取出玻璃鏡後，置於盒蓋及上層邊槽，可開啟支成約六十度的斜面使用，下兩層為抽屜，可藏梳篦、胭脂、首飾等用品。蓋面及箱身通體素面作，箱座底部有小墊足，四角皆包銅，抽屜正面裝圓形銅頁安銅製提環。箱身兩側鑲圓形銅頁安銅製提環，以便提挪。抽屜正面居中藏鎖孔，現已用圓形銅頁封閉。這件鏡器形規整，包漿潤澤，協調實用，線條簡捷，俐落大方。

黃花梨
小方盤

此器以黃花梨木製，呈規整的長方形，全體光素。方盤四面打槽黃花梨獨片底板，盤底部四角裝墊足。黃花梨木琥珀色澤，紋理細密生動，此方盤用途應是文房小件用。

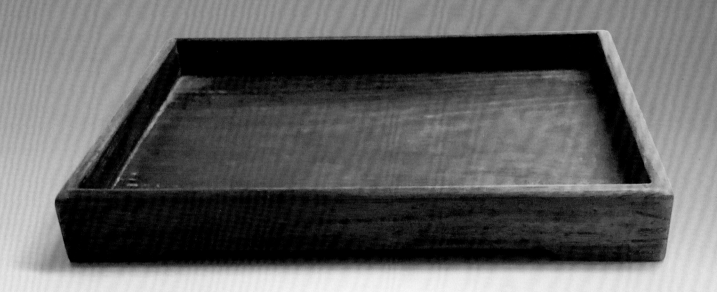

年份：十七至十八世紀，清初中期
尺寸：長 22.5 厘米 x 寬 16.2 厘米 x 高 2.8 厘米
來源：香港簡氏 1993 年

紫檀
印盒配
紫檀藏箱

印盒，亦稱印盦，印色池是盛放印泥的文房用具，為文房用具中器型較小者。文人用其蓄藏印泥，因宋以前用印一般為泥封、色蠟、蜜色、水色等，沒有出現真正意義上的印泥。宋以後開始油印的使用，為了防止油料的揮發，遂以婦女存放水粉胭脂的瓷質粉盒保存印泥，明代屠隆在《文房器具箋》中將印泥盒列為專項。

印盒具體的開始時代已不可考，傳世品中亦見有唐代印盒，由此可見，印盒不會晚於唐，而盛於宋。宋曾鞏詩：「印盦封罷閣鈴間，喜有秋毫免素餐」。宋代的官、哥、定、越等窯均燒造過印盒。元代亦有印盒，元喬吉《兩世姻緣》第四摺：「恰便似一個印盒兒脫將來，因春瘦骨匡匡」。明代印盒器型及材質多為銅或瓷製，或圓或方。清代以瓷為印盒最為普及，器型及材質豐富，形式不一，以扁圓矮小者為常見，內盛印泥處十分平淺。所用材料有玉、石、竹、木、角、漆、金、銀、銅、鐵及象牙等多種，造型各異，雕琢精妙，可用可賞，以瓷質者為最佳。前人有「印色池，唯瓷器最宜」之說。

這個印盒紫檀素身質地，盒蓋與盒身是用一木連造，分割挖成。印盒呈扁圓形，面微凸起，曲度和諧優美，印盒上下以子母口扣合，木紋相連，底口呈淺碗足狀。整體造型簡潔，包漿瑩潤，材美工良，十分美觀。紫檀印盒配有紫檀小箱，印盒平穩藏在紫檀小箱內。此小箱作正方形，箱身四周邊以明榫燕尾榫接合，三邊起槽口，箱蓋門從上邊趟進，箱蓋面拱起，四邊打窪。全身光素，用料講究，光澤華美。

印盒是必備的文房用具，其重要性僅次於文房四寶；又因其屬於「文人專供」產量少，品質要求高，造型各異，極具觀賞。黃花梨和紫檀造的印盒甚少，紫檀印盒同時配上特別定製的紫檀小藏箱，極具收藏價值。

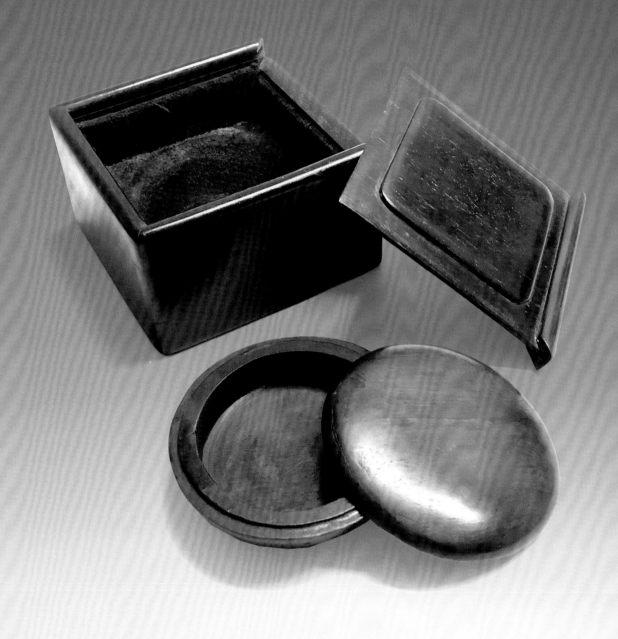

年份：十七至十八世紀，清初期

尺寸：（印盒）直徑 7.3 厘米 x 高 3 厘米；

（藏箱）長 9.4 厘米 x 寬 9.4 厘米 x 高 5.1 厘米

來源：香港簡氏 1992 年

紫檀
硯匣

硯匣的子口吻合嚴密。

硯為文房四寶之一，以筆蘸墨寫字，筆、墨及硯三者密不可分。硯之起源甚早，古時以石硯最普遍，硯也有石硯、陶硯、磚硯、玉硯等種類之分，直到現在經歷多代考驗仍以石質為最佳。

硯匣又稱硯盒，安置硯台之用。考究的硯匣頗受文人的重視。古人云：「硯無牀，不稱王。」其意是説一方佳硯必須配製好匣，硯匣的材質必須是硬度適宜，耐潮濕，能起到對硯的長期保護作用。硯匣材料的種類繁多，形式多樣。其品種主要的可以分為木匣、漆匣、紙匣、錦匣、石匣及金屬匣等幾種。古代木質硯匣大多為硬木材製作，材質以紫檀木、烏木、花梨木、雞翅木及金絲楠木為上，依硯的外形相應製成硯匣，硯匣的雕刻不可繁複庸俗，硯匣的子口要吻合嚴密，防止墨汁水份的蒸濡。硯匣的製作方法分整塊木板剜出和拼鑲二種。整料剜出的氣派大，用料費，但木料易撬裂變形。拼鑲的做工精巧細膩，但易脱膠散架。因此一般來説異形硯的硯匣以整料剜的為多，而四方形、長方形的硯匣則普遍採用拼鑲方法。硯匣的底部內側鑿成與硯的外形相應的淺池狀，使硯匣增添靈秀俊俏的藝術效果。

這件硯匣以紫檀製作，是一件不規則封閉式的隨形硯匣，匣分上蓋和下底兩部分，底與蓋的接觸處均有牙口，使之封閉嚴密，素身無雕刻。蓋則為硯匣總高的三分之二。這一高度比例取硯開啟方便，對硯的裝潢起到烘托的作用。下底有四足，又稱豹腳，可使硯匣整體平穩。硯匣之內壁還有數層塗漆，防止硯匣脹裂。這件古硯匣年代久遠，但沒有破爛和損壞，保持光澤，十分難得。

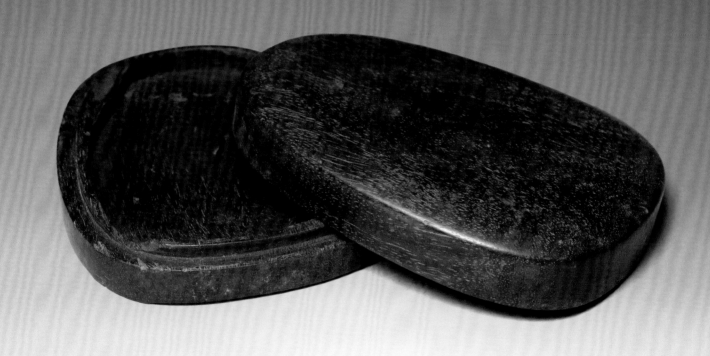

年份：十八世紀，清初期

尺寸：長 12.5 厘米 x 寬 9.5 厘米 x 厚 3 厘米

來源：北京勁松市場 1990 年

紫檀
拍板

拍板，簡稱板，因常用檀木製作而有檀板之名。唐玄宗時，梨園樂工黃幡綽善奏此板，故又稱綽板。古代拍板由西北少數民族地區傳入中原，唐代已廣為流傳。有大小之分，大的九塊板，小的六塊板。在敦煌千佛洞的唐代壁畫中，繪有打拍板的樂伎像。從成都王建墓的樂舞石刻還可以看出，在一千多年前五代前蜀宮廷樂隊中，拍板已是重要的節奏樂器。唐代詩人杜牧的詩中有：「畫堂檀板秋拍碎，一引有時聯十觥」之句。宋代，拍板已用於宮廷的教坊大樂、小樂器合奏、馬後樂、民間器樂和說唱音樂中。宋代陳暘《樂書》載：「拍板，長闊如手，重大者九板，小者六板。」由此可知，唐宋時期的拍板有大、小之分。到了元代，拍板以宮廷樂器載入正史，《元史·禮樂志·宴樂之器》：「拍板，製以木為板，以繩聯之。」宋以後不僅用於宮庭雅樂，也用於說唱藝術中。

拍板可分為鼓板、書板、墜板三種，鼓板多用於器樂合奏，書板和墜板則多用於說唱藝術。鼓板因常與板鼓配合使用而得名，鼓板常用於國劇、昆曲、越劇等地方戲劇伴奏，和江南絲竹、蘇南吹打、福建南音、十番鑼鼓、山西八套等器樂合奏，是主要的節奏樂器之一，常在樂曲的強拍上擊奏。書板和墜板比拍板短和小，是說書或彈詞時用。

拍板可用紫檀木、紅木、花梨木或其他硬木製作，木材必須乾燥，不能有乾裂或腐朽現象。板無固定音高，發音短促，聲音堅實響亮。敲擊時，左手執底板，使與前兩板相碰發音。底板中間隆起，下部擊板部位形似人的上嘴唇，故名「板唇」，是發音高低、寬窄、悶亮的關鍵。

這件拍板取料紫檀，色深而木紋明晰，觀之饒富古韻。由三片木板組合成，中板略厚，兩面是平的。蓋板和底板稍薄，有一面中間隆起呈脊狀。蓋板的平面和中板

用絲弦纏繞兩頭，合成一體。每塊拍板的上端均鑽有兩個小孔，用絲繩串聯，下端可自由開合，每板的兩端和外側兩板的外面均為半圓形。

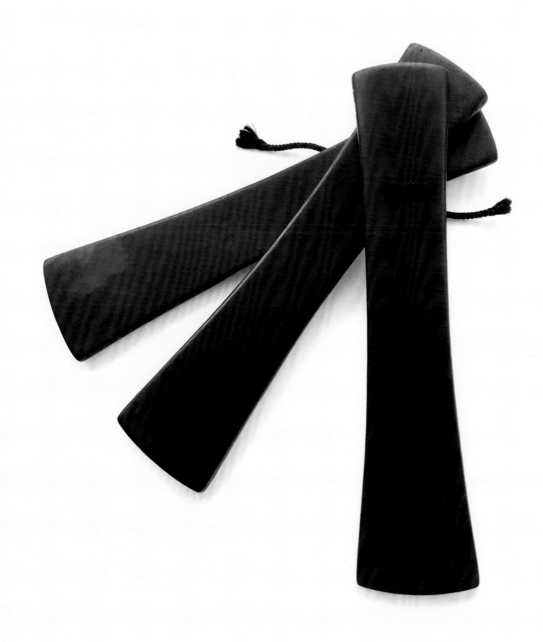

年份：十八世紀，清初期
尺寸：長 26.5 厘米 x 上寬 4 厘米 x 下寬 5.5 釐米 x 厚 0.8 ～ 0.9 厘米
來源：香港簡氏 1992 年

紫檀
嵌百寶
竹紋小筒

外壁以青金石等嵌作竹子和竹葉。

百寶嵌，又稱「周制」，工藝出現於明代，進入清代以後，百寶嵌發展成為家具製作的重要鑲嵌技術之一。通常百寶嵌工藝多用在漆器上，硬木家具上也有不少，當然，也會有把百寶嵌用在昂貴的紫檀或黃花梨器物上，那就更是珍貴了。

百寶嵌是在螺鈿鑲嵌工藝的基礎上，加入寶石、象牙、珊瑚以及玉石等材料形成的鑲嵌工藝。它採用珍珠寶石及其他各種名貴材料來對器物進行鑲嵌，百寶嵌的圖案花紋會隨着照射光線角度的變化，發出各種各樣的光彩。

筆筒以紫檀木整挖而成，平唇口，筒身上下直徑一樣，底部有三板足。外壁之上則以青金石等材料嵌作竹子和竹葉，但部分竹葉是紫檀木身上浮雕而成的，三條破土面出的竹筍，也是從紫檀木身上直接浮雕而成。取材紫檀木精良，木紋細膩，金星隱現其間。整器雖小但做工精緻，頗有玩味。這件小筆筒可能是放眉筆的，眉筆比較短小。

從現存的文獻資料來看，最早的畫眉材料便是「黛」了，黛是一種黑色礦物，也稱「石黛」，長期以來一直是中國古代女子畫眉的主要材料。使用的時候，要把黛放在的黛硯（亦稱黛板、板硯）上，用硯杵慢慢研磨成粉狀，加水調和，然後再塗到眉上。唐代詩人溫庭筠的菩薩蠻：「小山重疊金明滅，鬢雲欲度香腮雪。懶起畫蛾眉，弄妝梳洗遲。照花前後鏡，花面交相映。新帖繡羅襦，雙雙金鷓鴣。」在清代詩人筆下，眉毛也是以彎、長、細為美，有詩云：「怪底蛾眉畫更長，雙螺不藉墨痕香……鬢涵秋水黛長描，對影評來若個嬌……羨爾雙蛾似初月，不須相待畫眉人」。清朝女子的妝容總體上比較素雅，眉毛纖細高挑，眼妝清淡柔和，唇妝小而薄。

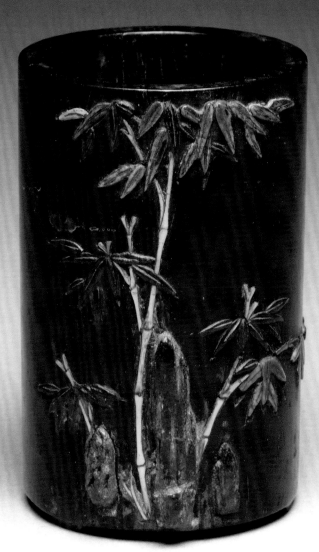

年份：十七至十八世紀，清初期
尺寸：直徑 6.1 厘米 x 高 9.5 厘米
來源：香港陳禮 1996 年

紅木
文具盒

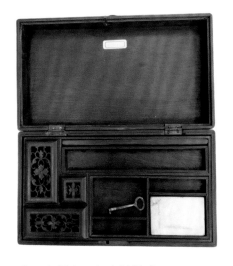

素工文具盒，紅木料製成。

多寶文具匣，在明清時期較為盛行。最初以實用為主，便於出行使用，後逐漸發展為以收藏與鑒賞為主的藝術珍玩。

在明代高濂的《燕閑清賞箋》中記載：「匣制三格，有四格者，用提架總藏器具，非為美觀，不必鑲嵌雕刻求奇，花梨木為之足矣。」明代文震亨《長物志》有着更為詳細的描述：「三格一替（屜），屜中置小端硯一，筆覘一，書冊一，小硯山一，宣德墨一，倭黑漆墨匣一。首格玉秘閣一，古玉或銅鎮紙一，賓鐵古刀大小各一，古玉柄棕掃一，筆船一，高麗筆二支。次格：古銅水盂一，糊斗、蠟斗各一，古銅水杓一，青綠鎏金小洗一。下格：稍高置小宣銅彝爐一，宋剔合一，倭漆小撞（提盒），白定或五色定小合各一，倭小花尊或小斛一，圖書匣一，中藏古玉印池、古玉印、鎏金印絕佳者數方。倭漆小梳匣一，中置玳瑁小梳及古玉口匝等器，古犀玉小杯二；他如古玩中有精雅者，皆可入之，以供玩賞。」

此素工文具盒，紅木料製成，長方形盒身，蓋頂、箱底皆打窪作，邊緣處做碗口線，盒身與盒蓋四周邊以明榫燕尾榫接合，以內置銅頁及銅釘將上下兩部相連接。正面盒蓋裝有圓形壽字面葉，正面盒身裝有蝙蝠形面葉。盒身通體光素，除銅片外無任何裝飾。盒身分兩層，上層分大小不同的八格，其中放一石硯，左方三格有雕花木蓋。拿開木蓋，下有兩個銅墨盒和一銅瓶子。拿開另外其餘兩個盤格，下藏兩組小工具，有剪刀、鎚子等，下層空間可放紙張書冊。

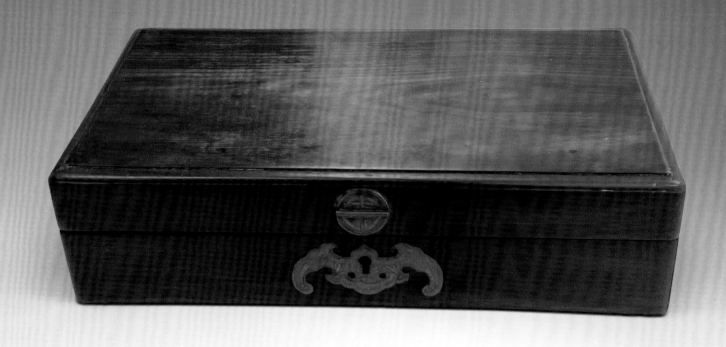

年代：十九世紀，清後期
尺寸：長 29.8 厘米 × 寬 16.6 厘米 × 高 7.3 厘米
來源：北京勁松市場 1995 年

紫檀
木對聯

A PAIR OF ZITAN
COUPLET PANELS

　　對聯是中國的傳統文化之一，是寫在紙、布上，或刻在竹子、木頭或柱子上的對偶語句。對聯對仗工整，平仄協調，是一字一音的中華語言獨特的藝術形式。對聯又稱對偶、門對、春貼、春聯、對子、桃符等，因古時多懸掛於樓堂宅殿的楹柱，又稱楹聯。是一種對偶文學，有歷史記載的最早對聯出現在三國時代。

　　對聯最常見的形式是寫在紙上，紙本掛軸，保存不易。清末時期，開始用玻璃鏡片嵌鑲在木框內，方便欣賞和保存書法。清初開始將對聯刻在竹子、木頭或柱子上。其他新穎的方法包括寫在漆板上，運用漆灰技法和漆灰嵌瓷技法。漆灰製作工藝以木板為胎，糊布、披麻做成漆灰地子，然後在漆灰板上上堆漆，堆漆材料一般由漆、灰、桐油等組成，最後進行彩繪。彩繪有的用漆色，有的用油色，或漆色與油色並用。漆灰嵌瓷技法先用漆灰工藝為地，詩文將陶瓷模勒成型，相嵌相填，工藝及其複雜性，體現了清代繁縟奢華至精至極的顛峰工藝。如將對聯刻在木頭上，木料選材十分講究，老花梨木或楠木是很好的選擇。最珍貴的是紫檀木，字口採

年代：同治十一年二月（1871 年）
尺寸：長 107 厘米 x 寬 14.5 厘米
來源：摯友所贈，2006 年購自香港永吉街古玩店

鳳凰于飛五岳昌

琴瑟在御百年偕老

同治壬申二月

用金色大漆填染，原木底色紫黑中泛赤色，配以金色字體，富麗堂皇，沉靜厚重。故宮大部分的掛聯都是紫檀金字模式。

這一對紫檀對聯，以楷書寫上「琴瑟在御百年偕老，鳳凰於飛五世克昌」。此聯出自石韞玉，是乾隆五十五年乾隆帝八旬「萬壽恩科」狀元，清文學家。石韞玉（1756年至1837年），字執如，號琢堂，又號花韻庵主人，晚號獨學老人，江蘇吳縣人。

這一對對聯的書法家是閻德林，字君直，龍泉，號研香、逸隆散仙、心僧、鐵客等，嘉慶二十五年進士，曾官河南知府，遷鹽運使。閻德林是清咸豐同治年間著名書畫家，為清代著名學者，書法家包世臣弟子之一。工畫山水、竹石，書宗秦漢，精鑒賞，富收藏，趙之謙曾從其學習書法。清代《八旗畫錄》一書稱其「書畫皆工，兼精鑒別」，「書法秦、漢、魏、齊之隸、篆、真、草」，以其「筆法運入畫境，深朴蒼茫」，奉其為當朝第一。

對聯紫檀木底色老舊，氣韻幽雅沉靜，採用金色大漆填染，寫於同治壬申年二月（1872年）。老舊包漿傳世痕迹明顯，品相幾乎完美，狀元文采、進士筆墨，是為不多見的傳世清代文房對聯牌匾。

黃花梨
矩形
桌櫃

　　這是一件極不尋常的直立矩形方角黃花梨小桌櫃。方角櫃分大、中、小三種類型。小型的高一米餘，也叫炕櫃，通常是放在炕上盛衣物的小櫃子。明代文人積極參與生活家具的設計和製作，設計有些高度減少的炕櫃。半米來高的小櫃並不能裝下枕頭衣物，但可以放置貴重物品或者雅玩小件。小炕櫃也常放在案或桌上，又稱桌櫃。

　　這直立矩形方角黃花梨小桌櫃高約三十三厘米，桌櫃底座與櫃身連為一體。此櫃全身抹平，通體光素。正面安對開兩扇木門，無櫃膛，櫃門為格角攢邊打槽平鑲獨板門心，櫃頂與立櫃兩側均為獨板，背板分兩塊。四面採用燕尾榫拼接，榫頭外露。立櫃側板與背面板插入如地平的底座，底座攢邊打槽裝板，箱底四邊設卷口窪堂肚牙條。

　　兩對雲形白銅合頁分飾門框四邊的位置，櫃頂與桌櫃底部四角皆包白銅片加固，立櫃兩側都安裝方形銅片，輔以弧形把手。除把手之外的所有金屬製品都由銷釘固定。兩扇木門打開，露出一個樸素的內部，底部有兩層長抽屜，抽屜臉安圓銅面頁和拉手，上層抽屜中間有一金屬搭扣以固定門鎖。祥雲形狀的白銅鎖板安裝在兩扇木門的低處，有一個重疊的部分來覆蓋鎖孔，現時的鑰匙是後配的。鎖板在門下方的位置是最不尋常的，因為鎖需要上層抽屜的固定搭扣來固定位置，整件桌櫃內部並沒有曾經更改或變動的跡象，只能考慮這個桌櫃是特別訂造放在案桌或書架上，因此需要將鎖放在較低的位置以便於拿取。

　　此櫃內外所有構件通體用黃花梨造，唯抽屜內框採用鐵力木料製作。對開木門和立櫃兩側鑲獨版，四塊板取自一材，色澤溫潤，質地細緻，非常難得。

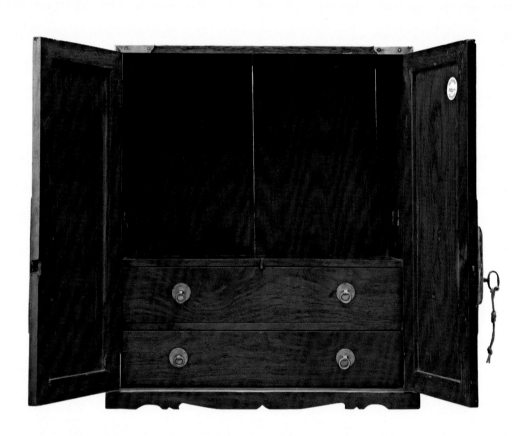

桌櫃打開內視圖

年份：十七至十八世紀，清早中期

尺寸：長 11.6 厘米 x 寬 27.6 厘米 x 高 32.3 厘米

來源：Nicholas Grindley 2022

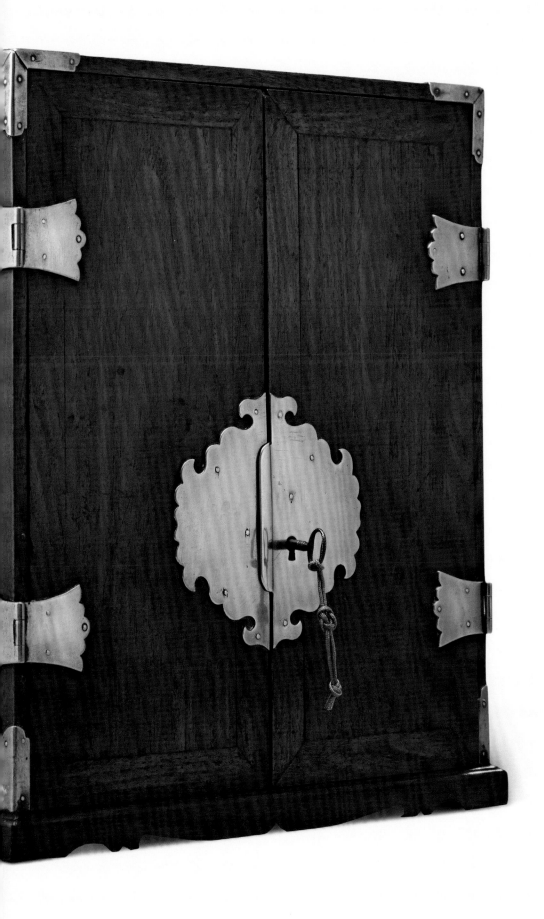

A HUANGHUALI TABLE CABINET

筆筒類

黃花梨
嵌白玉花鳥紋
筆筒

百寶嵌工藝出現於明代,工藝大師周翥製作的百寶嵌廣受歡迎,其物以人名「周制」或「周嵌」,於是逐漸成為周翥作品與百寶嵌的代名詞。

百寶嵌其實是漆工藝的一種。在明代《髹飾錄》裏載有「百寶嵌」一條,「百寶嵌:珊瑚、琥珀、瑪瑙、玳瑁、象牙、犀角之類,與彩漆板子錯雜而鐫刻鑲嵌者,貴甚……有隱起者,有平頂者,又近日加窯花燒色代玉石,亦一奇也」。作者黃成是明代中晚期人士,隆慶年間著名漆匠,他在《髹飾錄》中,按照工藝流程劃分成若干門類,比較全面地介紹髹漆及紋飾的各個環節,書中總結了前人和黃成自己的經驗,是明代漆藝專著,更是中國現存最早的相關著作,也有些學者認為是古代留存至今唯一的漆藝專著。

周翥的百寶嵌其聲譽之高,珍貴價昂,在晚明時成珍品,蔚為風尚。這可由王世貞(1526年至1590年)《觚不觚錄》的記載獲得證實:「周治治商(鑲)嵌……皆比常價再倍,而其人至有與縉紳坐者。近聞此好流入宮掖,其勢尚未已也。」王世貞此文,原是有感於社會風尚的變化而發出感嘆,卻同時記錄下周制等工藝精品「皆比常價再倍」,炙手可熱。可見當時像周翥這樣以技藝搏名致富的名匠們,已經名動公卿,並與縉紳並坐抗禮。他們製作的工藝品在當時已成為奢侈消費的指標,甚至被引進宮廷,成為御用品。可知周翥已被晚明文人目為吳中巨匠之一,其工藝「技進乎道」,得入鑒賞家法眼,「可上下百年保無敵手」。周制的聲譽甚至一直延續至清代晚期,清道光年間,錢泳(1759年至1844年)《履園叢話》說:「周制之法,唯揚州有之。明末有周姓者始創此法,故名周制。……五色陸離,難以形容,真古來未有之奇玩也。」

筆筒以黃花梨木雕成,色澤黃褐,斑駁參差,木紋清

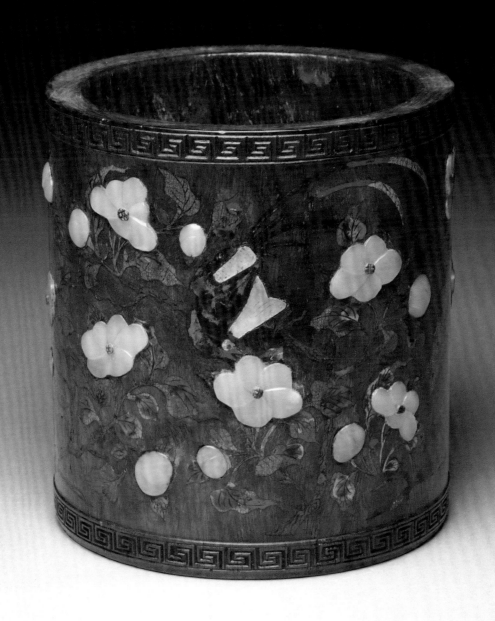

年份：十七至十八世紀，清初期

尺寸：直徑 15.5 厘米 x 高 16.5 厘米

來源：香港青霖 2004 年

晰美觀，淡雅質樸。平唇口，筒身上下直徑一樣，底部鑲底。筒口及底部凸起寬沿。凸起寬沿刻連續性回字紋。外壁之上鑲嵌喜鵲、花卉、果實及山石圖案，二鳥戲於花枝之間，各自回首，神態悠然自得，枝頭或有花朵盛放，或有含苞待放，下有山石嶙峋。畫面生機盎然，構圖疏密有致，精巧完整枝，頗有情致。

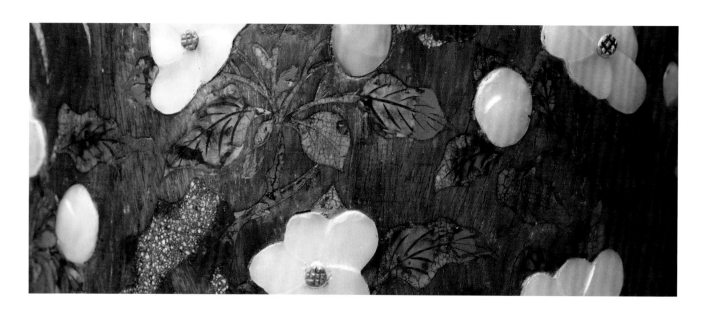

這件黃花梨百寶嵌筆筒罕有之處，是外壁圖案是用三種截然不同的鑲嵌手法。花卉和果實用白玉雕出鑲嵌，喜鵲翅膀用螺鈿鑲嵌。所謂螺鈿，是指用螺殼與海貝磨製成圖形的薄，其餘剩下來的花葉、樹幹、山石及喜鵲足圖案用鏟地填漆來畫成的。這跟明代黃成在《髹飾錄》裏的百寶嵌漆工藝手法一樣，碧玉、螺鈿、碧玉、染牙、青金石等材料與彩漆板子錯雜而鐫刻成圖案。漆的配料、調色和髹飾十分特別，褐漆填樹幹，綠漆畫花葉，葉尖塗紅漆，山石填白點綠漆；綠白點漆是用磨碎海貝混在綠漆製成。

存世黃花梨嵌螺鈿花鳥紋筆筒跟這一件相似的，在中國嘉德 2003 年 7 月拍賣，手法、裝飾與圖案和這件相近，唯一不同是該件的白玉花卉和果實只用螺鈿鑲嵌。

枝頭或有花朵盛放，頗有情致。

黃花梨
葵瓣式
嵌竹黃花卉
圖筆筒

筒身為一木整挖的筆筒，塑出六角形帶委角的造型，六瓣花口，口下凸起寬沿。器口凸起寬沿刻連續性回字紋，內嵌銀絲。器身亦為六瓣式，筒壁厚實，黃花梨鬼臉木紋也在筒部分清晰可見。下接凸出的台座，口底尺寸相同，台座六面分別刻出半月形斷面浮雕扭轉的繩結紋形紋飾，並且也採用六角設計與頂端的六角形飾邊前後相應，梭線分明。筆筒黃花梨木為材，整木掏製而成。木質緊實，紋紋理順密，發色紅潤，包漿古雅。

這件黃花梨葵瓣式筆筒獨特動人之處，是六面器身各嵌上六幅竹黃花卉圖，每一面雕刻的花卉、花葉和花花盆都不盡相同。竹黃嵌功細膩流暢，構圖富麗堂皇。難得的是舊藏筆筒保存得十分完整，無磕、無裂，筆筒表面散發歲月流過的自然痕迹和皮殼。

竹黃又稱「文竹」、「貼黃」或「翻簧」。其工藝程序是將南竹鋸成竹筒，去節去青，留下薄層的竹簧，經過煮、曬、壓平後，膠合在木胎上，然後磨光，再於上面刻飾各種人物山水、花鳥等紋樣。竹簧打磨後，呈色如年代久遠的象牙，再同烏木、紫檀等深色木料結合使用，更突出了明暗對比分明、花紋顯著的特點。

文竹器物究竟起源於何時，目前尚無定論，不少專家學者認為這種竹刻裝飾手法起源於清初期，成熟於清中期。《上杭縣誌・實業志》記載：「三吳制竹器悉汗青，取滑膩而已。杭獨衷其共同而矯合之。柔之以藥，和之以膠，制為文具玩具諸小品。質似象牙而素過之，素似黃楊而堅澤又過之。乾隆十六年翠華南幸，采備方物入貢。是乾隆時尚精此技，今已不可得矣。」

以第一歷史檔案館所藏《造辦處活計檔》來看，竹黃器物在清宮內的大量出現應是在乾隆早期。清宮舊藏有紫檀文竹夔紋海棠式兩層套盒，但這類文竹嵌黃花梨或

紫檀器物或家具在現有明清收藏品中數量很少，應該是
出自宮庭造辦處所造。傳世明清舊黃花梨葵瓣式筆筒數
量稀少，這件嵌竹黃黃花梨筆筒更是獨一無二的一器物。

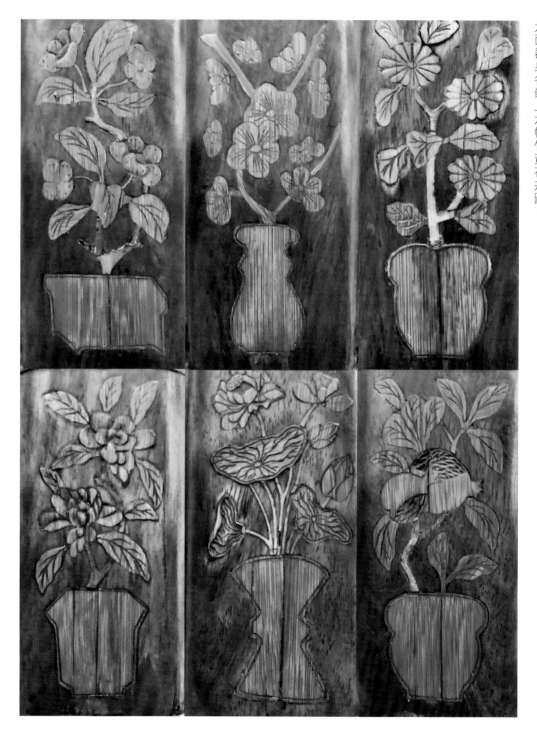

六面器身各嵌上六幅竹黃花卉圖。

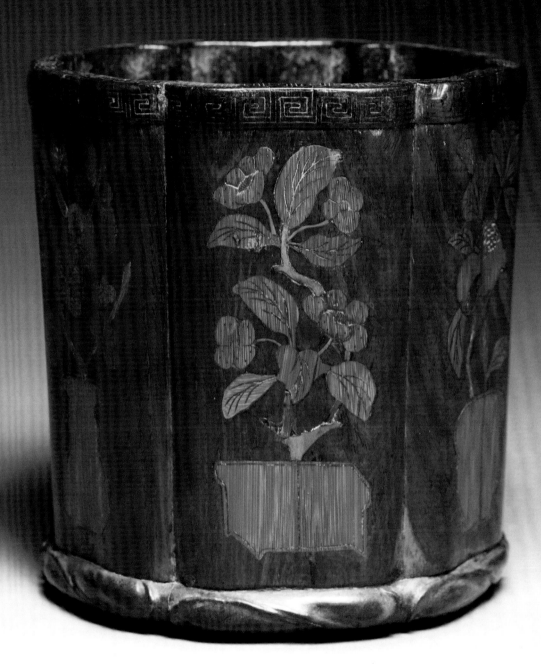

年份：十七至十八世紀，清初期

尺寸：橫 16 厘米 x 高 17 厘米

來源：香港何祥 1991 年

紫檀
葵瓣式
書畫筆筒

筒身為一木整挖的筆筒，精選紫檀上等美材雕製，葵形筆尊。敞口厚壁，塑出六角形帶委角的造型，口底尺寸相同，筒身與承座二木分製。筒口中心呈圓形，筒口邊沿起凹線作飾，筒口邊外面六瓣花口，彰顯出倭角六角形的特色。筒身亦為六瓣式，棱線分明，平均六等分，每一面皆起伏坳突，婀娜多姿，六瓣木紋呈紫金色，牛毛紋封硃砂，包漿古雅。承座六個委角矮足設計也與頂端的六角形飾邊前後相應。

這件紫檀葵瓣式筆筒獨特動人之處是六面器身各陰刻上三幅圖畫和三幅書法，書畫相間。圖畫是明代吳履的梅花、明末石濤的山水及夏鼎的竹石。三幅書法的書法家是明代莫是龍和王鐸，餘下一人署名青岑李濚，生平未詳尚在研究。刻功細膩流暢，書法流暢，剛柔並濟，允稱絕技，若非當時名手，難以臻此藝境。其難得的是舊藏筆筒保存得十分完整，無磕、無裂，筆筒表面散發歲月流過的自然痕迹和皮殼。

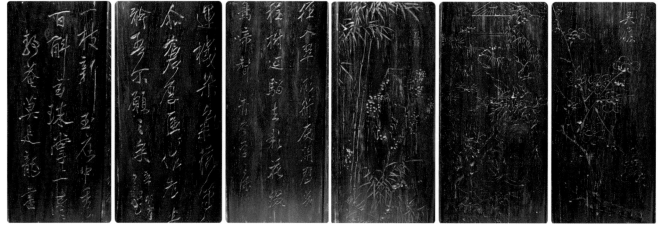

六瓣木紋呈紫金色，牛毛紋封硃砂，包漿古雅。

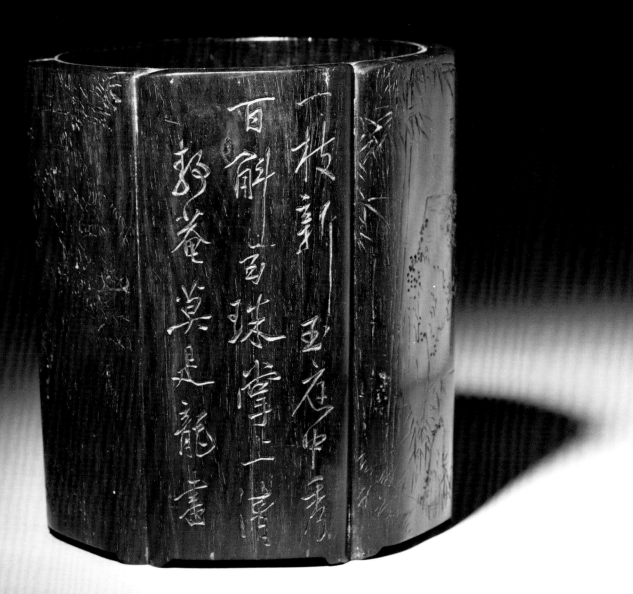

年份：十七世紀，清初期

尺寸：直徑 13.8 厘米 x 高 15.3 厘米

來源：香港拍賣行 1998 年

紫檀
梅花圖
筆筒

筆筒是中國古代最重要的文房用具之一，明文震亨《長物志》：「筆筒，湘竹，拼櫚者佳。」故有筆筒為晚明之物一說，製作筆筒的材質多種多樣，以瓷、木、竹筆筒數量最多。一般來講，明代木筆筒作工樸素渾厚，刀法遒勁流暢，而清代木筆筒作工精緻潔潤，刀法細膩，意境深幽。

此筆筒擇取黑中泛紫的紫檀美材所製，周身牛毛紋，包漿瑩潤典雅，熠熠有光，深具文人鍾愛的金石氣息。圓形直尊式，厚壁平底，口沿呈泥鰍背。內壁打磨光潤，外壁陰刻梅花鐵干虯枝，凌寒怒放。花枝舒展曲折渾若天成，細部花蕊表現似真，花瓣層次錯落，刻工力道十足，線條柔軟順暢，梅之意境深遠。

有二款識：「己丑秋日作於三斗銀齋，文鼎」和「山彥剜（刻）」。文鼎是清嘉慶道光時畫家，作《梅蘭統石圖》軸，現藏故宮博物院。山彥為曹世模，嘉慶道光時印篆名家，一器由兩位名家合作而成，極為難得。

文鼎（1766 年至 1852 年），字學匡，號後山，別號後翁，秀水（今浙江嘉興）人，文徵明後裔。布衣，所居曰「停雲舊築」，清嘉慶二十年（1815 年）徵舉孝廉方正，力辭不就。精鑒別，富收藏，收諸金石、書、畫多上品，曾得商仲彞、週象觶、漢元延三鬥、楔帖五字不損本及原拓婁壽碑等，其室因曰名：三斗銀齋、五字不損本室。篆刻得文彭旨意，雖不及錢蒼樸，但雅秀勝之。亦精刻竹，所刻扇骨、臂擱，皆自作書畫。善畫雲山松石，謹守徵明家法，秀麗絕俗，淡雅有致。傳世作品有嘉慶二十五年（1820 年）作《梅華水徽圖》軸，圖錄於《名人書畫》。道光四年（1824 年）作《梅蘭統石圖》軸，現藏故宮博物院。

曹世模生年不確，字子範，號山彥，秀水人，齋堂為勉強齋，活動於清道光間。工畫花卉，亦善道釋人物。精篆，一以二周、秦、漢為宗，工整秀雅，深得古鑄印之旨，不為浙派時風所囿。

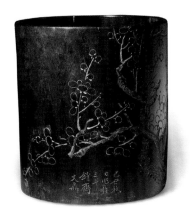

花枝舒展曲折渾若天成，梅之意境深遠。

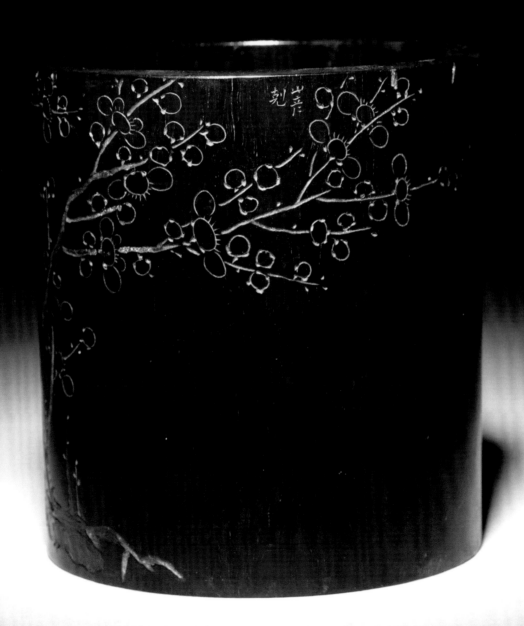

ZITAN
BRUSH POT WITH
PLUM BLOSSOM
CARVINGS

年份：道光九年己丑秋（1829 年）

尺寸：直徑 15.9 厘米 x 高 15.6 厘米

來源：香港拍賣行 1996 年

紫檀
雕玉蘭花
筆筒

玉蘭花古名辛夷，又名木筆花、望春花，為木蘭科植物。

玉蘭花，九瓣，色白微碧，香味似蘭，叢生。一幹一花，皆著木末，絕無柔條，隆冬結蕾，三月盛開。花落從蒂中抽葉，特異他花。陳藏器曰：「辛夷花未發時，苞如小桃，子有毛，故名猴桃。初發如筆頭，北人呼為木筆。其花最早，南人呼為『迎春』。」

在古漢語中，辛夷是指玉蘭花，今多以「辛夷」為木蘭的別稱。《楚辭・九歌・湘夫人》：「桂棟兮蘭橑，辛夷楣兮藥房。」唐杜甫《逼仄行贈畢曜》詩：「辛夷始花亦已落，況我與子非壯年。」宋王安石《烏塘》詩之二：「試問春風何處好？辛夷如雪柘岡西。」清龔自珍《洞仙歌・憶羽琌山館之玉蘭花》詞：「江東猿鶴，識人間花事，十丈辛夷著花未？」明李時珍《本草綱目・木一・辛夷》：「苞主治五臟身體寒熱，風頭腦痛，面皯。久服下氣，輕身明目，增年耐老。」

這筆筒以紫檀木製作，整體採用深浮雕和透雕的方法，以玉蘭花環繞周身，枝幹蒼勁，部分蘭花含苞待放，宛似巨筆，尖直挺秀。其餘蘭花雕成怒放的玉蘭花狀，把玉蘭花挺拔向上的勃勃生機表現得恰到好處。構圖別緻，刀法穩健，圓熟簡練，色澤沉古，當為明代木雕高手之作。

故宮文物館藏有一相似的紫檀雕玉蘭花筆筒，收錄於《竹木牙角器珍賞》（台北：文沛美術圖書出版社，1995年），例87。

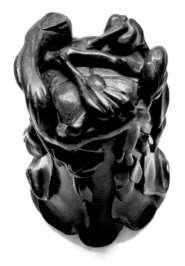

通體以玉蘭花環繞周身。

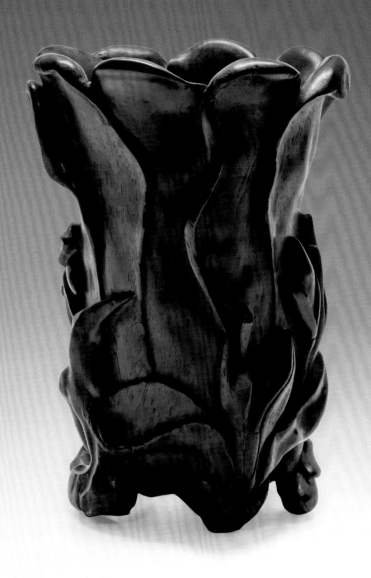

年份：十五至十六世紀，明中後期

尺寸：長 11 厘米 x 寬 10 厘米 x 高 15.5 厘米

來源：香港恆藝館 2002 年

黃花梨
歲寒三友
靈芝昆蟲
筆筒

此筆筒黃花梨為材，狸斑花紋燦爛，平底厚壁，圈足底部有沿線，平底足。通體滿工，以深挖高浮雕技法雕刻松竹梅清賞圖，間以石山、靈芝、蜻蜓搭配，充滿生活氣息。其松蒼勁有力，古樸而不失秀麗，梅樹盤曲遒勁，花葉飽滿，枝葉翻轉，似有陰陽向背。翠竹繞樹挺生，竹影婆娑清氣滿庭、靈芝與蜻蜓皆有情態。此件筆筒不同於傳統黃花梨筆筒的素雕技法，以嘉定派竹雕的工藝雕琢，別出心裁，給黃花梨雕刻帶來另一種充滿生機的風格。

松和竹在嚴寒中不落葉，梅在寒冬裏開花，有「清廉潔白」節操的意思，是古代文人的理想人格。宋朝時，歲寒三友常作為文人畫、水墨畫的題材，如文同、蘇軾的作品。元朝、明朝的陶瓷器也常有松竹梅的圖案。

筆筒雕刻松竹梅清賞圖。

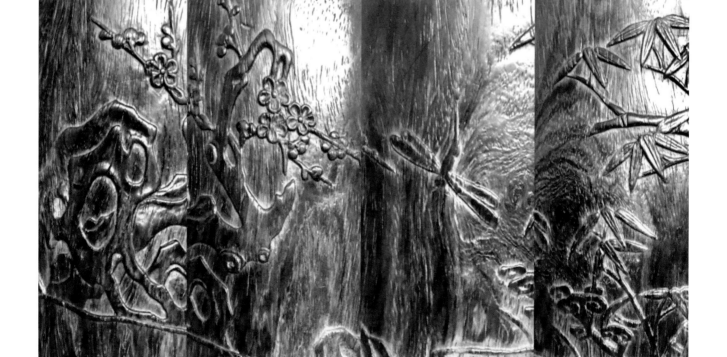

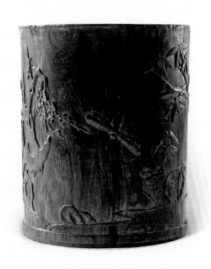 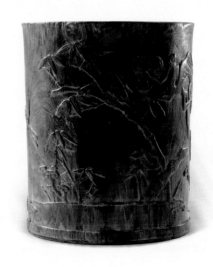

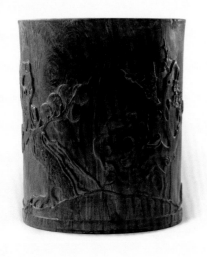 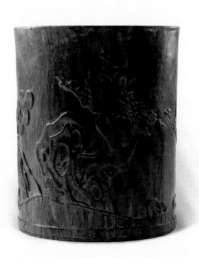

年份：十七至十八世紀，清初期

尺寸：直徑 13.5 厘米 x 高 16 厘米

來源：香港恆藝館 2009 年

黃花梨
梅竹松
開光筆筒

歲寒三友，指松、竹、梅三種植物。因這三種植物在寒冬時節仍可保持頑強的生命力而得名，是中國傳統文化中高尚人格的象徵。松、竹經冬不凋，梅花耐寒開放，因此有「歲寒三友」之稱。明無名氏《漁樵閑話·第四折》：「到深秋之後，百花皆謝，唯有松、竹、梅花，歲寒三友。」宋林景熙《王雲梅舍記》：「即其居累土為山，種梅百本，與喬松修篁為歲寒友。」

這件筆筒選料充分運用了黃花梨材質的優點，木質硬潤，鬼臉狸斑紋紛然入目，紋理生動而多變，顏色不靜不喧，樹木年輪層次分明，充分顯現木材的久遠年份及風化程度。年輪看起來層層疊疊，淺深雙間，但觸摸下卻光滑無比。

筆筒圓柱體，口沿起圈線，圈足底部有凸沿，平底足。筒身雕刻三幅古雅歲寒三友圖案。三幅圖案呈長方倭角形狀，邊沿起陽線，中間開光鏟地浮雕松樹山石紋、竹子山石紋和梅花山石紋各一。風格古樸凝重，構圖錯落有致，層次分明。松樹鬱鬱蔥蔥，精神抖擻，竹影婆娑清氣滿庭，梅花笑傲，嚴寒破蕊怒放。刀法犀利，雕刻嫻熟，是值得收藏把玩的黃花梨精品。

三幅圖案呈長方倭角形狀，層次分明。

HUANGHUALI BRUSH POT WITH PINE, PLUM BLOSSOM AND BAMBOO CARVINGS

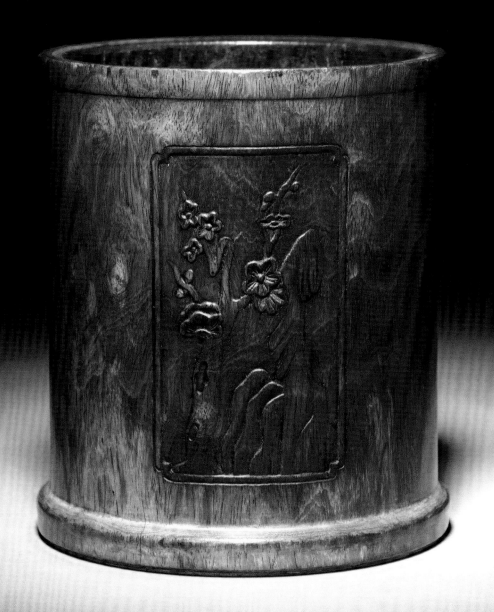

年份：十六至十七世紀，明後清初期

尺寸：直徑 13 厘米 x 高 15.3 厘米

來源：香港何祥 1991 年

紫檀
嵌百寶
松鶴延年
筆筒

松樹傲霜鬥雪，卓然不羣，最早見於《詩經・小雅・斯干》，因其樹齡長久，經冬不凋，松被用來祝壽考、喻長生：「秩秩斯干，幽幽南山。如竹苞矣，如松茂矣。」松為百木之長，長青不老，孔子曾讚歎道：「歲寒知松柏之後凋也」。《史記・龜策列傳》有「千歲松」之說，故松樹象徵長青不老之意。松的這種原初的象徵意義為道教所接受，遂成為道教神話中長生不死的重要原型。在道教神話中，松是不死的象徵，所以服食松葉、松根便能飛升成仙，長生不死，也被賦予高潔不羣的形象。

鶴也是被道教引入神仙世界，因此鶴被視為出世之物，也就成了高潔、清雅的象徵，得道之士騎鶴往返，古時修道之士，也就以鶴為伴了，賦予了高潔情志的內涵，成為名士高情遠志的象徵物。鶴在民間被視為仙物，也是長生不死的象徵。鶴稱為長壽仙禽，具有仙風道骨。《相鶴經》中稱其「壽不可量。」《淮南子・說林訓》記「鶴壽千歲，以極其游」。又有「以鶴取壽」之說，有詩讚「桃花百葉不成春，鶴壽千年也未神」。

這件筆筒精選上乘紫檀大料整挖而成，紫黑色，體型端莊碩大，包漿潤澤，牛毛紋清晰可見，造型古樸典雅。器壁厚碩，細巧製作，器身圓潤，平口深腹，直身平底。器壁以百寶嵌工藝裝飾松齡鶴壽圖，精選染色牙角、碧玉、螺鈿、青金石、綠松石等名貴材料，作古松參天，傲然蜿蜒，竹石相依，青草依稀，靈芝嶄頭露角，丹頂鶴棲居，或飛舞，或覓食小憩，悠然自得，畫面意境幽遠，頗具清曠情趣。不禁使人想到唐代詩人王維「谷靜泉欲響，松高枝轉疏」的詩句。鶴紋寓有「富貴長壽」之意，松鶴圖體現了古人祈福求祿，逐壽求祥之意，寓意松鶴延年。

故宮藏有一明代黃花梨嵌百寶松鶴延年筆筒，收錄於《故宮博物院藏文物珍品全集：竹木牙角雕刻》(香港：香港商務印書館，2001 年)，編號 219。

ZITAN BRUSH POT WITH PINE AND CRANE SOAPSTONE INLAID

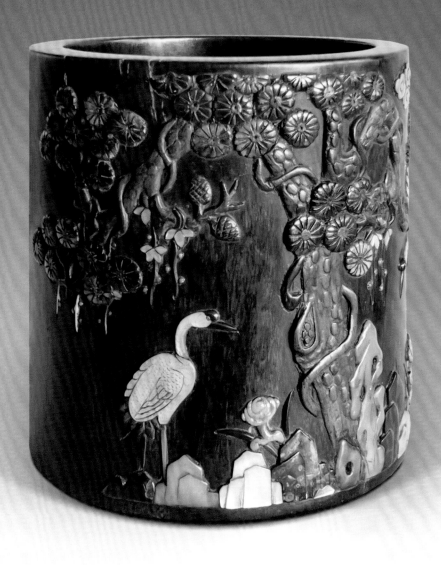

年份：十七至十八世紀，清初期

尺寸：直徑 17.6 厘米 x 高 17.2 厘米

來源：香港恆藝館 2013 年

紫檀
博古紋
方形筆筒

筒身為一木整挖的筆筒，筒口塑出四方角帶倭角的造型，同時器身往中心向內漸收，向內成弧形表面，但口底尺寸相同，梭線分明。器身亦為四瓣式，每面各浮雕一幅博古紋式圖畫。四幅圖畫各自不同，有荷花、梅花、菊花和白蘭花四款花瓶。旁邊有古鼎、香爐、茶壺、如意、供果和水盂。

最初博古紋是中國瓷器裝飾中一種典型的紋樣，流行於明末至清代的景德鎮窯瓷器上。博古即古代器物，由《宣和博古圖》一書得名。此書始編於北宋大觀初年（1107 年），由宋徽宗敕撰，王黼編纂。全書共三十卷，記錄當時在宣和殿所藏商至唐代銅器八百三十九件，集宋代所藏青銅器之大成，故而得名「博古」。後來，博古的含義被加以引伸，凡鼎、尊、彝、瓷瓶、玉件、書畫、盆景等被用作裝飾題材時，均稱博古，博古紋作為裝飾的工藝品通常寓意高潔清雅。

筆筒取上等紫檀為材，色澤沉穆幽深，質地堅重細潤，發色金黃，包漿古雅。作者刻上陸端，生平未詳。

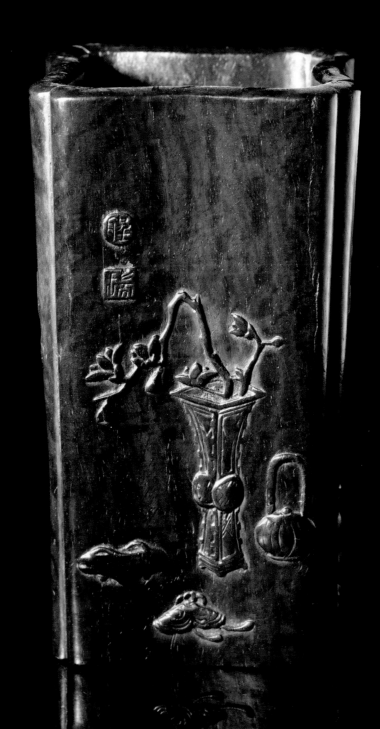

ZITAN
SQUARE BRUSH POT WITH
ANTIQUE CRAVINGS

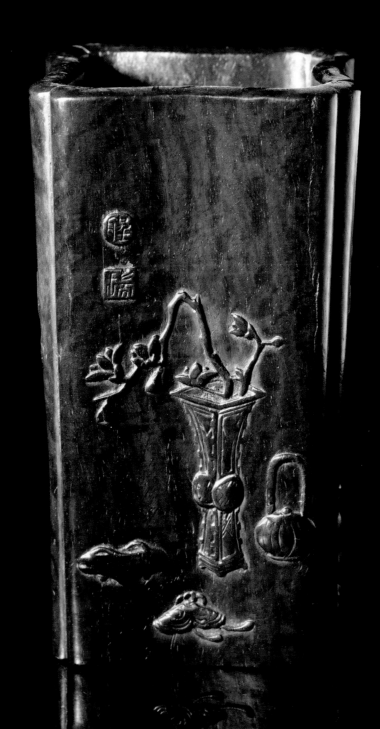

年份：十八世紀，清中期
尺寸：長 7.8 厘米 x 寬 7.8 厘米 x 高 13.8 厘米
來源：香港佳士得 2001 年

年份：十八世紀，清中期
尺寸：長 7.8 厘米 x 寬 7.8 厘米 x 高 13.8 厘米
來源：香港佳士得 2001 年

黃花梨
葵瓣式
六角形筆筒

筒身為一木整挖的筆筒，塑出六角形帶委角的造型，同時器身由上往下向內漸收。器口六瓣花口，口下凸起寬沿作飾，邊彰顯出委角六角形的特色。淨素器身亦為六瓣式，棱線分明，平均六等分，工藝精緻細膩。足座也採六角設計與頂端的六角形飾邊前後相應。

筆筒黃花梨木為材，木質緊實，山形紋紋理順密，發色金黃，包漿古雅。此件筆筒體型碩大，所以能更好地表現木質與木色，賞心悅目。

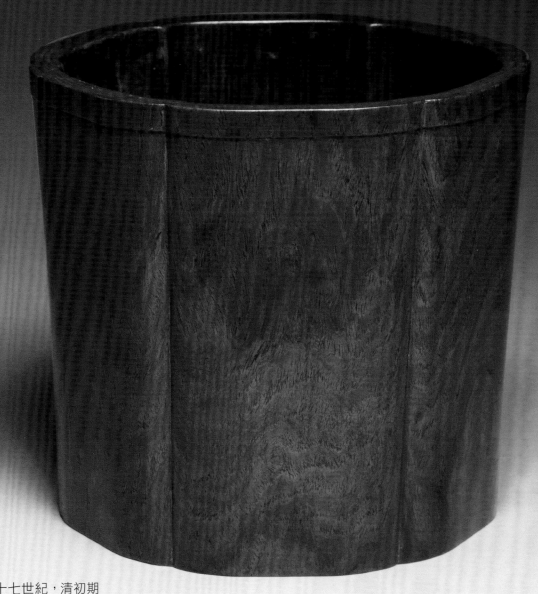

HUANGHUALI
HEXAGONAL BRUSH POT

年份：十七世紀，清初期

尺寸：橫 22.1 厘米 x 高 20.4 厘米

來源：香港恆藝館 2000 年

黃花梨
葵瓣式
三龍採靈芝
筆筒

此筆筒黃花梨製，平底厚壁，圈足底部有凸沿、平底足。自口沿而下雕刻雙層葵花瓣形，筒口被分作兩層，內部三瓣，外部三瓣，等分六瓣，裏外前後堆疊，宛若盛開之玉蘭花，婉約雅緻。外壁三瓣起陽線，各鏟地浮雕角龍，四足爪握靈芝，龍頭刻正面和側臉，姿態相異，上下飛舞。角龍的線條自然，細膩、流暢、有張力。整體千變萬化，形態各異，每一面雕刻的角龍，姿勢型態都不相同。此筆筒葆光瑩潤，構圖新穎生動，雕工精湛，線條婉轉流暢，寓意吉祥，「大澤龍方蟄」的氣勢躍然而出。

古人分龍為四種：有鱗者稱蛟龍，有翼者稱為應龍，有角的叫虯龍，無角的叫螭。漢代的玉器雕刻已出現利用玉髓的巧雕，懸掛時可以達到左右平衡。螭龍在古代神話傳說中寓意美好，吉祥招財，也寓意男女的感情。《漢書・司馬相如傳上》：「於是蛟龍赤螭。」顏師古注：「文穎曰：『龍子為螭。』張揖曰：『赤螭，雌龍也。』如淳曰：『螭，山神也。』」《廣雅》云：「有角曰虯，無角曰螭。」

此筆筒黃花梨花紋燦爛，葵瓣式線條精確，所雕刻出的三條角龍，體態穩健，形象生動。刀法洗練，風格樸厚，存世器物中最優美的，算得上是精品中的極品。

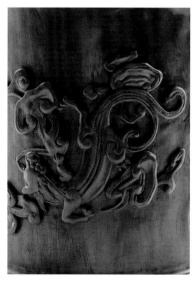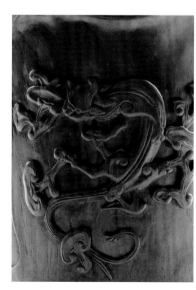

角龍雕刻體態穩健，形象生動。

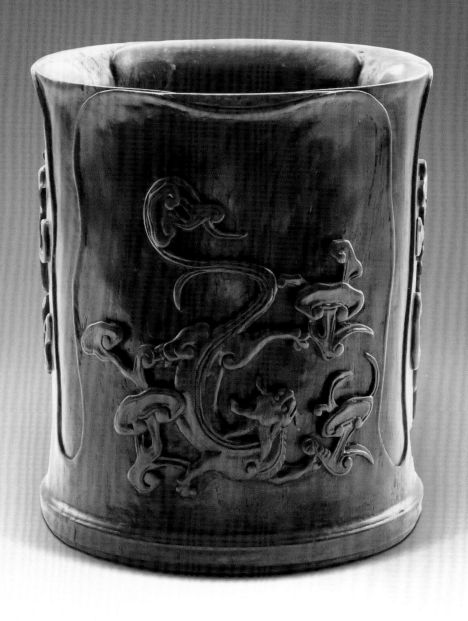

年份：十六至十七世紀，明後清初期

尺寸：直徑 12 厘米 x 高 13.8 厘米

來源：香港 Martin Fung 2003 年

紫檀
海棠形
筆筒

筒身為一木整挖的筆筒，筒口塑出六角帶倭角海棠形的造型，器身直身，口底尺寸相同。器身亦為六瓣式，前後兩瓣比其餘四瓣闊，整個筆筒造成海棠形，梭線分明。筒身正面挖出一塊方框，內藏一張字條，寫上「十年窗下無人問，一舉成名天下知」。方框封上黃色玻璃。台座刻出半六角帶倭角海棠形紋飾，與頂端筒口的六角海棠形飾邊前後相應。

筆筒紫檀為材，木質緊實，發色金黃，牛毛紋紋理順密，包漿古雅，型態優雅，賞心悅目。

筒身正面挖出一塊方框，內藏一張字條。

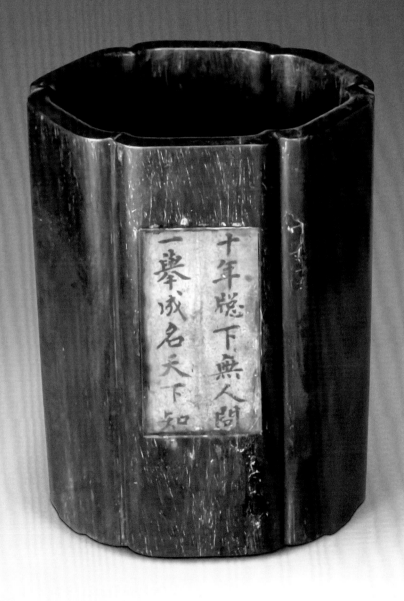

年份：十八世紀，清中期

尺寸：長 9.8 厘米 x 寬 11.5 厘米 x 高 14.5 厘米

來源：上海文物店 1998 年

紫檀
樹根筆筒

由於紫檀生長期長達百年以上，所以很多樹幹都會出現中空現象，即「十檀九空」的說法。對於中空的紫檀材料，古人不但不棄，反而經過文人的巧妙構思，工匠的巧奪天工，製成頗具文人雅趣的筆筒，構成當今收藏的一個主要題材。

紫檀筆筒的製作，大致分為兩種，一種是依托中空材質，琢圓而成；一種是用六片左右的紫檀木拼鑲而成。紫檀筆筒的裝飾手法大致有如下幾種：一、素身全身樸素無工，以便更好地展現紫檀木的紋理之美。二、瘤雕：周身仿照樹瘤形狀雕琢，呈現自然之美。三、淺刻：在筆筒表面用淺線條琢刻出山水、花卉、螭龍等圖案，借以抒發文人情懷。四、浮雕：在筆筒的表面用高浮雕手法，雕琢花卉、山水、人物等圖案。五、鑲嵌：在筆筒表面用嵌銀絲、嵌螺鈿、嵌百寶等手法，構成圖案。六、漆繪：在紫檀筆筒的表面用大漆繪底漆，金漆繪各種吉祥圖案。鑒於紫檀材質的珍稀，加之紫檀筆筒的製作，較多地傾注了文人的情趣，使得紫檀筆筒歷來都受到收藏家的青睞。

此器取紫檀一段精雕而成，橢圓筒狀，敞口，器身鏤雕樹根紋飾，依自然的樹枝雕刻而成，線條流暢。外壁紋理蜿蜒屈曲，盡顯渾然天成之態。全器取材考究，打磨細緻，工藝考究，造型別致，皮殼包漿濃厚，黑裏透紅，充分表現出紫檀自然之美，極富書卷氣息，實為難得。依自然的樹枝是雕刻而成。

年份：十七至十八世紀，清初期
尺寸：長 14 厘米 x 寬 12.4 厘米 x 高 13.4 厘米
來源：香港恆藝館 2000 年

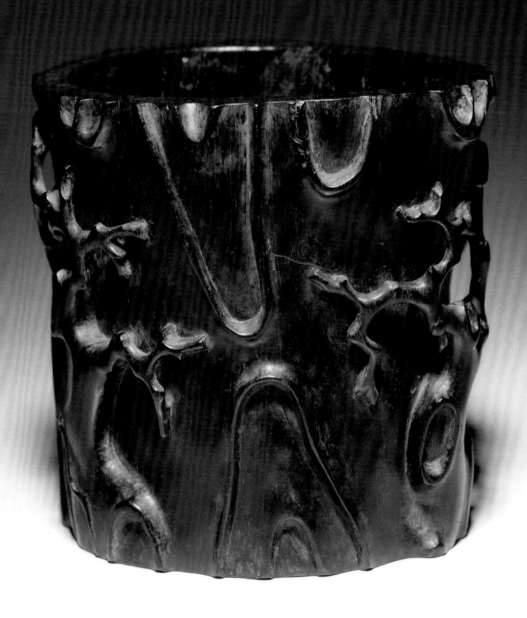

紫檀
嵌百寶
人物筆筒

百寶嵌工藝出現於明代，它是在螺鈿鑲嵌工藝的基礎上，加入寶石、象牙、珊瑚以及玉石等材料形成的鑲嵌工藝。《西京雜記》說：「天子筆管以錯寶為研。」《遵生八箋》稱：「如雕刻寶嵌紫檀等器，其費心思工本，為一代之絕。」錢泳《履園叢話》：「其法以金、銀，寶石、珍珠、珊瑚、碧玉、翡翠、水晶、瑪瑙、玳瑁、車渠、青金、綠松、螺鈿、象牙、蜜蠟、沉香為之，雕成山水、人物、樹木、樓閣、花卉、翎毛，嵌於檀、梨、漆器之上。大而屏風、桌椅、窗格、書架，小則筆牀、茶具、硯匣、書箱，五色陸離，難以形容。真古來未有之奇玩也。乾隆中有王國琛，盧映之輩，精於此技。」

筆筒以紫檀製成，色澤金黃，圓形直尊式，厚壁平底，口沿呈泥鰍背。器身嵌綠松石、玉石、壽山石、螺鈿等百寶，組成人物故事圖案。畫面中，人物造型生動逼真，神情刻畫細緻傳神，真情流露。背景松柏枝繁葉茂，果實纍纍，松石相依，青草依稀，靈芝嶄頭露角。主題是三位騎士，騎着蒙古小馬，一人持刀，一人挽弓，最後一人持纓槍。天上有飛鳥，地上有走兔。此件百寶嵌筆筒色彩搭配講究，雅緻，對比強烈，雕工精緻妥帖，寓精巧於渾樸之中，自然古樸，有一番藝術特色。三位騎士的裝束，富明朝服飾的風格。

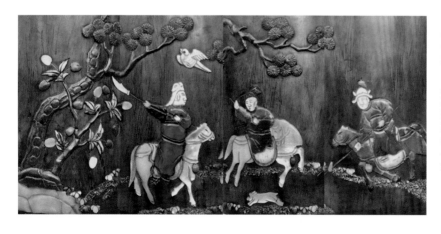

人物故事圖案刻畫細緻傳神。

ZITAN BRUSH POT WITH SOAPSTONE INLAID HORSEMEN

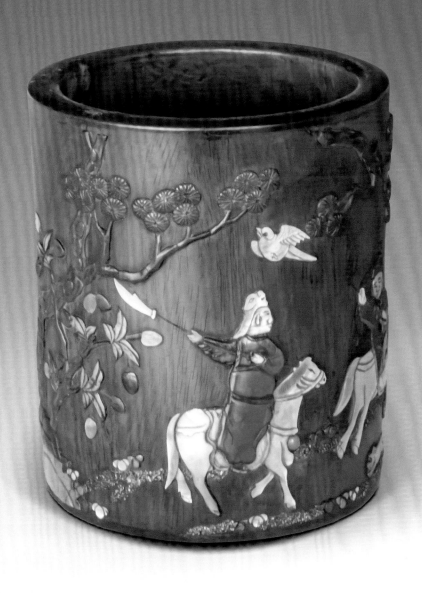

年份：十七世紀，清初期

尺寸：直徑 13 厘米 x 高 14.8 厘米

來源：倫敦佳士得 1998 年

黃花梨
無束腰
筆筒

筆筒是文房用具之一。為筒狀盛筆的器皿,多為直口,直壁,口底相若。從傳世品來看多為明代中晚期之物,墓葬出土之物,亦不見有宋元筆筒。筆筒有深邃的文化內涵,清代揚州竹雕大家潘西鳳曾在他的筆筒上以隸書刻款曰:「虛其心,堅其節,供我文房,與共朝夕。」

此筆筒圓柱體,口沿及圈足分起圈線,通體略呈水波紋和鬼眼,簡約雅致,器壁厚重,外壁光亮素潔。無裝飾花紋,且包漿深穩亮澤,紋理清晰美觀。充分展現黃花梨木質紋理的精緻,不飾任何雕刻,以突出木材紋理的自然美和書卷氣,於素雅中透顯出文雅之氣。此筆筒取黃花梨精料製作,材體大小適中,是值得收藏把玩的黃花梨精品。

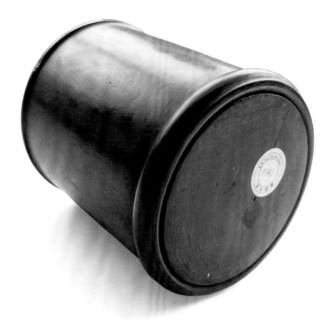

可見圈足起線,簡約雅致。

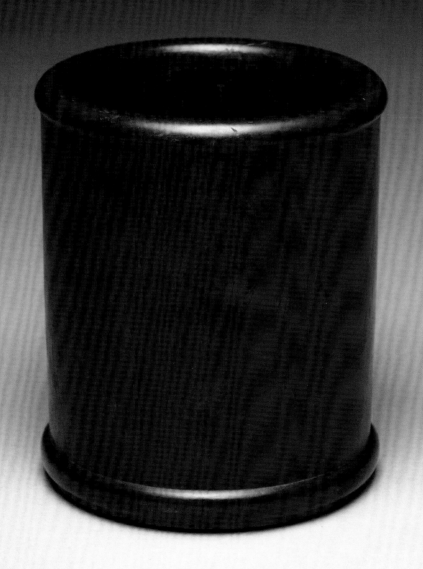

年份：十七至十八世紀，清初期

尺寸：直徑 11.4 厘米 x 高 13.8 厘米

來源：香港簡氏 1997 年

黃花梨
無束腰
帶足筆筒

筆筒常年置身案頭，與文人朝夕相伴，既可觀賞，又可把玩。

明屠隆《文具雅編》：「湘竹為之，以紫檀烏木稜口鑲座為雅，餘不入品」。明文震亨《長物誌》：「筆筒，湘竹，栟櫚者佳」。故有筆筒為晚明之物一說，查宋無名氏《致虛雜俎》：「羲之有巧石筆架，名『扈』；獻之有斑竹筆筒，名『裘鍾』皆世無其匹」。似乎筆筒的年代可能推至宋代，但不見有宋元實物。

此筆筒圓柱體，口沿起圈線，圈足底部有凸沿，下承三矮足。通體略呈水波紋和鬼眼，簡約雅致，外壁光亮素潔。無裝飾花紋，且包漿深穩亮澤，紋理清晰美觀。充分展現黃花梨木質紋理的精緻，於素雅中透顯出文雅之氣，此筆筒取黃花梨精料製作，材體大小適中，是值得收藏把玩的黃花梨精品。

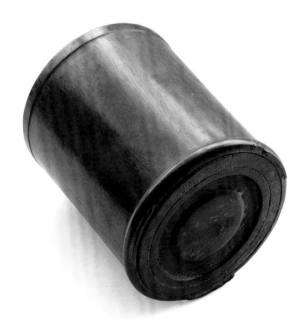

底部下承三矮足。

HUANGHUALI BRUSH POT WITH THREE SUPPORTING FEET

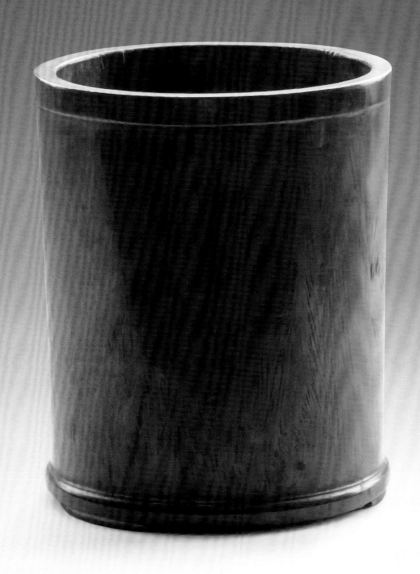

年份：十七至十八世紀，清初期

尺寸：直徑 11.4 厘米 x 高 13.8 厘米

來源：香港簡氏 1995 年

雞翅木
仿竹節
筆筒

此筆筒是仿製中空的竹節，仿製各類流行素材的技法在十八世紀攀抵高峰，當時有瓷器仿木、木器仿竹等。

筆筒以雞翅木為材，木質細膩，紋理變化自然，色澤深沉穆靜，包漿醇厚，色澤瑩亮。筒呈圓形，外壁剔地琢出八道弦紋，均勻分佈，仿竹節之形，筒口及圈足起線。器形簡潔，但不失古樸典雅，光潤靈秀之感。

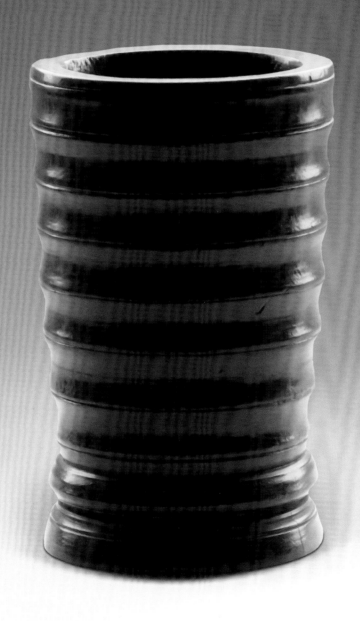

年份：十七至十八世紀，清初期

尺寸：直徑 9 厘米 x 高 14 厘米

來源：北京勁松市場 1991 年

黃花梨
葵瓣式雕花卉
筆筒

此筆筒黃花梨製，尺寸碩大，平底厚壁，淺圈足。自口沿而下雕刻雙層葵花瓣形，筒口被分作兩層，內部三瓣，外部三瓣，等分六瓣，裏外前後堆疊。內壁深棕，底色金黃，紋理細膩，底部或為同料。外壁以減地陽文方式雕刻玉蘭、李花、牡丹和錦葵四季花卉，都生長在底部地面線的一棵樹枝上，線條優美。構圖巧妙，並與北京故宮藏品相似，收錄於《故宮博物院藏文物珍品全集：竹木牙角雕刻》（香港：香港商務印書館，2001 年），編號 23。雕刻圖案線條流暢，打磨婉轉，並巧將黃花梨鬼臉借為背景山石，獨具匠心。直徑逾十八厘米以上的黃花梨筆筒十分罕見，木材需近百年的時間才能成長至這種尺寸。

耶魯大學美術館的一個非常類似的黃花梨筆筒，曾登載於 The Communion of Scholars, Chinese Art at Yale 1982 年展覽場刊的封面上。這一件黃花梨筆筒也刊登在 Maggie Bickford 著作 Bones of Jade Soul of Ice（Yale University Art Gallery，1985 年）條目 129，237 頁。香港佳士得 2015 年展覽「乾坤薈萃——花開剎那，器納千年」也展出一個類似的黃花梨筆筒。

這些黃花梨筆筒上的花卉圖案，似乎都取材於李時珍的《本草綱目》，該本草稿於 1587 年編寫並於 1596 年出版。

筆筒雕刻四季花卉。

HUANGHUALI BRUSH POT WITH MAGNOLIA, PLUM BLOSSOM, PEONY AND MALLOW CARVINGS

年份：十六至十七世紀

尺寸：直徑 17 厘米 x 高 17.8 厘米

來源：Sydney L Moss Ltd, 1983
Private collection, New York. On loan
to the Brooklyn Museum, New York
1989-1998 (TL 1989-147.7). Nicholas
Grindley, 1998 (0598-10). Ian and Susan
Wilson collection, San Francisco, 1998-
2015. Nicholas Grindley, 2015

展覽：'Documentary Chinese Works of Art in
Scholars' Taste', Sydney L. Moss Ltd,
1983. 'Nicholas Grindley Works of Art',
November 1998. 'Spirit Stones of China,
the Ian and Susan Wilson Collection of
Chinese Stones, Paintings, and Related
Scholars' Objects', Art Institute of
Chicago, 1999

出版：Documentary Chinese Works of Art in
Scholars' Taste (UK: Sydney L. Moss
Ltd, 1983), no. 63. Nicholas Grindley (UK,
1998) no. 3. Stephen Little, Spirit Stones
of China, the Ian and Susan Wilson
Collection of Chinese Stones, Paintings,
and Related Scholars' Objects (USA: Art
Institute of Chicago, 1999), no. 56

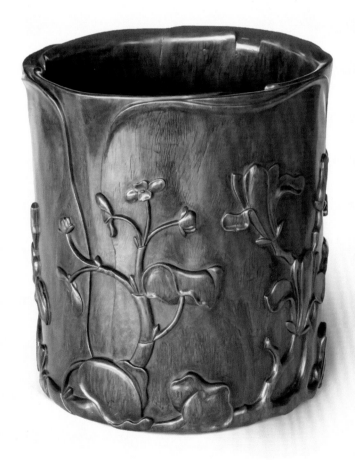

黃花梨
束腰
小筆筒

此小筆筒取黃花梨精料製作，為一木整挖的。器物大小適中，圓柱體，束腰，口沿及圈足無裝飾，筒身光素，平圈足。

山水紋筆筒通體有黃花梨特有的自然紋理，有鬼面紋，簡約雅致，器壁厚重，外壁光亮素潔。包漿深穩亮澤，紋理清晰美觀。充分展現黃花梨木質紋理的精緻。

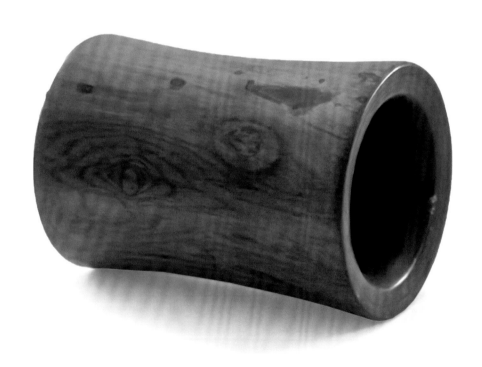

筆筒一木整挖，大小適中。

年份：十八世紀，清中期
尺寸：直徑 6.8 厘米 x 高 10 厘米
來源：北京勁松市場 1997 年

紫檀
素身筆筒

無論從文獻的記載還是從實物的遺存上來考證，直筒式筆筒出現年代大約是在明代晚期及萬曆前後。宋元筆筒實物至今還沒有發現，傳世的這些黃花梨和紫檀的筆筒，製作時期主要集中在晚明清代初年。通常，直筒式筆筒的底部有一圓形的如棋子狀的木心，稱為「臍」，都是活裝的，為的是給木料經歷冬夏，熱脹冷縮留有餘地。這是老的木質筆筒的共性，比較少的木質筆筒底部是一圓形木沒有臍的，即如此器。更少的是筆筒和底部是從一塊木材剜出來，偶見於葵瓣式筆筒。

此筆筒基本為圓形直尊式，口沿起圈線，圈足底部有凸沿，厚壁平底。擇取紫檀美材所製，色澤沉穆幽深，周身牛毛紋，包漿瑩潤典雅，熠熠有光，深具文人鍾愛的金石氣息。

筆筒底部無臍。

ZITAN
PLAIN ROUND BRUSH POT

年份：十七至十八世紀，清初中期
尺寸：直徑 12.8 厘米 x 高 15.2 厘米
來源：香港拍賣行 1992 年

黃花梨
素身
大筆筒

黃花梨古稱「花梨」，或為「花櫚」，為明清家具首選之材。因其質地細膩，色澤沉靜，紋理變化多樣，備受世人的喜愛。

此筆筒採用一整段黃花梨木挖成，圓形直尊式，厚壁平底，口沿呈泥鰍背。整器光素，包漿均勻，筒身無任何飾紋，彰顯花梨木的肌理之美。造型簡潔，腹身筆直勁挺，體線優美，富有張力。置於文房書案上，頗添意趣。

黃花梨紋理變化多樣，鬼眼清楚可見。

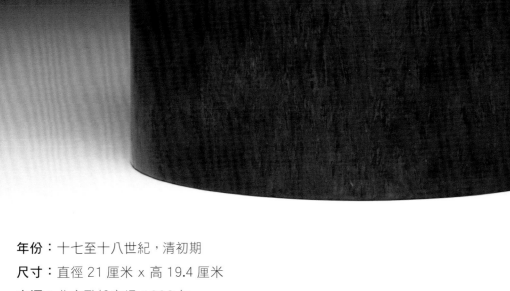

年份：十七至十八世紀，清初期
尺寸：直徑 21 厘米 x 高 19.4 厘米
來源：北京勁松市場 1998 年

黃花梨
仿竹節
筆筒

中國盛產竹子，古人對那傲骨挺拔、不畏霜寒的竹子有着不可言語的重視和偏好，所謂茂林修竹、汗青留名之說，都與竹子有著密切的聯繫。宋人林和靖有詩：「竹樹繞吾廬，清深趣有餘。」

仿竹作為一種特殊裝飾手法的技法在十八世紀攀抵高峰，當時有瓷器仿木、木器仿竹等。仿竹家具在現有明清收藏品中數量並不多，例如從清宮進貢單中，乾隆年間兩淮鹽政進貢紫檀間斑竹的家具，江西巡撫進單則以雕刻竹式黃花梨為特色，均為成套家具多至連續兩次共十五件，可見其獨特的地位。

此筆筒分明是仿製中空的竹節，筆筒以珍貴的黃花梨為材，木質細膩，紋理變化自然，色澤深沉穆靜，包漿醇厚，色澤瑩亮。筒呈圓形，外壁剔地琢出三道弦紋，均勻分佈，仿竹節之形。竹痕宛然可辨，形象生動，器形簡潔，但不失古樸典雅，光潤靈秀之感。

竹為四君子之一，做成竹節式，不僅能突顯文人的高風亮節，還取其虛心傲節之氣，用以自勉。整器規格適中，包漿明亮，油潤可見，置於書齋案頭，別有清趣。

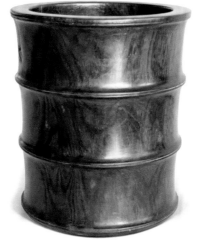

外壁仿竹節之形。

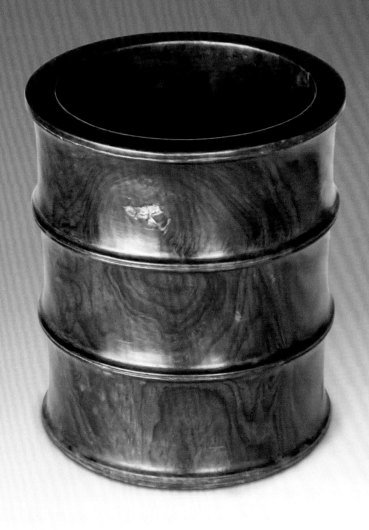

年份：十七至十八世紀，清初期
尺寸：直徑 12.4 厘米 x 高 13.8 厘米
來源：香港黑洪祿 2007 年

茶具類

黃花梨
茶壺桶

早在漢代，人們開始把茶作為一種飲品，到了魏晉南北朝，文人飲茶相效成風。「茶興於唐，而盛於宋」，唐元稹《詠茶》：「茶，香葉，嫩芽，慕詩客，愛僧家……」，唐劉禹錫有詩云：「生怕芳叢鷹嘴芽，老郎封寄誚仙家。今宵更有湘江月，照出霏霏滿碗花」。明清兩代文人雅士飲茶之風相比唐宋時期更熾。

茶壺桶的製作材料多樣，木製、藤編、竹黃、絲織品等都能被拿來製為茶壺桶。慢慢地出於達官貴人和文人雅士對飲茶的講究，茶壺桶也登上了大雅之堂，製作工藝和裝飾材料越來越考究，不但體現實用價值，也十分注重觀賞價值。材料從當初的就地取材轉變為精心挑選，名貴的木材、楠竹、錦緞以及陶瓷、銅、錫等材料也被用於製作茶壺桶。

木製的茶壺桶傳世品眾多，大多是晚清民國舊物。十居其九是用柴木造，也間中髹漆作保護木面。茶壺桶的功能是包着桶內的茶壺保暖恆溫，屬晚明清初時期的黃花梨茶桶壺非常罕見。

這茶壺桶兩個部分分開製造，桶身是一根木挖通成管，穹頂蓋子是一塊木雕成。桶身素身，但上端和下端各有一圈陽刻凸起，估計原本有白銅條包邊，壺嘴開口處鑲白銅飾片。兩側把手同桶身一木連貫雕成，提把也是一木雕成，兩端插進把手小洞。提把有一小榫固定位置，讓提把身兩端和頂把手小洞連成一體，分毫無差。

存世黃花梨茶壺桶極少，伍嘉恩女士藏有一件多瓣紋茶壺桶，劉柱柏醫生也藏有一件茶壺桶。葉承耀醫生藏有一件方形茶壺桶，兩側把手同桶身分開雕成。新加坡魯班莊也藏有一件六方形黃花梨茶壺桶。

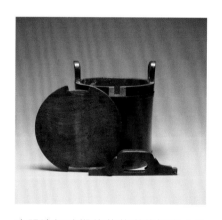

晚明清初時期的黃花梨茶桶壺非常罕見。

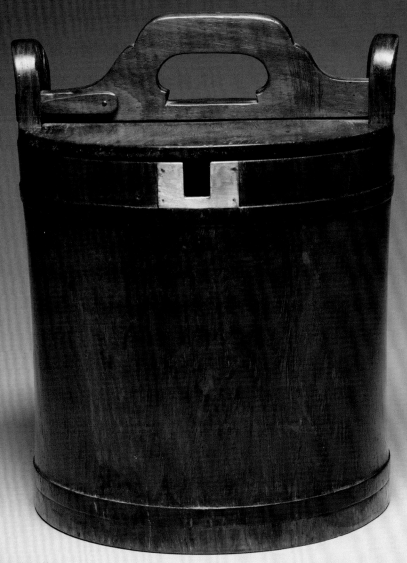

HUANGHUALI
TEAPOT HOLDER

年份：十七世紀，明晚至清初期
尺寸：直徑 20.8 厘米 x 高 26.5 厘米
來源：北京黑國春 1995 年

黃花梨
茶壺桶

茶具，古代亦稱茶器或茗器。據西漢辭賦家王褒《僮約》有「烹茶盡具，酺已蓋藏」之說。到唐代，「茶具」一詞在唐詩中處處可見，諸如陸龜蒙《零陵總記》說：「客至不限匜數，竟日執持茶器。」白居易《睡後茶興憶楊同州詩》「此處置繩牀，旁邊洗茶器」。唐代皮日休《茶具十詠》中所列出的茶具種類有：茶塢、茶人、茶筍、茶籝、茶舍、茶灶、茶焙、茶鼎、茶甌和煮茶。

茶壺桶，又稱茶壺套，是古代與茶壺配套使用的輔助器具。唐宋時期由於盛行煮茶，點茶法，因此不會存在茶水涼了的問題。但至明朝後，飲茶方式產生了巨大改變，團茶變為散茶，煮茶變為泡茶，因此，常常會有飲到未盡興時，茶湯轉涼的情況，於是便有了茶壺桶的出現。在茶壺桶中放入一些棉絮、織物，再將泡上散茶的茶壺放入其中，便能減緩茶湯冷卻的時間，能給茶水保溫。在古代，沒有保溫瓶，茶湯很容易變涼，每次能喝上一杯暖茶，可是飲茶生活中最美的事情，同時茶壺桶又能保護茶壺不受磕碰，方便搬運茶具。民國時期，隨着科技的進步，熱水瓶進入了尋常百姓家。熱水瓶保溫性能好，可隨時取用熱水泡茶，因此茶壺桶開始逐漸退出人們的生活。但在女兒出嫁置辦嫁妝時，仍不忘備上一套紅艷艷的茶壺桶，以示喜慶。再者，「壺套」舊時候也叫「福到」，討個吉利，圖個歡欣。

這茶壺桶由四個部分分開製造：提把、頂蓋、桶身和底板。桶身是一根木挖通成圓柱狀，穹頂蓋子是一塊木雕成。桶身素身，上下端微微收窄，中間隆起成桶形。上端和下端各有兩圈陽刻凸起，上端設壺嘴開口。兩側把手同桶身一木連貫雕成，提把也是一木雕成，兩端插進把手小洞，提把末端有一小樺固定位置，讓提把身兩端和頂把手小洞連成一體。底板由兩片木合成。整件茶壺桶全用黃花梨木製，黃花梨茶壺桶存世極少。

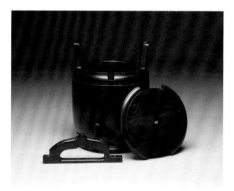

茶壺桶四個部分提把、頂蓋、桶身和底板，分開製造。

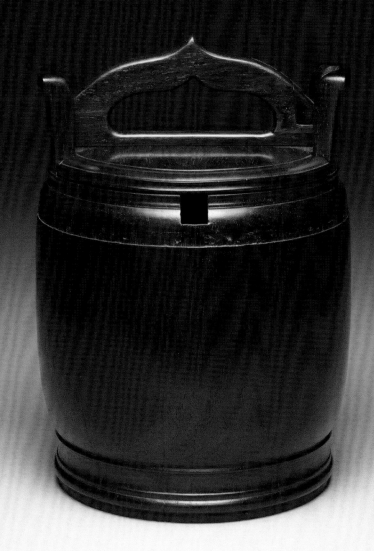

HUANGHUALI
TEAPOT HOLDER

年份：十七世紀，清初期
尺寸：直徑 17 厘米 x 高 22.5 厘米
來源：紐約佳士得 2020 年

黃花梨
缽盂

缽盂乃僧人的食器，是僧人的化緣用具，一般都是個人使用。有名的高僧使用漆做的缽，因為比較輕，所以漆缽代表了僧人的崇高身份，法門寺有出土，普通僧人使用木或泥土造的缽比較多。一般高僧圓寂之前，會把自己用的袈裟和缽傳給自己真傳的弟子，這個就是成語「衣缽相傳」的由來。

缽盂也是僧尼所常持道具比丘六物、比丘十八物之一，一般作為食器。圓形、稍扁、底平、缽略小。其材料、顏色、大小，均有定制，為如法之食器，應受人天供養所用之食器，又為應腹分量而食之食器，故又譯作應器、應量器。律制規定，出家之行者必用制定之缽。缽之材料，有鐵製、陶土製者（則稱瓦缽）、泥缽、土缽；石缽則僅限佛可使用。

按佛教自初來中土，僧人托缽乞食，化齋為生，遂成傳統。因此，《西遊記》寫玄奘取經上路，唐王贈紫金缽盂，用作施捨化緣。

這件缽盂是用一木整挖而成，腔壁向內微彎，木紋橫切，鬼臉紋紛然入目，穩重美觀。存世黃花梨茶缽盂極少，Robert Hatfield Ellsworth 藏有一件黃花梨盂（紐約佳士得 2015 年 3 月）。

HUANGHUALI ALMS BOWL

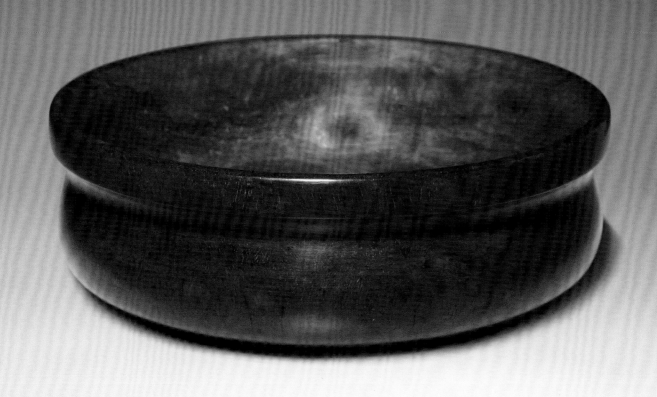

年份：十七世紀，明後期清初

尺寸：直徑 18.4 厘米 x 高 6 厘米

來源：北京小孟 1997 年

黃花梨
茶罐

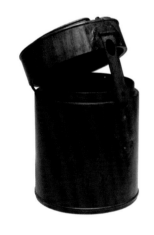

蓋頂中空式周壁作母口，扣於下一層罐身的子口之上。

茶是中國的國飲，歷史悠久，形成了深厚的文化積澱。茶葉長期以來是人們必須的生活物資，被廣泛種植。人們在長期的製茶、飲茶過程中，創造了不同的禮儀，建立了獨特的茶文化體系，是中華傳統文化不可缺少的一部分。除了發明不同的飲茶用具外，還創造了與其配套的輔助用具。據《雲溪友議》說：「陸羽造茶具二十四事。」在各種古籍中可見的茶有：茶鼎、茶甌、茶磨、茶碾、茶臼、茶櫃、茶榨、茶槽、茶憲、茶籠、茶筐、茶板、茶挾、茶羅、茶囊、茶瓢及茶匙等。

茶倉，俗稱茶罐，作為儲存茶葉的器皿，其不同材質所體現出的優缺點，也適合搭配不同種類的茶葉。

以茶倉來說，分為許多種材質。從竹木、陶瓷至金屬，存茶的效果各有不同。儲存於茶倉之內的茶葉隨時光流轉，在眾多因素之下，也會有微妙的變化，這種變化來自於存茶的器皿、環境條件、濕度、溫度、陽光等因素。曾有賣茶的業者說，陶是最好的藏茶器皿，因為陶器本身氣孔較瓷器大，在存茶時裏面的濕氣、氧氣，會與外部空氣達到自然調節與平衡。金屬茶罐中，特別以錫與銀製茶倉為代表，錫和銀並無像銅鐵帶有鏽味，密閉性也算是其他茶罐中最佳的。竹木類別的茶倉最接近自然之材料條件，所以於視覺之上，最為貼近溫潤質感，但可惜其毛孔也較為粗大，不適合放置茶味濃烈的茶品。但是古人卻對竹木和瓷器的茶葉罐更加青睞，是因為古人認為它們和茶一樣有生命，會呼吸。

這茶罐兩個部分分開製造，罐身是一根木挖通成管，罐身素身，下端有一圈陽刻凸起。穹頂蓋子也是同一木雕成，蓋頂邊沿起線，蓋頂開光鏟地，中心留一凸起圓紋，裝雲形銅頁，蓋頂前後端裝圓銅頁，吊扣環及弧形手提環。蓋頂中空式周壁作母口，扣於下一層罐身的子

口之上。茶罐正面裝長方雲形銅面頁及長方雲頭形拍
子，中間開圓口。茶罐後面裝圓銅頁及銅吊扣環，讓
蓋頂和罐身連成一體，木紋相連，分毫無差。

　　明清茶罐傳世品眾多，但屬明清時期用黃花梨製
作的茶罐十分罕見。

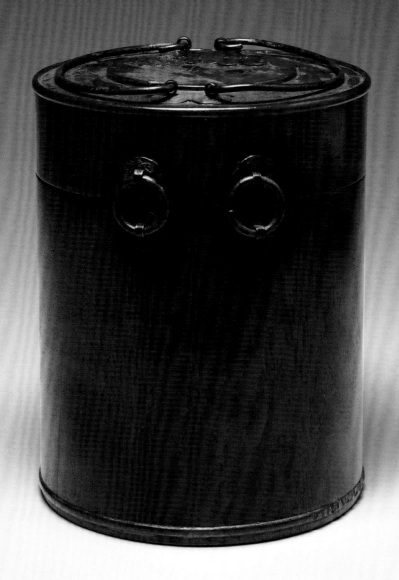

年份：十七至十八世紀，清初期
尺寸：高 16.5 厘米 x 直徑 13 厘米
來源：紐約蘇富比 2013 年 9 月
展覽：香港藝術博物館 2002 年（編號 105）

黃花梨
水盂

水盂可以是文具，用作盛載磨墨用水的容器；水盂也可以是茶具，用作茶儀式中盛載廢水的容器。

水盂，又稱水丞、硯滴，在古代直呼為「水注」。其主要作用是為了給硯池添水，最早出現在秦漢。它的形制多種多樣，千變萬化，但以隨形、象形居多，另一些則是圓形的，或扁圓或立圓。從材質來說，有陶土、瓷品、銅質、玉石、水晶、玻璃、漆器、竹木及景泰藍等。圖案更是五彩繽紛，應有盡有。

這個黃花梨水盂是用一木整挖而成，腔壁向內微彎，底部上寬下斂，型態優美。黃花梨水盂十分罕見，大容量的是用作茶儀式中盛載廢水的容器。

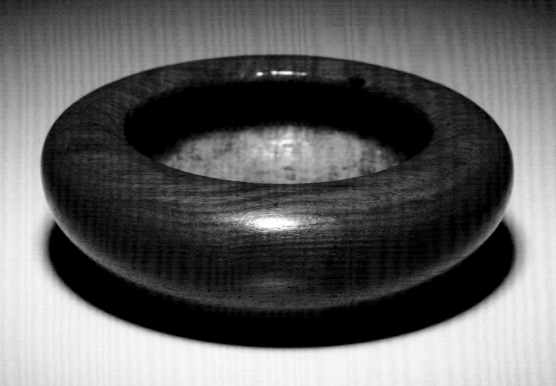

年份：十七世紀，清初期
尺寸：直徑 16.5 厘米 x 高 5 厘米
來源：香港何祥 1997 年

紫檀
杯托

原來古代的杯子沒有把手，因為要講究禮儀，杯子放在下面一個盤子上。茶杯下面的小淺盤叫杯托，古稱盞托。盞托是放置茶盞的托盤，托多呈圓形，中間有作為承托的凸起的托圈，即托口。瓷盞托始見於東晉，南北朝時開始流行，唐以後隨着飲茶之風而盛行。

宋代以後盞托幾乎成了茶盞的固定附件，《水滸傳》第四回「只見行童托出茶來。茶罷，收了盞托」的描述，足以說明盞托在民間的廣泛使用。

唐代盞托口一般較矮，有的口沿圈曲作荷葉狀，頗為精美。宋代時期盞托幾乎成了茶盞固定的附件，托口較高，中間呈空心盞狀。南宋早期的杯托是高腳束腰，上有淺盤，束腰下有闊座。淺盤面中央有圓心，安放杯子，又稱杯托子。明代托口微鼓，亦有船形盞托，稱茶舟、茶船。清代盞托為圓形。

盞托的質地多種多樣，有素漆、剔黑、剔紅漆、瓷器和木製的，更有貴金屬如金、銀、銅及錫製。

這件素身紫檀杯托是用一木整挖而成，全器平素無紋。紫檀盞托分為盃托、盤及圈足三部分。盃托呈鼓形，口沿部另起弦紋，盞盤作圓盤形，面飾可推斷原貌有五根嵌銀絲紋，高圈足外撇。

杯托呈鼓形。

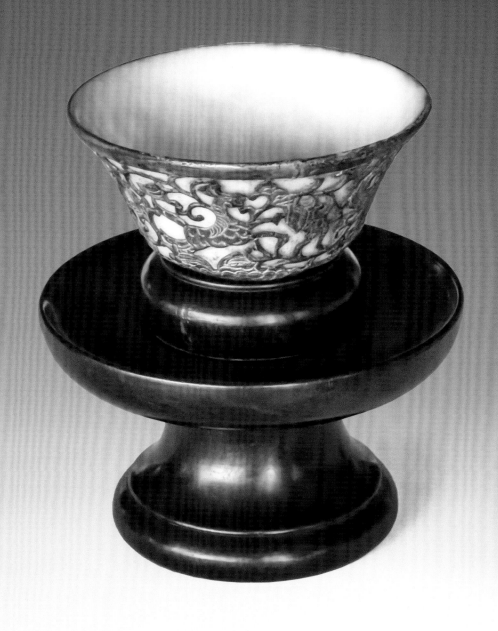

年份：十七世紀，明後期清初

尺寸：口徑 12 厘米 x 足徑 8 厘米 x 高 8.9 厘米

來源：北京勁松古玩市場（王子平）1991 年

紫檀
嵌寶瓜瓞綿綿
渣斗

渣斗，又名爹斗、唾壺，是歷史悠久的中國傳統工藝品。起源於晉代，用於盛裝唾吐物，如置於餐桌，專用於盛載肉骨魚刺等食物渣滓；小型者亦用於盛載茶渣，故也列於茶具之中。

元人筆記載「宋季大族設席，几案間必用筋瓶、渣斗」，由此可以推斷，渣斗在宋朝是和名門大族宴饗聯繫在一起的。在《韓熙載夜宴圖》熱鬧熙攘中穿梭的侍女托盤也有兩個寬沿高腳類似盤狀的東西。儘管從繪畫中考證出有這個東西存在，但還是不能斷定其確實用途。有考證者認為渣斗又名唾壺，用於盛裝唾吐物。

近代詞曲聲律研究者許之衡《飲流齋說瓷》這樣介紹渣斗：「觚之小者曰渣斗，明制已有之，至清逾伙，五彩或黃地碎花者均有之，渣斗之小者，則入於漱具之屬，非清供品矣。」眾所周知，觚是夏商之際青銅酒器的一種，所謂「尊者舉觶，卑者舉角」，觚和觶是地位尊貴的諸侯所用，許之衡認為小觚即可以稱為渣斗，小渣斗是漱具。

從青銅觚與渣斗的造型來看，確實有其神似之處。青銅觚在夏商周三代為酒器，至春秋戰國亂世禮崩樂壞，小觚在宴饗上從飲酒到用來裝痰吐之物。到了晉代小觚已經完全成了唾吐之物，專名為渣斗，多為瓷質。宋代許多窯場都燒製渣斗，可見渣斗已經廣泛流行。該器一般是喇叭口，寬沿，深腹，形如尊。有的口較小，或稱該制專用於唾吐。渣斗在晉代開始使用，瓷質的較常見，比如青瓷渣斗。北宋越窯、耀州窯、南宋官窯等出品渣斗都很著名。明、清時景德鎮窯也有製作，數量較多，有多種色釉和彩繪裝飾，而以郎窯紅等最名貴。明清兩代渣斗也被放置於牀邊和几案上，以備存納微小廢棄之物，用途有所拓寬，材質也日漸多樣。有銀器或漆器，堪與名窯瓷器比美。

ZITAN SPITTOON WITH SOAPSTONE INLAID

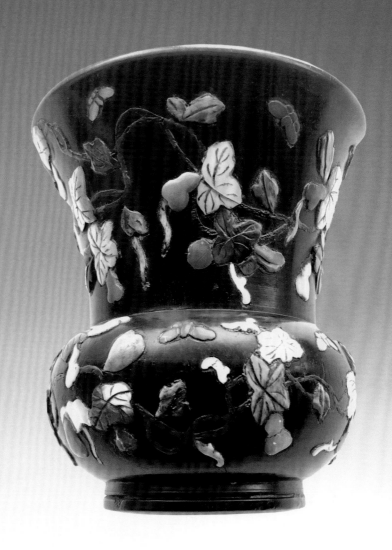

年份：清乾隆

尺寸：高 10.3 厘米

來源：香港蘇富比 2018 年 5 月

此渣斗取上等紫檀而成，色澤沉穆幽深，質地堅重細潤，廣口外撇，束頸，溜肩，鼓腹，圈足。整器造型端莊，線條飽滿。此渣斗以名貴紫檀嵌百寶而成，工藝精湛，實為難求。本品鑲工美輪美奐，可見出自宮庭巧匠之手，各博物館及私人收藏均無類例。仿古之器素得乾隆青睞，此渣斗形制古美，頗合乾隆雅好。比較一竹渣斗例，器形相似，故宮博物院藏，收錄於《邃古來今：清宮仿古文物精品特集》（澳門：澳門藝術博物館，2005 年），編號131。據圖錄稱，其器形可溯至商初。

葫蘆紋飾以百寶嵌就，工巧細膩，宛若天成，藤蔓蜿蜒盤錯，枝葉栩栩如生。乾隆朝崇尚葫蘆紋飾，相類纏枝葫蘆亦作於其他器物，比較一畫琺瑯鼻煙壺例，乾隆年款，清宮舊藏，今仍儲北京，並收錄於《故宮博物院藏文物珍品全集：鼻煙壺》（香港：香港商務印書館，2003年），編號311。

存世紫檀渣斗極少，台北盛世收藏和倫敦佳士得2016 年 11 月（編號 426）各展出一件素身紫檀渣斗，但紫檀渣斗嵌百寶只此一件。

紫檀
仿竹節杯連碟
一對

A PAIR OF ZITAN
BAMBOO SHAPE TEA CUP
AND TEA PLATE

這是一對清中期的紫檀小杯連碟,大小相同。小杯是用一木挖空而成,唇口,束頸,溜肩,鼓腹,圈足,兩杯耳彫成竹節形狀。杯碟圓形,中心與碟邊都刻上陰線。

這對紫檀小杯連碟應該是作欣賞,並非用作飲水或茶器皿。工藝刀法嫻熟,雕刻富有自然生趣,手可盈握,賞玩俱佳。

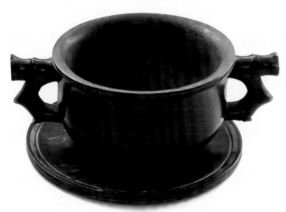

年份:十八世紀,清中期
尺寸:(杯)橫 11 厘米 x 直徑 7.3 厘米 x 高 4 厘米;
　　　(碟)直徑 9 厘米
來源:北京勁松市場 1997 年

紫檀
鑲銀酒杯

紫檀從明代萬曆開始一直是皇家宮廷用材，民間少有。其實紫檀在唐代已有少量進入中華大地，或許更早，晉崔豹《古今注》說：「紫栴木一木，出扶南，色紫，亦謂之紫檀。」說明中國在一千八百年前就認識紫檀了。唐人有「尺八調悲，銀字管，琵琶聲送紫檀槽」的說法，據說傳出樂聲格外動人。日本正倉院藏十大國寶中，唐代五弦古琵琶紫檀捍撥為直接物證，但這個時期沒有發現紫檀家具流傳記載。

到了明代，此木為皇家所重視，開始大規模採伐。由於紫檀木數量稀少，很快將國內檀木採光，隨後即派官吏赴南洋採辦，此後遂成定例，一直延續到明朝滅亡。所採辦的木料並非都為現用，很多存儲備用。因此，南洋羣島所產佳木幾乎被採伐殆盡，其中尤以紫檀木為最。凡可以成器物者，全部被捆載而去。截止到明末清初，全世界所產紫檀木的絕大部分都匯集到中國，分儲於廣州和北京。清代所用紫檀木料主要為明代所採，雖然清代也曾由南洋採辦過新料，但大多粗不盈握，節屈不直，這是由於紫檀木生長緩慢，非數百年不能成材。明代採伐過量，清代時尚未復生，來源枯竭，這也是紫檀木為世界所珍視的一個重要原因。

紫檀屬於熱帶植物，百年不能成材，一棵紫檀木要生長幾百年以後才能夠使用，所以自古以來都有寸檀寸金之說，明清採用品種的是小葉紫檀。紫檀直徑通常為十五厘米左右，樹幹扭曲少有平直，空洞極多，素有「十檀九空」之說，出材率低，一百斤只能用十五斤，還有一些長的空的歪的扭的斜的，總之很難做成家具。

這是一套清初期的紫檀小酒杯，共八件。七件大小相同，餘下一件較大。全部酒杯是用一木挖空而成，侈口，口沿外傾，杯身收斂，口沿刻一燈草紋，杯底圈足，

起一度陽線。杯內純手工裏面包銀，銀器可以察查酒中有沒有下毒。劇毒的硫砷化物砒霜含有微量硫元素，能夠被銀器檢驗出來。

ZITAN WINE CUP
WITH SILVER INLAID

年代：十七至十八世紀，清初期

尺寸：（七件）直徑 8.5 厘米 × 高 5.2 厘米；

（一件）直徑 9.5 厘米 × 高 5.3 厘米

來源：香港劉科 1993 年

雞翅木、
紫檀木
小茶盤

ONE JICHIMU TEA TRAY AND
ONE ZITAN TEA TRAY

茶盤是為擱置茶具、文具的書齋必備之品。通常茶盤有兩種造法：一、盤子四面打槽，藏獨片或拼底板，邊框可鏤空雕刻花紋，通透自然；二、盤子由一塊木挖通成盤子，大多通體素身，利用木料的自然紋理，表現優雅簡約之美。前者作工精細，後者比較費料，如用珍貴硬木，實為難得。這兩件茶盤都是由一塊木剜製而成，中間打窪。雞翅木茶盤肌理細密，紫褐色深淺相間成紋，尤其是縱切面織細浮動，具有禽鳥頸翅那種燦爛閃耀的光輝。紫檀木茶盤木質發亮，紫紅帶金，盤底打窪，四角雕墊足。

年份：十八世紀，清中期

尺寸：（雞翅木茶盤）長 32 厘米 x 寬 22.8 厘米 x 高 2 厘米；
　　　（紫檀木茶盤）長 19.5 厘米 x 寬 13.5 厘米 x 高 1.6 厘米

來源：香港恆藝館、簡氏 1997 年

黃花梨
碗碟

ONE HUANGHUALI PLATE AND TWO HUANGHAULI BOWLS

　　這三件黃花梨碗碟應是供文人觀賞，並非真正作飲食用途。黃花梨碟用一木整挖而成，撇口向外微彎，圓圈足。木紋橫切，鬼臉紋紛然入目，穩重美觀。兩件黃花碗也是用一木整挖而成，侈口，口沿起燈草線，腔壁向內微彎，圓圈足。木紋橫切，形態優美，比例完美。大碗素身腔壁，小碗腔壁塗漆，部分漆料已經剝脫。

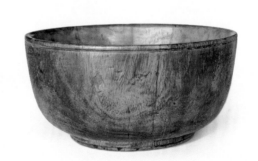
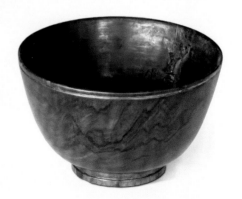

年份：十七世紀，清早期
尺寸：（碟）直徑 21.5 厘米 x 高 4.5 厘米；
　　　　（小碗）直徑 11 厘米 x 高 6.5 厘米；
　　　　（大碗）直徑 16.4 厘米 x 高 8 厘米
來源：香港恆藝館、北京勁松市場 1997 年

黃花梨
長桶

HUANGHUALI LONG BARREL

黃花梨圓柱型長桶，素身桶身是一根木挖通成管，穹頂蓋子是一塊木雕成圓拱形，直接套進桶身，手工精巧，分毫無差。頂蓋有一白銅花卉銅環，頂蓋邊沿有陽刻槽線，作簡單裝飾，狸斑紋細緻紛然入目。

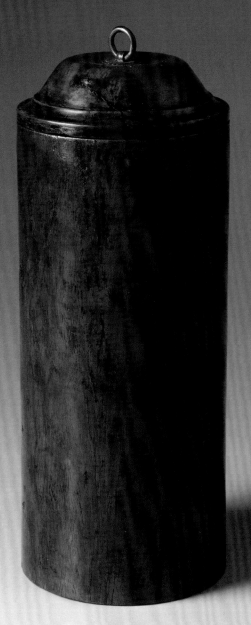

年份：十七至十八世紀，清初期
尺寸：直徑 12 厘米 x 高 28 厘米
來源：The Collection of Robert Hatfield Ellsworth、紐約佳士得 2015 年

紫檀
仿犀角杯
雕花卉杯

由於犀角的珍貴稀有，價格昂貴，通常以雕刻藝術品為主。犀角的原始形狀為圓錐體，下端較大中空，上端尖銳，雕刻者不願稍有所費，所以往往將它倒轉過來製成盛器。

在古代，以犀角杯盛酒而飲是當時達官貴人的一種時尚生活方式。因犀角有清熱解毒、定驚止血的功能，工匠把犀角做成酒杯，希望犀角的藥性能溶於酒中，在飲酒的同時，達到治病強身的目的。明李時珍《本草綱目》載：「犀角，犀之精靈所聚，足陽明藥也。胃為水谷之海，飲食藥物必先受之，故犀角能解一切諸毒，五臟六腑皆稟氣於胃，風邪熱毒必先干之，故犀角能療諸血及驚狂斑痘之症。」

犀角雕刻藝術從明代開始。明中期海禁解除，外國犀角較多的輸入中國，民間這才有犀角杯的製作，明清兩代是角雕高度發展的時期。明代犀角雕刻的技法講究各種精細的多層鏤雕，而且將圓雕、深淺浮雕、陰刻等技法很自然的結合在一起，追求刀法的圓潤。清代犀角雕刻技藝比較成熟，其紋飾通常以花卉為主，葵花、玉蘭、荷花等最常見，犀角雕仿古銅器的風氣始於清代雍正，盛行於乾隆。在犀角杯的幾大類中，花卉動物的犀角杯最多。花形杯雕成花朵和荷葉狀，以其枝梗苞葉做把或座。

通常花卉杯是作欣賞，被非用作飲水或茶器皿，最多用竹根或極少數用犀角雕成，清初開始用紫檀木仿犀角杯式樣，雕做美麗精巧的花卉杯。

這對花卉杯選用紫檀為材，是用一木整雕挖而成。外壁以浮雕技法成折枝玉蘭花、玉蘭花或含苞，或怒放，各盡其態。枝蔓蜿蜒，花形俏麗。杯底鏤空作樹幹，整件雕刻立體通透，十分美觀。白蘭花的圖樣參照明代李時珍的本草綱目。工藝刀法嫻熟，雕刻富有自然生趣，手可盈握，賞玩俱佳。

TWO ZITAN
IMITATION RHINO HORN CUPS
WITH MAGNOLIA CARVINGS

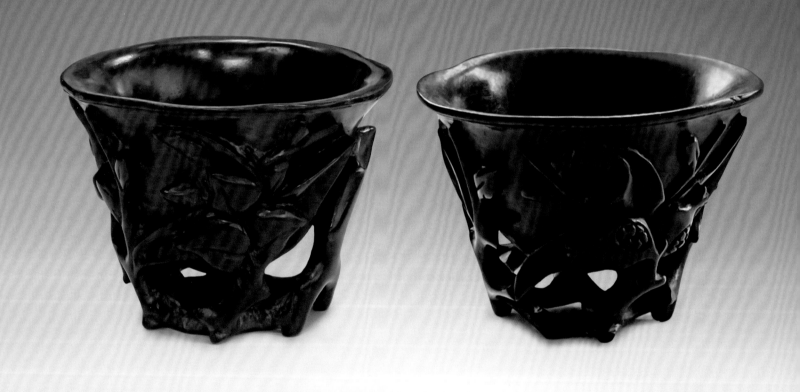

年份：十八世紀，清初期

尺寸：（一）長 10 厘米 x 寬 8.4 厘米 x 高 7 厘米；

（二）長 9.2 厘米 x 寬 8.2 厘米 x 高 7 厘米

來源：香港何祥 1991 年

責任編輯　林雪伶
裝幀設計　涂　慧
排　　版　肖　霞
印　　務　龍寶祺

封面藏品：黃花梨矮南官帽靠背椅（例 1）、黃花梨小方香几（例 49）及紫壇梭形淨瓶（例 111）
封底藏品：黃花梨葵瓣式嵌竹黃花卉圖筆筒（例 129）

明清硬木家具文房遺珍

作　　者　黎嘉能
出　　版　商務印書館（香港）有限公司
　　　　　香港筲箕灣耀興道 3 號東滙廣場 8 樓
　　　　　http://www.commercialpress.com.hk
發　　行　香港聯合書刊物流有限公司
　　　　　香港新界荃灣德士古道 220-248 號荃灣工業中心 16 樓
印　　刷　中華商務彩色印刷有限公司
　　　　　香港大埔汀麗路 36 號中華商務印刷大廈
版　　次　2022 年 12 月第 1 版第 1 次印刷
　　　　　© 2022 商務印書館（香港）有限公司
　　　　　ISBN 978 962 07 5913 0
　　　　　Printed in Hong Kong